南京师范大学重点建设教材

中国古代音乐史

主　编　徐元勇
编　者　高　凌　张笑昃
　　　　刘春意　洪金榕
　　　　韩　坤

东南大学出版社
SOUTHEAST UNIVERSITY PRESS
·南京·

内 容 摘 要

本书在前人史料及文献研究的基础上,以史料史实与现实事物相比较;对中国明清以前的音乐种类与作品、乐人、乐器、乐律与乐学作了详尽的梳理和归纳,并依据笔者多年研究心得阐述了历史发展进程中重要的音乐思想。本书每一章后面还附有江苏古代音乐史的史料,以供研究参考之用。

本书史料翔实,论证严谨,体例新颖,可供从事中国古代音乐研究的人员及高校相关专业的学生使用。

图书在版编目(CIP)数据

中国古代音乐史 / 徐元勇主编. —南京:东南大学出版社,2015.9(2024.7重印)
ISBN 978-7-5641-5390-8

Ⅰ.①中… Ⅱ.①徐… Ⅲ.①音乐史-中国-古代 Ⅳ.①J609.22

中国版本图书馆 CIP 数据核字(2014)第 298174 号

中国古代音乐史 Zhongguo Gudai Yinyueshi

主　编	徐元勇	责任编辑	刘　坚
电　话	(025)83793329/83790577(传真)	电子邮箱	liu-jian@seu.edu.cn
出版发行	东南大学出版社	出 版 人	江建中
地　址	南京市四牌楼2号	邮　编	210096
销售电话	(025)83794561/83794174/83794121/83795801/83792174 83795802/57711295(传真)		
网　址	http://www.seupress.com	电子邮箱	press@seupress.com
经　销	全国各地新华书店	印　刷	广东虎彩云印刷有限公司
开　本	787mm×1092mm 1/16	印张 18.25	字数 441千字
版　次	2015年9月第1版		
印　次	2024年7月第4次印刷		
书　号	ISBN 978-7-5641-5390-8		
定　价	58.00元		

＊未经许可,本书内文字不得以任何方式转载、演绎,违者必究。
＊本社图书若有印装质量问题,请直接与营销部联系。电话:025-83791830。

前　言

　　中国历史源远流长，传统文化灿烂辉煌。中国传统音乐文化瑰宝，在历史长河中繁衍昌盛。高等艺术院校音乐专业学习中的必修课程——中国音乐史，肩负着传承这种文化内涵的责任。课程不仅要求做到让音乐学人对我国音乐文化有深入了解，能够一代一代把这种文化传承下去，同时，也为广大音乐喜爱者提供必要的传统音乐人文文化。

　　自20世纪初以来，为中国音乐史这门课程编写、出版的教材将近百种。每一位先贤学人都为此呕心沥血，贡献了宝贵的智慧。每一位教材的编写者都有着勤勉的工作，期望自己编订的中国音乐史教材能够臻于完美。他们在所处的学术和社会环境中调整着自己编订教材的标准，添加或删减作为中国古代音乐史教材的内容。

　　自2012年我带着高凌、张笑昃、刘春意、洪金榕四位青年硕士和韩坤博士编写这部教材，至今已三年有余。我们编订的这部中国音乐史教材，吸收借鉴了前人的优秀经验。同时，在反思一些前人编写利弊的基础上，做了一些编写思想的改进和史实内容的调整。具体主要做了三方面的工作：第一，对于音乐文献史料、文物进行了新的甄选。在前人史料文献研究的基础上，注入了编者对于史料研究的最新成果，尤其是调整了皇家官方可信史料的使用力度，并增加了野史笔记音乐史料的分量。同时，在文物甄选方面，我们采集了各大博物馆的资料。例如，在编写江苏音乐史部分，我们对南京博物院、苏州博物馆、镇江博物馆、徐州博物馆等馆藏音乐文物，进行了实地拍摄与考证。第二，对于编写体例、形式进行了崭新的布局。以新知识分类，史料史实与现实事物相比较，以及利用史实故事穿插等新形式，对教材结构进行了重新布局。并且，在教材教学内容编写上突出了教与学的互动功能。第三，精编了习题集。为了突出讲授中的知识要点，为了便于学生通过重点记忆清晰掌握整体史实线条，也更有利于教学工作的开展，在教材的每章末尾，都给出了精心编写的习题。如果能够把习题作为课堂内容加以重新讲解，将会获得很好的教学效果。

　　另外，正如《中国古代音乐史》中每章的《附：江苏古代音乐史》名称所指出的那样，这部教材主要涵盖两个方面的内容，一是中国古代音乐通史，二是江苏古代音乐史。在中国古代音乐史通修课程中，增加简明扼要的江苏古代音乐史内容，是一件很有意义的工作。让我们在认识中国音乐灿烂的发展历史的同时，也

对江苏这方土地上曾经发生过的音乐故事、涌现出来的音乐人物,以及留下来的优秀作品和音乐思想有所了解,能够增加我们对于本土文化的理性知识。由于江苏音乐史的研究本身就是一个重要的课题,本身就可以写成系列的专著,而在教学中,江苏音乐史不可能作为普通音乐专业学生的一门必修通修课程。因此,能够解决这一问题的唯一方法就是在必修的通修课程中突出区域性的地方特色,只能在通修知识的基础上加入区域性的文化知识。这部教材正符合了这样的指导思想。课时所限,我们只能在36个课时中把两方面内容都进行较为深入的讲解,尽量给出历史史料,捋清史实的脉络。

依据历史时间及各个时期的文化特征,在文献史料的支持下,我们对江苏古代音乐史做了一个明确的时代划分和梳理。江苏古代音乐史大致划分为七个时间段:1. 远古传说原始时代的东夷之地;2. 太伯句吴与吴越春秋文化的扩大;3. 秦、汉统一时代江南文化的雏形;4. 魏晋、南北朝纷乱融合时代江南文化的兴盛;5. 隋、唐大统一时代吴越江南文化的定型;6. 宋、元与中原文化广泛接触时代吴越江南文化的成熟;7. 明、清时代江南文化的沁人心脾。

中国音乐史是中国音乐史学研究的对象,中国音乐史学是研究中国音乐史的手段与方法,编订中国音乐史教材必须运用中国音乐史学的手段和方法。本教材在讲述中国古代音乐史发展轨迹的同时,也涉及认识这些史实的基本手段与方法,融入了中国音乐史学的基本知识。

十几年来,本教材内容一直在南京师范大学音乐学院,南京艺术学院音乐学院、流行音乐学院的中国音乐史课程中讲授。尤其自2008年以来,作为南京师范大学音乐学院专业必修课程的"中国音乐史",试用了该教材的整体内容,效果极好,并成为南京师范大学重点建设教材。同时,也得到了同行业专家的充分肯定和好评。这次公开付梓,期待学术界给予更深入的关怀和批评。教材编写的内容,基本按照每周两课时(总共18周讲完)来安排。考虑到在实际的授课中,教师对于中国古代音乐史、江苏古代音乐史了解掌握的要点不尽相同,学生对教材内容的兴趣与喜好不一样,我们在每一章节中尽量给出较为丰富、准确的史料,提供可以选择、展开音乐故事讲解的线索。因此,课时的安排可以根据教师的实际情况进行掌握。

<div style="text-align:right">
徐元勇

2015年夏
</div>

Contents 目录 MULU

第一章　远古、夏、商时期 …………………………………………………… 1
楔子 ………………………………………………………………………………… 1
第一节　音乐种类与作品 ………………………………………………………… 2
　一　乐歌 ………………………………………………………………………… 2
　二　乐舞 ………………………………………………………………………… 5
第二节　乐人 ……………………………………………………………………… 8
　一　创作 ………………………………………………………………………… 8
　二　表演 ……………………………………………………………………… 11
　三　理论 ……………………………………………………………………… 12
第三节　乐器 …………………………………………………………………… 12
　一　打击乐器 ………………………………………………………………… 13
　二　吹管乐器 ………………………………………………………………… 15
　三　丝弦乐器 ………………………………………………………………… 18
第四节　乐律与乐学 …………………………………………………………… 19
　一　早期音阶的确立 ………………………………………………………… 19
　二　十二律的雏形 …………………………………………………………… 19
附：江苏古代音乐史（一）——远古、夏、商时期的东夷之地 …………… 20
　一　乐歌 ……………………………………………………………………… 21
　二　乐舞 ……………………………………………………………………… 21
　三　乐器 ……………………………………………………………………… 23
本章习题 ………………………………………………………………………… 26

第二章　西周、春秋、战国时期 … 27

楔子 … 27
第一节　乐制与音乐机构 … 28
　一　乐制 … 28
　二　音乐机构 … 30
第二节　音乐种类与作品 … 31
　一　乐歌 … 31
　二　乐舞 … 36
　三　说唱 … 38
第三节　乐人 … 39
　一　创作 … 39
　二　表演 … 39
　三　理论 … 42
第四节　乐器与八音分类法 … 43
　一　八音分类法 … 43
　二　打击乐器 … 44
　三　丝弦乐器 … 46
　四　吹管乐器 … 49
第五节　乐律与乐学 … 50
　一　音阶 … 50
　二　十二律 … 50
　三　三分损益法 … 51
　四　旋相为宫 … 51
第六节　乐书与乐论 … 52
　一　道家音乐思想 … 52
　二　儒家音乐思想 … 53
　三　墨家音乐思想 … 56
　四　法家、杂家等音乐思想 … 57
附：江苏古代音乐史（二）——太伯句吴与吴越春秋文化的扩大 … 58
　一　乐歌 … 59
　二　乐舞 … 60
　三　乐人 … 60
　四　乐器 … 62
本章习题 … 73

第三章　秦、汉时期 ·· 74

楔子 ·· 74
第一节　乐制与音乐机构 ··· 75
一　乐制 ·· 75
二　音乐机构 ·· 76
第二节　音乐种类与作品 ··· 78
一　鼓吹乐 ·· 78
二　相和歌 ·· 80
三　百戏 ·· 81
第三节　乐人 ·· 83
一　创作 ·· 83
二　表演 ·· 85
三　理论 ·· 86
第四节　乐器与记谱法 ·· 86
一　吹管乐器 ·· 86
二　打击乐器 ·· 88
三　弹拨乐器 ·· 88
四　记谱法 ·· 90
第五节　乐律与乐学 ·· 91
一　京房"六十律" ·· 91
二　相和三调 ·· 91
第六节　乐书与乐论 ·· 91
一　官方正统史料音乐论述 ·· 92
二　诸子百家音乐言说 ·· 93
附：江苏古代音乐史（三）——秦、汉统一时代江南文化的雏形 ············ 95
一　乐歌 ·· 96
二　乐舞 ·· 98
三　百戏 ·· 102
四　乐人 ·· 104
五　乐器 ·· 106
本章习题 ·· 112

第四章　魏晋、南北朝时期 ··· 113

楔子 ·· 113
第一节　乐制与音乐机构 ··· 114

一　乐制	114
二　音乐机构	115

第二节　音乐种类与作品 .. 116
　　一　清商乐 .. 117
　　二　歌舞戏 .. 118

第三节　乐人 .. 119
　　一　创作 .. 119
　　二　表演 .. 122
　　三　理论 .. 124

第四节　乐器与记谱法 .. 125
　　一　吹管乐器 .. 125
　　二　打击乐器 .. 126
　　三　弹拨乐器 .. 127
　　四　记谱法 .. 128

第五节　乐律与乐学 .. 129
　　一　钱乐之和沈重的三百六十律 129
　　二　何承天新律 .. 129
　　三　荀勖笛律 .. 130
　　四　古琴纯律 .. 130
　　五　笛上三调 .. 130
　　六　清商三调 .. 131

第六节　乐书与乐论 .. 131
　　一　官方正统史料音乐记述 131
　　二　文人学者文论音乐记述 132

附：江苏古代音乐史（四）——魏晋、南北朝纷乱融合时代江南文化的兴盛 134
　　一　乐歌 .. 135
　　二　乐舞 .. 136
　　三　百戏 .. 138
　　四　乐人 .. 139
　　五　乐器 .. 140

本章习题 .. 145

第五章　隋、唐时期 .. 146

楔子 .. 146

第一节　乐制与音乐机构 .. 147
　　一　乐制 .. 147

二 音乐机构 148
第二节 音乐种类与作品 150
　一 燕乐 150
　二 歌舞戏 154
　三 鼓吹 155
　四 曲子 155
　五 变文 156
　六 散乐 157
第三节 乐人 157
　一 创作 158
　二 表演 158
　三 理论 160
第四节 乐器与记谱法 161
　一 拉弦乐器的产生 161
　二 弹拨乐器 162
　三 记谱法 163
第五节 乐律与乐学 164
　一 八十四调 164
　二 燕乐二十八调 164
　三 犯调和移调 165
第六节 乐书与乐论 165
　一 官方正统史料音乐记述 165
　二 文人学者文论音乐记述 168
　三 野史笔记小说音乐记述 169
　四 乐谱 169
附:江苏古代音乐史(五)——隋、唐大一统时代吴越江南文化的定型 170
　一 乐歌 171
　二 乐舞 171
　三 乐人 173
　四 乐器 174
本章习题 177

第六章 宋、元时期 178

楔子 178
第一节 乐制与音乐机构 179
　一 乐制 179

 二 音乐机构 ··· 180
第二节 音乐种类与作品 ··· 182
 一 乐歌 ··· 183
 二 说唱 ··· 185
 三 戏曲 ··· 187
第三节 乐人 ··· 190
 一 创作 ··· 190
 二 表演 ··· 194
 三 理论 ··· 195
第四节 乐器与记谱法 ·· 196
 一 拉弦乐器 ··· 197
 二 弹拨乐器 ··· 197
 三 吹管乐器 ··· 199
 四 器乐合奏 ··· 199
 五 新乐器的产生 ··· 200
 六 记谱法 ·· 202
第五节 乐律与乐学 ·· 203
 一 音阶 ··· 203
 二 蔡元定十八律 ··· 203
 三 "为调式"与"之调式" ·· 204
第六节 乐书与乐论 ·· 205
 一 官方正统史料音乐记述 ··· 205
 二 文人学者文论音乐记述 ··· 208
 三 野史笔记小说音乐记述 ··· 211
附:江苏古代音乐史(六)——宋、元与中原文化广泛接触时代吴越江南文化的成熟 ······
 ··· 214
 一 乐歌 ··· 214
 二 乐舞 ··· 214
 三 乐人 ··· 215
 四 乐器 ··· 215
本章习题 ··· 217

第七章 明、清时期 ··· 218

楔子 ··· 218
第一节 乐制与音乐机构 ··· 219
 一 乐制 ··· 219

 二 音乐机构 ··· 220
第二节 音乐种类与作品 ··· 222
 一 戏曲 ··· 222
 二 说唱 ··· 225
 三 民间歌舞 ·· 226
 四 少数民族歌舞 ·· 226
第三节 乐人 ·· 227
 一 创作 ··· 228
 二 表演 ··· 234
 三 理论 ··· 236
第四节 乐器与记谱法 ··· 238
 一 打击乐器 ·· 238
 二 弹拨乐器 ·· 239
 三 拉弦乐器 ·· 241
 四 器乐合奏 ·· 242
 五 记谱法 ·· 244
第五节 乐律理论 ··· 244
 一 朱载堉的"新法密率" ·· 245
 二 朱载堉的"异径管律" ·· 245
第六节 乐书与乐论 ··· 245
 一 官方正统文献音乐记述 ··· 246
 二 文人学者文论音乐记述 ··· 247
 三 野史笔记小说音乐记述 ··· 249
 四 乐谱 ··· 251
附：江苏古代音乐史（七）——明、清时代江南文化的沁人心脾 ··· 254
 一 乐歌 ··· 255
 二 戏曲 ··· 255
 三 说唱 ··· 259
 四 乐人 ··· 261
 五 乐器 ··· 265
本章习题 ··· 273

附录 参考书目 ··· 274

第一章

远古、夏、商时期

楔 子

朝代	时间	主要帝王	文化	音乐
远古	约4000年前	黄帝、尧、舜	炎黄传说	《弹歌》,《八阕》,《蜡辞》,"候人兮猗","燕燕往飞",舞蹈纹彩陶盆,《云门》,《咸池》,《韶》,"阴康氏之乐",河南舞阳骨笛,河姆渡骨哨,籥,"伶伦制律"
夏朝	约前2070—前1600	禹、启	二里头文化遗址	《大夏》
商朝	前1600—前1046	汤	青铜器、甲骨文	《大濩》,双鸟饕餮纹铜鼓,虎纹大石磬,五音孔陶埙

中华历史源远流长,据中国境内所发现的元谋人化石测定,我国人类进入原始社会的历史最早可追溯至170万年前。古代诸多文献均载有原始氏族首领"三皇五帝"的文字记载,譬如,有巢氏、燧人氏、伏羲氏、女娲氏、神农氏、共工氏、祝融氏,以及黄帝、颛顼、帝喾、尧、舜等,皆被认为是华夏民族的先民祖先。尽管许多记载仅仅为传说,但却基本反映和代表了我国不同时期人们的生活状态。原始人类在生产劳动中创造了文化,创造了最早的绘画、音乐和舞蹈。黄帝时期的《弹歌》、"候人兮猗"等乐歌,以及《云门》《咸池》《韶》《大夏》《大濩》等乐舞均为这一时期的代表音乐形态。河南舞阳县贾湖出土的七音孔和八音孔骨笛,一共有25支,据此可以推定出我国古代音乐文化已有约9 000年可考的历史。浙江余姚县河姆渡氏族社会遗址出土的有两三个按孔的骨哨,距今7 000年,以及出土的无音孔和一音孔的古埙距今也有6 000多年。青海大通县出土了有舞蹈图像的彩陶盆,距今约5 000余年。

禹传位给他的儿子启,打破了禅让制,建立了第一个世袭王朝,从此结束了原始社会,进入到奴隶制社会。夏朝开始,逐步进入青铜时代。对夏朝文化的研究,考古学家主要集中在"二里头文化"上,"二里头文化"是河南偃师二里头村发现的中国迄今最早的宫殿建筑基址所代表的文化遗存。二里头遗址佐证了夏朝已出现等级制度、有了等级分化。虽然音乐方面的出土文物不多,但可以确定的夏朝乐器有石磬、陶埙、陶铃等。从文献资料中,也可以看出夏朝音乐文化的发展盛况,例如《管子·轻重甲》:"昔者桀之时,女乐三万人,端噪晨,乐闻

于三衢①,是无不服文绣衣裳者……桀无天下忧,饰妇女钟鼓之乐。"这种过于奢华的帝王生活也是夏朝灭亡的重要因素之一。公元前1600年商汤灭夏,建立了商朝,自此创造了灿烂的青铜文化。这时期已开始使用文字,在甲骨文中保留了丰富的音乐文化研究史料,记载的乐器名称就有20多个。另外音阶的观念也逐步形成,编钟、编磬的出现使得演奏简单的曲调成为可能。

这个时期,古代江苏地区也有一些显示丰富音乐文化现象的出土文物,如南京安怀村陶埙、徐海地区的邳州大墩子陶埙等。另外,河阳山歌《斫竹歌》甚至可能早于黄帝时期的《弹歌》,是中国音乐文化遗存的活化石,河阳山歌因此被列入第一批国家级非物质文化遗产名录。

第一节 音乐种类与作品

远古、夏、商时期所谓"乐"的内涵,是音乐、诗歌、舞蹈三位一体,这也是这个时期音乐艺术的特征。在我国古代众多典籍文献中,记载着这一时期大量的乐舞和乐歌形式与作品。譬如,反映黄帝时期人们驱赶、猎杀鸟兽的《弹歌》,反映葛天氏农牧生活的《八阕》,用以祭祀的《蜡辞》,表达思恋之情的"候人兮猗"等。这些乐舞与先民们狩猎、畜牧、耕种、战争等生活息息相关,并且往往与巫术、宗教相结合,形象、深刻地反映出原始人类的生活面貌。再者,原始时期的音乐和舞蹈紧密结合在一起,让我们很容易想象出远古时期人们载歌载舞的活动场景。青海省大通县出土的舞蹈纹彩陶盆上的图案,据估计是迄今最古老的原始舞蹈图像,有五千余年的历史,属于新石器时代的遗物。远古、夏、商时期的著名乐舞包括黄帝时期的《云门》、唐尧时期的《咸池》、虞舜时期的《韶》、夏禹时期的《大夏》、商汤时期的《大濩》,这五篇乐舞与周代的《大武》一起,被西周统治者制定礼乐时所用,统称"六代乐舞"。

一 乐歌

(一)黄帝时期的《弹歌》

在东汉赵晔编撰的《吴越春秋·勾践阴谋外传》中记载了这样一段文字:"古者人民朴质,饥食鸟兽,渴饮雾露,死则裹以白茅,投于中野。孝子不忍见父母为禽兽所食,故作弹以守之,绝鸟兽之害。故歌曰:'断竹,续竹,飞土,逐宍。'"这首相传为黄帝时期所作的乐歌《弹歌》,反映了远古时期孝子怕父母尸体被鸟兽所食而制作武器驱赶鸟兽的内容。整首歌曲歌词共八个字,分为四组,简明扼要地描写了远古时期人类驱赶猎杀鸟兽的全过程,包括狩猎器具的制作以及狩猎时候的情景:即先是"断竹"——砍伐竹子,接着"续竹"——使用具有韧

① 《四部丛刊初编》由上海书店出版,据商务印书馆1926年版重印。

性的野藤类植物连接竹片的两端,制成弹弓,然后"飞土"——用弹弓将泥弹射出去。一旦射中目标,人们便向猎物奔去,"逐宍"即指追捕受伤的鸟兽。"宍",为古代的"肉"字,代指飞禽走兽。

（二）葛天氏之乐《八阕》

原始人类从开始的单一狩猎生活逐渐过渡到种植植物、驯养动物的生产方式,因此也就出现了反映相关生活的作品。譬如,反映农牧生活的葛天氏之乐《八阕》。《吕氏春秋·仲夏纪·古乐》中详细记载了《八阕》的内容:"昔葛天氏之乐,三人操牛尾,投足以歌八阕:一曰《载民》,二曰《玄鸟》,三曰《遂草木》,四曰《奋五谷》,五曰《敬天常》,六曰《达帝功》,七曰《依地德》,八曰《总万物之极》。"《八阕》,又名《广乐》,是一套反映原始农牧生活的组歌。表演时,由三个人手执牛尾,踏着脚步,唱八首歌曲。这些歌名富含了人民对天地、对氏族、对祖先的崇敬之情,他们祈盼风调雨顺,农牧产量繁盛。从作品描述中可以看出,葛天氏时期农耕与畜牧在人民生活中占有很重要的地位。

葛天氏是传说中原始社会时期的一个部落。据《路史》记载:"葛天氏,葛天者,权天也。爰拟旋穹,作权象。故以葛天为号。其为治也,不言而自信,不化而自行。荡荡乎无能名之,其及乐也,八士捉拚投足、摻尾叩角,乱之而歌八终。块柎瓦缶,武噪从之,是谓广乐。"这里也详细描述了葛天氏之乐的表演场面。

"葛天氏之乐"描绘了原始社会人们载歌载舞的生活画面。人们聚在一起,手执牛尾等舞具,一边敲击着生产生活用具,发出有节奏的声响,一边踏着脚步,唱歌跳舞,表达着对天地、图腾、祖先的歌颂和赞美,以及对大地丰收的祈盼。牛尾是远古人类跳舞的道具,具有很古老的历史,很多考古发现及研究中可以验证这一点,远古遗存的阴山岩画上就有很多手执牛尾的舞人形象,另外金文、甲骨文中的"舞"字,就像人双手执牛尾跳舞的形态。远古人类通过对这些乐歌、乐舞的演绎,来与祖先、天地、图腾沟通,以求得他们的庇佑,可见那个时期音乐及舞蹈具有巫术的功能。

（三）伊耆氏之《蜡辞》

伊耆氏每年十二月会举行一种祭祀万物的祭礼,叫做"蜡祭"。蜡祭是伊耆氏为了报答八位农神对农业种植的功劳和贡献,于岁终在野外举行的祭祀,从中可以看出农业逐渐成为重要的生产事业。蜡祭是我国古代重要的冬日祭祀,现今的腊八节便是由此而来,以五谷杂粮熬制腊八粥来祭祀农神。

举行蜡祭时所唱的歌曲为《蜡辞》,《礼记·郊特性》中记载了伊耆氏的《蜡辞》,歌词如下：

土反其宅,水归其壑,昆虫毋作,草木归其泽。

歌词大意为土壤回到原位,流水注入深谷,昆虫不要出来作恶,杂草野树都生长在积水的低地。它反映了从事农业生产的人们对美好自然环境的祈盼,希望不要有地质灾害、水旱灾害、虫灾以及杂草丛生等现象发生。

(四)南音"候人兮猗"

《吕氏春秋·季夏纪·音初》中记载了这首情歌的故事背景:"禹行功,见涂山之女。禹未之遇,而巡省南土。涂山氏之女乃令其妾候禹于涂山之阳。女乃作歌。歌曰:'候人兮猗!'"相传夏禹巡视治水的时候,途中遇见涂山氏之女——涂山女娇,两人互生爱慕之心,但是夏禹还没来得及和她举行婚礼,就受命去南方巡视了,涂山女娇就叫她的侍女在涂山南面等候禹,并且作了一首歌,歌中唱道"候人兮猗",即"等候人啊",这便成为最早的南方音乐。之后周公和召公到那里采风,把它叫做"周南""召南"。

这首歌的歌词虽总共只有四个字,却饱含了深深的思念和爱恋之情。"候人"两字表达的是一种具体的意愿,描写了涂山氏之女苦苦等待夏禹的归来;"兮猗"两字则是因感情激荡而发出的声音,类似于感叹的语气词,充分体现了涂山氏之女内心的情感跌宕。

"候人兮猗"被称为南音之始,是中国最早的情歌,也是有史稽考的中国第一首情诗。涂山女娇也因此成为中国远古神话中的诗歌女神,现安徽怀远东涂山有块望夫石,相传即为涂山氏之女所化。后来的《诗经》《楚辞》中"兮"这个字的运用,都明显是受到了这首歌的影响,有"南音导其源,楚辞盛其流"之说,之后的汉赋也与之一脉相承。这首情歌正如《诗经·国风》里所形容的"乐而不淫,哀而不伤"。此后,先秦的爱情诗歌蔚为大观,周王朝能够进行采风制度也与这首情歌有着一定的关系。

(五)北音"燕燕往飞"

《吕氏春秋·季夏纪·音初》上记载了关于"北音"的由来:"有娀(sōng)氏有二佚女,为之九成之台,饮食必以鼓。帝令燕往视之,鸣若谥隘。二女爱而争搏之,覆以玉筐。少选,发而视之,燕遗二卵,北飞,遂不反。二女作歌,一终曰:'燕燕往飞',实始作为北音。"相传古代有个氏族叫有娀氏,有娀氏有两位美貌的女子,人们为她们造起九层的高台来居住,饮食的时候必定要有鼓乐。天帝叫燕子去看看她们,燕子鸣声"谥隘"地去了。这两位女子十分喜欢它,因而争着扑住它,用玉筐罩住。过了一会儿,她们揭开筐看它,却见到燕子留下两颗蛋,往北飞去,从此不再回来。这两位女子便作了一首歌,歌中唱道"燕燕往飞",意思是"燕子燕子展翅飞",这就是最早的北方音乐。

(六)劳动号子

《吕氏春秋·审应览·淫辞》中说道:"今举大木者,前呼舆謣,后亦应之,此其于举大木者善矣。"无独有偶,《淮南子·道应训》中也有类似的记载:"今夫举大木者,前呼邪(yé)许(hǔ),后亦应之,此举重劝力之歌也。"这里的"舆謣"和"邪许"都是人们劳动时为了更好地出力和协调动作喊出的号子。前面的人唱号子,后面的人来应和,从而使得劳动生产活动有条不紊、步伐一致地进行,并且让劳动不至于枯燥无味。

在这首劳动歌曲中,仅仅"邪许"二字便可作为歌词,边唱边和,一来协调劳动动作,二来释放身体的压力,以减轻劳苦,可以说是一首早期劳动号子。远古人民在劳动中发出的这种有节奏的呼声,虽然只是一种单调的声音,没有传统意义上的歌词,但这种自然的韵律很可能是诗歌的起源。

二 乐舞

在古代,歌、舞、乐三位一体,不可分离,所以先民在创制"舞"这一字时就体现了歌舞乐的综合性特征。从原始的"舞"字,我们可以看出,它与现在的"巫"字有着密切的渊源,由卜辞中的"舞(䑞䑞)"字,变为后来小篆中的"巫(巫巫巫巫)"字,然后又变为楷书中的"巫"字,可见"巫"字是由"舞"字逐渐演变而来的。根据《国语》记载,古代从事巫术的女性称巫,男性称觋。《说文解字》中说:"巫,祝也。女,能事无形,以舞降神者也。"这就是说,巫以舞蹈来沟通人神关系。在古代,"舞"广泛用于巫仪式的动作表演,"舞"的字形显示了一个人两手持麦穗或牛尾作为道具进行跳舞的样子。后来"舞"慢慢演变成"巫",指从事巫术并掌管舞蹈的人,巫仪式中舞蹈是一个不可缺少的因素,这很明显地表明巫仪式与歌舞者有着密不可分的关系。

青海省大通县出土的舞蹈纹彩陶盆上面的图案,估计是迄今最古老的原始舞蹈图像(图1-1)。

舞蹈纹彩陶盆是在1973年出土于青海省大通县上孙家寨的珍宝,属于马家窑文化,为新石器时代的物品,现收藏于中国国家博物馆。由它上面的舞蹈图案可以推断出我国古乐舞至少有5 000年以上的历史。

陶盆用细泥红陶制成,上腹部弧形,大口微敛,卷唇鼓腹,下腹内收成小平底,施黑彩。口沿及外壁以简单的黑线条作为装饰。内壁绘有三组舞蹈图,图案上下均绘有弦纹,组与组之间以平行竖线和叶

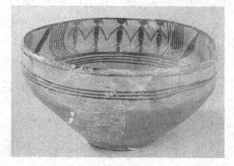

图1-1 青海省大通县上孙家寨舞蹈纹彩陶盆

纹作间隔。舞蹈图每组都有五人,他们手拉着手,均面朝右前方,步调一致,仿佛踩着节拍翩翩起舞。人物的头上都有类似发辫的饰物,身下也有飘动的斜向饰物,头饰与下部饰物分别向左右两边飘起,增添了舞蹈的动感。每一组中最外侧两人的外侧手臂均画出两根线条,好像是为了表现手臂不断频繁摆动的样子。

舞蹈者形象以单色平涂手法绘成,造型简练明快。三组舞人绕盆一周形成圆圈,脚下的平行弦纹,像是荡漾的水波,小小陶盆宛如平静的池塘。欢乐的人群簇拥在池边载歌载舞,情绪欢快热烈,场面也很壮阔。关于舞蹈内容说法较多,有的认为是远古时期氏族成员在举行狩猎归来的庆功会,跳着狩猎舞;也有的认为是氏族成员装扮成氏族的图腾兽在进行图腾舞蹈,舞蹈者头上及身下的饰物,是人们为象征某种动物而戴的头饰和尾饰;更有的认为是远古时期氏族成员在进行祈求人口生殖繁盛和作物丰收的仪礼舞等。一般认为,舞蹈图真实生动地再现了先民们在重大活动时群舞的热烈场面。

(一) 黄帝时的《云门》

《云门》,又叫《云门大卷》,是最早的礼仪性乐舞,产生于黄帝时期。黄帝时代以云为图腾,图腾是原始社会中最先出现的宗教信仰,《云门》是用于祭祀活动从而表达对天神崇拜之

情的乐舞。"云门大卷"意为美丽恢弘的云之图腾。"大卷（quán）"："大"是盛大、恢弘的意思；"卷"是通假字，与"婘"通，是漂亮、美好的意思。《诗经·陈风·泽陂》中记载了"有一美人，硕大且卷"，诗中赞美了一位伟岸英俊的美男子，说明"大卷"是我国古代人们对于美好事物追求的标准。

（二）尧时的《咸池》

《咸池》即《大咸》，是尧时期的一种崇天祭祀乐舞。尧，起初被封于陶地，后迁徙到古地唐国，所以又称"陶唐氏"，史称唐尧。据《史记·五帝本纪》记载，他敬授民时，仁德如天，百姓皆望之如云。据郑玄《周礼注疏·卷二十二》所注："《大咸》，《咸池》，尧乐也。尧能殚均刑法以仪民，言其德无所不施。"又《礼记·乐记》记载道："《大章》，章之也。《咸池》，备矣。《韶》，继也。《夏》，大也。"《咸池》居舜乐《大韶》之上，则应为尧或尧之前的乐舞。又据郑玄《礼记正义·卷三十八》注："黄帝所作乐名也，尧增修而用之。咸，皆也。池之言施也，言德之无不施也。《周礼》曰《大咸》。"《咸池》本为黄帝时期的乐舞《云门》，"咸池"二字，咸作皆，池作施，充分展现布德之广。至尧时被增修采用，并沿用旧名。乐舞中加入土鼓、石磬的伴奏，并有人化装或模拟成百兽的样子翩翩起舞，来祭祀上天。

《吕氏春秋·仲夏纪·古乐》更为详细地记述了黄帝作《咸池》的传说：黄帝叫伶伦和荣将两人铸造十二口钟，用以和谐五音，借以展示华美的声音。在仲春之月，乙卯这天，太阳的位置在奎宿的时候开始演奏，奏出的乐曲命名为《咸池》。

（三）舜时的《大韶》

《大韶》，简称《韶》，为虞舜时期的乐舞。相传为士大夫"夔"所作，也有人说是一个叫"质"的乐师所创作。其伴奏乐器主要为"箫"，是一种类似于现在排箫的编管乐器，所以《大韶》又可称为《箫韶》。这首乐舞共有九个段落，所以也可以叫做《九韶》。《韶》旋律动听，和以恢弘的伴奏，似仙乐一般美妙，尤其以第九段为整首乐舞的高潮，古人曾赞叹表演至此处时连凤凰都会飞来参与其中，翩翩起舞。春秋时期，孔子在齐国观看了《韶》的演出后，也对其进行了高度评价。《论语·八佾》中记载了他对《韶》的赞美，认为《韶》"尽美矣，又尽善也"，说明此乐舞形式和内容高度统一、优雅美妙。《论语·述而》中也记载了一段对《韶》的描述和赞美："子在齐闻《韶》，三月不知肉味，曰：'不图为乐之至于斯也。'"可见《韶》创作水平十分高超，如此精湛的艺术让人在三个月之中连肉的美味都尝不出来。这样的说法虽说有些夸张，但的确充分表现出了《韶》之美甚过一切，同时这些历史典故均成为流传千古的佳话。

（四）夏时的《大夏》

《大夏》也叫《夏籥》，是我国夏朝非常著名的大型乐舞，其内容歌颂了大禹治水的功德。根据"夏籥九成""八佾以舞《大夏》""皮弁素积，裼而舞《大夏》"等记载分析，其表演形式应该是在编管乐器"籥"的伴奏下，由64人表演富有劳动气息的治水场面，是一种多段体乐舞作品。

《吕氏春秋·仲夏纪·古乐》当中记载了关于《大夏》的故事：传说夏禹立为帝，为天下辛勤操劳，日夜不息。疏通大河，决开壅塞，开凿龙门，大力疏通洪水，把它导入黄河，并疏浚三江五湖，使水流入东海，以利于百姓。在这时，夏禹命令皋陶创作《夏籥》九章，来宣扬他的功绩。《大夏》虽然是夏朝以前就创作出来的乐舞，但是后来不仅没有消亡，反而历经多次修改之后，逐渐成为我国先秦时代大型国家舞蹈的典范作品，甚至后来的商、周两朝，无一例外都保留了该舞。《大夏》共分九段，最初舞蹈时只用一种叫"籥"的原始乐器进行配乐，后来到了周朝的时候，演变成群舞。演员赤裸上半身，身着白裙，头戴皮帽，在一定程度上呈现了与大自然搏斗的乐观精神。

（五）商时的《大濩》

《大濩》是为纪念商汤伐桀而作的乐舞，又称《韶濩》或《大护》。相传是伊尹所作，用以歌颂商汤伐桀，天下安宁。关于"濩"字的读音，引用《康熙字典》加以说明：《广韵》胡误切。《集韵》《韵会》《正韵》胡故切。布濩，流散也。"可知"濩"字的读音应为"hù"。古籍中记载有这样一个故事："汤克夏而正天下，天大旱，五年不收，汤乃以身祷于桑林，……雨乃大至。"天久旱不雨，商汤到桑林去求雨，由于汤以自身作为牺牲，感动上天，降下大雨，使当年的庄稼有了好收成，天下人皆欢喜，于是作桑林之乐，称为《大濩》。汤灭夏之后，在这个乐舞中增添了伐桀的内容，以歌颂灭夏的功德，后来便发展成一种特定的祭祀祖先的乐舞。还有一种说法是，汤灭夏，自立为王，命伊尹作《大濩》，歌颂开国功勋。汤死后，他的后代就把《大濩》作为祭祀祖先的乐舞。

（六）"阴康氏之乐"

《吕氏春秋·仲夏纪·古乐》中记载了有关"阴康氏之乐"的情况："昔阴康氏之始，阴多，滞伏而湛积，阳道壅塞，不行其序，民气郁阏而滞著，筋骨瑟缩不达，故作为舞而宣导之。"相传古时候，阴康氏开始治理天下时，阴气过剩，沉积凝滞，阳气阻塞不通，不能按正常规律运行，人民精神抑郁而不舒畅，筋骨蜷缩而不舒展，所以创作舞蹈来加以疏导。

世界上历史古老的民族几乎都有关于人类与洪水的传说，中国亦是如此。关于"洪水"，《尔雅·释诂》中把"洪"字解释为"大"，即大水之灾。人们为了生存，从洪水泛滥的那天起，就与之进行顽强的斗争，这一史实在原始音乐传说中也得到了直接的反映，显示了人们与自然作斗争的智慧与勇气。由以上的古籍记载可见，音乐的实用性早于娱乐性。例如葛天氏的"八阕"之舞，阴康氏的抗洪之舞，以及朱襄氏的五弦瑟乐等，它们都具有实用性质，而并非用以娱乐。

其他远古乐舞作品，还有颛顼时期的《承云》，帝喾时期的《九招》《六列》《六英》，帝尧时期的《大章》《击壤歌》，夏禹时期的干、戚、羽、旄等。先秦典籍中关于原始乐舞的记载相当丰富，许多资料记载于《吕氏春秋》"古乐篇"和"音初篇"。上述文献中的原始乐舞主要反映了远古时期人们的宗教、祭祀、战争、图腾等内容，也有对劳动生活、同自然界斗争的描述，刻画出原始音乐文明的独特面貌。

第二节 乐 人

乐人,即我们今天所说的音乐家。这一时期的乐人,大多记载于我国古代典籍文献之中。依据这些文献可以看出,这些音乐人物都带有神话的色彩以及传说的性质。最主要的音乐家有伶伦、夔、颛顼、士达、咸黑、倕、质、皋陶、师延等,他们在我国古代音乐的各个领域都做出过杰出的贡献。这些乐人的诸多故事,佐证了我国古代先人最早期的音乐认识与活动。而且,其中关于远古音乐的传说,也是推测音乐起源的重要依据,包含了巫术起源说、情感表达说、模仿自然说、劳动起源说、异性求爱说、语言抑扬说、信号说等音乐起源说。虽然有些史料属于传说性质,但是其合理因素符合当时的历史事实。

一 创作

（一）飞龙

飞龙为颛顼时期的乐人。据《吕氏春秋·仲夏纪·古乐》记载:"惟天之合,正风乃行,其音若熙熙凄凄锵锵。帝颛顼好其音,乃令飞龙作。效八风之音,命之曰《承云》,以祭上帝。乃令鱓先为乐倡,鱓乃偃寝,以其尾鼓其腹,其音英英。"颛顼(约前2514—约前2437)本姓姬,号高阳氏,列为五帝之一,是轩辕黄帝的孙子,昌意之子,生在若水(今河南汝水),住在空桑(河南陈留一带,今鲁西豫东地区)。颛顼登上帝位后,德行正与天合,八方纯正之风按时运行,它们发出熙熙、凄凄、锵锵的声音。颛顼喜欢那些声音,于是就叫飞龙作乐,模仿八方的风声,乐曲命名为《承云》,用以祭祀天帝。《承云》是颛顼用来祭祀的宗教性乐舞,其中有很多模拟大自然的音响,并可能有鼓来伴奏。而按照《路史》的记载,《承云》是黄帝乐舞《云门》的别名,云为黄帝族的图腾。《左传·昭公十七年》中说道:"昔者黄帝氏以云纪,故为云师而云名。""承"即继承、献承的意思。颛顼很可能继承了黄帝的这个乐舞,并加之自己喜爱的"八风之音"。颛顼叫鱓给乐曲领奏,鱓就仰面躺下,用尾巴敲打自己的肚子,发出和盛的乐声。也可能是飞龙以鼍皮蒙鼓,以像鼍尾形状的鼓槌来击鼓作乐,说明了远古时期鼓的制造方法。

（二）咸黑

咸黑是古代传说中的乐师名,帝喾的臣子。远古时期,帝喾命令咸黑作乐,咸黑创作了《九招》《六列》《六英》,这在《吕氏春秋·仲夏纪·古乐》中有所记载:"帝喾命咸黑作为声歌:《九招》《六列》《六英》。"帝喾,名夋(一名夋),号高辛氏,是黄帝的曾孙。他是一个杰出的部落首领。其下有臣子咸丘黑,即咸黑,因为辅佐帝喾而被古书记载,是今天咸姓的起源。

第一章 远古、夏、商时期

(三) 质

质是古代唐尧时期的乐官。《吕氏春秋·仲夏纪·古乐》中记载了"质为乐"的传说:"帝尧立,乃命质为乐。质乃效山林溪谷之音以作歌,乃以麋鞈置缶而鼓之,乃拊石击石,以象上帝玉磬之音,以致舞百兽。"唐尧,上古时期五帝之一,随母姓伊祁,即伊耆,名放勋,号陶唐,谥曰尧,因曾为陶唐氏首领,故史称唐尧。出生于高辛(今河南商丘高辛镇)或伊祁山(今河北保定顺平)。相传,尧当上帝王之后,命令质作乐。于是质模仿山林溪谷的声音而创作歌曲,又把麋鹿的皮蒙在瓦器上敲打它,并敲打石片,以模仿天帝玉磬的声音,用以引来百兽舞蹈。

图1-2 唐尧

(四) 皋陶

皋陶是禹时期的一位音乐家,亦作"皋陶""皋繇"或"皋繇",名庭坚,字聩,生于曲阜,葬于皋城(今安徽六安市)。据《左传》记载,皋陶是颛顼帝与邹屠皇后的第七个儿子。他除了在音乐上有很高的造诣外,也是舜、禹时期的士、士师、大理官,即司法长官,是中国历史上第一个大法官。李唐皇朝认皋陶为李姓始祖,天宝二年(743年),唐玄宗追封其为"德明皇帝",即"大唐德明皇帝",简称"唐德明帝"。《吕氏春秋·仲夏纪·古乐》中记载:"禹立,勤劳天下,日夜不懈。……于是命皋陶作为《夏籥》九成,以昭其功。"《夏籥》即《大夏》,为皋陶所作,共分九段,是夏禹时期的大型乐舞。

(五) 伊尹

伊尹,一说名挚,商初大臣,生于伊洛流域有莘国的空桑涧。关于伊尹名字的由来,是因其母亲在伊水居住,故以伊为氏,尹为官名,甲骨卜辞中称他为伊,金文则称他为伊小臣。伊尹一生对中国古代的政治、军事、文化、教育等多方面都做出过卓越贡献,是中国的厨师之祖,又是杰出的音乐家。六代乐舞之一《大濩》就是他所创作的作品,相传当时汤灭了夏朝,自立为王,命伊尹作《大濩》,歌颂开国功勋。《吕氏春秋·仲夏纪·古乐》中有所记载:"殷汤即位,夏为无道,暴虐万民,侵削诸侯,不用轨度,天下患之。汤于是率六州以讨桀罪,功名大成,黔首安宁。汤乃命伊尹作为《大护》,歌《晨露》,修《九招》《六列》,以见其善。"这里的《大护》就是乐舞《大濩》。汤死后,汤的后代把《大濩》作为祭祀祖先的乐舞。

(六) 箕子

箕子(约前1173年—前1080年),名胥余,因封国于箕(今山西太谷县东北),爵为子,故称箕子。箕子是商朝纣王的叔父,官拜太师。他是我国第一个有著作传世的思想家,著有《洪范》,记载了统治经验,后被收录于《尚书》中。《麦秀歌》是商朝亡国后箕子途经故都时倍感痛心愤懑而作,其诗为:"麦秀渐渐兮,禾黍油油,彼狡童兮,不与我好兮。"箕子善琴,琴曲

《箕子操》是他所作。据《史记·宋微子世家》记载:"箕子者,纣亲戚也。……被发详狂而为奴。遂隐而鼓琴以自悲,故传之曰《箕子操》。"箕子因对纣王昏庸无道不满,被纣王囚禁。后装疯逃离,终生以琴为友,用音乐表达对纣王的不满及对劳苦百姓的同情。

(七) 倕

倕相传为上古尧舜时代制作乐器的巧匠。主理百工,故又称工倕。《吕氏春秋·仲夏纪·古乐》中记载道:"有倕作为鼙、鼓、钟、磬、吹苓、管、埙、簾、鼗、椎、钟。"

(八) 士达

士达是朱襄氏炎帝的臣子。朱襄氏,传说中的远古部落名,其首领为炎帝,是中国古代传说中的代表人物,在《汉书》《太平御览》等古典书籍中都有"炎帝神农氏"的记载。据《吕氏春秋·仲夏纪·古乐》记载:"昔古朱襄氏之治天下也,多风而阳气畜积,万物散解,果实不成。故士达作为五弦瑟以来阴气,以定群生。"相传古代,朱襄氏治理天下的时候,经常刮风,因而阳气过盛,万物散落解体,果实不能成熟,所以叫他的臣子士达创作出五弦瑟,用以引来阴气,安定众生。关于"朱襄氏之乐"的记载反映了原始社会人们借助音乐活动的方式祈雨的风俗。可以看出原始音乐常被用为施行巫术的工具,也可以看出原始音乐的实用性和浓厚的宗教神秘主义色彩。在创作乐器方面,士达是一位杰出的巧匠,其制作的乐器五弦瑟由于质地易腐烂,不可能有实物遗存至今,但在文献记载中士达作五弦瑟的典故为远古时期丝弦乐器的使用方面提供了相应的依据①。

(九) 伏羲

伏羲是三皇之首,是中华民族景仰的人文始祖。相传他创造了历法、八卦以及乐器陶埙、琴瑟、箫等。关于伏羲制琴作乐的功绩,历代都有文献记载:东汉蔡邕的《琴操》中记载了"伏羲之作琴"②;三国谯周《古史考》说:"伏羲……作琴瑟以为乐"③;东晋王嘉《拾遗记》说:"苞牺氏(均)土为埙";西晋皇甫谧《帝王世纪》中有"作瑟三十六弦"④;《四库全书》收录有唐代司马贞《补史记·三皇本纪》:"作三十五弦之瑟"⑤;宋代李昉等奉敕所撰《太平御览》中记载"《通礼义纂》曰:'伏羲作箫,十六管'"⑥,由十六管可见当时的箫类似于今天的排箫;清代马骕《绎史》引东汉纬书《孝经·钩命决》说:"伏羲乐名《立基》,一云《扶来》,亦曰《立本》"⑦;

① [东晋]王嘉《〈拾遗记〉译注》(孟庆祥、商嫩姝译注),黑龙江人民出版社出版,1989年4月第1版第10次印刷。
② 《琴操》收录于《中国古代音乐文献集成》(第二辑),国家图书馆出版社,2012年10月第11版第1次印刷。[汉]蔡邕《琴操》,清嘉庆三年(1798)《汉魏遗书钞》本。
③ 《古史考》《春秋三传异同考》(及其他二种)收录于《丛书集成初编》,中华书局出版社,1991年北京第1版。
④ 《帝王世纪》载于《丛书集成初编》,中华书局出版社,1985年北京新一版。
⑤ 《补史记·三皇本纪》收录于《四库全书·史部》,上海古籍出版社,1987年第1版。
⑥ 《太平御览》,中华书局出版,1960年2月第1版,1963年12月北京第2次印刷。所引见第三册第五八一卷《乐部一九·箫》。
⑦ 《绎史》收录于《四库全书》,上海古籍出版社。所引见《卷三·太皞纪》。

等等。从文献记录来看,伏羲时期已有音乐,并且乐器种类较多,包括打击乐器和丝弦乐器,但除了已出土之埙外,其他均为各类文献记载,并无实物证明。

(十)女娲

女娲,又称女娲氏、娲皇,是中国传说时代的上古氏族首领,后逐渐成为中国神话中的人类始祖。根据神话记载,女娲人首蛇身,是伏羲的妹妹和妻子。女娲的主要功绩为捏土造人,以及炼石补天。相传她在制作乐器方面很有造诣,发明了笙簧,关于女娲与笙簧的史料最早记载于先秦时期的《世本·作篇》:"女娲作笙簧,随作竽,随作笙。"之后在《博雅》《帝王世纪》《风俗通》《书钞》《唐乐志》等文献中皆有类似记载。五代后唐时的马缟在《中华古今注》卷下"问女娲笙簧"中记载:"问曰:'上古音乐未和,而独制笙簧,其义云何?'答曰:'女娲,伏羲妹,蛇身人首,断鳌足而立四极,欲人之生而制其乐,以为发生之象。其大者十九簧,小者十二簧也。'"这段文字对女娲制造笙簧的原因作了阐释。清代俞正燮在《癸巳类稿》卷二"簧考"中则认为先有簧后有笙,女娲做的是簧,在她之后才出现笙。

女娲不仅发明创造了笙簧,在乐器箫的制作方面也有文字记载,例如《事始》中有"女娲作箫"的说法。在出土文物方面,如四川汉代画像石"伏羲女娲天地日月崇庆画像砖"(图1-3)中就有伏羲女娲手执乐器的图案,左边为伏羲,其右手举日,左手执鼗鼓;右边为女娲,其左手举月亮,右手举箫。可见东汉时期伏羲、女娲作箫之说在民间仍十分流行,这也是对传说的一种佐证。

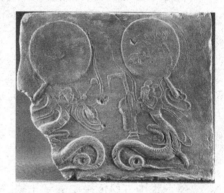

图1-3 伏羲女娲天地日月崇庆画像砖

师延

师延是商纣时期的乐师。依据文献记载推断,师延是我国古代早期的音乐家族,而非只是一位音乐家。师延擅作靡靡之音,《韩非子·十过》中便有记载:"此师延之所作,与纣为靡靡之乐也。及武王伐纣,师延东走,至于濮水而自投。故闻此声者,必于濮水之上。先闻此声者,其国必削,不可遂。"

据东晋王嘉志怪小说集《王子年拾遗记·乐一》记载,自庖皇以来,师延家族历朝历代世袭乐师这一职务。而到了师延,他能够精确地讲述阴阳、判明象纬,十分神秘莫测。师延历经的世代久远,时而出世,时而隐没。在轩辕氏时,师延是司乐的官员。到了殷商时,他全面修编了三皇五帝时的乐章,已经达到了弹拨一弦琴,就能让地神都出来听的地步,并且擅吹玉琯,引来天神降临凡世。师延在轩辕氏时代,已经有数百岁了。他能通过听各国的音乐来审度世代兴亡的预兆。到了夏朝末年,他抱着乐器投奔殷商。然而到殷纣王时,由于纣王沉迷于声色之中,而将师延幽拘在阴宫中,准备处以极刑。师延在阴宫中演奏清商流徵调角之音,看守阴宫的狱卒对这类雅乐感到厌烦,认为这些都是很久以前的古乐,不爱听,所以不释

放他。师延又演奏迷魂淫魄的靡靡之音,使漫漫长夜充满欢娱气氛,狱吏们听得神迷心荡,于是他乘机逃出去,免去了受炮烙的刑罚。在逃亡的途中,师延听说周武王兴师伐纣,于是他投濮水身亡。后来,晋国、卫国的民众镌石铸金并刻画上师延的样子,不断有人为师延立祠供奉。

 理论

(一) 伶伦

伶伦是古代传说中的音乐人物,相传为黄帝时代的乐官,被认为是我国古代乐律理论的创始者,亦作"泠伦"或"泠纶",又有仙号"洪厓""洪崖"或"洪涯"之称,如《列仙传》中记载:"洪崖先生,或曰皇帝之臣伶伦也,得道仙去,姓张氏。或曰尧时已三千岁矣。"据史料记载,十二律的创造与伶伦息息相关,《吕氏春秋·仲夏纪·古乐》中说道:"昔黄帝令伶伦作为律。……以之阮隃之下,听凤皇之鸣,以别十二律。"它详细记载了伶伦制律的传说,伶伦模拟自然界凤鸟的鸣声,选择内腔和腔壁生长匀称的竹管,制作了十二律,暗示着"雄鸣为六",是六个阳律,"雌鸣亦六",是六个阴吕。

相传伶伦常年居住和活动的地方包括涞水县乐平(今称洛平)龙宫山、伶山(今称灵山)、釜山三层崖一带。其中,乐平是伶伦训练祭祀乐工、测试钟音准的地方。釜山北边三层崖上的钟模坑(俗称钟没坑)是伶伦铸钟之地,坑边至今还散落着冶炼金属时丢弃的废矿渣。

(二) 夔

夔是我国古代传说中的音乐家,相传为尧、舜时期的乐官。《尚书·尧典》中记载了这样一段典故:"帝曰:'夔,命汝典乐,教胄子,直而温,宽而栗,刚而无虐,简而无傲。'"大意是:帝舜说:"夔!任命你掌管音乐事务,负责教导年轻人,使他们正直而温和,宽弘而明辨,刚毅而不粗暴,简约而不傲慢。"这是舜帝命令夔"典乐"的记载。"典乐"即主持音乐事务的意思。《说文解字》中也有记载:"乐纬云:昔归典协律。即夔典乐也。"此外,《韩非子·外储》《吕氏春秋·察传》等文献均记载有鲁哀公问"夔"等事项。神话传说中则认为夔是史前的异兽,例如《山海经·大荒东经》记载:"黄帝得之,以其皮为鼓……橛以雷兽之骨,声闻五百里,以威天下",说明黄帝用夔的皮制成乐器鼓,敲击而威震天下。

第三节 乐 器

根据有关文献记载,以及对20世纪以来考古出土文物的研究,我们发现了大量远古、夏、商时期乐器存在的记录和实物。这一时期的乐器主要有打击乐器、吹管乐器和丝弦乐器

第一章 远古、夏、商时期

三类,其中打击乐器、吹管乐器均有出土实物,至于丝弦乐器,可能商代已有琴、瑟的雏形,但缺乏考古实证,只能从文字文献中获知。对远古、夏、商时期乐器的描述,文献中的记载不可忽视,可以作为以后继续研究的方向指导,正如《尚书·皋陶谟》中记载的:"夔曰:'戛击鸣球,搏拊琴瑟以咏。'……下管鼗鼓,合止柷敔,笙镛以间,鸟兽跄跄,《箫韶》九成,凤皇来仪。夔曰:'於!予击石拊石,百兽率舞,庶尹允谐。'"这段记载涉及很多当时的乐器,充分表明了远古时期乐器种类的繁盛多样。乐器的发展与所在时期的生产力密切相关。远古时期,由于生产力低下,大部分乐器的制作都是就地取材,基本上为石制、土制或骨制,也没有精美的纹饰。到了夏商时期,进入了青铜时代,青铜乐器的质量和数量都达到了顶峰,同时乐器更加注重美观。通过对这些出土乐器的研究,我们可以了解当时乐器的存在形式,推算出音阶、乐律等形成的可能性。

一 打击乐器

(一)鼓(土鼓、铜鼓、鼍鼓、鼗)

鼓是原始乐器中最早产生的一种打击乐器。关于鼓的由来,在文献《吕氏春秋·仲夏纪·古乐》中描述:"帝颛顼好其音,乃令飞龙作,效八风之音,命之曰《承云》,以祭上帝。乃令鱓先为乐倡,鱓乃偃寝,以其尾鼓其腹,其音英英。"远古时期的鼓只有相关的一些文献记载,例如《礼记·明堂位》一文中有土鼓、足鼓等记载,商朝的鼓则有具体的考古实物为证。

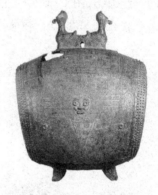

图1-4 双鸟饕餮纹铜鼓

土鼓为最古老的鼓,鼓框由陶土烧制而成,鼓面不明。传说伊耆氏有土制的鼓,用草扎成鼓槌敲击,后来又有木鼓以及商代的铜鼓。

铜鼓是铜框蒙仿皮的打击乐器,形制和饰纹丰富多样。1935年在河南安阳殷墓中出土了一面木腔的蟒皮鼓,除此之外,还有一面比较精美的双鸟饕餮纹铜鼓遗留下来(见图1-4),这面鼓是有足鼓,已被考证为商代遗物。

鼍鼓是用鳄鱼皮做鼓皮蒙制的鼓,用来祈雨的时候敲击。鼍是一种名叫猪婆龙的动物,就是我们现在所说的鳄鱼,远古居民认为鳄鱼是河中掌管降雨的神祇。

鼗是一种有木柄的小鼓,转动鼓柄时,系在鼓旁的两个小圆球可以自击鼓面。

(二)磬(特磬、编磬/离磬)

磬是一种石制的打击乐器,是宫廷音乐的常见乐器。《说文解字》中解释:"磬,乐石也。"在远古时期,磬也曾被称为"石"和"球"。关于它的传说记载于《吕氏春秋·仲夏纪·古乐》中:"帝尧立,乃命质为乐。质乃效山林溪谷之音以歌,乃以麋輅置缶而鼓之,乃拊石击石,以象上帝玉磬之音,以致舞百兽。"

特磬就是单个使用的大石磬,在山西夏县东下冯夏代文化遗址发现一枚石磬。这枚石

磬制作十分粗糙,像一个耕田的犁,上面有孔,可以悬挂起来敲击,发音为$^\#c$。

1950年在河南安阳武官村殷代大墓出土的虎纹大石磬(图1-5)为特磬,制作十分精美,显示了商代乐器制作的水平已经十分高超,这枚石磬的发音略高于$^\#c'$。

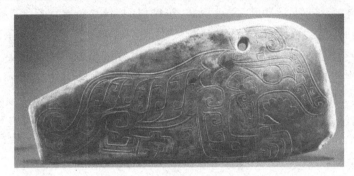

图1-5 河南安阳虎纹特磬

编磬,又称离磬,是把几个磬编排成一组的乐器,能发出几个不同音高的音。编磬一般三枚为一组,并且有了明确的音高,近年在河南还发现过五枚一套的编磬。在河南安阳出土的一组编磬(图1-6)由三枚组成,铭文分别为"永啟""夭余""永余",发音分别为$^bb^2$、c^2、$^be^3$,其中含有大二度、小三度和纯四度的音程关系。

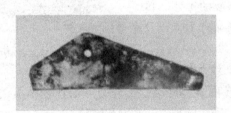

图1-6 河南安阳编磬之一

图1-7 商代鱼形石磬

安阳殷墟西区墓葬出土的商代鱼形石磬(图1-7),青灰色石质,扁平鱼形磬体,鱼头上部钻有孔以供系挂,其音质优美,造型独特,为中国古代中原石磬所独有的形式。

(三)钟(编钟、编铙)

钟是一种悬挂起来口朝下击奏的乐器。远古时期的钟由陶土制作,陕西西安市长安区客省庄龙山文化遗址的陶钟是目前发现最早的考古实物。到了商朝,钟为青铜材质,是后世钟的雏形。商代钟的制作工艺有了长足的发展,而且形制也多种多样起来,有甬(柄)和旋环可供悬挂的钟为甬钟,无甬(柄)、只有用钮悬挂的钟为钮钟,其中大号的钮钟又叫镈或镈钟,刻有花纹。钟有不同的演奏方法,包括悬挂敲击、有木制的底座将其直立起来

敲击、手执敲击等。

编钟由若干个大小不同的钟有次序地悬挂在木架上编成一组或几组,每个钟敲击的音高各不相同。商代出土的编钟通常为三个一组,有固定音高。1953年安阳大司空村出土的殷编钟,都是三枚一套。

铙是单个有柄、口朝上击奏的钟,又称钲,《说文解字》中记载:"铙,小钲也。"流行于商代晚期,其最初用于军中传播号令。其中,单个形制大的铙称为镛。编铙由多枚铙组成一套。商代后期出现三件铙为一组的编铙,可以奏出简单的乐曲,为举行盛大祭典活动时的礼器。河南安阳殷墟妇好墓出土有五件一套的编铙——亚弜编铙(图1-8),能发出相当于现在C调的sol、la、do、fa、sol五个音,已经构成四声音阶的形式。弜,指弓强健有力,这组妇好墓出土的编铙因镌刻有"亚弜"两字而得名,这也证实了亚弜编铙在当时是一种军中乐器。

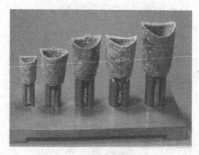

图1-8 亚弜编铙

(四)缶

"缶"亦作"瓵",是一种打击乐器,可以为音乐伴奏。它本是陶制盛水器物,大腹小口,有盖,发展至后期有铜制缶。按《说文解字》解释:"缶,瓦器,所以盛酒浆,秦人鼓之以节歌。"

河南三门峡市庙底沟出土的彩陶缶,属仰韶文化类型大腹敛口型陶容器。仰韶文化也称彩陶文化,所制作的物品多数为粗陶。随着仰韶时期制陶工艺的进步,烧结温度不断提高,一些陶盆、陶罐、陶盘等日用器皿的硬度达到了能够发出乐音的程度,可以用来演奏音乐。

此外,这一时期还有铃、响球等打击乐器。

吹管乐器

(一)骨笛

骨笛是笛子的一种,也是目前发现最古老的乐器。1986—1987年在河南舞阳贾湖出土了一批骨笛(图1-9),根据检测,骨笛距今约9 000年,为新石器时代的产物,这是目前我国音乐文化可追溯的最早年代,据此我们可知道我国古代音乐文化已有约9 000年可考的历史。贾湖骨笛以水鸟的尺骨锯去两端关节钻孔而成,长22.7厘米。笛身有小孔,估计制笛人运用打小孔的方法调整个别音孔的音差,反映出当时贾湖人有音阶与音距的基本概念。骨笛至少为六声音阶,也可能为七声音阶。其形制固定,制作十分规范,演奏极具表现力,音域可达2

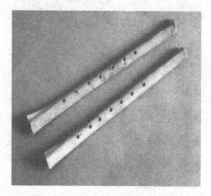

图1-9 河南舞阳贾湖骨笛

个八度以上。贾湖出土的这一批骨笛是迄今为止世界上年代最早、保存最完整、出土个数最多且能演奏的乐器实物。

（二）骨哨

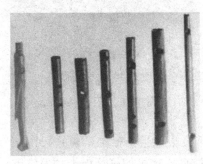

图1-10 骨哨

骨哨是一种远古时期的吹奏乐器（如图1-10），多截取鸟禽类中段肢骨加工而成。早期猎人使用骨哨模拟动物的声音，特别是鹿的鸣叫，以诱引异性鹿，从而伺机猎杀。1973年在浙江余姚县河姆渡氏族社会遗址发现了只有两三个按孔的骨哨，距今7 000年，属新石器时代。河姆渡的骨哨比舞阳贾湖骨笛晚了约2 000年，可见我国远古时期音乐文化发展在地域上的不平衡性。这批出土骨哨，长度为4至12厘米不等，器身略呈弧曲。其中有一件骨哨，出土时腔内插有一肢骨，将有孔的一端放入嘴里轻吹，同时来回抽动腔内肢骨，就可以吹出简单的乐曲。

（三）埙

埙是一种陶土制成的吹奏乐器。其形制不一，大部分埙的形状是椭圆形，但是也发现圆形、橄榄形、圆锥形甚至鱼形的埙。埙的顶端开有一个吹奏孔，埙体上有数量不等的按音孔。没有按音孔的叫做无音孔埙，有一个按音孔的叫做一音孔埙，以此类推。

陕西西安半坡村出土的仰韶文化遗址中的一音孔埙，是目前发现年代最早的埙，距今大约有六七千年，可吹出呈小三度关系的 f^3、$^bа^3$ 两个音。仰韶文化是重要的新石器时代文化，持续时间大约从公元前5 000年至公元前3 000年，其文化分布在整个黄河中游，大概位于今天的甘肃省到河南省之间。

浙江余姚县河姆渡出土的无音孔埙，只有一个吹孔，距今6 000年以上（见图1-11）。

图1-11 无音孔埙

山西万泉县（今万荣县）荆村出土了三个陶埙，距今有四五千年。这三个分别是无音孔埙，只能发 f^1 一个音；一音孔埙，可以发出 $^\#c^2$、e^2 两个音；二音孔埙，可以发出 e^2、b^2、d^3 三个音。山西太原市郊区义井村也出土了一个二音孔陶埙，距今有四五千年，可以发出 e^2、g^2、a^2 三个音。

甘肃玉门火烧沟文化遗址平民墓葬中出土了二十多个彩陶埙，均有三个按孔。埙体呈鱼形，鱼嘴处为吹口。它们的绝对音高各有不同，但都能吹出五声音阶的 do、mi、sol、la 四个音。火烧沟文化遗址是甘肃六大古文化遗址之一，属于商末周初时期文化，出土于1976年。因火烧沟文化的出土地周围是一片红土山沟，土色红似火烧，所以这一古文化遗址被考古界称为"火烧沟文化"。该遗址出土了大量珍贵的陶器、铜器、玉器、骨器和部分金银器，这其中就包含了大量的乐器彩陶埙。

第一章 远古、夏、商时期

至商代,埙的发音孔增多,发音能力增强,表现力大大提高,出土有五音孔埙。河南辉县琉璃阁商代后期墓葬中出土了三个陶埙,一大两小,都有五个音孔,分别为前面三孔、后面两孔。大的因为吹口破损已经无法测试;两个小埙测试出的发音完全相同,都可以吹出十二个音,其中可发八个连续半音,有四个音吹奏比较困难,但这也充分说明埙在发展过程中,音域已经大为扩展,可以演奏比较困难的曲调。

河南安阳小屯殷墟出土的五音孔陶埙,是晚商武丁时期(前1250—前1192)的遗物,可以吹出 c^2、d^2、$^\#d^2$、e^2、f^2、$^\#f^2$、g^2、$^\#g^2$、a^2、$^\#a^2$、b^2 一共十一个音。值得注意的是,这十一个音能演奏八度内的半音,只差一个 $^\#c^2$ 就可以构成完整的十二律,比上述的琉璃阁小埙意义更为重大,说明至商代已经有发明十二律音阶的基础。

(四)箫

箫是一种古老的吹奏乐器,竖吹,多为竹子制成,也有骨制、石制。相传为舜所造,《通典·乐典》:"箫,世本曰:舜所造。其形参差象凤翼,十管,长二尺。"《通礼义纂》则认为箫为伏羲所制,《事始》中又认为女娲制箫。在唐代之前箫指"多管箫",与今天的单管箫不同,类似于排箫,排箫之名起始于宋代。六代乐舞中的《大韶》就用箫来伴奏,《尚书》记载:"箫韶九成,凤皇来仪。"古人对排箫有许多溢美之词,说它的外形犹如凤鸟的羽翼,声音犹如凤鸟的吟鸣。其演奏的远古韶乐,不仅可以招来凤鸟,也使圣人孔子听后,陶醉得三月不知肉味,叹之为尽善尽美。

(五)籥

籥是一种古代吹管乐器,像编管之形,形状像笛,又作龠(如图1-12)。《说文解字》中解释:"龠,乐之竹管,三孔,以和众声也。"伊耆氏时,有一种用芦苇管编排而成的吹奏乐器,叫做苇籥。如《礼记·明堂位》记载:"土鼓,蒉桴,苇籥,伊耆氏之乐也。"籥还和夏朝乐舞《大夏》有联系,《大夏》又叫《夏籥》,传说就是用籥这种乐器来演奏的。

图 1-12 籥

(六)龢

龢是编管吹奏乐器,可能是后来小笙的前身。《尔雅·释乐》中即有记载笙的文字"小者谓之和",这里的"和"通"龢"。

(七)笙

笙是一种簧管吹奏乐器,由簧片发声,能奏和声。传说笙为女娲所创,竹制,约长四尺,将管插于匏中,匏即为葫芦,中间放置簧片,大的有十九簧,小的有十三簧,形状参差如鸟的羽毛。文献记载最早见于《尚书·益稷》的"笙镛以间",说明舜时笙已经可以和镛用于合奏,可见笙的出现可追溯至舜时期。关于女娲制笙簧的典故在清代张澍的稡集补注本《世本》中有所记载:"女娲作笙簧。"《博雅》中也引用了《世本》中的这句话:"女娲作笙簧。笙,生也,象

物贯地而生,以匏为之,其中空而受簧也。"说明笙有繁衍滋生人类的意思,与女娲造人、创制婚姻的说法相应。而笙"以匏为之",与伏羲、女娲兄妹同入葫芦逃避洪水、再造人类的传说相应。《帝王世纪》中也有记载:"女娲氏,风姓,承庖羲制度,始作笙簧。"《唐乐志》中说:"女娲作笙,列管于匏上,纳簧其中。"《礼记·明堂位》中又有"垂之和钟,叔之离磬,女娲之笙簧"。另外《风俗通》《书钞》等文献中没有"笙"字,说明女娲当时并无笙,只作笙中簧。此时的笙簧可能是以竹或木片所制,可发出高低不同的音。到尧舜夏商诸朝代,笙簧才发展成以多根竹簧管参差插入葫芦内的形制。

丝弦乐器

(一) 琴

琴是一种丝弦乐器,木制。由于质地难以保存,远古、夏、商时期的琴并没有实物出土,关于它的存在只见于文献记载的传说中,因此对远古、夏、商时期究竟有没有丝弦乐器这一问题一直难以确定。历代文献记载中最多见的是有关伏羲制琴的传说,此外还有神农说、黄帝说、唐尧说、虞舜说几种。东汉许慎《说文解字》解释"琴"说:"神农所作。"东汉蔡邕《琴操》中记载"昔伏羲氏之作琴,所以修身理性,反天真也"。此外琴谱《太古遗音》中记载"伏羲见凤集于桐,乃象其形'削桐'制以为琴",说明伏羲以桐木为材料,削成琴。东汉傅毅《琴赋》有"神农之初制,尽声变之奥妙"之说。《世本》也说:"神农作琴。"又曰:"琴长七尺二寸。"司马迁《史记》记载黄帝不但定律,还曾创制名为《清角》的琴曲,可见琴的发端也与黄帝有关。许多文献又将尧推为琴乐的创始人,如《帝王世纪》中记载:"尧……作乐大章,天下大和……于是景星耀于天,甘露降于地,朱草生于郊,凤凰止于庭,嘉禾挚于亩。"宋代朱长文的《琴史》中记载:"帝尧宅天下,……当《大章》之作也,琴声固已和矣!"古文献中关于舜制五弦琴的记载也很多,如《礼记·乐记第十九》中有"昔者舜作五弦琴以歌南风,夔始制乐以赏诸侯"的描述。

(二) 瑟

瑟是一种木制的丝弦乐器。远古时期的瑟只存见于文献中,《吕氏春秋·仲夏纪·古乐》记载:"昔古朱襄氏之治天下也,多风而阳气畜积,万物解散,果实不成。故士达作为五弦之瑟,以来阴气,以定群生。"相传古代,朱襄氏治理天下的时候,经常刮风,因而阳气过盛,万物散落解体,果实不能成熟,所以叫他的臣子士达创作出五弦瑟,用以引来阴气,安定众生。至于五弦瑟的最早发明能否就归为神农氏,还有待于考古实物的印证。《吕氏春秋》中还记载了"瞽叟乃拌五弦之瑟,以为十五弦之瑟"。

第四节　乐律与乐学

这一时期的乐律正在初步形成中,发展至商代,已初见规模。各种定音乐器说明在当时已有绝对音高,乐器间甚至可发出共同的音。音阶的形成经过了漫长的历史发展过程,根据对我国出土乐器实物的考古测定,以及文献相关记载获知,远古时期虽然还未形成乐律理论,但是音阶已经具备。甚至到了夏、商时期,可能已经出现了七声音阶。根据对出土乐器的研究,可见当时音阶处在不断发展与完善中。除此之外,十二律也具有了初步的概念。根据文献记载,这一时期已出现十二律的雏形,但具体明确的证实还未出现。固定音高的观念、原始音阶的体系、半音音程的关系、十二律的雏形都为后期乐律的发展提供了前提条件。

一　早期音阶的确立

对于远古时期音阶的考证没有确信的文字记载,现有的记录都是基于对出土远古乐器的研究所推测而出的。

据河南舞阳出土的骨笛可以推测,早在 9 000 年前已有六声、七声音阶的可能。甚至通过对骨笛的测音结果,可判断其可构成清商六声音阶和下徵调七声音阶。

晚商武丁时期的五音孔埙,出土于河南安阳小屯殷墟,可以发出十一音音列,分别为 c^2、d^2、$^\#d^2$、e^2、f^2、$^\#f^2$、g^2、$^\#g^2$、a^2、$^\#a^2$、b^2,可见当时半音音程关系已出现,只差一个 $^\#c^2$ 便构成完整的十二律。这说明当时的乐器已经具有规律的音程特点了。

河南辉县殷墓出土的五音孔陶埙为商代晚期的乐器,一大两小,共三件。其中大埙的吹孔残缺,已不能吹奏;两件小埙可吹出相同的音,按各种不同的指法可发出 11 个音,分别为 a^1、$^\#c^2$、e^2、$^\#f^2$、g^2、$^\#g^2$、a^2、$(^\#a^2$、b^2、c^3、$^\#c^3)$,其中最高的四个音吹奏比较困难,说明 3 000 年前的晚商时期已经存在五声、七声音阶。

这些考古乐器均在河南地区,说明位于中原的河南地区可能是五声、七声音阶形成和成熟最早的地方。

二　十二律的雏形

远古、夏、商时期,骨笛、五音孔埙、青铜钟等乐器有了比较固定的音高,并且按照一定规律排列,这证明那时人们已经有了音高的概念。另外,根据商武丁时期五音孔埙十一个音之间的半音音程关系,说明在当时已经具备形成十二律的前提条件。

关于十二律的产生,这一时期并没有明确的实证,但在文献中有这样一段记载。《吕氏春秋·仲夏纪·古乐》:"昔黄帝令伶伦作为律。伶伦自大夏之西,乃之阮隃之阴,取竹于嶰

溪之谷,以生空窍厚钧者、断两节间、其长三寸九分而吹之,以为黄钟之宫,吹曰'舍少'。次制十二筒,以之阮隃之下,听凤皇之鸣,以别十二律。其雄鸣为六,雌鸣亦六,以比黄钟之宫,适合;黄钟之宫皆可以生。故曰,黄钟之宫,律吕之本。"相传,黄帝命令伶伦创制乐律,伶伦从大夏山的西方到达昆仑山的北面,从山谷中取来竹子。他选择那些中空而壁厚均匀的竹子,截取两个竹节中间的一段,其长度为三寸九分,把吹出来的声音定为黄钟律的宫音。接着依次共制作了十二根竹管,带到昆仑山下,听凤凰的鸣叫,借以区别十二乐律。其中"雄鸣"及"雌鸣"相当于后来西周时期十二律的阳律、阴律,"伶伦制律"的典故阐释了十二律的由来。"听凤皇之鸣,以别十二律"这种说法虽不合理,但也有可能是从音乐起源于模仿自然这一观念延伸而来。但把十二律的产生归结为黄帝时期并不十分可信,所以这应当只是传说。

古文献中还没有确切的记载证实在周代以前就有了十二律,最早关于十二律的记载见于《国语》,在一次周景王和伶州鸠的对话中出现了十二律的全部名称,但是《国语》成书于春秋时期,所以十二律的形成应当至少晚于西周。

附:江苏古代音乐史(一)

——远古、夏、商时期的东夷之地

具有悠久历史的古代吴越之国,秀丽的江南之地,古称东夷,今天被划入江苏省的行政区之中。本地区历史文化源远流长,是中华民族诞生的摇篮之一。从远古时代起,江苏这片土地上就已经有人类劳作、生息、繁衍的足迹。考古发现表明,在距今三四十万年以前,江苏境内就生活着"南京猿人"、"高资猿人";在距今四万至一万年前,"泗洪下草湾人"、"丹徒人"、"溧水人"、"宜兴人"等远古居民,足迹遍及长江南北的许多地方。距今六七千年前,北自淮河流域,南至太湖的广大区域,分布着许多原始的氏族部落。从淮安青莲岗文化遗址中发现的炭化小米,吴县草鞋山遗址中发现的炭化籼稻、粳稻、大米、野生葛纤维织成的罗纹葛布线片以及"杆栏式"房屋建筑遗存,昆山千墩、吴县张陵山文化遗址出土的大批史前玉器琮璧来看,江苏境内古人类创造的文化较其他地区更丰富多样。

江苏地区人类音乐文化的源头至少可追溯到六七千年以前的新石器时代,南京安怀村出土的陶埙便是明证。虽然安怀村陶埙用黄褐色泥手工捏制,烧成火候不高的红陶,但它比中国最早的同类器物,如浙江河姆渡的陶埙,在制作工艺上已经有明显的发展。出土于徐州地区邳州大墩子的陶埙,亦有五千年以上的历史。流传至今的张家港河阳山歌《斫竹歌》有可能是黄帝时期《弹歌》的原型。这都说明了在远古时期的江苏先民们就有着丰富的音乐生活。

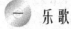 乐歌

江苏张家港凤凰镇的河阳山歌《斫竹歌》：

这首《斫竹歌》是江苏张家港凤凰镇自古至今流传下来的河阳山歌，歌词为："杭唷，斫竹，嗨哟嗨！杭唷，削竹，嗨哟嗨！杭唷，弹石，飞土，嗨哟嗨！杭唷，逐肉，嗨哟嗨！"几乎同东汉赵晔《吴越春秋·勾践阴谋外传》中所录黄帝时期的《弹歌》"断竹，续竹，飞土，逐宾（肉）"相差无几。

张家港市发现的这首《斫竹歌》，很可能是《弹歌》的原型。这就是说，《弹歌》可能从河阳山歌中的《斫竹歌》演化而来。从历史上看，河阳地区属于东夷族的活动范围。就字面来看，"夷"就像一个人背着大弓，这就说明在河阳地区，远古东夷人的生活方式与弓箭有关，以箭作为一种狩猎武器。"斫"字本身就是一种古老语言传承的表现，在东夷地区的方言中，至今仍被人使用，如斫稻、斫草。"断竹"可能还带有一种文化修饰成分，所以，"斫竹"可能比"断竹"更古老。这就确定了《斫竹歌》与东夷地区即现在的河阳地区的对应关系，并且从语音上指出《斫竹歌》可能早于《弹歌》。因此，《斫竹歌》是中国民间歌谣中珍稀的活化石，可能是目前发现的中国最早古歌谣。

 乐舞

（一）连云港市锦屏山将军崖祝祭乐舞岩刻

早在5万年前，连云港这片土地上就已有原始先民生息繁衍。夏商时代，连云港属徐州，称"人方东夷"、"人方国"、"隅夷"。据考古学研究结果证实，早在1万年以前，古朐（qú）山即现在的锦屏山地区就有古人类活动。1959年和1978年在锦屏山南麓二涧和东海县山左口乡大贤庄，均发现了旧石器时代遗址。另外，在锦屏山南麓，有一道峻岭夹岸、九曲回环的桃花涧，是中国东部沿海地区唯一有明确层位关系的旧石器时代遗址，反映了四五万年前古人类的生活情况。

1979年发现的"将军崖岩画"，经国家文物局鉴定："这是一件非常重要的文物，是一项难得的重大发现，是中国最早的一部天书"，反映了远古时期原始社会东夷人的祝祭活动样貌，是氏族乐舞活动的重要实物依据。这一世界级文物位于江苏省连云港市锦屏山马尔峰

南麓贴古海港湾处,远古时代为"都州"地,画面总长约20米,宽11米左右。石坪旁边的凹形地内有可以容纳千人以上活动的场地。石坪上的画像内容可分为三组。第一组岩画在山坡西侧,南北长4米、东西宽2.8米,以人物和农作物图案为主,在人面与农作物之间,还有鸟头、鸟面、圆点、刻画符号等。第二组在山坡南侧,南北长8米、东西宽6米,以星象、鸟兽图案为主。第三组在山坡顶部,由人面像和各种符号组成。另外,在山坡顶部及周围有三块石头可构成石台,其中一块上有星相刻画。此外,石刻符号共有18种,作为原始社会的石刻文字,在我国还是首次发现。有一弧形巨石,上刻有星相图和植物身人面形,前者与天体崇拜有关,后者可能是崇拜谷物神的记录。在石刻中我们可以发现原始社会乐舞的抽象样貌。例如有一组人像,中间一人有须,显然是男性,其下身连着地上作物,其风格健壮、热烈、欢畅,俨然像是一种舞蹈的情景。其中更有管弦乐器等图案,如琴,技艺粗拙,形象简洁,线条刚劲,宏观有游动感。

上古之时,这里除了住有郁夷人、大风人,还有羲人,尤其以羲人特别繁盛,甚至建立了国家。羲人是一个司天氏族,崇拜"日母",祭祀同时作巫(舞),因此在将军崖祭祀处留下星相刻画是氏族活动史迹的必然现象。从这一地带的地形地貌情况可以看出,这里是原始宗教祭祀的典型场地。

将军崖岩下的凹形坪地应该就是远古时期东夷人进行祭日之舞的地方,岩画上的图案反映了当时乐舞的样貌。在第一、第三组画面上各有一排头像,第一组人像特别明显,有头饰,其三人并排在草地上扭动着身体,成"S"形,这种扭旋动作是一种明确记载的东夷人特有舞姿,即古人所谓的"游龙"、"龙身"、"飞龙列舞"等舞姿。而且可以发现他们扭动的方向一致,可以判定这是一种富有表演性质的活动,并有音乐作为伴奏,所以是有统一节拍指挥的乐舞形象。第三组画面上的三个头像则紧跟着第一组,形成了两对三人组的队形,可见这是一种群体舞蹈的写照。乐舞不仅只有动作和奏乐,而且还有歌词,岩画上的符号图案正是乐舞有歌词即祝文的证明。

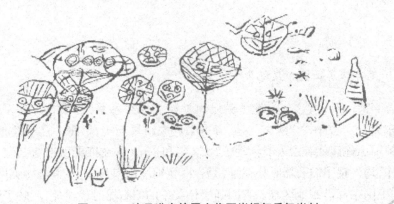

图1-13 连云港市锦屏山将军崖祝祭乐舞岩刻

这种样式的岩画海内外极为罕见,专家估计其历史距今至少4 000余年,是迄今发现的唯一反映我国原始农业部落社会生活的石刻岩画。1988年1月被评为第三批全国重点文物保护单位。将军崖遗迹为我们了解伏羲、神农、黄帝时代氏族社会祝祀的活动面貌,展现了

祝祭乐舞的现实形象,提供了实物资料,是我国民俗史、舞蹈史的瑰宝,对于我国历史学、考古学、民族学、艺术史的研究都有重要价值。

(二) 六合鸟傩社戏

1994年年底,六合原始社会人类活动地东侧的祭墩上,出土了陶旋轮之"鸟装"傩像图以及骨制鸟头配饰。该祭墩位于南京江北六合古棠邑城基,今高出地面15米。"鸟装"傩像是一种鸟头人身的石刻图案,其手臂、足腕上有环状装饰物,是原始社会鸟夷人坛祭戏倡傩像的抽象写照(鸟夷为早期东部近海一带的居民,戏倡是古代从事乐舞谐戏的艺人)。

关于六合鸟傩社戏,后来的唐宋诗人也有描写,所谓的"鸦舞"、"神鸦社鼓"、"燕美人"社祭歌舞等其实就是鸟傩社戏。

 乐器

(一) 磬

远古时期,原始社会劳动生产力极其低下,当时的人们主要以石头为原料制作生产工具,乐器也不免以石制的居多,如磬等。但此类乐器江苏出土的尚少,不过古代文献上有相关的记载。

"泗滨浮磬"

江苏淮河是中国四大古河之一,而宿迁市泗洪位于淮河附近,是淮河文明之源,在泗洪已发现约一千两百万年前的湖猿,以及约一万年前的人类活动遗迹。淮水下游的古代居民依水而生,他们发现淮泗水边有一种山东漂浮来的石片,制成"磬"乐,即"泗滨浮磬",音响很好,具有金属的音色。

但关于"泗滨浮磬"的来源只能从文献记载中获知,并没有相应的出土文物,因此要证实还很有难度。"泗滨浮磬"出自我国最早的历史文献《尚书·禹贡》,意为"泗水边上可以做磬的石头"。编磬用的石料以古徐州的泗滨浮磬质地最好,这在《尚书·禹贡》有明确的记载:"海、岱及淮惟徐州。……厥贡:惟土五色。……泗滨浮磬。"我国著名训诂大师孔颖达解释"泗滨浮磬"说:"泗滨,泗水之滨。石在水旁,水中见石,似若水中浮然。此石可以为磬,故谓之浮磬也。"汉代经学家孔安国考证其所在地为徐州东南60里处的吕梁"水中见石,可以为磬",清代《禹贡锥指》所记载的更为清楚:"磬石盖突出吕梁水中,历年已久,水上之石采取殆尽,余没水中。"

(二) 铙

商代的手工业已较为发达,工艺水平很高,尤其在铸造青铜器方面达到高峰。商代出土的乐器绝大多数以青铜打造。如南京出土的青铜铙,上面精美的纹饰充分体现出当时工艺水平之精湛。

1. 商末兽面纹青铜铙

1986年出土于南京市浦口永丰乡龙王荡的兽面纹青铜铙(图1—14),体形硕大,为铜绿

色,现藏于南京博物院。铙身上大下小,为合瓦式,横截面呈橄榄形。长柄中空,与青铜铙内腔相通,使用时将长柄置于木架之上,击铙身而鸣响。

青铜铙两面各饰一组兽面纹,并以云雷纹衬地。以粗陋的线条勾勒出兽面的轮廓,保持着以鼻梁为中心的对称排列形式。兽面双目圆睁,曲眉挺鼻,气势威武庄严,两边又规律地排列着三组云雷纹。整个器身都布满纹饰,布局严谨,线条粗疏流畅。主纹饰兽面纹图案虽已趋于简化,但兽面部的目、眉、口、耳等特征依然有迹可寻。

这件青铜铙是目前南京地区所发现最早最大的铜铙,是研究商周时期南方青铜铙的珍贵文物,为探讨我国南方青铜铙的年代、性质和功能提供了宝贵的实物资料,同时也是我国古代文化艺术宝库中不可多得的瑰宝。

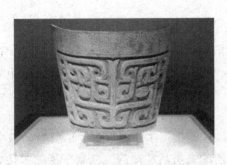

图1-14　商末兽面纹青铜铙

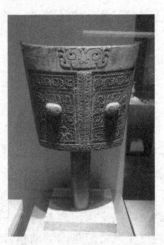

图1-15　商代青铜兽面纹铙

2. 商代青铜兽面纹铙

南京江宁区出土的青铜兽面纹铙(图1-15),也是商代的乐器,与浦口出土的铙虽样式相近,但具体形制有所不同。兽面纹铙柄中空,与内腔相连。两面饰兽面纹,突出双目,兽面由细密的钩连卷云纹组成,地纹为连珠纹。其他部分也饰有小型兽面纹、卷云纹。这枚商代青铜兽面纹铙现藏于南京博物院。

(三) 埙

埙是一种陶制乐器,远在新石器时代就有发现。江苏南京和徐州均出土了埙,其形制各不相同,但都很简单朴素、无纹饰,可见,当时的制造工艺还不成熟。

1. 南京安怀村陶埙

1956年出土于南京安怀村遗址的陶埙(图1-16),为新石器时代的文物,现收藏于南京博物院。该陶埙至今保存完好,是由黄褐色的泥土手工捏制,烧成近于橘红色的红陶。埙高6厘米,腹径7厘米,重105克。形状像鸭梨,表面光洁素净,没有纹饰。这是一个一音孔埙,顶端有一个吹孔,直径0.9厘米,旁边有一个音孔,直径约0.5厘米。经测定,可吹出相当准确的小三度音程。

图 1-16　南京安怀村陶埙

图 1-17　徐州邳县大墩子陶埙

2. 徐州邳县大墩子陶埙

这件陶埙(图 1-17)在 1966 年出土于徐州邳县四户镇大墩子遗址,该遗址属于大汶口文化刘林期遗存,"刘林期"得名于江苏邳县刘林墓地。邳县大墩子陶埙距今约 5 000 年左右,现收藏于南京博物院。陶埙是泥质红陶,形状类似小猪,头和尾部稍有残缺。埙身为椭圆形,长 12.6 厘米,高 4.7 厘米。内部有部分泥丸残留,沙沙作响。头尾部各有一孔,尾部为吹孔。

本章习题

1. 《弹歌》是什么时期的乐歌？其内容是什么？
2. 反映农牧生活的乐歌"葛天氏之乐"名称是什么？一共几首？
3. 我国最早的情歌是什么？是哪一时期的作品？
4. 伊耆氏"蜡祭"的歌曲名称是什么？
5. 分别阐述黄帝、尧、舜、夏、商时期的代表性乐舞。
6. 最早的礼仪性乐舞是哪个时期的什么作品？
7. 得到孔子高度评价的乐舞作品是哪部？其评价是什么？
8. 为纪念商汤伐桀而作的乐舞是什么？
9. 为赞颂夏禹治水的功绩而创作的乐舞是哪一首？其伴奏乐器是什么？
10. "巫"字由哪个字逐渐演变而来？体现了什么现象？
11. 简单介绍伶伦这个人及他对音乐的贡献。
12. 远古、夏、商时期有哪些乐人？试举例。
13. 相传"朱襄氏之乐"中用以引来阴气、安定众生的乐器是什么？
14. "燕燕往飞"一曲是我国最早的什么音乐？
15. 我国古代音乐文化已有约 9 000 年可考的历史，其依据是什么？
16. 舞阳贾湖骨笛一共有多少支？其中最早的即第一期的两支距今约多少年？
17. 我国新石器时代出土了哪些类别的乐器？举出 3 种乐器的出土地点。
18. 经过测定晚商时期的五音孔埙，可以推断当时的音阶情况如何？
19. 位于中原的什么地区可能是五声、七声音阶形成和成熟最早的地方？
20. 江苏省张家港民歌《斫竹歌》与远古的哪首乐歌相关？

第二章

西周、春秋、战国时期

楔 子

朝代	时间	主要帝王	文化	音乐
西周	前1046—前771	周武王	礼乐制度	六代乐舞,《大武》,乐县(乐悬),八佾,春官,八音分类法,房中乐,四夷之乐
东周(含春秋、战国)	前770—前256		百家争鸣 礼崩乐坏	《诗经》,郑卫之音,屈原《楚辞》,《荀子·成相篇》,旋相为宫,十二律,三分损益法,伯牙,高渐离,道儒墨三家音乐思想,曾侯乙墓编钟,《乐记》,《吕氏春秋》

 武王伐纣后,周武王取得政权,建立了我国历史上第三个奴隶制王朝,史称西周(前1046—前771)。周初,统治阶级吸取商朝灭亡的教训,为巩固其统治采取了一系列措施,如分封诸侯、实行井田制等,使得社会经济迅速发展,成为奴隶制社会发展的鼎盛时期,与此同时,各种艺术文化也有了很大的发展。西周时期,统治阶级十分重视音乐的教化作用,认为"礼"主异,"乐"主和,并制定了礼乐制度,通过乐悬和八佾,来维护统治阶级的统治地位,充分体现了等级制度的森严。同时,设置了音乐机构——春官,负责音乐教育,传授乐艺、表演并处理其他音乐事务。这时期的音乐发展水平由此得到了提高,各类乐舞得到统治阶级的重视,周初乐舞《大武》以及前代的《云门》《咸池》《大韶》《大夏》《大濩》被统治者加以利用,称之为"六代乐舞",来颂扬其统治。在乐器方面,八音分类法的制定,将当时的乐器按制作材料划分为金、石、土、革、丝、木、匏、竹八类,这种分类法规范了我国的乐器种类。乐律上也有着重要的成就,十二律的产生可见当时律学已达到较高水平。但音乐作为统治阶级的附属品,成为"礼"的附庸,这使得音乐逐渐趋于僵化。

 公元前770年,西周走向没落,周平王东迁洛邑,开启了东周时代,即春秋、战国时期。春秋末期,周王朝已经到了"礼崩乐坏"的局面,音乐突破了传统"礼"的束缚,"古乐"(雅乐)逐渐走向衰微,而"新乐"(俗乐)开始兴起。这时期,音乐的发展有了很大提升,采风制度使得各地民间音乐作品得以采集和保存,《诗经》无疑是我国音乐文化的瑰宝,其中的《国风》保留了很多北方民歌。而南方民歌则在战国时期的《楚辞》中能够见到,如《九歌》歌词就保存

在伟大的爱国诗人屈原的诗歌集《楚辞》中。《荀子·成相篇》中击相而歌的作品成为说唱音乐的滥觞。古琴作为独奏乐器的发展也很值得重视,俞伯牙、钟子期《高山》《流水》遇知音的故事为后人代代传诵。乐律方面出现了最早的乐律计算方法——三分损益法。曾侯乙墓编钟的出土可以看出编钟在制作工艺、编排规模等各方面至战国时代达到顶峰。加之出土的各类乐器中,以编钟、鼓为主体的钟鼓之乐形成较大的规模,可见器乐合奏的发展在当时也相当成熟。春秋末至战国时期,音乐哲学、音乐美学的思想理论得到发展,诸子百家各种思想交锋,道、儒、墨三家的音乐思想对我国音乐历史的发展有着极其重要的作用。道家的《老子》《庄子》《列子》等著作体现了音乐顺应自然的观点。儒家音乐思想逐渐完善并形成完整体系,包括公孙尼子的《乐记》和荀子的《乐论》。

这一时期的江苏仍属于被称为东夷的蛮荒地区。这时商王朝已经趋于没落,而古公亶父周太王治理的领地却欣欣向荣。亶父有三个儿子,他想传位给小儿子季历,长子太伯知道父亲意思后,就与二弟仲雍离开故土,向东寻找栖息之地,最后定居于梅里(今江苏无锡的梅村)。两兄弟把中原文化和生产技术带到东夷,促进了当地生产力的发展和文化水平的提高。而文化和技术的发展同时也推动了当地音乐文化的进步,逐步建立了句吴古国。在出土文物方面,像江宁许村兽面纹大铙,大批吴墓中的钟磬乐悬、錞于、丁宁,吴县长桥古筝等,都是这个地区音乐文化发展的有力实证。

第一节　乐制与音乐机构

　　奴隶社会逐渐形成以后,社会上有了阶级的区分,音乐艺术的发展也逐渐注入了阶级的意识,打上了阶级的烙印。周初,王室为了维护新的政治统治,首先建立了完备的礼乐制度,通过它来显示对人民的威慑力量。音乐的阶级划分主要体现在乐器的应用和乐舞的规模上。礼乐制度是为维护君臣上下等级秩序而建立的一套文化典章制度,以求达到尊卑有序的目的。简单地说,就是一种以礼仪和音乐的等级化为核心的文化制度。音乐的等级化主要体现在"八佾"和"乐县"制度两个方面。为实施礼乐制度,周王朝又设置了我国历史上第一个宫廷音乐机构"春官"。到了春秋时期,学术下移,不少儒学者兴办私学,其中以孔子最为著名。

　乐　制

(一)礼乐制度

　　周初统治者吸取商朝灭亡的教训,为巩固其统治采取了一系列措施。他们认为,"礼"可以分别贵贱等级,"乐"可以使人互相和敬,两者结合起来就能够维护贵族的等级秩序,巩固统治阶级内部而有效地统治人民。"礼"是礼乐制度的核心,《礼记》中认为"礼主异,乐主

和":"异"体现在当时将人分为三六九等,如同金字塔般的礼仪等级制度,容易致乱、激发矛盾,这时就需要寻求一种补救方式,而"和"则可以止乱,所以统治者通过"乐"来中和这些矛盾,可以说"和"是统治者治理国家所想要达到的理想状态。由此,礼和乐相辅相成,既分化又统一,有异又有和,正所谓"和而不同",礼主外、乐主内,礼主异、乐主和,发挥着各自的功能。

周朝统治者为维护和颂扬其统治,将黄帝时的《云门》、尧时的《咸池》、舜时的《大韶》、禹时的《大夏》、商朝的《大濩》以及周初的《大武》这六首乐舞加以利用,称之为"六代乐舞"。

礼乐制度在西周时期可谓极盛,到了春秋战国时期,森严的等级制度开始坍塌,乐冲破了礼的束缚,从而导致了"礼崩乐坏"的局面。当时,传统封建制度遭到严重破坏,各诸侯、卿大夫"僭越"现象十分普遍,诸侯间战乱不断,在政治、经济等方面都出现了严峻的危机,而周天子的影响力却越来越小,无法阻止这样的现象出现。一些有权势的卿大夫在征战中势力壮大,当时的局面正如《论语·季氏》中孔子所说:"天下有道,则礼乐征伐自天子出;天下无道,则礼乐征伐自诸侯出。"即世道清明时,那么制作礼乐和发令征伐的权力都来自于天子;而世道混乱时,这些权力便来自于诸侯。在音乐方面,由于"乐"作为统治工具,且受制于"礼",所以"乐"越来越僵化。在欣赏音乐时,一些下层等级的人士僭用礼乐,享受上层等级人士才可欣赏的乐舞,这彻底打乱了奴隶主贵族金字塔般的等级制度。

(二)乐县

乐县是周朝礼乐制度下钟磬等乐器的悬挂制度,"县"通"悬",表示悬挂。

根据《周礼·春官·小胥》的记载:"正乐县之位,王宫县,诸侯轩县,卿大夫判县,士特县,辨其声。"这里明确规定了王、诸侯、卿大夫、士这些不同等级的人享受乐器悬挂的不同规模。宫县指四面悬挂乐器,只有天子才可享受这种待遇。轩县又称曲县,指三面悬挂乐器,这是诸侯所享受的乐县制度。判县指两面悬挂乐器,这是卿大夫所享受的乐县规模。特县指单面悬挂,是士所享受礼遇,更简单了。

例如:曾侯乙墓出土的钟、磬,以三面悬挂的方式摆放,南面、西面墙壁放置着编钟,北面放置着编磬,符合轩县的制度。

据宋元时期马端临的《文献通考·卷一百四十·乐考十三》中的图绘展示(图2-1至图2-4),不同等级的乐县制度可略见一二。

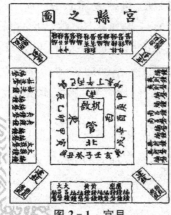

图2-1 宫县

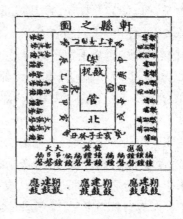

图2-2 轩县

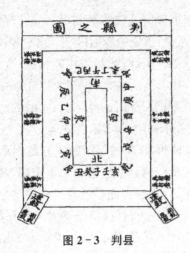

图 2-3 判县

图 2-4 特县

(三) 八佾

八佾,亦作"八溢"、"八羽",是古代天子享用乐舞的排列形式和规模。根据等级地位的不同,天子、诸侯、卿和大夫、士依次享有的乐舞规模逐级降低。天子为八佾之舞,"佾"指古代乐舞的行列,八佾即 8 行 8 列,共 64 人。诸侯是六佾之舞,6 行 6 列,共有 36 人。卿和大夫,则为四佾之舞,共 16 人舞蹈。士为二佾之舞,只能享用 4 人的乐舞队列。另外,庶人不能享受礼乐权利,正所谓"礼不下庶人"。

《论语·八佾》中记载:"孔子谓季氏:八佾舞于庭,是可忍也,孰不可忍也?"鲁国大夫季桓子在自家院子里观赏天子才能享用的八佾之舞,这种僭礼的做法引起了孔子的极度愤慨。这个记载直接表明了当时等级制度的土崩瓦解所导致的礼崩乐坏。

三 音乐机构

(一) 春官

周王朝为实施礼乐制度,设置了我国历史上第一个宫廷音乐机构——春官。

春官中乐官与乐工人数众多,其成员达到 1 463 人,包括大司乐、乐师、乐工等,另有表演民间乐舞的"旄人"未计算在内。据《周礼·春官·大司乐》记载:"大司乐掌成均之法,以治建国之学政,而合国之子弟焉。"可见大司乐为春官的最高乐官,另外乐师有大师、小师、钟师、磬师、笙师、镈师等,其中大师即太师,掌乐律,小师即少师。对于"大司乐"的含义至今仍有争议,除了认为"大司乐"即代音乐机构的倡导者外,还有学者认为"大司乐"即音乐机构。

春官的职责包括音乐行政、音乐教育、音乐表演。乐官除了负责宫廷礼仪时使用的音乐,还负责对贵族子弟或其他人进行音乐教育。就音乐教育而言,所教科目包括乐德、乐语和乐舞。乐德指教授中、和、祇、庸、孝、友,乐语指教授兴、道、讽、诵、言、语,乐舞则是教授"六代乐舞"。所教对象为世子、国子以及学士,他们学习的年龄段为 13 岁到 20 岁。世子即

王和诸侯的长子,国子即公卿大夫的子弟,学士则是从民间选拔出来的优秀青年。这些教育的目的主要是推行礼乐制度,巩固统治地位,让贵族子弟们学会统治之术,而并不是表演。正如《周礼·地官·大司徒》中说:"以乐礼教和,则民不乖";"以六乐防万民之情,而教之和"。就是说,用音乐来教化和感化人,可以使人们和谐相处;利用音乐的"和",即和谐,来求得天地和、君臣和、上下和、人心和;通过礼乐的学习,达到治理朝政的目的,也反映了鼎盛时期的西周雅乐在音乐教育方面的完善程度。周代,尤其是西周时期,音乐教育客观上提高了当时的音乐水平,使得配合"礼"的"乐"深受统治阶级拥护,并在民间选拔了许多优秀的音乐人才,推动了周代音乐的发展。

(二)儒家私学

春秋时期,西周日趋衰落,礼崩乐坏,学术下移。不少儒学者兴办私学,由"学在官府"变为"学在四夷",而在此之前只有官学。私学中,以孔子私学规模最大,影响最深。他在四处寻明君而屡次失意后回到故乡,在学生的帮助下开始建立私学,是历史上第一所私学。孔子私学以"六艺"来设课,"六艺"为礼、乐、射、御、书、数,是古代儒家要求学生掌握的六种基本才能。"礼"即礼节,就是今天的德育,包括吉礼、凶礼、军礼、宾礼、嘉礼这五礼。"乐"指六乐,即六代乐舞,包括《云门大卷》《咸池》《大韶》《大夏》《大濩》以及《大武》这六套乐舞。另外,"射"指射箭技术,"御"指驾驭马车的技术,"书"指书法、文学等,"数"指算术与数论知识。到了战国时期,秦、齐、楚、燕、韩、赵、魏七国争雄,私学更加盛行,出现了"百家争鸣"的局面,其中影响较大的是道、儒、墨、法四家,在学术上各有长短。

第二节 音乐种类与作品

我们目前对周代民间音乐发展的了解,除了通过散见在先秦各文献中的记载来了解外,还主要通过《诗经》与《楚辞》。周代的民间音乐已有了很大的发展,重要的有郑卫之音、《成相篇》等。周代宫廷音乐比较繁荣,它们既有与礼结合的音乐种类,也有为统治阶级娱乐之用的音乐。这些音乐大都是乐舞或歌舞的形式,有六代乐舞、小舞、散乐、四夷之乐以及雩舞、傩舞等。

一 乐歌

(一)《诗经》

《诗经》是我国最早的一部诗歌总集,相传为孔子所编。收入自西周初至春秋中期约五百多年的诗歌,共305篇,又称"诗"、"诗三百",分"风"、"雅"、"颂"3部分。"风",风土之音,意为土风、乐调,是地方民歌,基本上是北方民歌,流传于以河南省为中心,包括附近数省的

15国民歌;语汇通俗、明了、朴素、自然、流利。"雅",朝廷之音,贵族文人作品,多是宴饮中所用的文人乐歌;语汇丰富,在心理和形象的刻画上比较细腻,篇幅也较长。"颂",宗庙之音,多是祭祀乐歌;语汇比较简洁,语义晦涩,句法不如民歌整齐。

在结构上,由现存《诗经》乐歌的歌词看,其句式以四言为主,曲体结构基本上是在分节歌形式的基础上,通过叠句、引子、换头、尾声等手法构成各类曲体结构。另外,《诗经》的篇章大都具有鲜明的时代感和人民性,善用赋、比、兴的表现手法,为后世文学创作奠定了深厚的人文基础和艺术底蕴。

《关雎》是《诗经》的首篇,并且是一篇著名的诗歌,选自《诗经·国风·周南》。整首诗歌意思简明,表明了男女之爱是一种自然而正常的感情所在。

关 雎

选自《诗经·周南》

关关雎鸠,在河之洲。
窈窕淑女,君子好逑。
参差荇菜,左右流之。
窈窕淑女,寤寐求之。
求之不得,寤寐思服。
悠哉悠哉,辗转反侧。
参差荇菜,左右采之。
窈窕淑女,琴瑟友之。
参差荇菜,左右芼之。
窈窕淑女,钟鼓乐之。

关于这首诗歌,孔子曾两次对它进行评价,并认为其艺术水平极高。首先,《关雎》的音乐非常优美,这可以用孔子《论语·泰伯》中的"师挚之始,关雎之乱。洋洋乎,盈耳哉"一句加以佐证。师挚是鲁国的一名乐师,始是音乐的开始,乱是音乐的结束及高潮,这表明师挚演奏《关雎》,从开始到结束,洋洋乎满耳朵都是美妙的音乐。这句评价充分体现了孔子对它的高度赞美,也充分证明了《关雎》的音乐结构规整,唯美动听。另外,《论语·八佾》中还有一句"关雎,乐而不淫,哀而不伤"更是高度赞扬了《关雎》中所包含的情感。《关雎》表达的正是中和之美,欢乐而不放纵,悲哀而不伤痛,这种度的把握将音乐的巧妙之处恰到好处地发挥出来。因此可见,《诗经》中所记录整理的诗歌无论是在艺术形式上,还是深层意义上,都体现了美与善的完美结合,正所谓形式与内容相统一。

1. 风

风,即风土之音,指北方的民间歌谣,包括以今天的河南省为中心以及附近数省的民歌。《诗经·国风》共有160篇,收录了十五国风,是西周时期从15个地区采集而来的带有地方色彩的土风歌谣。《国风》是《诗经》的重要组成部分,包括《周南》《召南》《邶风》《鄘风》《卫风》《王风》《郑风》《齐风》《魏风》《唐风》《秦风》《陈风》《桧风》《曹风》《豳风》等。其中《郑风》《卫风》加起来有31篇,约占《国风》总篇幅的五分之一。各国的"风",多是短小歌谣,《郑风》《卫风》中却有一些大段的分节歌,可见其音乐结构的繁复变化。在一些反

映民俗生活的诗篇中,常有对爱情场面的描写,包括男女互赠礼物、互诉衷肠等场面,《诗经·郑风·溱洧》即为典型代表。溱和洧是两条河的名称,诗中写青年男女到河边春游,相互谈笑并赠送香草表达爱慕的情景。诗中隐隐透露出一股浪漫气息,产生了很强的艺术感染力。

溱　洧

选自《诗经·郑风》

溱与洧,方涣涣兮。
士与女,方秉蕑兮。
女曰观乎？士曰既且,且往观乎？
洧之外,洵訏且乐。
维士与女,伊其相谑,赠之以勺药。
溱与洧,浏其清矣。
士与女,殷其盈矣。
女曰观乎？士曰既且,且往观乎？
洧之外,洵訏且乐。
维士与女,伊其将谑,赠之以勺药。

春秋末期,礼崩乐坏,礼乐制度逐步走向解体。"郑卫之音"逐渐取代"雅乐",在长约五六百年的时间里几乎流传全国各地,影响极为深远。"郑卫之音"是我国周代郑国、卫国的民间音乐,位于今河南一带,原是商民族聚居之地。"郑卫之音"是商族音乐的遗声,保留了浓郁的商族音乐风格。春秋末期这种音乐随着礼崩乐坏而逐渐兴起,称为"新乐",因其节奏活泼,表情丰富,与"雅乐"的和平肃穆形成鲜明的对比。

统治阶级为了维护其统治地位,推崇雅乐,对郑卫之音,历代典籍褒贬不一,其中有的斥责其为淫乐、亡国之乐。如孔子认为"放郑声"、"郑声淫"、"恶郑声之乱雅乐也",荀子认为"郑卫之音使人之心淫",《礼记·乐记》中认为"郑卫之音,乱世之音也"。

《乐记》中记载了新乐与古乐的典故:"魏文侯问于子夏曰:'吾端冕而听古乐,则唯恐卧；听郑卫之音,则不知倦。敢问古乐之如彼何也？新乐之如此何也？'"意思是魏文侯问子夏:"我正襟危坐,恭敬地聆听古乐,就怕自己睡着,而听郑卫之音时却不知疲倦。请问古乐那样令人昏昏欲睡,原因何在？新乐这样令人乐不知疲,又是为何？"而齐宣王(前320年—前301年在位)则说得更坦率:"寡人今日听郑卫之音,呕吟感伤,扬激楚之遗风","寡人非能好先王之乐也,直好世俗之乐耳"。由这些故事我们可以间接得知,当时郑卫之音曲风优美,令人乐此不疲。

2. 雅

《诗经》中的"雅"为朝廷之音,多为贵族文人乐歌,常用于宴飨。"雅"分为大雅与小雅,大雅的内容与颂相似,所用场合亦大体相同。小雅用于诸侯等贵族的仪式中,内容更接近民间生活,如诸侯的大射、燕礼大夫的乡饮酒礼。其音乐形式有的是乐歌,用琴或瑟伴奏,又称为"弦歌";有的是器乐形式,演奏乐器多为笙或管。此外,仪式中还常常使用乐歌与器乐兼

用的形式。

《诗经》中的"雅乐"是一种狭义的范畴。从广义来看,它是一种与俗乐对应的音乐形式,泛指周代的宫廷音乐,是国家正统音乐的代称,主要用于祭祀与各种典礼活动。周武王建立周朝不久,就命周公姬旦制礼作乐,建立各种贵族生活中的典仪音乐,使音乐为其王权统治服务。这一部分音乐就是所谓的"雅乐",但从典籍记载看,起初并无统一名称,时至春秋战国,国家礼仪用乐才开始被称为"雅乐"或"雅颂之声"。"雅"字的由来与周人的故地——王畿之地息息相关,王畿之地又称为"雅",是全国政治、经济、文化中心。"雅乐"即"正乐",历代文献中对此多有记载,如陆德明《经典释文序录》:"雅,正也。"《毛诗序》:"雅者,正也,言王政之所由废兴也。政有小大,故有小雅焉,有大雅焉。"在儒家经典中也屡见不鲜,如《白虎通·礼乐》:"乐尚雅。雅者,古正也。"《诗经集传》:"雅者,正也,正乐之歌也。"雅乐的意义,通常在雅与俗、先王之乐与郑卫之音的对立中得以具体显现。例如《论语·阳货》:"恶郑声之乱雅乐也。"说明孔子厌恶用郑国的音乐扰乱雅乐,也证明雅与俗的对立关系。又《荀子·乐论》中记载:"故人不能不乐,乐则不能无形,形而不为道,则不能无乱。先王恶其乱也,故制雅颂之声以道之。"可见二者相互制约、相互补充,共同构成中国古代音乐文化的主体。历代统治者取得政权后,都会循例制作雅乐,歌颂本朝功德。

3. 颂

《诗经》中的"颂"是周朝宗庙重大典礼的祭祀乐歌和史诗,全部是贵族文人的作品。《颂》共40篇,包括《商颂》5篇、《周颂》31篇、《鲁颂》4篇。早先的"颂"大概源于民间的巫歌,而到了周代又有了进一步的发展。"颂"的内容多是歌颂祖先的功业。其含义和用途在《毛诗序》中有所记载:"颂者,美盛德之形容,以其成功告于神明者也。"其音乐特点庄严肃穆,节奏缓慢,正如王国维在《说周颂》中所说:"颂之声较风、雅为缓。"当时的颂乐主要记载在《诗经》一书中,通过《诗经》中音乐诗歌的保留,后人能够窥见当时音乐的局部面貌,这对研究周朝的音乐文化意义重大。

(二)楚辞

楚国是周朝时期由华夏族在中国南方建立的一个诸侯国,历来被视为"荆楚之地"、"蛮夷之邦",其文化在很大程度上落后于中原地区。然而到了战国时期,楚国的文学、音乐所体现的文化高度,已经不亚于中原文化。

"楚辞"是战国时代伟大诗人屈原创造的一种诗体。汉代时,刘向把屈原的作品及宋玉等人"承袭屈赋"的作品编辑成集,名为《楚辞》。成为继《诗经》以后,对我国文学具有深远影响的一部诗歌总集,并且是我国第一部浪漫主义诗歌总集。《楚辞》为南方文学总集的代表,收录了大量楚国诗歌。

屈原的作品大量收集在《楚辞》一书中,其中包括《九歌》《离骚》《天问》《招魂》等。这些作品的保存和流传,对后世音乐史学家研究当时的音乐文化有很大的帮助,是重要的研究资料。

现以《九歌》为例,《九歌》是楚国南部(相当于现在湖南)民间祭祀的大型歌舞曲。楚国巫风盛行,人们在祭典时载歌载舞、击鼓吹竽,并歌唱长篇的叙事歌曲,所唱歌曲的歌词保留

在屈原的《九歌》中。屈原被流放于楚地时，记录并整理了《九歌》。"九"泛指多数，实际上这部作品共十一章，用来祭祀不同的神、鬼，分别为《东皇太一》《云中君》《湘君》《湘夫人》《大司命》《少司命》《东君》《河伯》《山鬼》《国殇》和《礼魂》。

《九歌》的音乐即"楚声"，它的曲式结构中包含"少歌"、"倡"、"乱"等，其中"少歌"指乐曲上半曲的小高潮，"倡"为上半曲与下半曲的过渡段，"乱"指整首乐曲的大高潮。在一个曲调反复十遍之后，用"少歌"作小结，然后以"倡"作为连接，过渡到下半曲，下半曲可能为原来的曲调，也可能为新的曲调，反复五遍之后用"乱"收尾，升华感情。这在屈原的《九歌》中便有标注。《九歌》采用的诗体，以楚方言为基础而形成，其句子长短参差，形式较自由，多用"兮"字镶嵌。《九歌》多以男女爱情为题材，绝大多数为恋歌，例如《少司命》。

<center>少司命</center>

<center>秋兰兮麋芜，罗生兮堂下。</center>
<center>绿叶兮素华，芳菲菲兮袭予。</center>
<center>夫人自有兮美子，荪何以兮愁苦？</center>
<center>秋兰兮青青，绿叶兮紫茎。</center>
<center>满堂兮美人，忽独与余兮目成。</center>
<center>……</center>

《九歌》中也有以追悼楚国阵亡士卒为内容的挽诗，如《国殇》。此诗节奏鲜明急促，颂扬了楚国将士的英雄气概和爱国精神。

<center>国　殇</center>

<center>操吴戈兮披犀甲，车错毂兮短兵接。</center>
<center>旌蔽日兮敌若云，矢交坠兮士争先。</center>
<center>凌余阵兮躐余行，左骖殪兮右刃伤。</center>
<center>霾两轮兮絷四马，援玉枹兮击鸣鼓。</center>
<center>……</center>

（三）房中乐

房中乐是统治者用于后宫的一种燕乐，其娱乐性较高，常常由后妃侍宴时演唱。表演时只用琴、瑟之类乐器伴奏，而较少或几乎不用钟、磬等打击乐器。歌词常采集于民间歌曲，以《周南》《召南》为主，内容多为情歌之类，如《诗经·国风》里的《关雎》等，要求合乎后妃之德，合乎礼教的审美情趣。

周代用乐等级森严，房中乐的表演规模也因人而异。伴随着演出场合的不同，参奏乐器也有所变化。以《周南》《召南》民歌为主的房中乐，在上层社会流传甚广，促进了当时器乐合奏的普及和发展。《文献通考·卷一百四十·乐考十三》中对"房中乐"的历史沿革有这样的记载："由是推之，房中之乐，自周至于秦汉，盖未尝废，其所异者，特秦更为'寿人'，汉更为'安世'，魏更为'正世'，至晋复为'房中'也。"它的传承和创新主要在于演奏内容和演奏形式方面，进一步凸显了周代房中乐的娱乐性。另外，房中乐对乐府的产生和发展也有所促进。

(四)秦声

"秦声"是春秋战国时期秦国的音乐,其历史由来已久。秦原是周朝的故地,由于秦建国于西周王畿故地,所以全面接受了周文化的影响。春秋之后,秦国成为七国之雄,影响越来越大。同时,秦国的音乐也很发达,长期以来,在秦地流行着一种极具鲜明地方色彩的音乐,即"秦声"。

关于"秦声"的文献记载很多。例如,《史记·卷八十一·廉颇蔺相如列传第二十一》中记载:"蔺相如前曰:'赵王窃闻秦王善为秦声,请奏盆缶秦王,以相娱乐。'秦王怒,不许。"李斯《谏逐客书》中也有记载:"夫击瓮扣缶弹筝搏髀,而歌呼呜呜快耳者,真秦之声也。"杨恽在《报孙会宗书》中说:"家本秦也,能为秦声。妇,赵女也,雅善鼓瑟。奴婢歌者数人,酒后耳热,仰天拊缶而呼乌乌。"这些史料说明,"秦声"的主要伴奏乐器为缶、盆、瓮等土制或陶制的打击乐器以及筝等弹拨乐器。

"秦声"的音乐色彩不只体现在独具特色的乐器和发出的声音上,还体现在它独特的审美风格上。有人评价《诗经》中的十首《秦风》有"悲壮慷慨之气"、"秦之强以此","秦声"往往体现出一种悲凉、雄壮、急促、英迈、强悍、粗犷的风格。

乐舞

(一)六代乐舞

六代乐舞,简称"六舞",又称"大舞",指的是远古至周初六个朝代的乐舞。远古、夏、商时期各有自己典型的乐舞,分别为黄帝时的《云门》、尧时的《咸池》、舜时的《大韶》、夏禹时的《大夏》、商汤时的《大濩》,它们在当时都是带有史诗性质的古典乐舞,其内容均反映了当时人们对最高统治者的赞美与颂扬。周王朝制定礼乐时利用了这些乐舞,并加上周初的乐舞《大武》,合称为"六代乐舞",来彰显统治阶级的威信,巩固自己的统治地位。前三代乐舞内容主要是对神明的颂扬、对图腾的崇拜,后三代乐舞内容主要是歌颂开国元勋的功绩。

周王朝政治上实行分封制,文化领域实行礼乐制,是历史上音乐文化的第一次高潮。周初的《大武》,相传作于公元前1066年,是为庆祝武王伐纣胜利而作。《大武》是上古乐舞中唯一的一部记有详细舞法的乐舞。它的情节内容、段落结构、音阶形式对于我们研究三千年前盛极一时的周代雅乐具有重要的史料价值。《礼记·乐记》和《史记·乐书》中详细地记载了《大武》的演出形式,它是一部由六段组成的多段体乐舞。孔子对《大武》曾发表了很有影响的美学见解,《论语·八佾》:"谓《武》尽美矣,未尽善也。"

(二)小舞

除了六代乐舞,小舞也特别受统治者重视。小舞相对于大舞,在表演场合、人数等各项规定上都略为简单。明代朱载堉《乐律全书》认为:"小舞有别于大舞,不须按舞佾规定,一人也可舞……故名小舞。"周代将小舞列为贵族子弟的必修课程,由乐师掌教。小舞的种类有《帗舞》《羽舞》《皇舞》《旄舞》《干舞》《人舞》等(见表2-1)。

表 2-1　小舞的种类及表演方式

种类	表演方式
《帗舞》	手执长柄五彩丝绸
《羽舞》	手执鸟的羽毛
《皇舞》	手执五彩鸟羽
《旄舞》	手执牛尾
《干舞》	手执盾牌
《人舞》	运用长袖

（三）散乐

散乐，即杂乐，是中国古代用于宫廷的民间乐舞。散乐起源于周代，自汉代称百戏，南北朝称散乐，宋代称杂剧。散乐包括优戏、女乐、乡人傩、新乐、杂技、角抵与说唱等。周代所谓的散乐指"礼乐"之外的乐舞、优戏、杂技等表演形式。"散乐"一词首见于《周礼·春官·旄人》："旄人掌教舞散乐，舞夷乐，凡四方之以舞仕者属焉。"其大意为旄人掌教散乐、夷乐，凡是四方从事舞蹈的野人都是他的属下。

（四）四夷之乐

四夷之乐，又称"夷乐"，指东夷、南蛮、西戎、北狄等少数民族地区的音乐。据《礼记·明堂位》记载："纳夷蛮之乐于大庙，言广鲁于天下也。"这些地区的一部分音乐被吸收到周朝的礼乐中来，成为当时中国音乐文化中的一部分。四夷之乐多为歌舞形式，由鞮鞻氏掌教，伴奏以吹奏乐器为主，用于祭祀或宴礼等场合。

西周时期，四邻少数民族被统称为"四夷"，包括东夷、南蛮、西戎、北狄。《周礼》中郑玄注："四夷之乐，东方曰靺，南方曰任，西方曰株离，北方曰禁。"关于具体的地域范围：东夷指的是黄河中游的黄土高原一带，黄河下游今山东及其周围；南蛮指春秋时期的楚国；西戎是古代西北戎族的总称；北狄则是中国北方各民族的总称。这些少数民族在周王朝的周围占据着很广阔的疆域，长期以来与中原文化相互渗透、相互交融。

中原音乐以华夏音乐为核心，随着人口的增长、地域的扩大，中原文化开始向周边拓展，对四夷地区的音乐文化产生了影响，同时中原音乐也吸收了这些地区的音乐，形成了四夷之乐。在众多文献史料中，对四夷之乐的记载很多，如《周礼·春官》中记载："靺师掌教靺乐。祭祀，则帅其属而舞之。""旄人掌教舞散乐，舞夷乐，凡四方之以舞仕者属焉。""鞮鞻氏掌四夷之乐，与其声歌。"四夷之乐对华夏族音乐的发展起到了积极而又重要的影响。

（五）雩舞、傩舞

雩舞、傩舞是一种带有宗教性质的乐舞，常用于巫术祭祀中。使用这些乐舞时，十分强调等级尊严以及宗教的神圣性，有严格的限制，包括场合、乐器的排列、舞者的人数等，都不能超越等级。

雩舞是古代求雨时的一种祭祀乐舞,本作"舞雩","雩舞"的写法是因为诗律的需要而进行的倒装。相传有舞雩台,是鲁国求雨的坛,其故址在今曲阜县南。古代求雨祭天,设坛命女巫为舞,故称舞雩。关于舞雩由来,《论语·先进》中曾点说:"莫春者,春服既成,冠者五六人,童子六七人,浴乎沂,风乎舞雩,咏而归。"《论语·颜渊》中也有记载:"樊迟从游于舞雩之下。"

傩舞是在驱逐瘟疫的迎神赛会上所表演的乐舞。傩舞源流久远,殷墟甲骨文卜辞中已有傩祭的记载。周代称傩舞为"国傩"、"大傩",乡间也叫"乡人傩"。

 说 唱

《荀子·成相篇》——说唱的萌芽

《荀子·成相篇》是我国说唱艺术的萌芽,它记载于战国时期荀况所作的《荀子》一书中。

《荀子·成相篇》是一首一边打着节奏,一边说唱的作品。"成相"的"成"指将乐曲从头到尾完整地演唱或演奏一遍。所用的伴奏乐器为"相"。"相"是一种打击乐器,其形制有两说:一说为舂牍,它是舂米或筑地时用的工具,手持"相"舂米或夯土时所唱的歌曲也被称作"相歌";另一说为搏拊,形如鼓,是用手拍打的乐器。但两种说法的共同特点指明,它们都只是一种节奏性乐器。

《成相篇》全曲共三大乐章,都以"请成相"三字开头。"三、三、七、四、四、三"为基本句式,中间两个四字句一般不押韵,其余各句均押韵。从《成相篇》的整体句式来看,是在一个基本调子基础上作上下句的反复歌唱,与我国现代的快板书、莲花落等说唱音乐有着相似之处。

荀子的《成相篇》是模仿叙事与抒情的民歌形式创作的,内容宣传了他的政治主张。它的唱词内容涉及政治现实,揭露统治者的荒淫无度。荀子通过《成相篇》的说唱讽刺当权者,希望他们能够遵循治国之道,善用贤人,将国家治理得井井有条。

<div align="center">成相篇(片段)</div>

×××|×××|×× ××|×××|
请成相,世之殃,愚暗 愚暗 堕贤良。
×× ××|×× ××|×××‖
人主 无贤,如瞽 无相,何伥伥!

这一时期民间歌谣在社会生活中相当普及,下层劳动者常以歌谣讽刺时政,表达民意,反映了社会背景和人民意愿。

第三节 乐 人

周代的音乐逐步繁荣,无论是在宫廷,还是在民间,人们的音乐活动日渐丰富起来,在音乐的各个领域都涌现出了杰出的乐人。从史料记载来看:创作方面有伯牙等,表演方面有师旷、师涓、师曹、师襄、师乙、王豹、绵驹、秦青、薛谭、韩娥等;理论方面有伶州鸠、师乙等。他们都是技艺高超的音乐家,在歌唱或古琴、瑟、筑、管、笙等器乐创作表演方面都各有千秋。

一 创作

伯牙

伯牙,春秋时著名的琴师,擅弹古琴,技艺高超。他既是弹琴能手,又是作曲家,创作了《水仙操》等作品,被人尊为"琴仙"。伯牙原本就姓伯,说他"姓俞名瑞,字伯牙"是明末小说家冯梦龙在小说中的杜撰。伯牙师从春秋时著名琴师成连,《乐府解题》记载有伯牙学琴的故事。伯牙向成连学琴三年,成连在精神情志方面对伯牙进行点拨,之后伯牙成为古琴高手。《荀子·劝学篇》中便有记载"伯牙鼓琴而六马仰秣",可见伯牙琴艺之高超。

伯牙鼓琴遇知音的故事可谓是家喻户晓,《吕氏春秋·孝行览·本味》记载了伯牙与钟子期"高山流水"的典故。春秋时期,晋大夫伯牙出使楚国,回朝复旨的时候,行船到汉阳马鞍山时,忽然狂风大作,于是伯牙在岸边停船避风,闲来无事便弹琴消遣。正好钟子期进山砍柴,听到琴音便停下脚步,仔细聆听。此时伯牙心中想着高山,弹奏的琴声雄伟高亢,子期说道:"巍巍乎若太山!"之后伯牙心中想着流水,弹奏的声音变得清新流畅时,子期又说道:"汤汤乎若流水!"对于伯牙心中所想,钟子期必能同有感触,于是二人相见,互相谈论琴律,喜得知音,结为兄弟。他们分别一年后,正值中秋时节,伯牙如约来到了汉阳江口,却怎么也不见子期来赴约。第二天,伯牙向一位老人打听子期的下落,老人告诉他,子期已不幸染病去世了。临终前,他留下遗言,要把坟墓修在江边,到八月十五相会时,好听伯牙的琴声。伯牙悲痛万分到墓前哭祭,认为世上再无知音,天下再不会有人像子期一样能体会他演奏的意境。所以就"破琴绝弦",把自己最心爱的琴摔碎,终生再不弹琴。

二 表演

（一）王豹、绵驹

王豹是春秋时期卫国歌手,居于淇(今属河南)。绵驹是春秋时期齐国歌手,居于高唐(今属山东省聊城市)。《孟子·告子章句下》中记载:"昔者王豹处于淇,而河西善讴;绵驹处

于高唐,而齐右善歌。"他们特别擅长唱歌,影响力很大,以至于当地人都受到熏陶,变得善于歌唱。后世很多文献中都有称赞他们歌唱技艺的记载,如《后汉书·张衡列传》中所写:"王豹以清讴流声。"三国时期嵇康的《琴赋》中有:"王豹辍讴,狄牙丧味。"可见王豹歌唱技术高超,经常被引为歌唱者的代表。西汉著名乐师李延年曾经"度绵驹遗讴为弦鼗《广陵》"。《艺文类聚·卷二十六·人部十》中对他们的歌声有十分动人的描写:"西河王豹,东野绵驹,兰缸夕燃,合璧斜天,照流风之回雪,映出水之初莲。"晋代郭璞《答贾九州愁诗之三》一诗中有说:"绵驹之变,何有胡越。"后世将王豹和绵驹列入古时"十二音神"之中,称之为"龙吟王豹"、"琴音绵驹"。

(二)秦青、薛谭

秦青,战国时期秦国歌手,以教唱为业。薛谭,战国时期秦国歌手,曾拜秦青为师学习唱歌。《列子·汤问》中记载了薛谭学讴的故事:"薛谭学讴于秦青,未穷秦青之技,自谓尽之,遂辞归。秦青弗止,饯行于郊衢,抚节悲歌,声振林木,响遏行云。薛谭乃谢求反,终生不敢言归。"薛谭向秦青学习唱歌,还没有学完秦青的技艺,就自以为学有所成,于是就告辞回家。秦青没有劝阻他,在城外大道旁给他饯行,秦青打着节拍,高唱动听的歌,歌声仿佛振动了林木,那声音止住了行云。薛谭于是向秦青道歉,要求回来继续学习。从此以后,他再也不敢说要回家。

(三)韩娥

韩娥是战国时韩国民间女歌唱家,歌艺超绝,曾在齐国雍门卖唱。《列子·汤问》记载了韩娥的故事:"昔韩娥东之齐,匮粮,过雍门,鬻歌假食,既去而余音绕梁欐,三日不绝,左右以其人弗去。"讲的是有一次,韩娥经过齐国,因路费用尽,便在齐国都城(临淄,今属山东)的雍门卖唱筹资。她声音清脆嘹亮,婉转悠扬,十分动人。这次演唱,轰动全城。唱完以后,这美妙动听的歌声一直在屋梁上盘旋回荡,很多天都没有停止。这则故事夸张的写作手法足见韩娥歌艺之精湛,歌声之美妙。

(四)师旷

师旷,名旷,字子野,是晋国著名的乐人,同时也是杰出政治活动家和博古通今的学者。师旷生而无目,自称盲臣、瞑臣,但是他的听力十分敏锐。《洪洞县志》中曾记载道:"师旷之聪,天下之至聪也。"这便充分说明了师旷耳聪,辨音力极强。在《吕氏春秋·仲冬纪·长见篇》中也有关于他耳朵听辨能力强的证明。据说当时晋平公铸了一口钟,让乐工听辨,乐工们都认为音调准了,只有师旷认为不准,让乐工重新铸造,他说:"后世的人知道这钟音不准,岂不为世人耻笑!"直到后来,师涓也确定这口钟音调不准。由此可见,师旷听力过人,可谓名不虚传,当时人们称他"多闻"。

对于师旷精湛琴艺的描绘,虽然很多书上都有记载,但究其起源皆出于《韩非子·十过》一文。文中说师旷鼓琴"一奏之,有玄鹤二八,道南方来,集于郎门之垝。再奏之,而列。三奏之,延颈而鸣,舒翼而舞"。师旷演奏第一遍时有十六只仙鹤从南方飞来,聚集在廊门顶

上。弹第二遍时,仙鹤排列成行。弹第三遍时,仙鹤伸长脖子鸣叫,张开翅膀翩翩起舞。从这些描述中,可见师旷琴艺高超。

在音乐思想观念方面,师旷反对"新声",认为"乐"要用"礼"来节制、约束。"乐"的作用不在于娱乐,而在于重视音乐教化、传播的社会功能,让音乐与"德政"相联系,从而达到"远者心悦诚服,近者不存二心"。

(五)师襄、孔子、师文

师襄,春秋时鲁国的乐官,一说是卫国乐官,亦称师襄子,擅击磬。师文、孔子都曾向他学习弹琴。《史记》中说他"以击磬为官,然能于琴"。孔子,名丘,字仲尼,是春秋时期鲁国人。师文是春秋时期杰出的音乐大师,郑国宫廷音乐乐师的优秀代表人物。

据《韩诗外传》和《史记·孔子世家第十七》的记载,师襄是孔子学弹古琴曲《文王操》的老师。孔子向师襄学弹琴,学了十天了却不继续学习新曲子。师襄说:"你可以接着往后学了。"孔子说:"我虽然已经熟习这首乐曲,但还没有掌握演奏技巧呢。"过了一段时间,师襄又说:"你可以接着往后学了。"然而孔子说:"我虽然掌握了演奏技巧,但还没有参透其中的意趣呢。"又过了一段时间,师襄又说:"你可以接着往后学了!"孔子却说:"我虽然参透了其中的意趣,但还没猜出写这首乐曲的作者是谁。"又过了几天,孔子默然沉思,心旷神怡,高瞻远望而意志升华,他说:"我知道这首乐曲的作者是谁了,那人皮肤深黑,体形颀长,眼睛深邃远望,如同统治着四方诸侯,不是周文王还有谁能撰作这首乐曲呢!"师襄离开坐席连行两次拜礼,说:"我的老师告诉我说这乐曲叫做《文王操》!"这则故事生动形象地描写出孔丘学习琴曲时的积极性、主动性,以及不断对自己提出进一步要求的严谨态度,也写出了师襄在教学过程中既尊重学生,又启发、鼓励学生不断前进的情景。

师文也曾从师于师襄,他学习音乐的态度非常严肃。据说师文学琴三年不成,师襄误认为他笨拙,让他回家。师文说:"曲所存者不在弦,所志者不在声,内不得于心,外不应于器,故不敢发手而动弦。"意思是:我所关注的并非只是琴弦,所向往的也不仅仅是音调节律,我真正的追求是想用琴声来宣泄我内心复杂而难以表达的情感。在我尚不能准确地把握情感,并且用琴声与之相呼应的时候,暂时还不敢放手去拨弄琴弦。成语"得心应手"便是来源于此,它成为我国古代音乐演奏的一项重要美学原则。关于师文的记载最早见于《吕氏春秋·君守》中:"郑太师文终日鼓瑟而兴,再拜其瑟前,曰:'我效于子,效于不穷也。'"大意是郑国乐师师文弹奏了一整天的瑟,而后站起来,在瑟前拜了两拜说:"我学习你,学习你的音律变化无穷。"这里师文所赞叹的,是音乐无穷无尽的变化,也说明师文对音乐有深刻的认识。

(六)师涓

师涓是春秋时期卫国的乐人,善弹琴,记忆超群,听力非凡,只要听过的乐曲就过耳不忘。《史记·乐书》中曾记载:"卫灵公之时,将之晋,至于濮水之上舍,夜半时,闻鼓琴声,问左右,皆对曰'不闻'。乃召师涓……为我听之而写之。师涓……因端坐援琴,听而写之。"据说,卫灵公即将到达晋国,半夜听到琴声,而其他人都说没听到。于是他召见师涓听记乐曲,

师涓便将它谱写下来。

（七）瓠巴

瓠巴，亦作"瓠芭"，传说为春秋时期楚国的著名琴师。关于瓠巴的典故很多，但大体意思相通。例如，《列子·汤问》中记载："瓠巴鼓琴而鸟舞鱼跃。"《荀子·劝学》记载："昔者瓠巴鼓瑟，而流鱼出听。"《淮南子·说山训》中有"瓠巴鼓瑟，而淫鱼出听"。《论衡·感虚》中有"瓠芭鼓瑟，渊鱼出听"。这些文献记载几乎都肯定了瓠巴鼓琴或鼓瑟时音乐的美妙，连鸟儿都跟着起舞，鱼儿都游出水面来倾听。

（八）高渐离

高渐离，战国时燕国人，擅长击筑。《史记·刺客列传》中记载："高渐离击筑，荆轲和而歌于市中，相乐也，已而相泣，旁若无人者。"高渐离和荆轲是好友，有一天在街上，高渐离击筑，荆轲放声高歌与之相和。两人越唱越高兴，歌声也越来越激昂。他们对人们的指点和围观熟视无睹。当唱到悲切慷慨处，两人还相对放声痛哭，泪如雨下。

荆轲死后，高渐离被秦始皇召入宫中。这一段故事同样记载于《史记》中："使击筑而歌，客无不流涕而去者。宋子传客之，闻于秦始皇，秦始皇召见，人有识者，乃曰：'高渐离也。'秦始皇惜其善击筑，重赦之，乃矐其目，使击筑，未尝不称善。"大致意思为，有人请他击筑唱歌，听了都被感动得流泪离去。宋子城里的人轮流请他去做客，这消息被秦始皇听到。秦始皇召令进见，有认识他的人，就说："这是高渐离。"秦始皇怜惜他擅长击筑，特别赦免了他的死罪。于是薰瞎了他的眼睛，让他击筑，没有一次不说好。

 三　理论

伶州鸠

伶州鸠是周景王时期的乐官。据说伶州鸠是盲人，精通律学理论，同时他也是一个占星家和政治家，善于讽谏。他曾讽谏景王不要以耗费财物、疲惫民众来放纵个人的享乐之心，周景王对其尊敬有加。关于"伶州鸠论乐"的典故可以从《国语·周语下》中"单穆公谏景王铸大钟"及"景王问钟律于伶州鸠"两个篇章中得知。

关于"单穆公谏景王铸大钟"的典故，据说周景王想要铸造一个无射大钟，但在这之前想先铸造一个林钟大钟。由于铸造大钟劳民伤财，单穆公反对此事，而周景王不听劝阻，伶州鸠则很巧妙地回答周景王，说乐钟适宜演奏羽调，磬石适宜演奏角调，埙缶琴瑟适宜演奏宫调，笙箫取其音声悠扬，鼓柷则音声不变。声音的高低与乐器质量的轻重相关，重的乐器适合演奏尖细的音色，轻的则适合低宏的音色。他指出无射尖细的声音被林钟低宏的声音所抑制，就不和谐、不均匀，既干扰乐律，又浪费财力。不过，周景王最后还是不听劝诫，铸造了大钟，劳民伤财，这样的结果在伶州鸠看来并不和谐。显然伶州鸠最终将这个音乐问题提升到了政治的高度。

关于"周景王向伶州鸠问律"的故事，也缘起于铸造无射钟之事。伶州鸠对此的解答

是：" 律所以立均出度也。古之神瞽考中声而量之以制，度律均钟，百官轨仪，纪之以三，平之以六，成于十二，天之道也……"也就是说，十二律因音乐实践中各种调性的需要而产生，"均"就是调性。古代神瞽在宫音的基础上计算出十二律的音高，"中声"即宫音。"纪之以三，平之以六，成于十二"是神瞽所使用的计算方法。可见伶州鸠的乐律理论知识很高深、丰富。

除此之外，这一时期还有很多著名乐人，如：鲁国太师师挚、春秋时期楚国人钟仪、春秋战国时期鲁国的乐师师乙、春秋时期卫献公的琴师师曹、战国时期魏文侯的琴师师经、战国时期齐国的民间琴家雍门周等。他们在音乐的各个领域或多或少地做出了贡献，例如在《论语·泰伯》"师挚之始，《关雎》之乱，洋洋乎盈耳哉"一句中即有关于师挚的记载；钟仪因弹奏故国乐曲，恪守先辈职责，被认为是不忘本、不忘旧的典范；师乙认为不同类型的歌适宜于不同个性的人演唱等。

第四节 乐器与八音分类法

西周、春秋、战国时期乐器的发展十分迅速，文献记载的乐器种类近七十种，并出现了我国最早的乐器分类法，即"八音分类法"。西周已经形成了完备的礼仪文化系统，在礼乐制度的影响下，编钟和编磬等金属乐器的地位提高。丝弦乐器的发展使它正式登上历史的舞台。春秋时期，古琴得到了大力发展，文人们对古琴的传播起到了很大作用，并有经典古琴曲传世。

一 八音分类法

"八音分类法"是我国最早的乐器分类法，《周礼·春官》中对其有详细记载。西周时期所使用的乐器已经近七十种，《诗经》中明确记载的就有二十九种乐器。乐器种类如此繁多就需要制定一种方法，将它们分门别类。于是，周朝统治者依据制造材料的不同，将乐器分为八类，即"八音分类法"，分别为金、石、土、革、丝、木、匏、竹八类。

金类乐器，多为打击乐器，如钟、镈等；石类乐器，多为打击乐器，如磬、球等；土类乐器，有吹奏乐器如埙等，也有打击乐器如缶等；革类乐器，多为打击乐器，如鼓、鼗等；丝类乐器，即丝弦乐器，如琴、瑟等，这一时期主要是弹拨乐器，还没有出现拉弦乐器；木类乐器，多为打击乐器，如柷、敔等；匏类乐器，多为吹奏乐器，如笙、竽等；竹类乐器，多为吹奏乐器，如箫、篪等。

据《通典》记载，"八音者，八卦之音，卦各有风，谓之八风也"。因此，八音分类法与八卦之说有着一定的渊源，八音即来源于周易中的八卦。八风有八方之风的说法，也有八种季候风的说法，比如在《易纬通卦验》中即写了"八节之风谓之八风。立春条风至，春分明庶风至，立夏清明风至，夏至景风至，立秋凉风至，秋分阊阖风至，立冬不周风至，冬至广莫风至"。这里所说的八风又指八音，《左传·襄公二十九年》中就有"五声和，八风平"的记载。清代著名

学者王引之的《经义述闻·春秋左传中》对此作出更为明确的定义:"古者八音谓之八风。襄公二十九年传:'五声和,八风平。'谓八音克谐也。"

从八音分类法对乐器的归纳,我们可以看出,这时期的乐器以打击乐器和吹奏乐器为主,尤其在礼乐中,打击乐器的比重更大,编磬、编钟占有很重要的地位。

打击乐器

(一)钟、编钟、磬、编磬

钟、磬及编钟、编磬是西周、春秋、战国时期的宫廷乐器,也是古代权力的象征。

1. 曾侯乙墓编钟(图2-5)

曾侯乙墓编钟的发掘对音乐界和考古界都具有十分重要的意义,其制作年代约为公元前433年,属于战国初期,现收藏于湖北省博物馆。它规模宏大,共64枚,另有一枚为楚惠王赠予曾侯乙的镈钟。分上中下三层,上层钮钟19枚,分三组排列。中下两层为编钟的主体,也分三组,这三组形制各异。中间第一组,为第一套钟,称为"琥钟",由11枚长乳甬钟组成。中间第二组,为第二套钟,称为"嬴孠钟",由12枚短乳甬钟组成。第三套称为"揭钟",包括中层三组和下层三组,由22枚长乳甬钟组成。编钟定音准确,采用纯律和三分损益的复合生律法,总音域达到五个八度,可奏出完整的五声、七声音阶,其中中部音区可演奏十二个半音。这套编钟纹饰精美,并刻有铭文,约2 800字。曾侯乙墓编钟是我国的音乐文化瑰宝,为研究古代乐理提供了实物资料。

除了这套编钟以外,在曾侯乙墓中还有许多其他的陪葬品,东室出土了很多丝竹乐器,有十弦琴、五弦琴、瑟、笙、小鼓等,组成"丝竹乐队"。中室出土了编钟、编磬、建鼓、排箫、篪、笙、鼓、瑟等乐器,组成"钟鼓乐队"。西室为殉葬墓,有年轻女性13名。

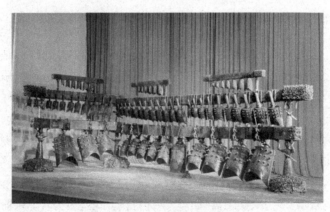

图2-5 曾侯乙墓编钟

2. 新郑歌钟(图2-6)

新郑歌钟于1996年河南新郑金城路祭祀坑出土,是春秋时期的编钟。编钟音乐清脆明亮,悠扬动听,能奏出歌声般的旋律,因此又有歌钟之称。歌钟的发现呈现一种少见的或不曾被历史记载的编列结构。出土的编钟共260多枚,比较完整的有10套,其形制均相同。

每套分三层排列,上两层钮钟共 20 件,每层均为 10 件,大小、形制、纹饰甚至音高均两两成对,为中高音区,下层有镈钟 4 件,属低音区。整套编钟音质清澈透明,各音之间互不干扰,可以连续演奏,音乐性能大为提高。据专家考证,新郑歌钟半音关系丰富,从低音到高音,音域跨越了三个八度,具备完整的七声音阶结构,可以演奏不同的调式和旋律。与之前西周时期的乐器相比,音阶排列有明显的进步。

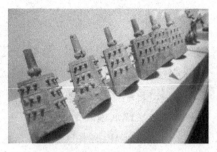

图 2-6　新郑歌钟

3. 王孙诰编钟(图 2-7)

河南淅川下寺楚墓出土的王孙诰编钟,为春秋中期的青铜编钟。共有 26 枚,分为上下两层悬挂在木质的钟架上,出土时木质钟架已腐朽。上层 18 枚小钟为高音区,用于演奏旋律部分;下层 8 枚大钟为低音区,用于演奏和声部分。

王孙诰编钟为双音编钟,每个编钟的正面和侧面都可以敲出一个非常和谐的三度音。该编钟七音俱全,可以旋宫转调。音域十分宽广,可跨越近五个八度,说明十二律在春秋时期已十分广泛地应用于实践之中。每枚钟上均铸有篆书铭文,共 113 字,字迹不是很清晰,意思为:王孙诰作钟以乐楚王、诸侯嘉宾及父兄诸士,万年无期。

王孙诰编钟数量多、规模大、音域广、制作精美,集中体现了皇室威严、辉煌的气概。

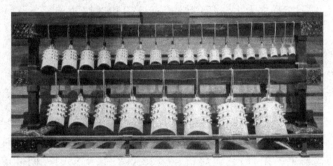

图 2-7　王孙诰编钟

4. 王孙诰编磬(图 2-8)

王孙诰编磬为河南淅川下寺楚墓出土的石制乐器,与王孙诰编钟同时出土。共 26 枚,其音色清亮、婉丽,与编钟齐鸣时,金声玉振,相互辉映。

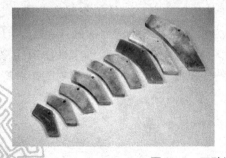

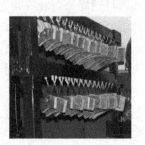

图 2-8　王孙诰编磬

(二) 錞于

錞于是一种打击乐器,据考古资料表明,錞于最早出现于春秋时期,盛行于战国及两汉时期。錞于多为青铜制,也有瓷制,战国时期即有原始瓷錞于出土,是越国文化的一大特色。关于錞于的记载,最早见于《周礼·地官司徒·鼓人》:"以金錞和鼓,以金镯节鼓,以金铙止鼓,以金铎通鼓。"郑玄注:"錞,錞于也。圆如碓头,大上下小,乐作鸣之,与鼓相合。"《国语·吴语》中也有相关记载:"(吴)王乃秉枹,亲就鸣钟、鼓,丁宁、錞于振铎,勇怯尽应,三军皆哗釦以振旅,其声动天地。"《国语·晋语》记载:"大罪伐之,小罪惮之。袭侵之事,陵也。是故伐备钟鼓,声其罪也;战以錞于、丁宁,儆其民也。"《淮南子·兵略训》中也有"两军相当,鼓錞相望"之说。另外还有一些诗句中也对錞于有所描写:"玉律调钟,金錞节鼓"、"集灵撞玉磬,和鼓奏金錞"。

文献记载与实际测音都表明錞于为不定音高的非旋律乐器,虽不能与具有卓越旋律性能的编钟、编磬相提并论,但在古代音乐生活中也有着不可或缺的地位。春秋时期出土的錞于主要有:山东沂水刘家店子春秋中期錞于、安徽宿县春秋中期錞于、陕西韩城梁带村春秋中期錞于、湖北通山太平庄春秋晚期錞于、江苏丹徒北山顶春秋晚期錞于、广东连平县春秋晚期錞于等。这些錞于大多出自于墓葬,形制可分为圆首无盘式和平顶有盘式两种,有盘式多为直立盘式。造型相对单一,呈上面大、下面小的圆筒形状,中间束腰。器身和底口刻有纹饰,以云雷纹、涡纹为主。钮的样式有环钮和虎钮两种。

(三) 缶

缶是一种远古就有的打击乐器,在西周、春秋、战国时期,多流行于秦国。有诸多文献如《说文·缶部》《史记·李斯列传》《墨子·三辩》等,都曾提到过缶这种打击乐器。

根据《史记·廉颇蔺相如列传》中的记载,有这样一个历史典故。渑池会上,秦王让赵王鼓瑟,并让史官记录下来。身为赵国大臣的蔺相如,看到自己的大王和国家受到了不公待遇,于是予以回击,逼秦王击缶,以其人之道还治其人之身,为赵国挽回颜面。《墨子·三辩》中记载:"昔诸侯倦于听治,息于钟鼓之乐;……农夫春耕夏耘,秋敛冬藏,息于聆缶之乐。"可以看出,在古代缶是平民常用的节奏乐器。

根据文献记载,乐器缶出现于秦国。而在以往出土的缶中,从未有证据证明它们为乐器。长期以来,人们对"缶"只闻其名,未见其形,且一直认为缶是瓦器。无锡市锡山区鸿山越墓出土的战国早期原始青瓷三足缶,却使其得以正名。这件缶与其他乐器一起陈列在壁龛中,因此可推断它也属于乐器,这是缶作为乐器在考古中的首次确认,意义非凡。鸿山出土的缶有可能为越国人的乐器,也有可能由于越国与秦国等其他国家来往,所以秦国的乐器传入越国而为人们使用。它与其他礼仪用的乐器放在一起,说明它在越国是有特殊地位的。这些现象与文献记载略有出入,是一个值得注意的问题。

三 丝弦乐器

在远古时期,弦乐器的由来具有一定的神话传说性质,其真实性难以明确。而到了周

代,弦乐器的使用情况则更加生动具体地出现在史料记载中,并且更具备真实度和可考性。这一时期有据可查的弦乐器包括琴、瑟、筝、筑等。春秋时期有伯牙子期因为琴而结为知音的故事,战国末期出现了高渐离这样的击筑高手等,这一系列典故均是这一时期器乐存在情况的佐证。

（一）琴

琴是一种弹拨乐器,是历史悠久的汉民族丝弦乐器。据文献记载,这一时期出现了《高山》《流水》《文王操》等著名琴曲,但并没有曲谱流传下来。相传远古时期神农氏造五弦琴,但并没有实物出土,一直到周代才开始有出土乐器,迄今为止琴多出土于湖南湖北,有五弦、七弦、十弦等不同形制。

1. 湖北战国初期曾侯乙墓十弦琴（图2-9）

这件十弦琴于1978年出土于湖北随县（今随州市）战国初期曾侯乙墓,现藏于湖北省博物馆。此琴通体涂黑漆,全长67厘米。其中,面板长41.2厘米、宽18.1厘米,浮扣在底板上形成音箱。尾部为实体,长25.8厘米、宽6.8厘米。琴面的岳山上有十条弦槽,岳山根部有十个弦孔,通向面板内的月牙槽,即轸池。十个轸安放在此处,旋动琴轸可微调琴弦。琴面不平,略呈波浪式起伏,尾端翘起。无徽位,演奏时,只能弹空弦音、泛音或幅度较小的滑音。

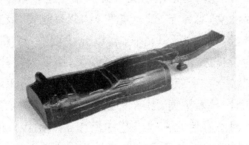

图2-9 曾侯乙墓十弦琴

2. 湖北战国初期曾侯乙墓五弦琴（图2-10）

这件五弦琴出土于湖北战国初期曾侯乙墓,现藏于湖北省博物馆。此琴全长115厘米,头宽7厘米,尾宽5.5厘米,身高4厘米。通体涂黑漆,边缘以彩绘花纹作为装饰。琴体由独木雕成,中空,构成音箱,尾部为实体,首尾两端各有一山岳,两山岳之间的距离约106厘米,琴弦早已腐烂无存,这个距离即为当时的琴弦长度。岳山上有五道弦槽,平均距离约1.1厘米。岳山外侧琴面上有五个弦孔,尾端弦孔外侧有一方头圆柱。从器物形体来看,它更接近于马王堆三号墓出土的"筑",暂时被称为五弦琴。

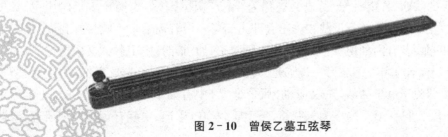

图2-10 曾侯乙墓五弦琴

3. 湖北荆门郭店战国中期七弦琴(图2-11)

这件七弦琴于1993年出土于湖北荆门郭店村1号墓,现藏于湖北省荆门市博物馆。全长82.1厘米,面板长50.8厘米,琴身首尾等宽12.4厘米,形制与曾侯乙墓十弦琴相近,是发现年代最早的七弦琴实物。其大小与构造略近于1973年湖南长沙马王堆汉墓出土的琴。

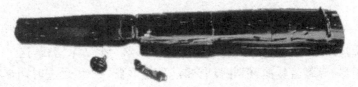

图2-11　荆门郭店七弦琴

此外,这一时期的琴还有湖南长沙五里牌战国墓出土的九弦琴,长79.5厘米。这一时期出土的琴,大多比较短小,首宽,尾狭,琴轸藏于腹内,仅有一个雁足,琴弦都系在这个雁足上,而且它们没有龙池、凤沼这些出音孔,与现今的古琴有很大的区别。

(二) 瑟、筝

瑟与筝都是弹拨乐器,其形制相仿,但瑟出现的年代比筝早,体积较大,所用弦数也比筝多。在《诗经》中对瑟的描写很多,是古籍中关于瑟的最早记载,说明瑟至少有3 000多年的历史。例如《关雎》:"窈窕淑女,琴瑟友之";《鹿鸣》:"我有嘉宾,鼓瑟鼓琴。鼓瑟鼓琴,和乐且湛";《小雅》:"琴瑟击鼓,以御田祖,以祈甘雨,以介我稷黍,以谷我士女"等。《论语·先进》中也有:"由之瑟,奚为于丘之门。"说明孔子擅鼓瑟,用来为诗歌伴奏,号称"孔门之瑟"。《周礼·乐器图》中记载:"雅瑟二十三弦,颂瑟二十五弦,饰以宝玉者,曰'宝瑟',绘文如锦者,曰'锦瑟'。"可见瑟的制作日渐精美,用途也越来越广泛。

经考古发现,在湖北、河南等地的古代王墓中出土了不同年代的瑟,其中最早的为春秋末战国初期的湖南长沙浏城桥1号楚墓出土的瑟(图2-12)。根据对这些出土实物的研究,发现瑟的形制大致为长方形,木质音箱,有四个系弦的"枘",三条岳尾,一条岳首,多为二十五弦,也有二十四弦或二十三弦,弦下有柱,一弦一柱,按五声音阶来定弦。

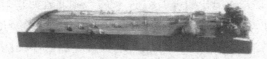

图2-12　湖南长沙浏城桥墓出土的春秋末战国初的瑟

筝早在公元前237年,即从西周王朝到秦国建立之前的这一段时间内,就已经流行于秦地,主要在今天的陕西、甘肃一带,所以又被称为"秦筝",距今已经有两千多年的历史。《史记·李斯谏逐客书》中即有如下记载:"夫击瓮叩缶、弹筝、搏髀而歌乎呜呜快耳目者,真秦之声也。"关于筝的命名,有两种说法:一说由"破瑟"而来,如《集韵》中记载:"秦俗薄恶,有父子争瑟者,各入其半,当时名为筝。"另一说则是因发音铮铮而得名,如刘熙《释名》中记载:"筝,施弦高,筝筝然。"关于最早的筝,东汉应劭《风俗通义》中有如下记载:"筝,谨按《礼记·乐记》,五弦筑身也。"可见,最早的筝为五弦筝,形似筑,早在《乐记》中就有记载。据研究,当时

的五弦筝可能是一种竹筒状的乐器,后来其形制又有所演变。

（三）筑

筑是一种用竹尺敲击琴弦发音的击弦乐器,形似琴,有十三弦,弦下有柱。筑起源于楚地,其声音悲亢而激越,在先秦时期广为流传,自宋代以后失传。演奏时,左手按弦的一端,右手执竹尺击弦发音。据《史记·刺客列传》中记载:"高渐离击筑,荆轲和而歌于市中,相乐也,已而相泣,旁若无人者。"可见,战国末期燕国人高渐离就是击筑高手。这一时期的筑,只有记载,未有实物出土。

四 吹管乐器

笛、篪

笛是一种吹管乐器,据《周礼·春官·笙师》记载,笛在周代最早称为"篴",当时的雅乐中已用到"篴","篴"为"笛"的古字。但篴为竖吹,并非横吹之笛,说明篴与笛又有区别。战国末期楚国辞赋家宋玉曾经写过《笛赋》,可见笛在战国末期之前就已经流行,然而当时在南方流行的笛究竟是横吹还是竖吹现在依然很难确定。

篪是一种竹制的民间古乐器,也就是所谓的竹埙,演奏时为横吹,是一种低音吹奏乐器。早在周代,篪便常与埙一起演奏,至战国时期,它与编钟、编磬、建鼓、箫(排箫)、笙、瑟等一起构成大型宫廷乐队,在祀神或宴飨时演奏。篪用一根竹子制作,两头封闭,其中一端开一个吹孔,顺着手指位置,开八个孔,孔的大小决定音高,原理和埙一样。因此古人把埙和篪称为兄弟,《诗经·小雅·何人斯》中即有记载:"伯氏吹埙,仲氏吹篪。"《通典》中又有"横笛,小篪也"一说,陈旸《乐书》则称篪为"有底之笛",可见横笛与篪也有很密切的关系。

1978年湖北随县曾侯乙墓出土了两件横吹单管多孔竹类乐器。这两件乐器均放置于供墓主宴飨所用的中室,全长分别29.3厘米和30.2厘米,整个乐器用一根一端带有竹节的竹管制成。表面涂有黑漆,并装饰有朱漆彩绘三角形纹与云纹。管端用木堵塞,管尾利用竹节横隔堵住,是一种"有底"的闭口管。椭圆形的吹孔与五个呈圆形的按音孔所在平面呈90度角。尾端还有一个出音孔。战国初曾侯乙墓出土的这两件横吹竹管乐器与笛不同,而与文献记载中篪的特征相似,且除长度与汉代的篪略有出入外,其他形制均与汉代篪相同,因此,这两件乐器应为"篪",它们的出土为先秦"篪"的研究提供了宝贵的实物资料。

图2-13　曾侯乙墓出土的篪

第五节　乐律与乐学

西周、春秋、战国时期,乐律理论发展得更为完善。随着周代音乐的发展,五声音阶、七声音阶已十分流行。十二律在这一时期有了明确记载,并出现了我国最早的乐律计算方法——"三分损益法"。随着人们对乐律理解的加深,调式理论有了新的发展,如转调理论"旋相为宫"。

一　音阶

随着周代音乐的发展,当时有三种音阶十分流行,包括传统的五声调式音阶,其构成是宫、商、角、徵、羽五音。以及两种有变化的七声调式音阶,分别是雅乐音阶和清乐音阶。

中国早期,五声音阶曾长期占有优越的地位,是旋律的中心。六音、七音曾被视为五声音阶的一种装饰。据《左传·昭公二十五年》记载,子大叔对赵简子说:"为九歌、八风、七音、六律,以奉五声。"其中"歌"、"风"、"音"、"律"都指"声","九歌"指宫、商、角、清角、变徵、徵、羽、清羽、变宫九声,除去清羽称为"八风",再除去清角称为"七音",再除去变徵称为"六律",最后除去变宫便是"五声"。说明到了公元前517年,有用七声、六声等变声来衬托或丰富五声的说法。

西周时期的七声音阶为雅乐音阶,即古音阶或正声音阶,分别是宫、商、角、变徵、徵、羽、变宫。变徵相当于♯fa,变宫相当于si。据《国语·周语》中记载,周景王问伶州鸠,七个音是什么。伶州鸠回答时列举了宫、商、角、徵、羽、变宫、变徵七个阶名,并且说明了各阶与律的音高关系。这个七声音阶形式的特点为半音位置是在四度、五度和七度、八度之间。

春秋时期又有了新的七声音阶形式出现,即清乐音阶或下徵音阶,分别是宫、商、角、清角、徵、羽、变宫。"清"是"高"的意思,在这里,"清角"指比角高一个半音的音,即fa,又称作"和"。根据春秋末期的编钟来看,第三、第四级音间相差129音分,第四、第五级音间相差185音分,说明第三、第四级音间略大于一个半音音程,第四、第五级音间略小于一个全音音程。这是与新音阶比较接近而与古音阶有着较大差异的一个音阶,因此可以说,新音阶形式在春秋时代已在我国出现。

二　十二律

半音关系从商代就已经出现,随之就出现了十二律。最早关于十二律的记载见于《国语·周语下》,其中,在周景王和伶州鸠的对话中出现了十二律的全部名称。

十二律,又称六律六吕,是乐律名词,从黄钟律标准音起,按照一定的生律法,在一个八度内连续产生十一律,使每相邻两律之间都构成半音,称为十二律。即黄钟、大吕、太簇、夹

钟、姑洗、仲吕、蕤宾、林钟、夷则、南吕、无射、应钟。十二律的单数各律称"律"，又称"阳律"，双数各律称"吕"，又称"阴律"，合称"律吕"。

十二律	黄钟	大吕	太簇	夹钟	姑洗	仲吕	蕤宾	林钟	夷则	南吕	无射	应钟
音阶	宫		商		角		变徵	徵		羽		变宫

三 三分损益法

"三分损益法"是我国古代一种按照弦长比率来计算律高的生律方法，也是求五声相对音高的主要方法，又称"五度相生法"或"隔八相生法"。根据三分损益法所求出的十二律，称"三分损益律"或"隔八相生律"，又因为采用三分损益法所产生的新生律总是比原生律高五度或低四度，所以又称"五度相生律"。

最早记载于春秋时期的文献《管子·地员》中："凡将起五音，先主一而三之，四开以合九九，以是生黄钟小素之首，以成宫。三分而益之以一，为百有八，为徵。不无有三分而去其乘，适足以是生商。有三分而复于其所，以是成羽。有三分而去其乘，以是生角。"这段文献记载了通过三分损益法计算宫、商、角、徵、羽五音的详细方法。后来在战国末期成书的《吕氏春秋·音律》中也有记载："黄钟生林钟，林钟生太簇，太簇生南吕，南吕生姑洗，姑洗生应钟，应钟生蕤宾，蕤宾生大吕，大吕生夷则，夷则生夹钟，夹钟生无射，无射生仲吕。三分所生，益之一分以上生。三分所生，去其一以下生。黄钟、大吕、太簇、夹钟、姑洗、仲吕、蕤宾为上，林钟、夷则、南吕、无射、应钟为下。"这段文字对通过三分损益法求得十二律音高的具体方法进行了详细记载。

三分损益法的具体方法是根据一根空弦的长度，依次乘以三分之二或三分之四，从而得出其他各音的弦长。三分损益包含了"三分益一"和"三分损一"两层含义。把发出某一乐音的弦长平均分为三份，加上一份的长度，成为三分之四，称为"三分益一"；去掉一份的长度，留下三分之二，称为"三分损一"。在弦的张弛度相同的情况下，弦越长，发出的音越低；弦越短，发出的音越高。由于黄钟为十二律之首，所以通常以其律高为起始，进而求得其他各律。假设将弦原长所发音定为黄钟，"三分益一"所发的音就是下方纯四度的林钟，把此弦再平均分为三份，"三分损一"所发出的音便是林钟上方纯五度的太簇；再"三分益一"得南吕；再"三分损一"得姑洗……依次类推，可得出各律的弦长。

然而，三分损益法有两大缺陷，一是仲吕继续三分损益，不能还生黄钟本律。二是十二律不平均，旋宫转调不完满。

四 旋相为宫

随着三分损益法和十二律的发展，我国的乐学理论有了进一步的深化，并产生了最早的转调理论——"旋相为宫"。

"旋相为宫"，简称为"旋宫"。简单地说，就是转换宫音从而进行转调的作曲技法。以宫、商、角、变徵、徵、羽、变宫七音对应十二律，每律都可作为宫音，因此宫音的位置就有十二种，其他音也随之有相应的位置变化。古代音阶大多以宫音为主，若与十二律相配，则可以

构成十二个不同音高的宫调,并且相互间可以转换。古代典籍中对"旋相为宫"的记载有《礼记·礼运》:"五声、六律、十二管,旋相为宫也。"

十二律名 音阶	黄钟	林钟	太簇	南吕	姑洗	应钟	蕤宾	大吕	夷则	夹钟	无射	仲吕
黄钟为宫	宫	徵	商	羽	角	变宫	变徵					
林钟为宫		宫	徵	商	羽	角	变宫	变徵				
太簇为宫			宫	徵	商	羽	角	变宫	变徵			
南吕为宫				宫	徵	商	羽	角	变宫	变徵		
姑洗为宫					宫	徵	商	羽	角	变宫	变徵	
应钟为宫						宫	徵	商	羽	角	变宫	变徵
蕤宾为宫	变徵						宫	徵	商	羽	角	变宫
大吕为宫	变宫	变徵						宫	徵	商	羽	角
夷则为宫	角	变宫	变徵						宫	徵	商	羽
夹钟为宫	羽	角	变宫	变徵						宫	徵	商
无射为宫	商	羽	角	变宫	变徵						宫	徵
仲吕为宫	徵	商	羽	角	变宫	变徵						宫

第六节 乐书与乐论

春秋战国时期"礼崩乐坏"的局面使得音乐摆脱了礼的束缚蓬勃发展起来,并在社会上取得了一定的独立地位,音乐的本质开始受到重视,引起了诸子百家的思索和争论,各家纷纷著书立说,呈现出百家争鸣的繁荣景象。

对诸子百家的解释有广义和狭义两种:广义的指我国古代历朝历代自成一家之学说的学术流派及其著述;狭义的则专指我国春秋战国时期各种学术派别,包括这一时期思想领域里的各阶层思想家及其著作的总称。这里我们所要讲的就是狭义的诸子百家,其中最为著名的有道家、儒家、墨家、法家、杂家、阴阳家、名家、兵家、农家、医家、纵横家、小说家等。诸子百家的思想是中华民族智慧的宝藏,是全人类思想的精华,影响深远,其中关于音乐的观点和见解是我们研究中国古代音乐史的重要依据。

一 道家音乐思想

按照时间的排列,道家可谓我国首要的学派,它提倡"少私寡欲"、"道法自然"、辩证法等重要的思想观念。道家的代表人物有老子、庄子、列子,代表著作分别是《老子》《庄子》《列子》。

老子(约前571—约前470),姓李名耳,字聃,春秋时期楚国人。老子总结了古老的道家思想,形成了"无为无不为"的理论。春秋时期,他的著作《道德经》即《老子》的问世标志着道家思想已经完全成型。关于音乐,老子提倡"无知无欲",即反对一切欲望,认为"五色令人目盲,五音令人耳聋,五味令人口爽"。五音是有声之乐,由人创作,有害,所以不能聆听。老子反对"五音",他追求的是"大音希声",即盛大之乐无声。在老子的《道德经》一文中有"大音希声"等音乐方面经典语录的记述。他认为这样的状态来自于自然,是一种最美的、最理想状态的音乐。这种无声之乐恰恰即为有声之乐的本源。老子否定有声的音乐,否定人的创造性,夸大了音乐的消极作用。

庄子(约前369—前286),名周,字子休(亦说子沐),战国中期宋国人。战国时期,庄子继承和发展了老子的学说,崇尚自然,否定社会。他的《南华经》即《庄子》一书中对音乐的记述,更是进一步阐述了道家的音乐思想。庄子的音乐思想主要包括:(1)认为礼乐制度束缚了人的自然本性,礼乐制度只是统治者用来维护统治的工具和手段,应该摒弃。(2)提倡自然之乐,庄子提出了"人籁"、"地籁"和"天籁"的概念。人籁是一种人为之乐;地籁是孔穴中所发出的声音;天籁是一种自发状态,合乎自然本性,不需要人为操作的音响。庄子认为天籁是音乐的最高境界。(3)音乐应该顺应自然,适合人的本性。庄子的音乐思想,既自然、深刻,又具有十分现实的意义,对后世有着深远的影响。

除了老子、庄子之外,道家还有一位战国前期的思想家列子。列子(生卒年不详),名御寇,其著作《列子》又名《冲虚经》,于公元前450年至公元前375年所撰,是列子及其弟子著作的汇编,是道家重要典籍。全书共八篇,由哲理散文、寓言故事、神话故事、历史故事等组成。他主张"循名责实,无为而治",《列子》一书中包含了相当丰富的音乐小故事,例如"薛谭学讴"、"得心应手"、"瓠巴鼓琴"等,对研究当时的音乐文化有着很重要的作用。这些散见于文章中的音乐故事影射出了列子的音乐思想,他在《列子·周穆王篇》写道:"哀乐、声色、臭味、是非,孰能正之?"说明世间万物没有什么是非标准,所谓的标准都是人为规定的,这里也充分证明了他顺应自然的主张。

儒家音乐思想

春秋战国时期的儒家代表人物主要有孔子、孟子、荀子。儒家崇尚"仁政"、"礼乐"、"中庸"、"己所不欲,勿施于人"等思想,对中华民族乃至全世界都有着很大的影响。

儒家音乐美学思想肇始于春秋时期的孔子。孔子(前551—前479),名丘,字仲尼,鲁国陬邑(今山东曲阜市)人,是春秋末期的思想家、教育家和政治家,被后世统治者尊为孔圣人、至圣、至圣先师、万世师表。他积极提倡音乐,本人能唱歌,能鼓瑟,能弹琴,能吹笙,能击磬,并把音乐作为"六艺"之一加以传授。孔子活动的时期正值周王朝礼崩乐坏,面对这样的局面他非常惋惜,决定致力于恢复礼乐制度,曾经四处奔波考订礼乐,宣扬《韶》和《大武》。在不断的实践中,孔子形成了自己关于音乐的思想。他的音乐思想主要有:(1)评价音乐的标准是善与美的统一,并且善要重于美。孔子极力推崇《韶》,认为它尽善尽美,评价《大武》时认为尽美而未尽善。除了善与美的统一,音乐表达的内容要纯正无邪,正如《论语·为政》中记载:"《诗》三百,一言以蔽之,曰:思无邪。"音乐的情绪要有节制,如《论语·八佾》中所要

求,要做到"乐而不淫,哀而不伤"。(2) 推崇雅乐,孔子的音乐思想从统治者的利益出发,把音乐与国家兴亡结合起来,在《论语·卫灵公》中,他认为与雅乐相对的"郑声",即郑卫之音是亡国之声,认为"郑声淫"、"郑声之乱雅"《论语·阳货》,主张"放郑声"。(3) 强调音乐的社会功能,推崇礼乐治国,把音乐作为统治者统治人民的工具。《孝经·广要道》中认为:"移风易俗,莫善于乐;安上治民,莫善于礼。"孔子的音乐思想比较保守,其目的是维护统治者的统治地位。虽然他对音乐的论述只留下了只言片语,并未形成完整的体系,但对后人产生了深远的影响。

到了战国时期,孟子的音乐思想逐步形成,他的思想以"性善论"和"民贵君轻"的仁政思想为基础,对后世中国文化的影响全面而巨大。孟子(前372—前289),名轲,字子舆,邹国人。孟子继承并发扬了孔子的思想,成为仅次于孔子的一代儒家宗师,有"亚圣"之称,与孔子合称为"孔孟"。他的弟子将其言行、思想记录成《孟子》一书,其中也记载了孟子关于音乐的论述。在《孟子·告子上》中,他认为"耳之于声也,有同听焉",即无论是凡人还是圣人,对音乐美的感受是共同的。在《孟子·梁惠王下》中,孟子倡导王要"与民同乐",不要"独乐乐",只有这样才能达到人和、政和,才能天下归顺。他还在《孟子·离娄上》中提出:"仁之实,事亲是也。义之实,从兄是也。智之实,知斯二者弗去是也。礼之实,节文斯二者是也。乐斯二者,乐则生矣;生则恶可已也;恶可已,则不知足之蹈之、手之舞之。"认为音乐的实质是以"仁""义"之德为乐,而"仁""义"之德即为人性所固有的。"仁"的根本就是侍奉父母,"义"的根本则是顺从兄长,另外,"智"的根本是懂得这二者而不背离它们,"礼"的根本是对这二者加以节制、修饰,"乐"的根本则是以这二者为乐,这样快乐就产生了,快乐一旦产生便无法抑制,无法抑制便会情不自禁地手舞足蹈了。

战国时期儒家代表人物还有荀子。荀子(约前313—前238),名况,字卿,战国末期赵国人,是著名的思想家、文学家、政治家。他继承和发展了孔子与孟子的思想,并兼收百家而形成自己的体系。荀子主张"性恶论",他认为人天生的本质是邪恶的,要经过后天的教育才会得到改变。关于这种观点,后人经常用以和孟子的"性善论"相比较。荀子的音乐美学思想承袭了儒家学派,著有《荀子》一书。其中有专门论乐的《乐论》篇,在其他篇章中也有少量论乐的文字。《乐论》是儒家音乐美学思想走向成熟的标志,是一篇完整的音乐美学专论。内容主要涉及以下几个方面:(1) 音乐是用来表达人的喜乐之情,表现人性的种种变化的,所谓"穷本极变,乐之常情"。(2) 音乐所呈现的音响必须中和而不淫,所谓"审一以定和","一"即是中声。(3) 提出"中和"的审美标准,反对"郑卫之音"等淫声,主张"贵礼乐而贱邪音",进一步发展了中和的思想。(4) 注重音乐的社会功能,抨击了墨子的"非乐"思想。认为音乐是社会所需要的,"雅颂之声"可以使人们的心胸宽广,这样就有力量对外征伐,对内谦让、亲和。

代表完整体系的儒家音乐思想的著作除了荀子的《乐论》篇,还有相传为公孙尼子所作的《乐记》。关于《乐记》的成书年代及其作者来历有两种说法:一种认为是战国初期孔子的再传弟子公孙尼子所作,还有一种说法则认为此书为汉代刘向、刘歆父子校先秦古籍所得。根据《论衡·本性篇》中所记载,公孙尼子与虙子贱、漆雕开等人共同认为人性有善有恶。关于他是《乐记》作者的说法,有南朝梁的沈约说《礼记》中的《乐记》是他的作品等记录为证。

《乐记》是一部具有朴素唯物主义思想的著作，也是中国儒家音乐理论专著，它对音乐美学思想有着非常详细的阐述。首先，就音乐的产生提出了"物动心感"的命题，如："凡音之起，由人心生也。人心之动，物使之然也。感于物而动，故形于声；声相应，故生变；变成方，谓之音；比音而乐之，及干戚羽旄，谓之乐。"其次，就音乐与情感的关系方面，它明确地表明了音乐是心灵的、感情的艺术，音乐与感情有着互相影响、作用与反作用的辩证关系。并阐明了人类哀、乐、喜、怒、敬、爱六大感情与"声噍以杀"、"声啴以缓"、"声发以散"、"声粗以厉"、"声直以廉"、"声和以柔"的音乐相互对应。此外，对音乐内容与形式的问题，即"德"与"艺"的关系也给予了解释，他认为思想内容是主要的，艺术形式是次要的，即道德修养是主要的，技艺的掌握则是次要的。再次，《乐记》中还对音乐与政治的关系作了详细的阐释，认为音乐与政治、社会密切相关，正所谓"是故治世之音安以乐，其政和；乱世之音怨以怒，其政乖；亡国之音哀以思，其民困。声音之道，与政通矣"。即太平盛世的音乐安宁而欢乐，表示政治的和平；动乱时代的音乐怨恨而愤怒，表示政治的混乱；灭亡国家的音乐悲哀而忧虑，表示人民的困苦。可见声音的道理是和政治息息相通的。《乐记》的最高理想是通过礼乐教化而治国平天下，发挥音乐的教化作用，同时将礼乐同政、刑并列，当作治国的重要手段。最后，音乐艺术的真、善、美在《乐记》一书中阐述得淋漓尽致，认为"善"即"德"，是音乐的根基，它十分重要，"真"与"善"的统一便是音乐"美"的实现。在《乐记》中关于音乐的美学思想还有很多，这些重要的音乐思想无疑为后世研究音乐提供了重要的理论依据，是我国音乐理论的集大成之作。

儒家典籍有很多，"十三经"是最具代表性的经典著作，包括《周易》《尚书》《诗经》《周礼》《仪礼》《礼记》《春秋左传》《春秋公羊传》《春秋谷梁传》《论语》《孝经》《尔雅》《孟子》。"十三经"的内容极为宽博，其中记载了大量的音乐史料。

《周易》历来被认为是一部占卜之书，外表神秘，内蕴哲理则宏大深厚。另外，也有学者认为它是一部远古的诗歌集，内含音乐的韵律。

《尚书》是我国古代最早的一部记录上古历史的文献汇编，主要内容为君王文告和君臣谈话记录。《尚书》古时称《书》或《书经》，至汉代才称《尚书》。"尚"便是指"上"、"上古"，记载上起尧舜时代、下至东周时期一千五百多年间的历史。虽然《尚书》中记述的古代音乐史料不算很多，但却经常被作为上古重要的音乐史料加以引用。其中所记载的与音乐有关的史料，主要在《虞书·舜典》《虞书·皋陶谟》《虞书·益稷》等篇目之中。

《诗经》是西周至春秋中期的诗歌集，具体内容在前文"音乐种类与作品"中已详细描述，这里不再赘述。要再说明的是《诗经》中的音乐内容很多，"风"、"雅"、"颂"三部分本身就是音乐作品，另外《诗经》中明确出现的古代乐器名称便有29种，是我们研究古代乐器及其音乐的重要依据。

说到中国古代的礼乐文明、礼乐文化，不能不提到《周礼》《仪礼》和《礼记》，这三部书籍即通常所说的"三礼"。"三礼"是中国古代礼乐文化的理论形态，对礼法、礼义作了最权威的记载和解释，对历代礼制的建立有着深刻的影响。《周礼》所涉及的内容极为丰富，大至天下九州、天文历象，小至沟壑道路、草木虫鱼，凡邦国建制、政法文教、礼乐兵行、典章制度、赋税度支、膳食衣饰、寝庙车马、农商医卜、工艺制作、器物名物无所不包，堪称上古文化之宝库。

但是,其核心内容则主要是汇集周王室官制和战国时期各国制度,其中也包括了重要的周朝音乐制度等。《仪礼》主要记载了春秋战国时期礼制中的音乐制度。《礼记》是秦汉以前有关各种礼仪的论著汇编,是战国到秦汉年间儒家学者解释说明经书《仪礼》的文章选集,编订者为西汉礼学家戴德和他的侄子戴圣,其中涉及音乐的部分主要记录在《乐记》中。

"《春秋》三传"是围绕《春秋》形成的著作,《左传》重在史事的陈述,《公羊传》《谷梁传》重在论议。"三传"所记载的音乐运用情况比较零散。

《论语》是记载孔子及其门徒言行语录的一部书,由孔子的学生们记录整理,属于儒家思想代表性著作之一,涉及哲学、政治、经济、教育、文艺等诸多方面,内容十分丰富。其中关于音乐的言说遍及诸多章节,对后世影响很深。

《孝经》也是一部重要的儒家经典,关于其作者历来说法不一,有"孔子说"、"曾子说"等,学界一般认可为先秦儒者所作。《孝经》以"孝"为中心,通过孔子与其门人曾参谈话的形式,对"孝"的价值、意义、作用以及实行"孝"的要求和方法等问题进行了集中的阐述,是一部儒家孝伦理的系统化著作。《孝经》自唐代开始尊为"经"书,南宋以后被列为"十三经"之一。它共分18章,全书不足2 000字,是"十三经"中篇幅最短的一部。其中关于音乐的记载很少,却十分重要,如"移风易俗,莫善于乐;安上治民,莫善于礼"就出自《孝经》。

《尔雅》是中国最早的一部按不同类别进行编排解释词义的书,是我国考证古代词语的词典工具书,被认为是中国训诂学的开山之作。在训诂学、音韵学、词源学、方言学、古文字学等方面都有着重要影响。《尔雅》的成书时间,大约为战国至西汉初年之间。由于《尔雅》对上古文献包括五经中的古文词语进行释义,因此它也是儒家经典之一,被列入"十三经"中。"尔"或作"迩",是接近的意思;"雅"则是指典雅、优雅的语言,是官方规定的语言。《尔雅·释乐》对我国早期诸多音乐名词、术语进行了解释。

《孟子》是儒家经典之一,其中也记载了孟子的音乐思想和先秦的一些乐器、歌曲、音乐家及乐律五类音乐史料。

综上所述,"十三经"中对西周至春秋、战国时期的音乐记录是很丰富的。儒家文化在封建时代居于主导地位,"十三经"作为儒家文化的经典,其地位之尊崇、影响之深远,是其他任何典籍所无法比拟的。最高统治者不但从中寻找治国平天下的方针大计,甚至对臣民思想的规范、伦理道德的确立、民风民俗的引导,无不依从其中的思想意识。儒家经典给予社会的影响无时不在,无处不在,因此,阅读和了解"十三经"是研究中国古代音乐史所必备的基础。

三 墨家音乐思想

墨家的音乐思想以墨子(约前468—约前376)为代表。墨子是战国初期的著名思想家,著有《墨子》,主张兼爱非攻、勤俭节用,反对儒家的亲疏贵贱之分。墨子的音乐思想主要集中在《墨子·非乐》篇。他对音乐持否定的态度,反对儒家的礼乐思想,认为音乐对于人民有百害而无一益。首先,墨子认为音乐能够使人快乐,带给人美感,但是音乐"上考之不中圣王之事,下度之不中万民之利",即音乐对于王道和人民来说没有任何利处。其次,墨子认为音乐解决不了人民的"三患"问题,即"饥者不得食,寒者不得衣,劳者不得息"。他还看到了当

时统治者为了制造乐器加重对人民的剥削的现象,看到了统治者为了享受音乐迫使人民浪费时间排练而妨害生产的现象。因此,墨子得出的结论是"今天下士君子,请将欲求兴天下之利,除天下之害,当在乐之为物,将不可不禁而止也"。

墨子的"非乐"思想,站在劳动人民的立场,为他们的利益着想,反对统治者的奢侈享乐,有其合理的一面,但另一方面,他完全否定了音乐的社会功能,也有偏激的一面。

四 法家、杂家等音乐思想

这一时期的学说还有法家、杂家、医家、小说家、纵横家、兵家、名家、农家、阴阳家等,形成诸子百家、百家争鸣的局面。在这些学说中也有相当一部分关于音乐的观点,如法家代表人物商鞅、韩非子,杂家代表人物吕不韦。

法家的商鞅(约前395—前338),是战国中期的政治家。他对音乐的态度是:"声服无通于百县,则民行作不顾,休居不听。休居不听,则气不淫。行作不顾,则意必壹。意壹而气不淫,则草必垦矣。"即要求供人享乐的音乐和漂亮的衣服不允许在各郡县流行,这样人民在劳作和休息时不会因这些事物而分心,精神和意志就不会分散,从而专心从事农业生产。

韩非子(约前281—前233),战国末期的思想家,其社会思想以荀子性恶论为基础,继承了商鞅学说,同时吸收了儒、墨、道诸家的一些观点,以法治思想为中心。他总结了前期法家的经验,形成了以法为中心的法、术、势相结合的政治思想体系,被称为法家之集大成者。在其《韩非子·十过》中有许多关于音乐的思想及故事,其音乐思想具有实用功利主义的性质。《十过》中关于"新声"的一则小故事反映了他主要的音乐美学思想,故事主要讲了卫灵公去晋国拜访,晋平公设宴款待他,在宴会上,引发了一些对音乐的讨论。

吕不韦(约前292—前235),是战国末年的秦国丞相,杂家学派的代表人物。杂家的特点是"采儒墨之善,撮名法之要"。《吕氏春秋》是他组织属下门客集体编纂的杂家著作,又叫《吕览》,属于古代百科全书性质的传世巨著。此书共分为十二纪、八览、六论,共 12 卷,160 篇,20 余万字。吕不韦自己认为其中包括了天地万物古往今来的事理,所以号称《吕氏春秋》。十二纪是全书的大旨所在,是全书的重要部分,按春、夏、秋、冬的时节来划分,每个时节又按孟、仲、季划分。每纪都是十五篇,共六十篇。《春纪》主要讨论养生之道,《夏纪》论述教学道理及音乐理论,《秋纪》主要讨论军事问题,《冬纪》则主要讨论人的品质问题。八览现余 63 篇,内容从开天辟地说起,一直说到做人务本之道、治国之道以及如何认识、分辨事物,如何用民、为君等。六论共 36 篇,杂论各家学说。司马迁在《史记》中将《吕氏春秋》与《周易》《春秋》《离骚》等并列,表现出他对这本著作的重视。书中记载了很多关于音乐的论述,主要集中在《夏纪》中,其中包括《仲夏纪》中的《大乐》《侈乐》《适音》《古乐》篇,以及《季夏纪》中的《音律》《音初》《制乐》《明理》篇,这些篇章中记载了许多关于音乐的传说故事以及音乐事理的论述,其数量甚至超过了这时期任何一部有关音乐论述的书目,正所谓是先秦音乐思想集大成之论著。

附：江苏古代音乐史（二）
——太伯句吴与吴越春秋文化的扩大

西周姬姓王朝的最终建立，是世祖武王（约前1087—前1043）于公元前1046年灭商朝后完成的大业。周武王的祖父季历是周太王古公亶父的第三个儿子。亶父治理的周原姬姓领地欣欣向荣的时候，也正是商王朝趋于没落之时。亶父想传位给小儿子季历，长子太伯为避季历，所以携二弟仲雍一路向东寻找栖息之地，太伯的高风亮节感动了荆蛮，于是在太湖流域重建国家，并在今无锡梅里（现名梅村乡）营建早期城市，作为都城。这时的江苏大地还属于被称为东夷的蛮荒地区，太伯、仲雍两兄弟给落后的东夷带去了中原文明的种子，促进了当地的发展，提高了当地的文化水平，从而逐渐建立了句吴古国。从太伯建立"句吴"到夫差亡国，经历了25代，长达550年以上。

吴国历代国君表
（根据《史记·吴太伯世家》和《国语》《吴越春秋》撰写）

次序	习惯称法	谥号	名	在位时限	年数	备注
1	吴太伯		又作泰伯			在今天无锡梅村建立句吴
2	吴仲雍		雍			字孰哉，又作虞仲
3	吴季简		简			
4	吴叔达		达			
5	吴周章		周章			被周武王正式册封为诸侯
6	吴熊遂		熊遂	？—前1039年		
7	吴柯相		柯相	前1038年—前1009年	30	
8	吴强鸠夷		强鸠夷	前1008年—？	51	
9	吴余桥疑吾		余桥疑吾	？—前920年	38	
10	吴柯卢		柯卢	前919年—前861年	59	
11	吴周繇		周繇	前860年—前829年	32	
12	吴屈羽		屈羽	前828年—前795年	34	
13	吴夷吾		夷吾	前794年—前762年	33	
14	吴禽处		禽处	前761年—前723年	39	
15	吴转		转	前722年—前682年	41	
16	吴颇高		颇高	前681年—前672年	10	

次序	习惯称法	谥号	名	在位时限	年数	备注
17	吴句卑		句卑	前671年—前622年	50	
18	吴去齐		去齐	前621年—前586年	36	
19	吴王寿梦	兴王	乘	前585年—前561年	25	开始称王
20	吴王诸樊	顺王	遏	前560年—前548年	13	又作谒
21	吴王余祭	安王	余祭	前547年—前531年	17	
22	吴王余眛	度王	余眛	前530年—前527年	4	又作夷末、夷昧
23	吴王僚	武王	州于	前526年—前514年	13	
24	吴王阖闾	道王	光	前514年—前496年	19	又作阖庐、盖庐
25	吴王夫差	末王	夫差	前495年—前473年	23	越灭吴，吴亡

周朝时，江苏与中原地区的接触增多，吴国一度成为春秋五霸之一。春秋时期，江苏分属吴、宋等国，战国时期则是楚、越、齐国的一部分。春秋末期，吴国在吴王寿梦在位时成为强国。吴王夫差在公元前484年击败位于今天山东的北方强国齐国，称霸中原。公元前473年，吴国为位于今天浙江北部的越国所灭，当时越国的领域扩大到包括今江苏全境。公元前333年，越国又被西面的强国楚国所灭。最终在公元前221年秦国灭六国，统一中国。吴越地区动人的故事很多，譬如，伍子胥吹箫、孙武吴宫教战斩美姬、范蠡西施等故事都是相传千年的佳话。

这一时期有吴歈，即吴歌。出土文物主要以打击乐器为主，包括有江宁的许村兽面纹大铙，东海庙墩编钟，邳州九女墩的编钟、编镈、编钮钟等，丹徒县春秋晚期吴国贵族墓的编镈、丁宁等。值得一提的是在吴县长桥发现的弦乐器古筝，木制乐器能够得以较好保存非常难得，它为我国音乐考古事业做出了又一重大贡献。

乐歌

吴歈

春秋战国时代，有"吴歈"，即吴歌。"歈"又作"愉"，有人解释，"俞"是独木舟，"欠"是张口扬声，合起来即船夫唱的歌。此说法见屈原的《楚辞·招魂》："吴歈蔡讴，奏大吕些。"汉代王逸注："吴、蔡，国名也。歈、讴，皆歌也。大吕，六律名也。"左思《吴都赋》云："荆艳、楚舞、吴愉、越吟，此皆南方之乐歌，为《诗三百篇》所未收者也。"那时吴国人唱的歌曲被统称为吴声歌曲。吴歌历史源远流长，传说殷商末年，周太王之子太伯从黄土高原来到江南水乡，建立句吴国并"以歌为教"，从那时算起，吴歌已有3 200多年历史。

 乐 舞

镇江丹徒谏壁王家山东周墓"乐舞图"铜盘

镇江丹徒谏壁王家山东周墓出土了大量的青铜器和陶器,青铜器当中有一件铜盘,是一种容器,上面刻有乐舞图。铜盘出土时已有多处锈蚀残损,图2-14为铜盘及其纹饰摹本。铜盘口径25厘米、底径28厘米、通高5.3厘米,直口微敛,弧腹内收,腹上侧有对称的双连环耳,平底,表面光素,器内刻纹饰,由楔形短线构成,并以两道横向双线分成三个层次。最上面一层刻有人物活动,可见到8人,以及树木、犬、鹤等图案。最下面一层为双线三角纹带。中间一层可分成几组,左边一组为"乐舞图",又可以分成上下两层,上层奏乐,下层舞蹈。乐舞图上的人物可见到的有15个,其中11人较完整。除下层左边第三人似短发外,其他人物都头戴双叉冠或双髻附长冠,身着深衣。乐舞图的右边为两组"宴饮图",刻有一座重檐双层式建筑,另有人物、鹤等。

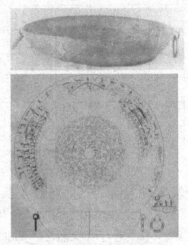

图 2-14 镇江丹徒谏壁王家山东周墓"乐舞图"铜盘及其纹饰摹本

 乐 人

(一)季札

季札(前576—前484),姬姓,名札,又称公子札、延陵季子、延州来季子、季子,春秋时吴国公子,今江苏无锡人,吴王寿梦的第四个儿子,封于延陵(今江苏常州),后又封于州来(今安徽凤台)。吴王欲传位给他,他却固辞不受,相传为避王位"弃其室而耕"于常州武进焦溪的舜过山下。季札博学多才,豁达贤能,不仅品德高尚,而且是具有远见卓识的政治家和外交家。广交当世贤士,对提高华夏文化作出了贡献。

有关"季札观乐"的典故出自《左传·襄公二十九年》,其中详细地记载了季札观赏音乐的史事。季札自幼喜爱音乐,他有一副灵敏的耳朵,能审音辨曲,富有音乐修养。他能够在音乐中感受到作品的哀与乐,能够借助想象和联想,了解作者的志趣、时代的风貌、社会的习俗,并且还充分肯定了音乐的感染力和可知性。

(二)言偃

言偃(前506—前443),字子游,春秋时期吴国(今江苏常熟)人。言子是春秋时期孔子的学生,孔门七十二贤弟子中唯一的南方弟子。言子曾任鲁国武城(今山东费县西南)的地方官。他主张用"乐"来影响人们的内心情感,提高人们的道德修养,用"礼"来端正人们的外貌体态,用"礼乐"作为治理社会的准绳,这也是他"琴瑟以和之,礼乐以导之"的治民纲领。

言子阐述并发扬孔子学说,用礼乐教育士民,境内到处有弦歌之声,为孔子所称赞。孔子曾说:"吾门有偃,吾道其南。"即我门下有了言偃,我的学说才得以在南方传播。所以言偃被誉为"南方夫子",直至后世依然为人们所尊崇。今常熟市虞山镇言子巷有言子故宅,虞山东岭有言子墓(图2-15),学前街有言子专祠,州塘畔有言子故里亭。

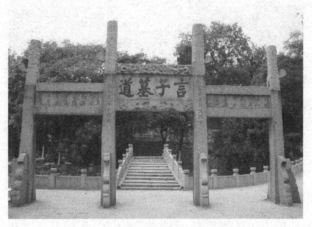

图2-15　虞山东岭言子墓

(三) 伍子胥

伍子胥(前559—前484),名员,字子胥,本楚国椒邑(今属湖北监利)人,后为春秋末期吴国大夫、军事家(图2-16)。

关于伍子胥的典故很多,其中有一则和音乐有关,即伍子胥吴市吹箫的故事。根据《史记·范雎蔡泽列传》中的记载,春秋时,伍子胥之父伍奢为楚平王子建太傅,因受到费无忌的谗言陷害,与他的长子伍尚一同被楚平王杀害。楚平王又派人去抓正在逃亡的伍奢次子伍员,即伍子胥。伍子胥逃离楚国来到吴国,到吴国的都城时,他已经没有东西吃了。于是他披发赤膊,装成要饭的,在吴都热闹的街市上,鼓起腹吹箫唱曲,以引起人们对他的注意。他悲哀地唱道:"呜,呜,呜,天大的冤屈无处诉。宋国、郑国一路跑,孤苦伶仃谁帮助?杀父大仇不能报,哪有脸面做大夫?到如今吹箫要饭泪纷纷,定要吹出有心人。"后来伍子胥成为吴王阖闾重臣,于公元前506年协同孙武带兵攻入楚都,以报父兄之仇。吴国倚重伍子胥等人的谋略,西破强楚,北败徐、鲁、齐,成为诸侯一霸。伍子胥是姑苏城的营造者,至今苏州有胥门。

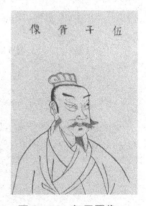

图2-16　伍子胥像

关于伍子胥的墓地所在,至今仍存在争议:一说在江苏吴中,具体在江苏苏州吴中区胥口镇西伍相国祠内(图2-17);一说在湖北老河口,根据光绪年《光化县志》记载:"富村乡,安古地方,距城三十,民多大族,为周伍子胥故里。"

图 2-17 伍子胥墓

四 乐器

江苏地区这一时期的出土乐器很多,大多为青铜器。无锡是吴文化的发源地,更是吴越文化交融的发展地。无锡鸿山越墓共出土乐器500余件,其数量和种类都堪称我国音乐史上的空前发现。出土的青瓷乐器中有成套的仿中原青铜乐器的编钟、甬钟和石磬,亦有越式的缶、錞于、丁宁、悬铃、钮铎、句鑃、钮镈、鼓座等,其种类远远多于曾侯乙墓。其中,缶、铎和鼓座是首次发现的越国乐器和乐器部件。此外,江苏还有很多地方也出土了大量的乐器,如镇江丹徒区、邳州九女墩、南京六合程桥等,这些乐器的出土为吴越地区的灿烂音乐文化提供了有力的实证。

(一)鼓(鼓座、鼓环、鼓桴)

1. 鼓座

鼓座,即架鼓用的底座。在无锡鸿山越墓出土了数量较多的乐器,有钟、镈、铎、錞于、丁宁、句鑃等青铜乐器,也有缶、悬铃、鼓座等青瓷乐器。越人是一个把蛇作为图腾的民族,从以往的文献和出土文物中都可以看出。

图2-18至图2-20中3件鼓座均出自无锡鸿山越墓。图2-18为万家坟出土的硬陶鼓座,饰有盘蛇4条,是战国早期摆放鼓的底座,现存于南京博物院。图2-19、图2-20均为邱承墩出土的青瓷鼓座,青瓷鼓座与硬陶鼓座造型相似,胎色灰白,釉色泛青。图2-19的鼓座饰有堆塑的双头蛇雕像6条,形象逼真,蛇身饰鳞纹,弯曲作游动状,头向上昂,每两条蛇相交,鼓座的边缘有四个衔环铺首,美观雅致,栩栩如生,传递出越人以蛇为图腾的象征意义。图2-20为无锡原始青瓷悬鼓座,饰有盘蛇9条,现收藏于南京博物院。

图 2-18 硬陶鼓座

图 2-19　青瓷鼓座一

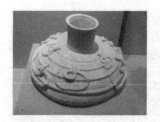
图 2-20　青瓷鼓座二

2. 青铜凸起鼓环(图 2-21)

镇江市丹徒区北山顶墓出土的青铜鼓环,为春秋晚期墓葬品,现藏于南京博物院。由上方的椭圆形鼓环和下方的正方形鼓环座构成。鼓环通高 9.6 厘米,环外径 10.3 厘米×7.7 厘米,正方形环座边长 7.4 厘米。环为椭圆形,上面饰有云纹,环的下部有一个圆箍,箍在环座上,可以转动。环座中部凸起,凸起部分近似正方形,中间有一个圆形的凹槽,用来固定圆箍,上部饰有云雷纹。

3. 石鼓枹

镇江市丹徒区北山顶墓出土的石鼓枹头(图 2-22)为春秋晚期墓葬品,现藏于南京博物院。该枹头为灰白色石灰石磨制而成,中间有柄孔,枹头呈扁圆体。高 2.6 厘米,最大直径 4.1 厘米,孔径 2.1 厘米。

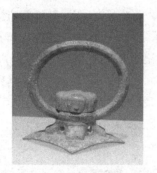
图 2-21　丹徒北山顶青铜鼓环

图 2-22　丹徒北山顶墓石鼓枹

(二) 编磬

1. 邳州市九女墩石编磬(图 2-23)

邳州市九女墩出土的石编磬为春秋晚期墓葬品,现收藏于南京博物院。

2. 镇江丹徒谏壁王家山东周墓"宴乐图"铜鉴——击磬

镇江丹徒谏壁王家山东周墓出土的铜鉴中刻有宴乐图,其中即有一人手持双槌击打编磬的纹饰。铜鉴是一种容器,出土时已残破不堪,但仍可复原,图 2-24 为其残片纹饰摹本。铜鉴的内壁刻纹可分为三层,其中中间一层为宴乐图和射侯图,并且又可以分为上下两层,击磬的画面便刻在下层。编磬高悬,击磬人头束双髻,着深衣,手持双槌,身旁地上放置着一件觚状物。通过画面可对东周时期的宴乐构成和击磬表演的场景有一个直观的了解。

图 2-23　邳州市九女墩石编磬　　　图 2-24　"宴乐图"铜鉴残片纹饰摹本

（三）编钟、钮钟、镈、镛、钲、铎、铙

1. 东海庙墩编钟（图 2-25）

东海庙墩编钟出土于东海县清湖乡西丁旺村北边的庙墩。1982 年 1 月，由当地农民平整土地时挖出，后卖给废品收购站。经考古工作人员事后鉴定，这套编钟出自一座东周墓葬，其年代为春秋早中期，现藏于东海县博物馆。编钟共 9 件，其中 5 件保存尚好。9 件编钟均为甬钟，大小成序列。测音结果表明，这是一套制作及调音都十分精细的实用演奏乐器。

2. 邳州九女墩 3 号墓编钟（图 2-26）

这套编钟为 1993 年 12 月出土于邳州市戴庄乡梁王城旁九女墩 3 号墓，时代为春秋晚期，现存于邳州市博物馆。墓穴除了主棺室，又分为乐器坑、礼器坑、人殉坑、车马坑、祭祀坑等部分。随葬文物以青铜器为主，陶器和玉器次之。出土乐器有甬钟一组 4 件，镈钟一组 6 件，钮钟一组 9 件，石编磬一套 13 件，柠头 1 件。另外在乐器坑里发现了 4 具殉人骨架，估计生前均为墓主人的乐人。墓葬的规模和大批文物所体现出来的等级表明，墓主人地位显赫，生前是钟鸣鼎食的贵族。四个钟都比较大，都有残缺，其中三件断甬，甬为八棱柱状，一件破碎。四个钟的造型纹饰相同，大小依次递减。

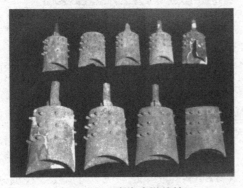 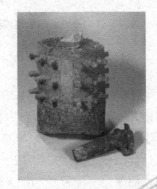

图 2-25　东海庙墩编钟　　　　　图 2-26　邳州九女墩 3 号墓编钟

3. 南京六合程桥编钟、编镈

这些编钟于 1964 年在江苏六合程桥出土，属于春秋时期的产物，现收藏于南京博物院。六合程桥先后出土了春秋墓三座，其中 1 号墓出土了一组编钟，共 9 件（图 2-27）。编钟的

形制、花纹与安徽寿县蔡侯墓、信阳楚墓所出土的编钟风格类似。正面均有铭文，内容基本相同，铭文字体则与传世的子璋钟、吴王夫差剑相接近，所以推测其年代应在春秋末期，约公元前500年。这九枚钟保存情况很好，造型、纹饰一致，大小相次，钟面饰有三角雷纹、蟠龙纹及螺旋纹。每枚钟都有调音挫磨的痕迹，音质俱佳。2号墓出土的编钟，则一组7件（图2-28），形制、花纹与一号墓的编钟基本相同，其钮均为长方形。此外，在2号墓还出土有一组编镈，共5件（图2-29），空花扁钮，下口齐平，是春秋晚期的乐器，现存于南京博物院。编镈保存较完整，制作比较粗糙，内饰布满大大小小的砂眼，口边大多有破损的现象，其中4号镈缺损比较严重。镈外表纹饰十分精致，修磨光洁。

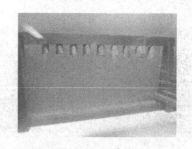

图2-27 南京六合程桥1号墓编钟（9件）

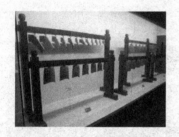

图2-28 南京六合程桥2号墓编钟（7件）

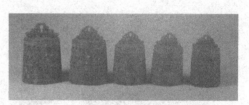

图2-29 南京六合程桥2号墓编钟（5件）

4. 连云港尾矿坝编钟

这套编钟1957年出土于连云港市锦屏山尾矿坝，是东周时期的文物，现存于南京博物院（图2-30）。编钟一组9件，保存较好，稍有绿锈。这9件钟造型、纹饰相同，大小相次。钟体有凤鸟纹、蟠龙纹等纹饰。编钟正面有圆形台面，为击奏点标志，其中两枚钟的正面右侧有凤鸟标记，应该为侧面的敲击点，所以推测这套编钟为一钟两音的双音钟。

5. 邳州九女墩3号墓编钮钟

这套钮钟1993年12月出土于邳州市戴庄乡梁王城旁九女墩3号墓，一套9件，为春秋晚期文物，现存于邳州市博物馆（图2-31）。9枚钟遗失2个，其他保存完好。钟体厚实，声音洪亮，表面锈蚀较轻。9枚钟造型、纹饰一致，大小相次成一组。钟体为夔龙纹，制作精美，钟身有铭文（图2-32）。经测音发现这套钮钟为经过钟师精心制作、调制的实用乐器。

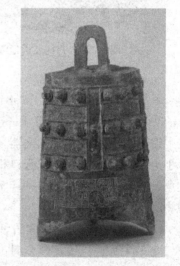

图2-30 连云港尾矿坝编钟（其一）

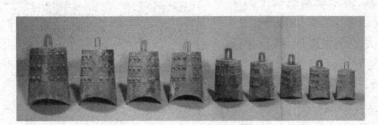 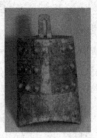

图 2-31　邳州九女墩 3 号墓编钮钟(9 件)　　图 2-32　邳州九女墩 3 号墓编钮钟(其一)

6. 丹徒北山顶编钮钟

这套 1984 年江苏丹徒北山顶出土的编钮钟(图 2-33),为春秋时期的文物。钮无纹饰,内壁无凹棱,有铭文,但不全,排列亦各异。钟的内壁每面有两道切音用的凸棱。

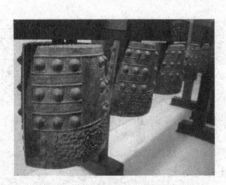 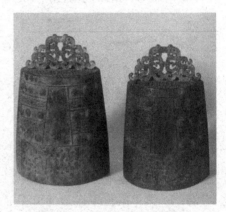

图 2-33　丹徒北山顶编钮钟　　　　图 2-34　丹徒北山顶编镈

7. 镇江丹徒北山顶编镈

图 2-34 中 5 件编镈于 1984 年出土于丹徒县大港北山顶春秋晚期吴国贵族墓,同时出土的有编钮钟一组 7 件,錞于一套 3 件,丁宁 1 件,编磬一套 12 件,悬鼓环、石桴头各一件。其中编镈、编钮钟均为徐国之器。这 5 件镈形状相同,大小相次。空花扁钮,由 2 条夔龙和 6 条小龙缠绕而成,两条夔龙张口相对,口衔横杆,身上装饰着重鳞纹,一足。小龙身上装饰着三角云雷纹。镈上有铭文,共计 72 字,各个镈铭文相同,排列略异,或有缺字。现藏于南京博物院。

8. 邳州九女墩 2 号墩 1 号墓编镈(图 2-35、图 2-36)

此 6 件编镈于 1995 年 5 月出土于邳州市戴庄乡梁王城旁九女墩 2 号墩 1 号墓,时代为战国早期,现存于南京博物院。这 6 件镈保存情况良好,内有清楚的调音挫磨痕迹,可知它们经过精细的调音。

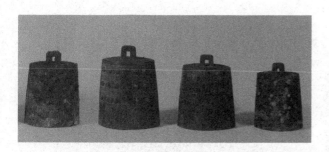 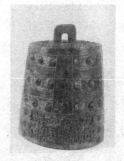

图 2-35　邳州九女墩 2 号墩 1 号墓编镈　　　图 2-36　邳州九女墩 2 号墩 1 号墓编镈（其一）

9. 南京江宁许村兽面纹大铙（图 2-37）

兽面纹大铙于 1974 年 7 月出土于南京江宁横溪乡许村大队塘东村。根据其形制及纹饰，与浙江长兴和余杭等地出土的西周初年同类器物略为相似，故推测其时代为西周早期，可以追溯到公元前 1 000 多年，现藏于南京博物院。该铙为青铜混铸而成，音质较好。通体覆有绿锈，但铜胎保存良好。甬为圆柱形，中空且与腔体相通。表面纹饰精致，由卷云纹、连珠纹组成，并有多组卷云纹构成兽面形，十分威严，与殷商青铜器上常见的饕餮纹一脉相承。这枚兽面铙通高 46.5 厘米，甬长 19.8 厘米，甬上径 6.4 厘米，甬下径 6.0 厘米，重 32 千克。这是目前南京地区发现的最早最大的铜铙，在中国也极为少见。

10. 溧阳素带纹钲（图 2-38）

溧阳素带文钲是 1978 年 7 月出土于溧阳县上沛乡的战国时期乐器，现存于镇江博物馆。一共 2 件，其中一件保存完好，另一件有一个破洞，约 2.5 平方厘米。这两件钲外表光洁，造型匀称。通体除宽带纹外，都是素面。钲音质尚好，是非定音的军乐器。钲体近似圆筒，仅能奏一音。

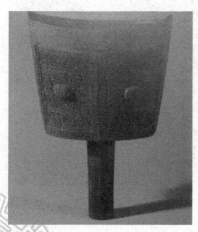 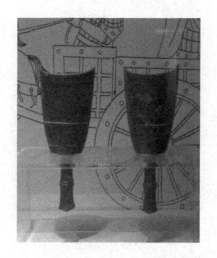

图 2-37　江宁许村兽面纹大铙　　　图 2-38　溧阳素带纹钲

11. 南京高淳春秋青铜钲

南京高淳春秋青铜钲（图 2-39）于 1975 年 12 月由江苏高淳县柒桥公社收购站上交，现

收藏于江苏省镇江博物馆。

12. 镇江青铜锥刺纹钲（图2-40）

青铜锥刺纹钲,是镇江丹徒谏壁新竹青龙山春秋墓出土的乐器,现收藏于镇江博物馆。

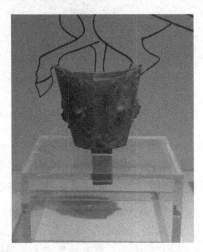
图2-39　南京高淳春秋青铜钲

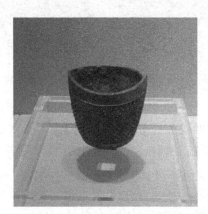
图2-40　镇江青铜锥刺纹钲

13. 高淳兽面铎（图2-41）

兽面铎于1975年出土于高淳县漆桥乡,属于战国时期的乐器,现存于镇江博物馆。这件铎,器重0.6千克,一面的口部有残缺,制作工艺粗劣,铸成后未做加工,多砂眼。两面除有象征兽面的双目外,没有其他纹饰。

除了高淳出土的兽面铎,镇江博物馆还收藏有一件青铜铎（图2-42）,从其形制判断其年代估计为春秋时期,由1977年6月丹阳废品砖瓦厂所收购。

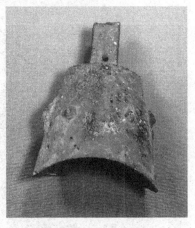
图2-41　高淳兽面铎

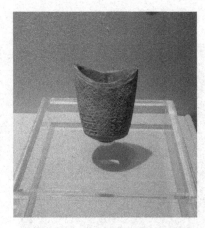
图2-42　镇江博物馆藏青铜铎

（四）丁宁、句鑃、錞于

1. 丹徒北山顶丁宁

1984年丹徒大港北山顶春秋晚期吴国贵族墓中出土了一件丁宁（图2-43）。丁宁出土

时置于镎于内,现存于南京博物院。丁宁保存完好,甬为带锥度的六棱柱,中部有一穿孔,腔体较短,器重 0.8 千克。

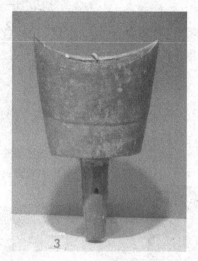

图 2-43 丹徒北山顶丁宁

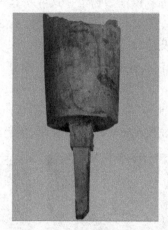

图 2-44 张家港蔡舍句鑃

2. 张家港蔡舍句鑃(图 2-44)

1983 年张家港塘桥镇蔡舍的农民在田中挖出了一件句鑃,同时还出土一件匜,周围没有墓葬迹象。经研究推算其为春秋时期的乐器,现存于张家港市文管会。

3. 南京高淳青铜句鑃

1975 年在江苏省高淳县顾陇公社松溪大队出土的东周青铜句鑃(图 2-45),属春秋时代乐器,现藏于镇江市博物馆。青铜句鑃为古代青铜打击乐器,是用于宴飨和祭祀的打击乐器。青铜句鑃主要盛行于春秋晚期到战国时期长江下游的吴越地区。这组句鑃共 7 件,依大小排列,通高 91 厘米至 21.5 厘米不等,柄长 22 厘米至 8.2 厘米不等,口径 24.5 厘米×18 厘米至 11.3 厘米×7.2 厘米不等,器壁较厚,口部微凹,顶部有一长柄,通体素面无纹。

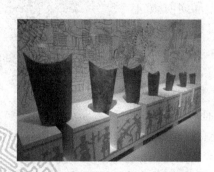

图 2-45 镇江博物馆藏高淳青铜句鑃

图 2-46 南京博物院藏高淳青铜句鑃

南京市高淳区凤岭也出土了一件青铜句鑃(图 2-46),是春秋中期的墓葬品,现存于南京博物院。

4. 镇江谏壁王家山春秋墓青铜句鑃

这件春秋时期的青铜句鑃（图2-47），于1985年4月出土于镇江市丹徒县（现为京口区）谏壁镇东南的王家山春秋墓。现收藏于江苏省镇江博物馆。这件句鑃通高23.6厘米，其中口长12.5厘米、宽9.4厘米，长柄，柄长9.3厘米，柄上有孔，句鑃上饰有一道凸弦纹。

5. 镇江丹徒北山顶墓錞于（图2-48）

錞于是一种青铜的打击乐器，这一时期尤其兴盛。以下这些錞于均出土于镇江丹徒区北山顶墓，现收藏于南京博物院。它们属于春秋晚期的云纹虎钮青铜錞于。

图2-47 镇江谏壁王家山春秋墓青铜句鑃

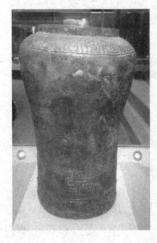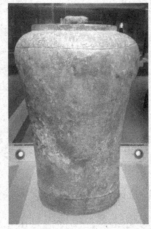

图2-48 镇江丹徒北山顶墓錞于

6. 镇江谏壁王家山东周墓青铜人面纹錞于（图2-49）

1985年镇江谏壁王家山东周墓出土的春秋青铜人面纹錞于，属于春秋晚期的乐器，现藏于镇江博物馆。此次出土的共有三件錞于，其中较小的一件腹内有三角形矫音孔，通高43厘米，肩长直径26.5厘米，口长直径20.8厘米。器体上部向前倾斜，具有不对称的特点。虎钮，斜弧腹向下内收，近口处稍向外移，口呈椭圆形。虎钮饰雷纹，顶部饰云纹、三角纹、云雷纹等三圈纹饰。器体中上方前倾处装饰有一浅浮雕人面纹，中间为兽形扉棱，下方为一方框，内饰四组变体云纹。器体两侧各饰有三行凸起的螺旋纹。这些錞于，其不等称的形制及人面纹饰是前所未见的，极具新意。王家山出土的錞于和句鑃等乐器展现了当时军乐器的配置，并且可以推测其墓主人可能是一位统兵的吴国贵族。

图2-49 镇江谏壁王家山东周墓青铜人面纹錞于

第二章　西周、春秋、战国时期

（五）缶、悬铃

1. 无锡原始青瓷三足缶（图2-50）

缶原本为装东西的器皿，后来将缶作为打击乐器使用，有"击缶而歌"之说。无锡市锡山区鸿山出土的战国早期原始青瓷三足缶，青瓷质，胎色灰白，内外施釉，为深盆形，侈口，宽沿外卷，深弧腹，平底，短足，口径40厘米，底部直径18.8厘米，高24.8厘米。

2. 六合程桥羽纹缶（图2-51）

羽纹缶是于1964年在江苏六合程桥出土的文物，属于春秋时期的乐器。

图2-50　无锡原始青瓷三足缶

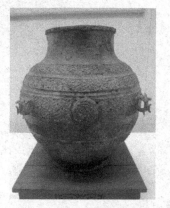

图2-51　六合程桥羽纹缶

3. 原始青瓷悬铃（图2-52）

无锡市锡山区鸿山出土的青瓷悬铃为战国早期墓葬品，为全国首次发现，现存于南京博物院。

（六）古筝、玉管

1. 吴县长桥古筝

1991年11月，苏州吴县市长桥镇长桥村战国墓出土了一架古筝（图2-53，图2-54）。墓葬为一棺一椁，筝出土时置于棺盖上。同时出土的有陶瓮、陶盆等。现存于吴县市文物管理委员会。筝身用硬质楸枫木制成，保存较好。通长132.8厘米，首高11.7厘米，尾高7.2厘米，额宽17.6厘米，尾宽14.7厘米，首厚4.3厘米，尾厚5.7厘米。这是一架十二弦筝，用柱码张弦，能发出洪亮悦耳的声音。

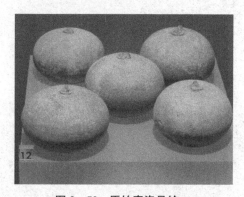

图2-52　原始青瓷悬铃

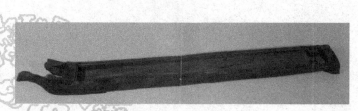

图2-53　吴县长桥古筝

图2-54　吴县长桥古筝局部

2. 苏州真山东周墓五孔玉管

真山坐落于苏州市浒关镇西北约 1.5 公里处，整个真山墓地的时代为春秋至汉代之间，其中，大型墓地均属春秋、战国时期，真山墓地属于春秋吴国贵族墓。

五孔玉管出土于大真山最高点的春秋中晚期墓。该墓为春秋吴国王室墓，墓主级别很高，规模很庞大，随葬了大量丰富的玉石器等。五孔玉管共 2 件（图 2-55），形制大小大致相同。形状类似笛子，中间贯穿，两侧各有一圆形玉片堵塞。管的中部按上下等分钻有二孔或三孔，长 8.14 厘米，管径 0.9 厘米，孔径 0.55 厘米。

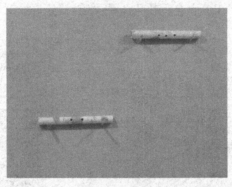

图 2-55　苏州真山东周墓五孔玉管

本章习题

1. 简述礼乐制度。
2. 简述八佾和乐县制度。
3. 我国历史上第一个宫廷音乐机构是什么？其主要职能是什么？
4. 周朝音乐教育的内容有哪些？
5. 孔子的"六艺"包括哪些？
6. 周朝采集民歌的制度是什么制度？
7. 《诗经》一共多少首？分为哪三部分？有多少国风？
8. 房中乐以什么民歌为主？以什么乐器伴奏？
9. 有"亡国之乐"之称，并随着礼崩乐坏逐渐取代雅乐而流行全国的音乐是什么？
10. 战国时期楚国的音乐体裁是什么？大多记录在谁的著作里？
11. 简述六代乐舞。
12. 名词解释"《荀子·成相篇》"。
13. 论述《乐记》的音乐思想。
14. 分别论述道、儒、墨三家的音乐思想。
15. 三分损益法最早记载于哪里？
16. 春秋战国时代出现的转调理论是什么？
17. 高渐离擅长的乐器是什么？
18. 曾侯乙墓中规模最大的乐器是什么？一共多少枚？
19. 八音分类法指的是哪八类？并列举每类两个相应的乐器。
20. 十二律又叫什么？最早记载于哪里？各律名称是什么？

第三章

秦、汉时期

楔 子

朝 代	时 间	主要帝王	文化	音乐
秦	前221—前206	秦始皇	统一文字 焚书坑儒	秦琵琶
楚汉相争	前206—前202			
西汉	前202—25	汉高祖刘邦	汉承秦制 罢黜百家 独尊儒术 丝绸之路	乐府,刘邦《大风歌》,项羽《垓下歌》,鼓吹,相和歌,百戏,声曲折,京房六十律,汉琵琶,卧箜篌,琉璃编磬,协律都尉李延年,《新声二十八解》,相和三调,董仲舒《春秋繁露》,刘向《说苑》,刘安《淮南子》,司马相如
王莽改制 (国号"新")	8—23			
东汉	25—220	汉光武帝刘秀	文教治国	竖箜篌,蔡邕"蔡氏五弄",《广陵散》,蔡琰《胡笳十八拍》

　　公元前221年,秦灭六国,一统天下,建立了统一的中央集权封建制度,促进了经济文化的发展,但是,秦朝的暴政也引起了阶级矛盾与社会的动荡不安。公元前206年,随着农民起义的爆发,秦朝走向灭亡。音乐文化方面虽没有太多的典章文物遗存于世,但仍然可以在各个领域的发展中找到音乐思想及文化的历史痕迹。

　　此后,汉王刘邦与西楚霸王项羽展开了争夺天下的楚汉战争。公元前202年十二月,项羽被汉军围困于垓下(今安徽灵璧),四面楚歌。项羽于乌江自刎而死,楚汉之争至此结束。于是有项羽的《垓下歌》和刘邦的《大风歌》流传下来,前者体现了失败者的沧桑和悲情,后者体现了汉高祖刘邦的政治抱负及为国担忧的情愫。汉承秦制,西汉文景之世与汉武帝时期,

接连成为两个科学文化发展的高峰,音乐文化的发展也相应地进入中古伎乐的历史时期。西汉全盛时期,统治阶级设立了重要的音乐机构"乐府",通过采集民间歌谣,并整理及改编,使得民间音乐得以保存遗留。乐府的协律都尉李延年善歌,善改编曲调,他创作的《佳人曲》影响颇深,此外还将印度佛乐《摩诃兜勒》改编为《新声二十八解》。这一时期,与北方少数民族的文化交流,使得胡乐东渐,影响了中原音乐文化的发展。通过吸收北方少数民族的音乐及其他民族音乐,整理改编后用于乐队,从而使得鼓吹乐得以发展。相和歌的发展也离不开民间音乐的影响,百戏的形式丰富多样,可见这一时期的音乐文化发展带有一定的世俗性。在乐器发展方面,随着鼓吹乐的兴起,笳、角、笛等吹管乐器发展迅速,七弦琴的形制及演奏手法日益成熟,出现了许多知名琴家和琴曲,例如《广陵散》、蔡琰的《胡笳十八拍》等。弹拨乐器箜篌、琵琶得到了很大的发展,箜篌有卧箜篌和竖箜篌之分,琵琶有秦琵琶和汉琵琶之别。乐律方面,出现了计算精密的京房六十律,以及在相和歌的基础上形成了"相和三调"。在音乐思想方面,随着中央集权制度的发展,儒家思想独占优势,百家争鸣的局面从此告一段落,以董仲舒为代表的思想家主张"罢黜百家,独尊儒术",认为音乐有统治作用;刘向否定民间音乐,观点基本上与董仲舒一致;刘安发展了古代道家唯物主义自然观,思想体系则基本上与董仲舒对立。

江苏地区自古人杰地灵,富有音乐造诣的人才比比皆是,例如能舞能弹的戚夫人、善掌上舞的赵飞燕、将中国第一把琵琶带到西域的刘细君、琴师师中等。更有一批著名人物,如汉高祖刘邦,他的《大风歌》即在途经故乡徐州邳县的时候有感而发;再如项羽,他的《垓下歌》与《大风歌》形成了鲜明的对比。另外,在出土文物方面,淮安盱眙县大云山汉墓出土了一套西汉时期完整的琉璃编磬,成为国内出土年代最早的玻璃乐器。徐州汉画像石中存留了大量栩栩如生的汉代舞蹈艺术造型,有以手袖为主的长袖舞、以打击乐器为主的建鼓舞、手执棍棒的棒舞、手执兵器的剑舞、体现原始社会图腾意义的傩舞等。徐州铜山县洪楼百戏汉画像石中有张衡《西京赋》中"总会仙倡"节目的场景,是江苏地区百戏发展的重要依据之一。

第一节　乐制与音乐机构

 乐 制

采风制度

古代称民间歌谣为"风",所以采集民歌的活动称为采风。先秦时期就已经出现过"采风"活动,孔子通过采风收集整理了《诗经·国风》。由于统治集团与下层社会在空间上是分隔的,为政者需要体察民情,了解下层人民的真实想法,所以表达人们情感、流传度最广的歌

谣,便自然成为民情的写照,因此统治者十分注重通过采录歌谣来了解民众情绪。

为了寻找散落民间的古代歌曲,以整顿礼乐制度,教化民众,汉朝设立了乐府机构,采集各地民歌。据《汉书·艺文志》记载,汉武帝时期,乐府采集的民间歌谣有"歌诗二十八家,三百一十四篇"之说,其中提到的地名有吴、楚、汝南、燕、代、雁门、云中、陇西、邯郸、河间、齐、郑、淮南、河东、河南、南郡等。就各方面而言,它是历史上仅次于周代的采风活动。

汉乐府所用的音乐除了大量取材于民间音乐外,也吸收了胡夷音乐的成分。汉乐府中专门负责编修音乐的协律都尉李延年,就曾根据张骞从西域带回的横吹曲《摩诃兜勒》,改编成二十八首新曲调,即《新声二十八解》,以作为乐府中仪仗乐之用。由此看来,"采诗夜诵"、唱奏新声,便是奉行了一种促进音乐繁荣发展、兼容并包的文艺政策。

 音乐机构

秦朝的宫廷音乐机构史籍记载不详,不过出土文物错金甬钟上的"乐府"二字可以证明当时已经存在乐府。西汉时期的音乐管理机构分为两个系统:一是奉常属下的太乐署,奉常于汉景帝时期改为太常;二是少府属下的乐府。东汉管理音乐的机构也分属两个系统:一个是太予乐署,行政长官是太予乐令,相当于西汉的太乐令,隶属于太常卿;另一个是黄门鼓吹署,由承华令掌管,隶属于少府。秦汉时期,乐府作为一个重要的音乐机构,为采集整理民间歌曲做出了很大的贡献。

(一)太乐署

太乐署是管理雅乐的官署,由国家特设,其长官是太乐。汉哀帝即位之后,下令罢免乐府官,将郊庙乐及古兵法武乐,交由太乐领属。其职能主要是负责唱奏表演先秦古乐舞,属于雅乐系统。太乐署隶属于奉常,奉常于汉景帝时期改为太常。汉设置九卿,主掌太常的太常卿位居九卿之首,由此不但表现出汉朝统治者对太常机构的重视,也更加反映出汉王朝在封建思想方面受三代尤其是西周的影响至深。加之吸取秦亡教训,注重礼乐教化之功,在俗乐发展旺盛的同时,统治者并未将雅乐置之不顾,而是仍然把礼乐作为巩固封建统治最有力的工具,作为正统思想的核心将其承袭下来,为汉代以后历代太常地位的确立奠定了坚实基础。

(二)乐府

"乐府"这一名词有三层意思:其一,指汉武帝时期,设有采集各地歌谣和整理、制订乐谱的音乐机构。其二,人们把这一机构收集并制谱的诗歌,称为乐府诗,或也简称为"乐府"。其三,到了唐代,"乐府"又指一种诗歌体裁形式,这种诗歌由于乐谱散佚而形成,它们没有严格的格律,与五言、七言古体诗类似。在这里,我们主要介绍作为音乐机构的"乐府"。

汉武帝时期(公元前140年—前87年)是西汉帝国的全盛时期。公元前112年,西汉设立了我国继西周之后音乐史上第二个庞大的音乐机构——乐府。关于乐府的设立,在《汉书·礼乐志》中即有记载:"至武帝定郊祀之礼……乃立乐府,采诗夜诵,有赵、代、秦、楚之

讴。以李延年为协律都尉,多举司马相如等数十人造为诗赋,略论律吕,以合八音之调,作十九章之歌。"

乐府在秦朝就已存在。1977年考古工作者在秦始皇陵附近发现了一只秦代错金甬钟,钟柄上镌有秦篆"乐府"二字,可作为秦时乐府存在的佐证。据资料记载,秦时乐府隶属于"少府",其职能是专门掌管供皇帝享用的世俗舞乐,而"太乐"则专门掌管宗庙祭祀乐舞。至于秦时乐府的具体情况,现在已不得而知。汉承秦制,早在汉高祖刘邦时就已提出建立乐府。《史记·乐书》记载:"王者功成作乐,治定制礼。其功大者其乐备,其治辨者其礼具。"由于汉高祖时期连天子都无法用同一种毛色的驷马为马车,将相只能乘牛车,民穷财尽,毫无积蓄,所以这一愿望,到后来的惠、文、景帝等时期也没有得以实现,直到汉武帝时才实现。

汉武帝接受了儒生董仲舒的建议,把乐府建立起来。据《汉书·董仲舒传》记载,董仲舒说:"今师异道,人异论,百家殊方,指意不同,是以上亡以持一统,法制数变,下不知所守。臣愚以为诸不在六艺之科孔子之术者,皆绝其道,勿使并进。邪辟之说灭息,然后统纪可一而法度可明,民知所从矣。"他认为,如今人们学习和继承不同的学说,持有不同的议论,诸子百家遵从不同的学派,有着不同的追求和向往,致使朝廷不能建立固定统一的法令制度,法令制度不断变化,下级官吏和普通百姓无所遵从。于是他主张,凡是不在《礼》《乐》《诗》《书》《易》《春秋》六经范围之内、不属于孔子学说的各种理论和学派,都应禁止传播和泛滥,不要让它们与孔子学说共同发展。当邪恶不正确的学说不存在时,国家的大政方针就可以统一固定,法令制度就会清楚明确,人民也就知道该怎样去做了。这是在指导思想方面,汉武帝定郊祀之礼于乐府的理论基础。

乐府的主要职能是采集民间歌谣,另外还创作、填写歌辞,创作、改编曲调,研究音乐理论,进行演唱演奏等,以适应宫廷享乐的需要。乐府音乐在传统音乐的基础上,吸收了民间俗乐以及外族外域音乐的成分,呈现出新的面貌。汉乐府的任务除了将文人歌功颂德的诗赋配制成新曲、编演乐舞外,最有意义的一项工作便是采集四方民歌,这使得民间音乐获得整理、集中的机会。汉代统治者对地方音乐的偏好、兴趣,也影响到宫廷音乐对民间俗乐的选择性吸收。乐府的设置实际上是统治阶级对民间音乐的利用,但它在客观上起到了保存民间音乐的作用,促成了汉代民间音乐的繁荣,推动了乐舞文化的大发展。

据《汉书·礼乐志》记载,乐府是一个庞大的机构,它的成员很多,包括最高领导人乐府乐丞、主持音乐创作和改编的协律都尉李延年、张仲春等专业音乐家,司马相如等几十位有名的文学家,以及上千的乐工。在汉哀帝时期,乐府里有专门管理乐工的"仆射"两人,专门选读民歌的"夜诵员"五人,专做测音工作的"听工"一人,从事乐器制作和维修的"钟工员"、"磬工员"、"柱工员"、"绳弦工员"等十九人,还有被称为"师学"的学员一百四十二人,此外就是进行艺术表演的乐工。

汉哀帝时期,国力的衰退、经济的窘迫,使朝廷已无力维持乐府这一庞大机构的运行,而采集的民歌中所反映出的强烈反抗情绪也使统治者坐立不安。所以绥和二年(公元前7年),汉哀帝下诏罢免乐府,对乐府实施大量裁员,乐府由800余人裁减至300余人,留下的乐工主要掌管郊庙祭祀等场合所用的雅乐,而其余从事民间音乐的乐工则全被裁掉。此后,乐府逐渐趋于衰微。

东汉时期的黄门鼓吹署和乐府的关系非常密切,黄门鼓吹之名西汉就已存在。它由承华令掌管,隶属于少府,主要任务是为天子享宴群臣提供诗歌。它实际上发挥着西汉乐府的作用,东汉的乐府诗歌主要是由黄门鼓吹署搜集、演唱,因此得以保存。

第二节 音乐种类与作品

汉代政治稳定,经济繁荣,文化得到了发展,民间音乐不断发展壮大。各种音乐形式处于不断出现、发展和完善之中。鼓吹乐、相和歌、百戏是汉代俗乐的主要内容,对当时的音乐艺术的全面发展起着推动作用。

一 鼓吹乐

鼓吹之名,始于汉代,郭茂倩《乐府诗集·卷二十一·横吹曲辞》中记载:"横吹曲,其始亦谓之鼓吹,马上奏之,盖军中之乐也。北狄诸国皆马上作乐,故自汉已来,北狄乐总归鼓吹署。其后分为二部有箫笳者为鼓吹,用之朝会道路。"[①]鼓吹的起源与我国西北少数民族北狄的生活有关。北狄是汉代边地一带的匈奴、鲜卑、吐谷浑等部族,他们在游牧中常吹奏笳、角等乐器,并以铙、鼓、排箫伴奏,这些音乐被汉人称为北狄乐。

北狄乐还影响到汉人,如"以牧起家"的富户班壹,就常用北狄乐壮声威。后汉军为抵御匈奴北狄的侵扰,而驻重兵防守,汉军也从当地牧民处学会这些音乐作为娱乐,这些音乐传入朝廷,经整理改编,用于宫廷与军队之中,便形成了汉代鼓吹乐。

因此,鼓吹乐便指这种吸收北方少数民族的音乐及其他民族音乐,经整理和改编运用于军队出行、宴会、宗庙祭祀等场合的音乐形式,因以打击乐器鼓和吹管乐器排箫、笳、角为主,故称"鼓吹"。鼓吹乐主要分为黄门鼓吹、骑吹、横吹、短箫铙歌四种。汉代鼓吹乐多有歌词,其中短箫铙歌保留最多,《乐府诗集》中便有记载。这些音乐的内容多描写游猎、饮酒言情、相思等,甚至有反战思想的,这与仪式中鼓舞士气不大相符,因为这些歌曲常常是从民间收集整理而来的,所以在汉代之后,各代根据本朝的需要,都会对鼓吹的歌词进行一些改编。

(一) 黄门鼓吹

黄门鼓吹是皇帝在殿廷宴请群臣时所用的雅乐,即"食举乐",使用天子专用的卤簿。这个乐舞也用于立后仪式、帝王朝会、殡丧仪典和宫廷的大傩之仪,其演奏乐器为箫、笳等。

山东肥城孝堂山郭巨室北壁石刻上有黄门鼓吹的图像(图 3-1),可见当时举行仪式之壮观。

① 出自《乐府诗集》,载于《四库全书·子部》影印本,上海古籍出版社,1987 年 6 月第 1 版第 1 次印刷。

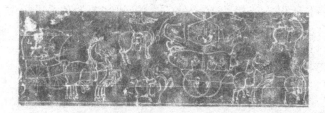

图3-1 山东肥城石刻壁画(局部)

(二)骑吹

骑吹是在马上演奏的音乐形式,用于随行帝王、贵族等车驾卤簿,演奏乐器为箫、笳、鼓等。四川新都有东汉骑吹画像砖,从图3-2中可以明显分辨出乐人们在马上所吹奏的乐器种类。

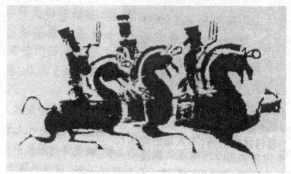

图3-2 四川新都东汉画像砖

(三)短箫铙歌

短箫铙歌是一种军乐,主要用于社、庙、恺乐、郊祀、校猎等盛大活动,以短箫和铙为主奏乐器。短箫铙歌大多带有歌词,其基础是民间音乐,后来渐渐脱离歌唱,转向器乐方向发展。

(四)横吹

横吹出自西域,汉武帝时兴起,是仪仗队伍在道路上行进时于马上所演奏的音乐,以排箫、笳、角为主奏乐器,代表作品是李延年的《新声二十八解》。

河南邓县彩色画像砖墓便有鼓角横吹的画像砖(图3-3),上面的乐人横吹的形象精致且生动。

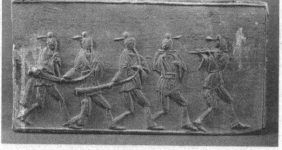

图3-3 河南邓县彩色画像砖

鼓吹乐来自民间,所以它与相和歌、清商乐等民间歌曲的关系非常紧密,其歌词采用了大量的乐府民歌。《乐府诗集》鼓吹曲辞中就录有十八首,如《战城南》《上邪》《思悲翁》《有所思》《艾如张》《朱鹭》等。

上邪

上邪!
我欲与君相知,长命无绝衰。
山无陵,江水为竭。
冬雷震震,夏雨雪,
天地合,乃敢与君绝!

鼓吹乐自汉兴起,就广泛用于宫廷的各种礼仪,历朝历代都有规模不同、种类不同的鼓吹乐队。后来鼓吹乐又在民间得到较大的发展,形成了各种鼓吹、吹打乐,用于民间的婚丧嫁娶及各种法事中。明清时盛行一时的西安鼓乐、十番鼓、十番锣鼓、苏南吹打等民间乐种就和鼓吹乐有着一定的联系。

相和歌

相和歌是两汉及魏、晋期间对北方民间歌曲作艺术加工而形成的歌、舞、大曲等音乐的总称。最初只是将清唱的民歌加上管弦乐器伴奏,所谓"丝竹更相和,执节者歌",后来经过发展,创造了一种结构较复杂的歌舞形式,称为相和大曲。

最初的相和歌在唱歌时没有伴奏,即清唱,称为"徒歌"。《尔雅·释乐》中有"徒吹谓之和,徒歌谓之谣"的记载。《晋书·乐志》中也有关于徒歌的记录:"凡此诸曲,始皆徒歌,既而被之管弦。"这些曲子指《子夜歌》《凤将雏歌》等。清朝纳兰性德在《渌水亭杂识》卷二记载:"唯人声而无八音谓之徒歌,徒歌曰谣。"先秦时期已涌现了一些著名的徒歌歌手,如秦青、韩娥等,他们的歌声声震林木、动人心魄,达到了很高的境界。汉代徒歌在民间特别流行,西汉初年,最著名的徒歌能手是鲁人虞公,刘向称他"发声清哀,盖动梁尘"。

"徒歌"进一步发展,演变为"但歌",由一人领唱,众人唱和,也不用乐器伴奏。但歌是汉代民间产生的一种歌唱形式,后来运作于相和歌中。《晋书·乐志》中曾有记载:"《但歌》四曲,自汉世无弦节,作伎最先倡;一人唱,三人和。"

在"但歌"的基础上,加入丝竹管弦乐伴奏,即成为最早的"相和歌"。关于"相和歌"之名的最早记载见于《晋书·乐志》:"相和,汉旧歌也。丝竹更相和,执节者歌。"其特点是歌者自击节鼓与伴奏的管弦乐器相应和,并由此而得名。丝竹伴奏乐器有节(节鼓或筑)、笙、笛、琴、瑟、琵琶、筝。主要在官宦巨贾宴饮、娱乐等场合演奏,也用于宫廷的朝会、祀神乃至民间风俗活动等场合。

相和歌在继承和发展"一唱众和"这种伴唱形式的过程中,逐渐与舞蹈、器乐演奏相结合,最终成为一种器乐、歌唱与舞蹈相配合的大型演出形式,被称为"大曲"或称"相和大曲"。其伴奏乐器相对比较固定,有笛、笙、节鼓、琴、瑟、筝、琵琶等。后来它又脱离歌舞,成为纯器乐的合奏曲,称作"但曲"。"相和大曲"和"但曲"无论在曲式结构或演唱、演奏手法上都比较

丰富全面。

相和歌典型的曲式结构由"艳"、"曲"、"乱"（或"趋"）三部分组成。"艳"一般出现在曲前，作序曲或引子，多由器乐演奏，有的也可以歌唱，其音乐华丽委婉而抒情，故称为"艳"。它可以是个唱段，如《艳歌何尝行》；也可以是个器乐段，如《陌上桑》。曲是整个乐曲的主体部分，一般由多段唱段连缀而成。每个唱段以婉转抒情为特点，又与其所附的奔放热烈、速度较快的"解"形成鲜明对比。通常一个唱段称为一"解"，大曲至少有两解，最多可能有七解或八解。"趋"和"乱"都是乐曲的高潮部分，一般出现在结尾，节奏较快，情绪热烈。"趋"专指舞蹈部分，而"乱"可能没有舞蹈与它配合，其音乐大多紧张而热烈。

 百戏

"百戏"一词产生于汉代，是歌舞、角抵、杂技、幻术等多种表演形式的总称。汉代百戏上承周代散乐，汇合了多种民间艺术，例如找鼎、寻橦、吞刀、吐火等各种杂技幻术，装扮人物的乐舞，装扮动物的《鱼龙曼延》及带有简单故事的《总会仙倡》《东海黄公》等。

在先秦时期，就已经有很多种百戏表演形式，《史记·李斯列传》曾记载秦二世时甘泉宫中有"觳抵优俳之观"。到了汉代，百戏日益兴盛。张衡的《西京赋》①相当生动、详尽地描述了汉代百戏的表演，其中有"跳丸剑之挥霍，走索上而相逢""吞刀吐火，云雾杳冥"的杂技魔术，也有"总会仙倡，戏豹舞罴，白虎鼓瑟，苍龙吹篪""女娥坐而长歌，声清畅而蜲蛇"的音乐表演。

《总会仙倡》是人们乔装成各种动物、神仙和传说人物来演唱、演奏，并进行幻术表演的综合剧。张衡《西京赋》中引人入胜地描写了其动人的场景，大意如下：在布置的风景如画的仙山背景下，《总会仙倡》表演开始了。戏豹舞罴是模拟动物情态的舞蹈，扮成白虎的演员在鼓瑟，扮成苍龙的演员在吹篪，这都是乔装动物戏；另外，扮作娥皇、女英的演员在歌唱，歌声清脆而婉转；扮成洪厓的人穿着羽毛做成的服饰在指挥，洪厓相传是三皇时代伶伦的仙号。一曲未完，忽然云起雪飞，雪越下越大，隆隆雷声，震天动地，四时变幻纷繁。接着有人装扮成怪兽、大雀、白象等出场，以后又有精彩的幻术表演。这些扮成娥皇、女英、洪厓的乐人很可能戴着假面具，这从汉画像石上百戏图中所扮的仙人等常戴假面具，可以推知其大概。

《东海黄公》是汉代著名的角抵之戏，有人虎相斗的角抵表演。张衡《西京赋》对此描写较为详细，大意是说：东海黄公能以法术降伏猛虎，后来年老力衰，法术失灵，为虎所害。从上述记载看，这出《东海黄公》已具有固定完整的情节。扮演黄公的人，戴绛色绸子束发的假面，有赤刀、禹步的记载，说明他手持赤金刀，并在表演动作上有一定的规定。山东临沂出土的一块汉画像石与此较为接近，图中黄公戴面具，大概是表演了黄公年少时的情形。黄公左手执刀，右手抓住老虎的一条后腿，老虎欲逃不得，张开巨口，回首望着黄公，场面既紧张又生动。

汉代画像石中刻画有大量的百戏图案，为研究汉代百戏提供了有力的实证，如山东沂南汉墓百戏画像（图3-4）。江苏徐州出土了大量汉画像石，其中不乏对百戏原貌的再现。如

① 出自《张衡诗文集校注》，上海古籍出版社，1986年5月第1版，1986年6月第1次印刷。

江苏徐州铜山县洪楼百戏汉画像石(图3-5)。

图3-4　山东沂南汉墓百戏画像

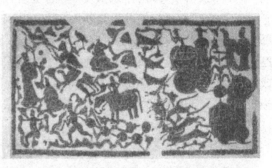
图3-5　江苏徐州铜山县洪楼百戏汉画像石

说唱是百戏中的一种，四川的击鼓说唱俑(图3-6)展示了东汉时期的说唱艺术，现藏于中国国家博物馆。该说唱俑出土于四川成都天回山东汉墓，通高55厘米，以泥质灰陶制成，俑身上原有彩绘，现已脱落。俑人蹲坐在地面上，右腿扬起，左臂下夹着一个圆形扁鼓，右手执鼓槌作敲击状。其两边嘴角向上扬起，面带笑容，仿佛正进行到说唱表演中的精彩之处。人物面部的幽默表情被刻画得极为生动传神，使观看的人们产生极大的共鸣。

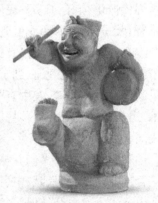
图3-6　东汉击鼓说唱俑

百戏中的乐舞种类很多，鼓舞和公莫舞是汉代盛行的舞蹈形式，其表演形式多样，也可从一个侧面反映我国汉代歌舞的情况。

鼓舞的表演者通常在建鼓旁一边击鼓，一边舞蹈，也有将几个小鼓平置于地上，在乐队的伴奏下，一人或数人在鼓上及周围一边唱歌一边舞蹈，文献中称这种舞蹈为"盘鼓舞"或"七盘舞"。盘、鼓的数量，摆放的位置没有统一的格式，可以根据舞蹈动作的要求灵活掌握，要求舞人必须且歌且舞，并且用足蹈击鼓面。盘鼓舞有独舞和群舞，以独舞为主，舞人有男有女。建鼓舞是一种重要的鼓舞，因其舞具为建鼓而得名。建鼓又名"楹鼓"，相传始于商代。建鼓舞的特点是讲究技巧性，也十分注重技巧与艺术相结合，这也是汉代舞蹈的整体特征。

公莫舞也叫巾舞，在表演时以舞长袖或长巾为特征，舞人凭借长袖交横飞舞的千姿百态来表达各种复杂的思想感情。长袖舞在秦代以前就已经存在，曾是战国时期楚国宫廷的风尚，汉人继承楚人艺术，使得长袖舞更为盛行。郑州出土的汉代画像砖上即有一位跳长袖舞的舞者(图3-7)。

图3-7　郑州汉代画像砖

第三节　乐　人

秦王朝仅仅维系了十五年,其间统治者十分注重政治统一、中央集权,对音乐方面的重视甚少。到了汉代,随着统治者对音乐的喜爱和重视,以及与外族文化的交流,音乐在这时才得以传承与发展。汉武帝刘彻时期乐府的协律都尉李延年、辞赋无人能及的司马相如,汉初的音乐世家制氏,琴师赵定,乐律家京房,东汉琴家蔡邕、桓谭,长笛肇始者丘仲等乐人都为汉代的音乐做出杰出的贡献。

　创作

（一）司马相如

司马相如(约前179—约前118),是中国文化史、文学史上的杰出代表,是西汉盛世汉武帝时期伟大的文学家、杰出的政治家,被称为"辞宗""赋圣"。

传说,《凤求凰》是司马相如创作的古琴曲,诠释了司马相如与卓文君的爱情故事。以"凤求凰"为通体比兴,不仅表现了热烈的求偶故事,而且象征着男女主人公非凡的理想、高尚的意趣、默契的知音等丰富的意蕴。

司马相如善鼓琴,所用古琴之名为"绿绮",是传说中最优秀的古琴之一,琴内有铭文曰:"桐梓合精"。关于此琴的由来,据说,梁王慕名请司马相如作赋,相如写了一篇《如玉赋》相赠。此赋辞藻瑰丽,气韵非凡。梁王极为高兴,就以自己收藏的"绿绮"琴回赠予他。

（二）丘仲

丘仲为汉武帝时期的音乐家,相传笛子是他所创造的。据《风俗通》记载:"笛,武帝时丘仲所作也。"笛在古代古体字中写作"篴",《周礼·春官·笙师》孙诒让正义中记载:"笛之孔数,言四孔加一者,丘仲也;言五孔者,杜子春也……大抵汉魏六朝所谓笛,皆竖笛也。宋元以后,谓竖笛为箫,横笛为笛。"

（三）桓谭

桓谭(前40—32),东汉哲学家、经学家、琴师。字君山,沛国相县(今安徽宿县西北)人。桓谭博学多通,遍习五经,爱好音律,善鼓琴。其父亲为太乐令,本人任掌乐大夫。其著作《新论》中常论及音乐,并著有《琴道篇》(班固续成),介绍有关琴及琴曲的事迹。据《新论》记载,由于他"颇离雅操而更为新弄",受到大司空宋弘的斥责。又因反对光武帝刘秀的谶纬迷信,从而蒙受"非圣无法"的罪名,罢官流放,死于途中。

(四)赵定

赵定(生卒年不详,约公元前1世纪在世),西汉琴师,渤海(河北沧县)人。他本为民间琴家,后因皇帝"欲兴协律之事",由丞相魏相推荐为琴待诏。他平常安静少言,但抚琴时,能使听者感同身受,为之流泪,说明其琴艺高超。著有《雅琴赵氏七篇》,见于《琴史》《汉书·艺文志》。

(五)蔡邕

蔡邕(133—192),字伯喈,陈留郡圉(今河南省开封市圉镇)人,东汉文学家、书法家、音乐家。权臣董卓当政时拜左中郎将,故后人也称他"蔡中郎"。蔡邕为后汉三国时期著名才女蔡琰(蔡文姬)之父。

蔡邕善鼓琴,创有古琴曲"蔡氏五弄",分别是《游春》《渌水》《幽思》《坐愁》《秋思》。这些琴曲与三国魏末嵇康创作的"嵇氏四弄",即《长清》《短清》《长侧》《短侧》这四首琴曲并称为"九弄"。据说隋朝时期,隋炀帝曾把弹奏"九弄"作为取士的条件之一。

关于蔡邕有两个典故,分别是"焦尾琴"和"柯亭笛"。在《后汉书·蔡邕传》中有所记载:"吴人有烧桐以爨者,邕闻火烈之声。知其良木,因请而裁为琴,果有美音,而其尾犹焦,故时人名曰焦尾琴焉。"这便是"焦尾琴"的典故:蔡邕在吴地(今江浙一带)时,曾听到一块桐木在火中爆裂的声音,知道这是一块好木材,因此把它拣出来做成琴,音色非常美妙,但是木头的尾部依然被烧焦了,所以当时人们叫它"焦尾琴"。

"柯亭笛"相传是蔡邕用柯亭的竹子所制的笛子,《晋书·桓伊传》中便有记载:"(桓伊)善音乐,尽一时之妙,为江左第一。有蔡邕柯亭笛,常自吹之。"相传,蔡邕看到"柯亭"的第十六根竹子丝纹细密、又圆又直、不粗不细,是制作笛子的好材料,于是要求把它从亭子上拆下来,并制成竹笛。笛子制作完成后,果然音色十分优美,不同凡响。由于竹子取材于柯亭,因此取名为"柯亭笛"。文献记录中,"柯亭笛"也经常被省略写成"柯笛"或"柯亭"。

(六)蔡文姬

蔡文姬(约174—约239),名琰,字昭姬,因避司马昭的讳,改为文姬,东汉末年陈留圉人。蔡文姬的父亲蔡邕是当时大名鼎鼎的文学家和书法家,还精于天文数理,妙解音律,是曹操的挚友和老师。生在这样的家庭,蔡文姬自小耳濡目染,从小留心典籍、博览经史,既博学能文,又善诗赋,兼长辩才与音律,并有志与父亲一起续修汉书,青史留名。可惜东汉末年,社会动荡,蔡文姬被掳到了南匈奴,嫁给了匈奴左贤王,饱尝了异族异乡异俗生活的痛苦,生儿育女。十二年后,曹操统一北方,想到恩师蔡邕对自己的教诲,用重金赎回了蔡文姬。文姬归汉后,嫁给了董祀,并留下了动人心魄的《胡笳十八拍》和《悲愤诗》。《悲愤诗》是中国诗歌史上第一首自传体的五言长篇叙事诗。

在唐代李颀所作的诗《听董大弹胡笳弄兼寄语弄房给事》中有对蔡文姬创作并弹奏《胡笳十八拍》情形的描述。

听董大弹胡笳弄兼寄语弄房给事(摘录)
唐·李颀
蔡女昔造胡笳声,一弹一十有八拍;
胡人落泪沾边草,汉使断肠对归客。

 表演

(一) 李延年

李延年(生卒年不详),出身低微,家世悲苦。《汉书·佞幸传》中记载:"李延年,中山人,身及父母兄弟皆故倡也。延年坐法腐刑,给事狗监中。"当时身为受过腐刑的太监,又做的是管狗的差事,李延年即使再有音乐天赋,也没有用武之地。至于后来李延年命运得到改变,主要是因为他有一位貌若天仙的妹妹——李夫人。

李延年作曲水平很高,他创作的音乐被广泛用于宫中的祭祀、仪仗等活动,受到皇帝的赞赏。元鼎六年(前111年)前后,李延年为司马相如等人创作的十九首郊祀歌词作曲,史书多有记载。更值得称道的是李延年作曲不但运用了大量的民间音乐素材,而且善于改编旧曲调,使之成为新曲调。例如将张骞从西域引进的胡乐《摩诃兜勒》加以改编,创作了二十八首新的曲调,即《新声二十八解》,作为仪仗中使用的军乐。这在《乐府诗集·卷二十一·横吹曲辞》、西晋崔豹的《古今注·音乐第三》及《晋书·乐志》中都有类似的记载。如《乐府诗集》:汉博望侯张骞入西域传其法于西京,唯得摩诃兜勒一曲。李延年因胡曲更造新声二十八解,乘舆以为武乐,后汉以给边将和帝时万人将军得用之,魏晋以来二十八解不复具存。可以说,他是中国音乐史上第一位利用外国音乐素材进行创作的音乐家。

《汉书·外戚传上》中记载李延年"性知音,善歌舞",是一个天才歌唱家和作曲家。他的歌声音色优美,技巧高超,非常富有感染力,所以"每为新声变曲,闻者莫不感动"。他曾利用给汉武帝唱歌的机会,唱出了他自己创作的一代名曲《北方有佳人》。此曲中所描述的佳人就是指他的妹妹李夫人。李夫人十分美丽,并且精通音律,擅长歌舞。通过这首《北方有佳人》,李延年成功地将自己的妹妹引荐给汉武帝,并夺得皇帝的宠幸。

北方有佳人

北方有佳人,
绝世而独立。
一顾倾人城,
再顾倾人国。
宁不知倾城与倾国,
佳人难再得。

(二) 制氏

制氏，汉初音乐世家，此家族出于鲁地。因熟知雅乐声律，世代从役于太乐官署。历代史籍记载都说雅乐重视文辞而轻视音乐实践，常常讥评制氏。《汉书·礼乐志》也有这种说法："但能纪其铿锵鼓舞，而不能言其义。"

三 理论

京房

京房（前77—前37），西汉律学家，又为"京氏易学"的开创者。京房本姓李，字君明，东郡顿丘（今河南清丰西南）人。曾经跟焦延寿学《易》，汉元帝时立为博士，后因劾奏宦官石显等专权，下狱被杀，年仅40岁。京房在乐律学方面造诣很深，贡献很大，在音乐史上占有一席之地。

《汉书·京房传》说他"好钟律，知音声"，并非夸张之辞。他"本姓李，推律自定为京氏"，于是以京为姓，充分表明了他对音律的迷恋。

在音律理论方面，京房把传统的十二律扩展成了六十律。他在乐器改良方面也做出了贡献。东汉马融《长笛赋》中便记述了京房改进西北民族乐器"羌笛"，变四孔为五孔，演奏出"商声"的五音之事。过去，笛不用商音，只有四孔，对应于宫、角、徵、羽四音。京房加商于笛，合成五音。他在笛的后上部加了一孔，便于按指吹奏，这一做法一直沿用至今。京房的另一成就是发明了一种由十三根弦组成的称为"准"的定律器。《后汉书·律历志》记载了京房发明"准"的缘由及"准"的具体形制。

第四节　乐器与记谱法

从秦朝的建立到汉朝的兴盛，这一时期统治者比较重视和周边各国的交流，因此也带来了很多国家或民族的乐器，如笳、羌笛、箜篌等。音乐风格也起了变化，纤细柔婉的管弦乐器更多地代替了钟磬乐。秦琵琶、汉琵琶的出现为弹拨乐器带来了新气象，古琴的发展也非常迅速，出现了《广陵散》《胡笳十八拍》等优秀琴曲。关于乐谱，虽然至今为止没有发现确切实物，但文献中对于"声曲折"的记载也是对古代乐谱研究的重要凭证。

一 吹管乐器

秦汉时期主要的吹管乐器有排箫、笳、角、笛、羌笛等。并且在鼓吹乐中，排箫、笳、角等是最常见的乐器。

（一）排箫

排箫是从远古便一直沿用至秦汉时期的汉族乐器，远古时期有"箫韶九成，凤凰来仪"，排箫是演奏《韶》的主要乐器。《四库全书》收录的唐初虞世南所著的《北堂书钞》对排箫有这样的描述："象凤翼，为凤鸣，其形参差，其声肃清"①。意思是说排箫的形态像凤鸟的翅膀，声音如凤鸟的鸣声，长短参差不一。所以排箫又称参差、凤箫。秦汉时期排箫多用于鼓吹乐之中。

（二）笳

笳是汉代鼓吹乐中的常见乐器，也称胡笳。据《乐府诗集·卷二十一·横吹曲辞》记载，北狄乐中"有箫笳者为鼓吹，用之朝会道路"。笳乐在汉代流行于塞北和西域一带，据说张骞入西域将笳的吹奏法传带回来，当时曾有《出塞》《入塞》《杨柳》等笳曲。蔡文姬的古琴曲《胡笳十八拍》就是根据这个乐器所作。笳的形制不断地进化。根据元代马端临的《文献通考》记载，笳一开始是将芦叶卷起来进行吹奏的，后来有了进一步发展，像筚篥（同"觱篥"）一样但是没有孔。后常用于卤薄乐中，这时的笳就已经叫做胡笳了。《乐府杂录》《乐书》等对笳这种乐器均有记载。因为形制的原因，笳经常和另一种乐器"角"相提并论。发展到后来，随着筚篥的广泛应用，笳也逐渐被筚篥取代了。

（三）角

角是西北少数民族所用的吹奏乐器，秦汉时期传入中原。最初的角是用牛、羊等动物的角制成，后来改用竹、木、铜等材料制作，常用于鼓吹乐中。《乐府诗集》中记载："有鼓角者为横吹，用之军中马上所奏者是也。《晋书·乐志》曰：'横吹有鼓角，又有胡角。'"可见，角是横吹曲中的常用乐器。

（四）笛

笛在汉武帝时期常用于鼓吹乐中的横吹曲，春秋战国时期的笛尚未有准确的形制确定，而到了汉朝，正是因为鼓吹乐中的横吹曲使用了笛这一横吹乐器，才最终确定了笛的形制。

（五）羌笛

羌笛，也被称为羌管，是汉朝在四川甘肃等地流传的一种民间乐器，是当地少数民族羌族常用的乐器。羌笛竖着吹奏，两管发出同样的音高。按照东汉马融《长笛赋》的记述，羌笛最初有四个孔，是由京房改造过后才有了五个孔。羌笛声音清脆高亢，并带有悲凉之感。羌笛在唐朝时期比较盛行，经常出现在边塞诗歌中，例如诗人王之涣所作的《凉州词》中就有"羌笛何须怨杨柳，春风不度玉门关"一句。

① 出自《四库全书·子部·北堂书钞·卷一百十一·乐部·箫第十八》，上海古籍出版社，1987年版。

二 打击乐器

这时期的打击乐器主要有编钟、编磬、筑等。

(一) 编钟、编磬

秦汉时期音乐风格的变化以及乐器种类的增多,使得编钟、编磬的使用率逐渐降低,但即使这样,2 000年在山东济南章丘市洛庄汉墓中发掘出的考古乐器中,就有编钟19件,编磬107件。其中编钟的性能良好,七声音阶齐全,可以演奏乐曲。编磬共有6套,是我国考古发现的编磬中数量最多的,且多数保存良好,音列完整,部分磬底还刻有铭文。这些编钟和编磬对于研究汉代音乐有很大的帮助。

(二) 筑

筑是一种先秦时期就已经开始流行的击弦乐器。湖南长沙马王堆3号汉墓出土了一件筑(图3-8),它的形制前段像琴,尾部细长,可张五弦。除此之外,在江苏省连云港市西汉侍其䌛墓出土的漆食奁彩绘中有一人击筑为舞蹈伴奏的画面,击筑者左手持筑,右手持细棒敲击,形象地表现了汉代时期击筑的姿势。

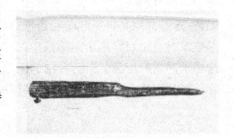

图3-8 湖南长沙马王堆出土的筑

三 弹拨乐器

秦汉时期的弹拨乐器主要有箜篌、琵琶、古琴等。

(一) 箜篌

箜篌是我国古代的弹拨乐器,不仅在古代宫廷乐队中使用,而且在民间也广泛流行。据史料记载,箜篌最初称"坎侯"或"空侯",分为卧箜篌、竖箜篌等形制。其中,卧箜篌属于琴瑟类,竖箜篌属于竖琴类。

卧箜篌,卧放横弹,又称箜篌瑟,源自本土。据唐代杜佑《通典》记载:"汉武帝使乐人侯调所作,以祠太一。或云侯晖所作。其声坎坎应节,谓之坎侯。"可知卧箜篌由汉武帝命令乐人侯调所作或侯晖所作,《史记·孝武本纪》中也有"作二十五弦及箜篌瑟自此起"的记载。根据唐代杜佑《通典》的记述:"今按其形,似瑟而小,七弦,用拨弹之如琵琶也。"可知,卧箜篌与瑟类似,但比瑟小,七弦,像琵琶一样用拨子来演奏。卧箜篌虽然与琴瑟形似,但其长形共鸣体音箱面板上却有像琵琶一样的品位,这是它在形制上与琴瑟的主要不同点。卧箜篌盛行于汉至隋唐,宋代后失传。汉代时期,卧箜篌被作为"华夏正声"的代表乐器列入"清商乐"中,当时的卧箜篌有五弦十余柱,以竹为槽。它不仅流行于中原和南方一带,还流传到东北和朝鲜。汉代的诗词中也经常提到箜篌,如汉乐府《孔雀东南飞》中即有"十三能织素,十四学裁衣,十五弹箜篌,十六诵诗书"。

竖箜篌是东汉时期由波斯(今伊朗)传入我国的一种角形竖琴,为避免与汉族的箜篌混淆,称竖箜篌。据《隋书·音乐志》记载:"今曲项琵琶、竖头箜篌之徒,并出自西域,非华夏之乐器。"又据《通典》记载:"竖箜篌,胡乐也,汉灵帝好之。体曲而长,二十二弦,竖抱于怀中,用两手齐奏,俗谓之擘箜篌。"竖箜篌属于胡乐,也被称为"胡箜篌",汉灵帝十分喜欢它。竖箜篌形制曲且长,有二十二根弦。演奏时,将其竖抱于怀中,用两只手齐奏,俗称"擘箜篌"。竖箜篌由于有成组的弦数,所以不仅能演奏旋律,还能奏出和声,独奏、伴奏皆可,这使得它在燕乐伎乐演奏中,具有其他乐器不能代替的独特表现力。唐代诗人张祜曾将其清脆流畅的音乐比喻成"千重钩锁撼金铃,万颗真珠泻玉瓶",以此来描述竖箜篌乐声之美妙。

(二) 琵琶

汉代的琵琶不同于我们现代所说的"琵琶"这种乐器,而是对一类弹拨乐器的统称。东汉刘熙在《释名》中曾记述其来源:"枇杷本出于胡中,马上所鼓也。推手前曰枇,引手却曰杷,象其鼓时,因以为名也。"一直到唐朝,"琵琶"曾被用作许多弹拨乐器的名称,"琵"指右手向前弹,"琶"指右手向后弹,可以说,凡是使用"琵""琶"这两个弹奏手法的弹拨乐器在当时都可以称为"琵琶"。

琵琶的传入同汉朝以来与西域的文化交流有关,历史上所称的"琵琶",大致包括曲项梨形琵琶、直项圆形琵琶与五弦琵琶这几类不同形制的琵琶类属乐器。其中,曲项梨形琵琶在今天的民族乐队中仍被称为"琵琶"。它最初传入时是四弦四柱,用拨子弹奏,后来吸收其他乐器多柱多品位的优点,发展为十四柱或更多。

秦、汉两朝的琵琶,可分为两种。一种是秦琵琶,创造于约公元前 214 年,是三弦的前身,它的音箱类似于鼗鼓。还有一种是汉琵琶,创造于约公元前 105 年,是阮咸的前身,后来曾被乌孙公主带到西北少数民族中使用。

(三) 古琴

两汉时期,古琴的体制初步确立为七弦。例如,在湖南长沙马王堆 3 号汉墓出土的琴就有七弦,但无徽位。这一时期,古琴技艺更加成熟,并涌现出许多知名琴家,如司马相如、蔡邕、蔡琰等。

古琴独奏曲《广陵散》,是经久不衰的古琴佳作。它又名《广陵止息》,可能于东汉末年以前出现,描写了公元前 4 世纪时,聂政为父报仇、刺死韩王的故事。故事见于汉代蔡邕的《琴操》,古琴乐谱见于明代朱权的《神奇秘谱》。

《胡笳十八拍》为古琴作品中又一代表性杰作,由蔡邕之女蔡琰(即蔡文姬)所作。在汉末大乱年间,她于约 196 年为匈奴人虏获,成为匈奴左贤王的王后,在匈奴生活了十二年生了两个孩子。后来,约公元 208 年,她父亲的老朋友曹操派人把她从匈奴赎了回来。自此,她一方面高兴回归故土,一方面又舍不得离开她所爱的孩子。琴曲内容和蔡琰的遭遇有关,同时也参考了胡笳的声调而创作。

四 记谱法

鼓谱和声曲折是秦汉时期的乐谱,它们为保存古代音乐做出了贡献。

(一)鼓谱

汉代的《礼记·投壶》中保留了一些鼓谱。"投壶"是一种春秋战国时期就流行于士大夫之间,宴饮时所做的一种投掷游戏。南阳东汉画像石中就有《投壶图》(图3-9),图中间是主宾两人对坐投壶,旁有侍者三人。投壶虽然已不是正规的礼仪,但仍是一种高雅的活动。据《东观汉记》记载,东汉的大将祭遵,"取士皆用儒术,对酒娱乐,必雅歌投壶"。投壶和雅歌连在一起,成为儒士生活的特征。鼓谱就是以三种谱字记述投壶游戏的演奏谱,分别是:□、○、半。"○"是击打"鼙",即小鼓,"□"是击鼓。这应当是最早的谱式记载。

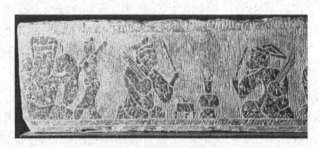

图3-9 南阳东汉画像石

(二)声曲折

声曲折即曲调,是依据歌曲音调的高低而绘制的一种乐谱。《汉书·艺文志》中有声曲折与歌和歌诗相配合的记载,这些声曲折应当是歌或歌诗演唱时的曲谱。据《隋书》记载,开皇九年(589年),牛弘等人奏议:"自古至汉……乐名虽随代变更,而音韵、曲折理应常同。"这里的曲折即指曲调。汉代文献中,关于"声曲折"一词,仅见于"歌诗二十八家""河南周歌声曲折七篇""周谣歌诗声曲折七十五篇"这几个篇目的记载中。

在我国现有史料中,这一类乐谱的实物见于藏族音乐艺人中流传的"央移"。藏语中,"央"表示音、曲调、音韵等意思,而"移"则表示字母、文字行列等意思。"央移"结合起来即表示诵经或念咒时产生的声乐。将这些本来随演奏结束而消失的声乐,即所谓的"时间艺术",用特定的视觉符号长久地记录下来而形成的乐谱,即"央移"。但汉代的声曲折是否大致也是这样,因看不到汉代的曲谱实物,一直无法得到证实。

第五节　乐律与乐学

随着秦汉时期数学与科学技术的发展,音乐理论也处于不断的发展中。西汉音乐家京房在十二律的基础上,用三分损益法继续推算出了"六十律",但可惜实践价值不大。汉代,伴随相和歌的发展而产生的"相和三调"成为这一时期重要的调性理论。

 京房"六十律"

汉代"六十律"由易学家、律学家京房所创。他在十二律的基础上,根据三分损益法的计算方式,利用第十三音和第一音之间存在的音差继续推算,将一个八度分为六十律。可惜他的主观意图是为了迷信地附会八卦,并且"六十律"本身并无实践价值。但京房六十律也具有一定的积极意义,它显示了律学思维的精妙性,并且计算结果显示仲吕基本上能够还生黄钟本律。此外,在六十律理论中已经形成了五十三平均律的计算成果。京房还指出了用管定律和弦定律的不同,也就是说指出了用管定律需要注意管口校正的问题。

 相和三调

相和三调是汉代相和歌常用的三个调式。所谓三调,指的是"平调"、"清调"以及"瑟调"。平调以宫为主,也有说以角为主;清调以商为主,即清调以商弦为宫,因此清调也多称为商调;瑟调以角为主,也有说以宫为主。相和三调发展到南北朝以后,就演化成了"清商三调",其中"清调"就是后来的"清商调"。

第六节　乐书与乐论

《史记》《汉书》《后汉书》等正史,为汉代官方正统史书。正史是以帝王本纪为纲的纪传体史书,基本依据帝王的敕令编撰而成。"正史"这个词是在《隋书·经籍志》中首先出现的:"今依其世代,聚而编之,以备正史。"后世所称的"二十四史""二十五史"等均为"正史"的别称。其中,《史记》为通史,而《汉书》《后汉书》等都为断代史。这些史书中不乏关于音乐的系统篇目,其记录的正统性成为音乐研究的坚实依据。其中诸子百家言说中儒家音乐美学理论独占优势。在董仲舒的《春秋繁露》、刘安的《淮南子》、陆贾的《新语》、班固的《白虎通》、刘向的《说苑》等书中,均有对当时音乐方面的论述和记载。

一 官方正统史料音乐论述

(一)《史记》

《史记》是由司马迁撰写的中国第一部纪传体通史,是二十四史的第一部。司马迁(前145—约前90),字子长,夏阳(今陕西韩城)人,一说龙门(今山西河津)人,是西汉史学家、文学家、思想家。《史记》记载了从上古传说中的黄帝时代到汉武帝太初元年间共3 000多年的历史。《史记》最初没有书名,或称"太史公书"、"太史公传",也省略称为"太史公"。"史记"本是古代史书的通称,从三国时期开始,"史记"由史书的通称逐渐演变成"太史公书"的专称。《史记》与班固的《汉书》、范晔和司马彪的《后汉书》、陈寿的《三国志》合称"前四史"。刘向等人认为此书"善序事理,辨而不华,质而不俚",与宋代司马光编撰的《资治通鉴》并称"史学双璧"。

《史记》分为本纪、表、书、世家、列传五部分。其中,本纪十二篇,表十篇,书八篇,世家三十篇,列传七十篇,共一百三十篇。它以历史上帝王等政治中心人物为史书编撰的主线,各种体例分工明确:"本纪"记载的通常是历代帝王的兴衰和重大历史事件,《项羽本纪》除外;"表"是以表格形式呈现各个历史时期的大事记;"书"是关于天文、历法、水利、经济、文化等方面的专题史,记述制度发展,涉及礼乐制度、天文兵律、社会经济、河渠地理等诸方面内容;"世家"通常是历朝诸侯贵族的活动和事迹,《陈涉世家》除外;"列传"指历代各阶层影响力大的人物之传记,有部分篇章记载了少数民族的历史。其中,"本纪"、"世家"、"列传"三部分,占全书的大部分篇幅,都是以写人物为中心来记载历史的。由此,司马迁创立了史书的新体例——"纪传体"。

在《史记》一书中有大量关于音乐的记载,尤其以卷二十四《乐书·第二》的记录最为集中。但我们现在所看到的《史记·乐书》乃是后人从《乐记》中补充进来的,虽然前后内容有所不同,但其与司马迁的音乐思想基本符合。《史记·乐书》深入地阐述了"礼"与"乐"的区别以及二者的社会功能。此外,与音乐有关的内容还有卷二十三《礼书》、卷二十五《律书》。《礼书》专门探讨有关礼的若干理论。礼,就是维系世间万物等级、秩序的规定或制度。司马迁将《礼书》列为八书之首,反映了他对社会等级、秩序重要性的认可。《律书》分三部分,包括律与兵、星历的关系,以及律数本身的学问,其中有很多关于十二律等乐律理论的讲解和记载。

(二)《汉书》

《汉书》,又称《前汉书》,由我国东汉时期的历史学家班固所编撰,是中国第一部纪传体断代史,也是"二十四史"之一。《汉书》是继《史记》之后我国古代又一部重要史书,与《史记》《后汉书》《三国志》并称为"前四史"。《汉书》全书主要记述了上起西汉的汉高祖元年(前206年),下至新朝的王莽地皇四年(23年),共近230年的史事。《汉书》包括纪十二篇,表八篇,志十篇,传七十篇,共一百篇,后人将其划分为一百二十卷,共八十万字。

关于音乐的记述主要在卷二十一《律历志》、卷二十二《礼乐志》中。

（三）《后汉书》

《后汉书》是一部记载东汉历史的纪传体史书，由我国南朝刘宋时期的历史学家范晔编撰，司马彪续作。书中分十纪、八十列传和八志，记载了从王莽起至汉献帝的195年历史。

《后汉书》的音乐部分主要记于《律历志》和《礼仪志》中。分别是卷九十一志第一《律历上》、卷九十二志第二《律历中》、卷九十三志第三《律历下》，卷九十四志第四《礼仪上》、卷九十五志第五《礼仪中》、卷九十六志第六《礼仪下》。

诸子百家音乐言说

（一）《春秋繁露》

《春秋繁露》，共十七卷八十二篇。作者董仲舒乃唯心主义大师，汉代官方哲学思想的奠基者，提出了"罢黜百家、独尊儒术"的主张。

书中推崇公羊学，结合阴阳五行学说，比拟自然、人事，建立"天人感应"的神秘主义体系，提出"三纲""三统""性三品"等学说，宣扬"春秋大一统"的思想，为封建统治提供理论依据。在音乐方面，董仲舒强调礼乐是治国的必由之路，又强调"王者功成作乐"，认为音乐必须由新兴的"王者"创作，必须以"王者"的功德为本质内容，其功用是"和政""兴德"，治理天下，使"子孙长久安宁"。这与《乐记》的观点相一致，是适应封建大一统时代需要的音乐思想。

书中对音乐的主要观点有：第一，从统治阶级的角度，肯定音乐有统治作用；第二，音乐应该由统治者创作；第三，统治者创作音乐应根据自己具体的政治特点；第四，统治者在自己还没有创作音乐时，也可以用古代的音乐来达到他统治的目的。关于音乐的统治效果，董仲舒认为，利用了音乐，可以比较容易地获得改变民间风俗的显著效果。

（二）《淮南子》

《淮南子》，原名《淮南鸿烈》《刘安子》，刘向校定时名之"淮南"，是西汉淮南王刘安及其门客李尚、苏飞、伍被、左吴、田由等八人，仿秦代吕不韦著《吕氏春秋》，集体撰写的一部著作。刘安是汉武帝刘彻的叔父，他撰写《淮南子》的目的，是针对初登帝位的汉武帝刘彻，反对他所推行的政治改革。据《汉书·艺文志》记录，《淮南子》有内篇二十一"论道"，以及外篇三十三"杂说"，但现在仅存内篇。书中思想以道教为主，是汉代新道家的产物，又糅合了儒、法、阴阳五行等家，类似于杂家。《淮南子》的音乐美学思想丰富而深刻，涉及音乐的有无、本末、天人、内外、主客、悲乐、一多等古今诸多矛盾关系。它的论乐部分对魏晋时期的音乐美学思想，包括对《声无哀乐论》，都有一定的影响。

刘安发展了古代道家唯物主义自然观，其思想体系基本上与董仲舒对立。他认为音乐应该真实地反映人民的思想感情，反对虚伪的、为统治阶级歌功颂德的雅乐，反对统治阶级过度的音乐享乐。

(三)《白虎通》

《白虎通》,又名《白虎通义》《白虎通德论》,是东汉官方哲学的代表,是董仲舒以来唯心主义、神秘主义思想的代表性著作。东汉汉章帝建初四年(79年),朝廷召开白虎观会议,由太常、将、大夫、博士、议郎、郎官及诸生、诸儒陈述见解,"讲议五经异同"。汉章帝亲自裁决其经义奏议,会议的成果由班固写成了《白虎通义》一书,简称《白虎通》(图3-10)。

《白虎通》的音乐集中记述在《礼乐》篇中,它承袭了以《乐记》为代表的阴阳五行化的音乐美学思想,并给它抹上了更加浓厚的神秘色彩,推崇六律"助天地成万物"、先王"推行道德,调和阴阳"的学说,使得阴阳五行化的儒家音乐思想官方化,从而正式成为统治思想。

图3-10 《白虎通》

(四)《说苑》

《说苑》,汉代刘向撰,共二十卷。这本书分类辑录了先秦至汉代的史事、传说、言论、著述,并加以议论,借以阐述儒家思想。《说苑》中保存了一些音乐美学思想的记述,例如,"其志变,其声亦变,其志诚通乎金石,而况人乎"的议论,其中涉及音乐创作、演奏中主客体的关系。再有,"雍门周以琴见孟尝君"的传说,说明音乐对人感情的影响取决于审美主体的心境,这对《声无哀乐论》有一定的影响。还有对"北鄙之声"的论述,作者提出崇"中"抑"末"、褒"乐"贬"哀"、主张"温和"反对"刚厉"的审美观。刘向的音乐观点基本上与董仲舒观点一致。他否定民间音乐,主张听有"德"内容的音乐,也就是所谓的"雅音"。

(五)《新语》

《新语》,作者为汉代陆贾,分上、下两卷,共计十二篇。书中认为礼乐是"天道之所立,大义之所行",可以用来"节奢侈,正风俗,通文雅",所以有了礼乐便可以"师旅不设,刑格法悬",无为而治。这种儒道杂糅的音乐思想是他政治主张的一个组成部分,也是汉初统治思想的一种反映。《新语》的论乐部分分散在各个章节,主要存在于《道基》《辩惑》《本行》《明诫》《思务》篇中。

(六)《论衡》

《论衡》是东汉时期王充所撰写的著名无神论著作,是古代一部不朽的唯物主义哲学文献。王充(27—97),字仲任,会稽上虞(今浙江绍兴)人。《论衡》现存30卷,85篇,全书共20多万字,其中《招致》散佚,仅存篇名。该书被称为"疾虚妄古之实论,讥世俗汉之异书"。东汉时代,儒家思想在意识形态领域中占支配地位,但与春秋战国时期所不同的是,儒家学说被打上了神秘主义的色彩,掺进了谶纬学说,使儒学变成了"儒术"。王充写作《论衡》一书,

就是针对这种儒术和神秘主义的谶纬说进行批判。正因为《论衡》一书"诋訾孔子","厚辱其先",反叛于汉代的儒家正统思想,故遭到当时以及后来的历代封建统治阶级的冷遇、攻击和禁锢,将它视为"异书"。

王充的音乐思想和事例集中记述在《感虚篇》《纪妖篇》等篇目之中。他认为音乐与政治、天命等没有关系。在《感虚篇》中记载了他讽刺音乐与天地阴阳相关的说法:"乐能乱阴阳,则亦能调阴阳也。王者何须修身正行,扩施善政?使鼓调阴阳之曲,和气自至,太平自立矣。"

(七)《礼记》

《礼记》是对秦汉以前各种礼仪的论著汇编,是战国到秦汉年间儒家学者解释说明经书《仪礼》的文章选集。但由于涉及面广,其影响超出了《周礼》《仪礼》。《礼记》的编订者是西汉礼学家戴德和他的侄子戴圣。戴德选编的85篇本叫《大戴礼记》,在后来的流传过程中有所散佚,到唐代只剩下了39篇。戴圣选编的49篇本叫《小戴礼记》,即我们今天见到的《礼记》。这两种书各有侧重和取舍,各具特色。东汉末年,著名学者郑玄为《小戴礼记》作了出色的注解,后来这个版本便盛行不衰,逐渐成为经典,到唐代被列为"九经"之一,到宋代被列入"十三经"之中,为士者必读之书。

两汉时期的文史文论中还有韩婴的《韩诗外传》、扬雄的《法言》、桓谭的《新论》,这些典籍中都或多或少记载了有关音乐的论述。

附:江苏古代音乐史(三)
——秦、汉统一时代江南文化的雏形

秦始皇统一中国之后,江苏分属九江、会稽等郡。西汉时则分属下邳郡、彭城郡、广陵郡、丹阳郡和吴郡。

秦汉之际,项羽曾以西楚为国号,他号称西楚霸王,虽未正式称帝,但实际上是当时掌握政权的人。西楚以今天江苏淮安楚州为中心,范围大概是今苏北与皖北。楚汉之争后,项羽失败自刎,汉朝建立。

汉初在江浙一带设立了同姓诸侯国荆国,《史记·吴王濞列传》中记载:"上患吴会稽轻悍",即汉高祖刘邦害怕吴地、会稽的人不服从他的皇权,于是派遣刘濞为吴王,统治今江苏淮河以南和浙江大部分地区,实际上刘濞统治了会稽郡、丹阳郡、广陵郡的大部分地区。然而刘濞狼子野心,后来他发动七国之乱,叛乱失败后逃往位于今浙江省温台地区的东瓯国,然而东瓯惧于汉朝压力杀了刘濞,刘濞的儿子又逃往位于今福建省的闽越国(东越国),并且鼓动闽越王进攻曾杀害他父亲的东瓯。后东瓯为闽越所灭,汉朝帮助东瓯移民迁于江淮之间的庐江郡(今属安徽)。

汉朝的江苏长江以北属徐州刺史部,长江以南属扬州刺史部。今江苏北部设有楚国4县(都城在今徐州)、泗水国2县(都城在今泗阳附近)、广陵国4县(治所在今扬州附近)、临淮郡18县(治所在今泗洪附近)、东海郡13县(治所在今山东郯城)、琅邪郡(治所在今山东诸城)赣榆县。扬州(非今日之扬州市)包括江苏南部、安徽大部、浙江、江西和福建,在今江苏南部设有会稽郡7县(治所在今苏州)和丹阳郡5县(治所在今安徽宣城)。

汉代,江苏地区人杰地灵,尤以出自江苏徐州沛县的汉高祖刘邦为代表,他的一曲《大风歌》豪放苍劲;相对应的又有项羽的《垓下歌》,体现了无尽的悲哀。江苏徐州的汉代画像石是音乐考古的一大重要依据,上面众多栩栩如生的乐舞、百戏、乐器等画像再现了江苏地区的汉代音乐。这些徐州汉代画像石其实相当于汉朝音乐文化的一个缩影,能让我们更加直观地了解到当时的音乐生活。出土于盱眙的琉璃编磬,更是成为我国出土年代最早的玻璃乐器。还有其他一些出土的打击乐器也同样重要,为江苏地区的音乐考古做出了贡献。

一 乐歌

(一) 刘邦《大风歌》

大风歌

大风起兮云飞扬,
威加海内兮归故乡,
安得猛士兮守四方。

刘邦,即汉高祖,字季,沛县(今属江苏徐州市)人。曾任泗水亭长,秦末起义军领袖之一。公元前206年,刘邦先率军进入咸阳,被项羽封为汉王。公元前202年,刘邦灭项羽,统一全国,建立了汉朝。公元前196年,刘邦平定黥布叛乱,返故乡,与父老兄弟饮酒讴歌,酒酣,击筑自歌。所唱歌曲被后世称为《大风歌》,歌辞载于《史记·高祖本纪》。宴席上他唱的这首《大风歌》,慷慨豪迈,颇有气魄,抒发了他的政治抱负,也表达了他对国事忧心的心情。

图3-11 歌风台

这是一首震烁古今、风格豪放雄壮又充满着质朴之情的名作。

刘邦去世后,家乡沛县人民为了纪念他,把当时他唱《大风歌》的地方称为"歌风台"(图3-11)。

(二) 刘邦《鸿鹄歌》

鸿鹄歌

鸿鹄高飞,一举千里。羽翮已就,横绝四海。
横绝四海,当可奈何?虽有矰缴,尚安所施?

《鸿鹄歌》是汉高祖刘邦的另一首名作,典故载于《史记·留侯世家》。刘邦晚年宠爱戚夫人,想立戚夫人所生的赵王如意为太子。汉高祖十二年,刘邦病重,自知不久于人世,于是就想换立太子为赵王如意。吕后听从张良的建议,请来隐居山林的贤人隐士"商山四皓"辅佐太子刘盈,换立之事便已不可能实现。刘邦无奈,在一次宴会中,遂召戚夫人,让戚夫人跳楚舞,自己则借着酒意击筑高歌,遂成此文。在诗中,刘邦采用暗喻的手法,表明自己对换立太子一事的无能为力。

(三)项羽《垓下歌》

垓下歌

力拔山兮气盖世,
时不利兮骓不逝。
骓不逝兮可奈何!
虞兮虞兮奈若何!

《垓下歌》属于汉乐府诗类型,它是西楚霸王项羽败亡之前吟唱的一首诗,以短短的四句,抒发了项羽在汉军的重重包围之中那种充满怨愤却无可奈何的心情。关于这首歌曲的名字,宋代郭茂倩的《乐府诗集》将其题名为"力拔山操",《文选补遗》则将它题为"垓下帐中歌",冯惟讷的《古诗纪》中把它题作"垓下歌"。

项羽(前232—前202),名籍,字羽,下相(今属江苏宿迁)人。楚将之后,随叔父项梁起义,与刘邦争天下,自封为西楚霸王。后在垓下被围,粮尽援绝,面对"四面楚歌"的惨败结局,面对爱妃虞姬,项羽感慨万千,后于乌江自刎身亡。项羽的故事千古流传,项羽的这首《垓下歌》也成为一首千古绝唱。

(四)扬州邗江胡场说唱俑

扬州市邗江胡场的西汉晚期墓葬中出土了30件木俑,其中以说唱俑的造型和雕刻为最佳。雕刻精细,五官清晰,均喜形于色,神态生动活泼。有一件木俑高50厘米,坐状,平顶,大腹便便,右手向上挥扬,左手力按腹部。

(五)徐州龟山汉墓说唱俑

徐州市龟山汉墓位于徐州市鼓楼区龟山西麓,为西汉第六代楚王襄王刘注(前128年—前116年在位)的夫妻合葬墓。其中出土的一件说唱俑(图3-12),为红陶制成,陶俑造型生动活泼,单膝跪地,右手高举过头顶,左手放在身后。此说唱俑以写实主义的手法刻画出一位正在进行说唱表演的艺人形象,反映出东汉时期塑造艺术的成就,具有很高的艺术价值。

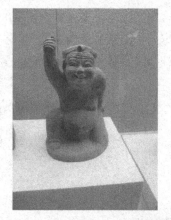

图3-12 徐州市龟山汉墓说唱俑

二 乐舞

汉魏时期江淮下游一带特别流行公莫舞（巾舞）、翘袖舞、凤翔舞、白符舞等乐舞，徐坚《初学记》中对乐舞种类与名称也有详细记载。张衡《南都赋》里也有江苏地区乐舞的记录："齐僮唱兮列赵女，坐南歌兮起郑舞，白鹤飞兮茧曳绪，修袖缭绕而满庭。"张衡《舞赋》中亦歌颂了"淮南舞"，细致地描述了各种各样的舞蹈动作，如"徘徊相佯"、"搦纤腰而互折"、"进退无差、若影追形"等。此外，江苏各个地区也出土了不少记录当时乐舞胜景的画像石、乐舞俑、乐舞彩绘等，生动形象地再现了汉代乐舞的情形。

（一）江苏徐州的汉画像石乐舞图案

汉画像石是汉代人们刻画在墓室、祠堂上带有鲜明主题的装饰石刻画。它生动地描绘了汉代社会的典章制度、衣食住行、神话故事，反映了当时人们对生活的依恋以及死后的祭祀情形，展示了两千年前人们高超的艺术水准，再现了汉代物质文化、精神文化的高度文明。汉画像石是汉代文化最有代表的艺术作品，是中华民族艺术宝库中璀璨的明珠。徐州是我国较早发现汉代画像石艺术的地区之一，出土的汉画像石数量大、保存完整、内容丰富，具有地方特色，画像雕刻技艺精湛，主题层次分明。江苏徐州的汉画像石中存留了大量栩栩如生的汉代舞蹈艺术造型，这些艺术造型大致可分为以袖为主的长袖舞、器乐伴奏的建鼓舞、手执棍棒的棒舞、手执兵器的剑舞、体现原始社会图腾意义的傩舞等，其中尤以长袖舞和建鼓舞最为经典。徐州画像石中反映音乐、舞蹈、杂技的场面很多，汉代音乐已经很发达，在舞蹈、杂技图中，往往刻有演奏管弦乐和打击乐的艺人组成的乐队伴奏的场面，画像石中所见的乐器常有瑟、排箫、笙、横笛、建鼓等。

1. 徐州沛县栖山汉画像石："长袖舞"

徐州沛县栖山汉画像石墓中有一块画像石展现了"长袖舞"的表演画面。长袖舞是汉代最常见的一种舞蹈，又称翘袖折腰舞。最显著的特点是舞人无所持，以手袖为威仪，凭借长袖交横飞舞的千姿百态来表达各种复杂的思想感情。这块画像石横265厘米，纵80厘米（图3-13）。上面刻有两个细腰长裙的女子甩袖而舞，她们面目相对，上身稍有倾斜，动作配合协调优美。两人相对而舞的称作对舞，对舞有女子对舞、男子对舞和男女对舞。男女对舞也见于沛县栖山画像石，其中一幅画像上一女子细腰长裙，侧身扬袖而舞，对面一名男子垂袖与之合舞，形态典雅优美，旁有竽、瑟、排箫伴奏。

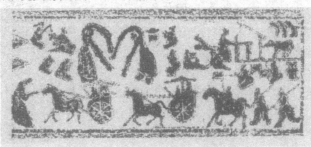

图3-13 徐州沛县栖山汉画像石

2. 徐州铜山县出土的乐舞图画像石

徐州铜山汉画像石中有表现乐舞场景的画面。图3-14为拓本，横78厘米、纵75厘米，画面分上下两部分。上半部分主要表现汉代生活的一些场景。下半部分左上角一人将四颗弹丸抛向空中，这是百戏中一个重要表演项目——弄丸（亦称跳丸）；画面中间立一建鼓，木柱穿过鼓身固定树立在虎形鼓架上，鼓侧两名男子挥舞双臂，正在跳着建鼓舞；画面右下方坐着两人，其中一人吹笙，另一人摇鼗鼓，为舞蹈伴奏。

徐州铜山县汉王乡东沿村出土的乐舞庖厨图画像石（图3-15），横79厘米，纵74厘米，厚27厘米。画面分为三格，上格刻有七个人物，中格刻有建鼓，下格为庖厨图。中格的建鼓为卧虎趺座，装饰华丽，有羽葆华盖。建鼓周围的画中人物自左向右分别为吹笙、建鼓舞、倒立、击磬。

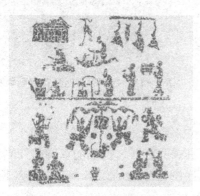 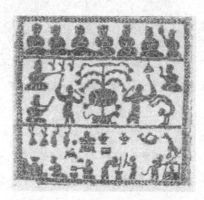

图3-14 徐州铜山汉画像石　　　　图3-15 乐舞庖厨图画像石

徐州铜山县吕梁境内出土的建鼓舞图（图3-16），纵81厘米，横145厘米，厚16厘米。画面上刻有一座亭子作为演出场所，亭子左边一人抚琴，右边一人翩翩起舞。堂前有一架建鼓，卧虎趺座，建鼓上饰有羽葆，左右各有一人持桴，一边敲鼓一边舞蹈。画面最下方有两个人，左边一人吹笙，右边一人吹排箫，生动展示了汉代人们以建鼓、笙、排箫、琴等作为伴奏乐器载歌载舞的景象。

徐州铜山县苗山汉墓"乐舞图"画像石（图3-17），表现了汉代乐舞的场景，整个乐队中有一人吹笙领奏，一人吹横笛，一人抚琴，两人吹排箫，一人拍手击节，一人翩翩起舞……此图不仅模拟出汉代乐舞表演场面，也展现了这一时期著名艺术形式"相和歌"的表演画面。

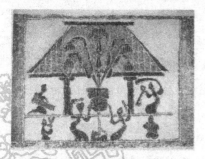 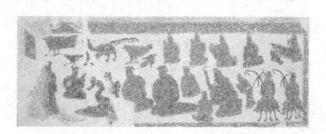

图3-16 徐州铜山吕梁建鼓舞图　　　　图3-17 徐州铜山苗山汉墓"乐舞图"画像石

3. 徐州沛县古泗水地区汉画像石

图3-18是一幅徐州沛县古泗水地区汉画像石的拓片,横200厘米,纵82厘米。画面分三部分,右边残缺,左下方刻有车马出行,上方刻有二人对弈。中格从左至右、自下而上依次刻有长袖舞、建鼓舞,以及为之伴奏的乐队。

图3-18 徐州沛县古泗水地区汉画像石

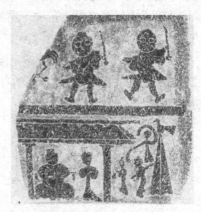

图3-19 徐州贾汪区散存汉画像石(其一)

4. 徐州贾汪区散存的汉画像石

徐州贾汪区有一些散存的汉画像石,其中有一块(图3-19)纵106厘米,横102厘米,厚16厘米。画面分上下两格:上格刻有两人,头戴面具,举刀挥舞,他们的双脚向外侧张开,踏着有规则的节奏不停地跳动,可能是一种以驱鬼逐疫为目的的傩舞。下格为跳长袖舞的画面。

再如另一块散存的汉画像石(图3-20),横232厘米,纵83厘米,厚20厘米。画面中部刻有一建筑,里面坐着两人在交谈;建筑右边刻有长袖舞及傩舞场面,从右边第二人头戴面具舞蹈的情景可推断出应该为傩舞。

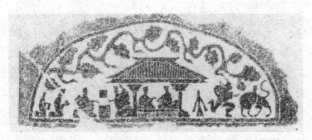

图3-20 徐州贾汪区散存汉画像石(其二)

5. 徐州邳州汉墓画像石

徐州邳州庞口村汉墓出土的墓柱画像石(图3-21),纵78厘米、横135厘米、厚18厘米。画面分为三层,上层刻着纺织图,有纺车、织机,形象地表现出纺织的络丝、摇纬、织布三道工序。中间一层刻有乐舞图,有一人在跳长袖舞,三人伴奏。下面一层刻的是车马出行图。

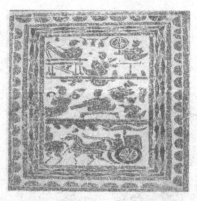
图3-21 徐州邳州庞口村汉墓墓柱画像石

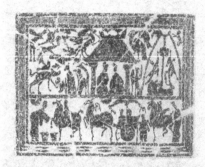
图3-22 徐州邳州庞口村汉墓乐舞画像石

除此之外,徐州邳州庞口村汉墓还有一件乐舞画像石(图3-22),它纵103厘米、横58厘米、厚26厘米。图像分为两层,上层刻有建筑、人物和建鼓舞,下层刻着车马出行。该图所刻的建鼓,虎形跗座,两人跳跃持桴击鼓。图左刻珍禽异兽,图像中央刻一房屋,室内有两人对坐。

(二)徐州驮篮山西汉楚王墓陶女舞俑

出土于徐州市驮篮山西汉楚王墓的女舞俑(图3-23),共有18人,其中有8人舞蹈,4人抚琴,4人敲钟磬,2人吹奏,呈现出西汉时期乐舞表演的美丽壮观之景。舞蹈者两人一组,其衣装神情各不相同,纷纷舞弄双袖,扭腰呈"S"形身姿:或单袖上举,羞涩含蓄;或双袖齐举,热情奔放;舞蹈风格刚柔并济。这组陶

图3-23 徐州驮篮山西汉楚王墓陶女舞俑

女舞俑再现了西汉楚王室贵族享受宴乐的情形,侧面反映了当时王公贵族的奢华生活。

(三)邗江胡场1号墓伎乐彩绘

1979年出土于江苏扬州邗江胡场1号汉墓的伎乐彩绘描绘了墓主人的生活,现收藏于扬州博物馆(图3-24)。它长47厘米,宽44厘米。画面上方有四个人,左边一人为墓主人形象,他坐在榻上,身躯高大,衣施金粉,其余三个人或跪或立,拱手施礼。画面下方是宴乐场面:帷幕下有一人坐于床榻,前置几案,案上有杯盘,侍女或跪或立于后。另外还绘有艺人表演场面,或倒立,或反弓,彩衣飘举,姿态优美。还有乐队伴奏,有人击钟磬,有人吹笙,有人弹瑟。另有宾客在旁,亦各具神态。整个画面主题突出,疏密有致。

(四)徐州龟山汉墓乐舞俑

徐州的龟山汉墓出土了大量的歌舞俑,陶俑皆为女性。她们右手上举,左手下垂,双袖随舞姿摆动,翩翩起舞,十分优美(图3-25)。这批歌舞俑再现了东汉时期歌舞表演的盛大场面,并直观模拟了乐人的曼妙舞姿。

图3-24 邗江胡场1号墓伎乐彩绘

图3-25 龟山汉墓乐舞俑

百戏

汉代是一个在艺术上广收并蓄、融合众技的时代,于是百戏成为当时极其重要的艺术表演形式,并已经渗入汉代社会的各个方面。百戏是一种包括了音乐、舞蹈、杂技、武术、幻术、滑稽表演等多种民间技艺的综合性演出形式,徐州汉画像石中有大量刻画百戏的盛大场景,从而可见汉代百戏场面宏大,包罗万象,且种类丰富。

(一) 徐州百戏汉画像石

1. 铜山县洪楼百戏汉画像石

徐州铜山县洪楼百戏汉画像石(图3-26),纵131厘米,横215厘米,厚26厘米。原石已残缺不全,保存下来的画像石也已破损为四块。但是从图中,我们可以看出由演员装扮的野兽形象。画面中还表现出了三虎驾车及虎面人击鼓、仙人骑麒麟、人鱼表演等节目。这类拟兽舞蹈形象在百戏画像石中所占的数量较多,形式也较为丰富。既有凤凰等飞禽,也有虎、豹等走兽,还有鱼、龙等水族。这种拟兽舞蹈被称为"鱼龙曼延"。张衡在《西京赋》中对其也作了生动的描写。

图3-26 铜山县洪楼百戏汉画像石

2. 徐州铜山县汉墓比武图

徐州铜山县十里铺汉墓出土的比武图(图3-27),纵42厘米,横168厘米,厚21厘米。画面左边刻有两人比武,左起第二人装束整齐,威风凛凛,左三赤裸上身。从装束看,工匠们对他们形象的刻画区别很明显。画面中间刻有钩镶、环首刀、铠甲等。右边一人应为墓室主人,他手举环首刀坐于榻上,前面有三人向其跪拜,似在聆听他的吩咐。

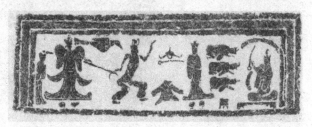

图3-27　铜山县十里铺汉墓比武图

徐州铜山县苗山汉墓也出土有比武图(图3-28),纵57厘米,横170厘米,厚25厘米。图右边刻有两人比武,其中一人手持长戟,另一人右手握环首刀,左手拿钩镶,二人正在进行搏斗。左边有奏乐者,最右边有一人双手捧刀站立。持械相斗是百戏中角抵图像当中数量最多的一类。舞者相斗时使用的兵器可分为长兵器和短兵器两种,前者包括戟、矛等,后者则包括钩镶、刀、剑等。着装上,为了方便比武,一般穿着束腰短袍和长裤。秦汉社会尚武之风较浓,比武场面颇受社会各个阶层喜爱。画像中所反映出来的角抵场面,虽竞技性很强,但从比武的同时夹杂进乐队的伴奏,可以看出它仍以娱乐和表演为目的。

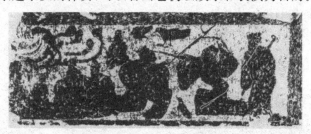

图3-28　铜山县苗山汉墓比武图

3. 徐州北部地区东汉墓柱乐舞、百戏石刻

徐州北部地区散存的东汉墓柱石刻(图3-29),纵109厘米,横44厘米,厚28厘米。两面都有刻画,一面为建鼓杂技,最下面是建鼓舞,建鼓两旁有两人蹴鞠持桴击鼓。建鼓长竿的顶端立有一横向伎人,上面有三个人正在表演"弄丸之戏"。另一面刻着鹿和人,下面的神鹿作奔跑状,鹿的上方站有一人,双手托举。

(二) 错金银铜质俳优俑

出土于盱眙县大云山汉墓的错金银铜质俳优俑(图3-30),一组四件,均为合范铸成,大小几乎相同,为说唱铜镇。俑高7.6厘米,底径4.8厘米×4.6厘米,形态逼真,造型生动,外表错金银装饰。说唱表演是百戏中的一种重要表演形式,说唱俑也可称为百戏俑。这四件说唱铜镇,把当时说唱人物边说唱边表演的一刹那真实地表现出来,十分生动形象,富有戏

剧性,是汉代铸造雕塑作品中难得的珍品。

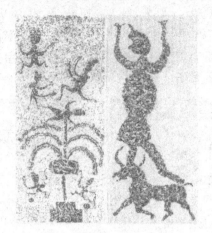

图3-29 徐州北部地区东汉墓柱石刻

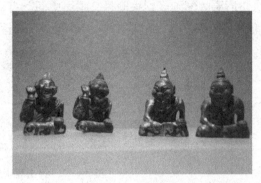

图3-30 盱眙县大云山汉墓错金银铜质俳优俑

(三)邳州博物馆百戏宴饮图

徐州的邳州博物馆的百戏宴饮图(图3-31、图3-32),出土于燕子埠尤村汉墓(又称彭城相缪宇墓,为东汉桓帝时期的一座汉画像石墓,位于邳州市城西北的青龙山南麓,早年被盗,局部结构残损)。该墓的画像石数量虽然不多,但是画面内容丰富,多为鸿篇巨制。其中的一幅画像石内容由对弈图、庖厨图、百戏宴饮图和弋射图四幅画组成,画面内容丰富多彩,再现了墓主人生前钟鸣鼎食的贵族生活。

图3-31 邳州博物馆百戏宴饮图

图3-32 邳州博物馆百戏宴饮图(局部)

四 乐人

(一)戚夫人

戚夫人(?—前194),刘邦的姬妾,定陶人,传说为今徐州睢宁人。东汉永平二年(59年)时当地为她立有寺院。戚夫人长得非常艳丽,能鼓瑟击筑,天生一副甜美的歌喉,擅长唱楚歌,有《出塞》《入塞》《望归》等曲目。还擅长跳舞,尤其擅长跳"楚舞",楚舞中旋转的巫舞动作很多,其动作柔美,舞姿轻盈。据《西京杂记》记载,戚夫人"善为翘袖折腰之舞"。

（二）赵飞燕

赵飞燕(前45—前1)，原名宜主，吴县(今江苏苏州)人，是西汉汉成帝的皇后以及汉哀帝时的皇太后。赵飞燕以美貌著称，所谓"燕瘦环肥"讲的便是她和杨玉环，而"燕瘦"也通常用以比喻体态轻盈瘦弱的美女。

赵飞燕和她的孪生妹妹赵合德都出生在江南水乡姑苏。然而赵飞燕出生后便被父母丢弃，三天后仍然活着，父母觉得奇怪，就开始哺育她。稍大后，她同孪生妹妹赵合德一同被送入阳阿公主府，开始学习歌舞。她天赋极高，学得一手好琴艺，舞姿更是出众。每当她纤腰款摆、迎风飞舞时，就好像要乘风而去一般。

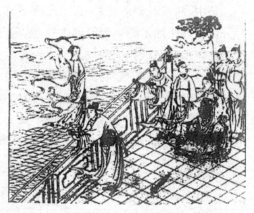

图3-33 赵飞燕"掌上舞"图(明代木刻意想图)

关于赵飞燕的舞蹈，有着浓重的传奇色彩。传说她能站在人的手掌之上扬袖飘舞，宛若飞燕，"飞燕"之名便由此得来。唐代诗人徐凝在他的《汉宫曲》中形容道"赵家飞燕侍昭阳，掌中舞罢箫声绝"，从此"掌中舞"便成了赵飞燕的一个独有标志(图3-33)。《西京杂记》中记载"赵后体轻腰弱，善行步进退"，《赵飞燕别传》中说"赵后腰骨纤细，善踽步而行，若人手持花枝，颤颤然，他人莫可学也"。"踽步"是赵飞燕独创的舞步，其手如拈花颤动，身形似风轻移，可见其舞蹈功底深厚。赵飞燕亦善鼓琴，《西京杂记》中记载她有一张琴，名为"凤凰宝琴"。相传，侍郎庆安世演奏了一曲《双凤离鸾曲》后，赵飞燕尤为激动，用自己的宝琴奏了一曲《归风送远操》，飘逸逍遥。她还赠予庆安世两张名贵的琴，一张名叫"秋语疏雨"，另一张名叫"白鹤"。

（三）刘细君

刘细君(？—前101)，江都(今江苏省扬州市)人，是江都王刘建的女儿。江都王因谋反事发而自杀，幼年的刘细君便被汉武帝收养在宫中。汉武帝时期，因政治需要，刘细君远嫁于西域乌孙国，成为第一位和亲公主，故而又被称为乌孙公主。据《汉书·西域传》记载，细君公主出嫁时，汉武帝"赐乘舆服御物，为备官属宦官侍御数百人，赠送甚盛"，并且汉武帝为了减少她在旅途上的寂寞，还特地命令乐师采取筝、筑、箜篌等中原古典乐器的优点，简化改制成一只能在马上弹奏的直颈琵琶。据唐代的段安节在《乐府杂录》中记载："琵琶，始自乌孙公主造。"由此可见，这是中国的第一把琵琶。刘细君带到西域的琵琶对西域游牧民族马上弹拨乐器的发展起到了很大的促进作用。

细君公主在乌孙语言不通，生活难以习惯，思念故乡，于是写下了千古绝唱——《悲愁歌》，又名《细君公主歌》《黄鹄歌》，诗曰："吾家嫁我兮天一方，远托异国兮乌孙王。穹庐为室兮旃为墙，以肉为食兮酪为浆。居常土思兮心内伤，愿为黄鹄兮归故乡。"此诗录入《乐府诗集》《玉台新咏》《宫闱文选》等历代诗集。

(四) 师中

师中,西汉时期著名琴家,东海郡下邳(今江苏邳州)人。汉武帝时,师中被举荐入宫为琴侍诏。师中除了为皇帝演唱之外,还在宫中传授弹琴的技艺,一些喜爱音乐的宫妃经常向他请教。据刘向《别录》记载:"至今邳城俗犹多好琴,以中故也。"他认为,下邳人民喜欢弹琴便是因为受了师中的影响。按照师中的生活年代得知,他可能是细君公主、解忧公主在乐府学艺时的老师。此外,师中还创作琴曲,著有《雅琴师氏》八篇,收入《汉书·艺文志》。千百年来,琴谱的专集不下数百种,而最早见于著录者,首推师中这部作品。此书虽然已经散佚,但他的首创地位,对中国音乐历史产生了重要的影响。

五 乐器

(一) 鼓

1. 建鼓

江苏徐州铜山出土的汉画像石中多有建鼓的图案。一般画面中心立建鼓,上饰多层羽葆,鼓旁有两人持桴对击舞蹈。建鼓是我国出现最早的鼓种之一,早在商周时期已经出现,战国时期已经广泛应用。《尔雅注疏·卷八·释草第十三》中有"建犹树也"之说,表明建鼓是竖立着的鼓,在鼓的中间插上一根木柱,然后插入地面上用来固定的底座上进行演奏。

图3-34、图3-35徐州铜山汉代画像石的正中央都出现了打鼓的图案,羽葆以野鸡尾毛做成,羽葆中间的幢上有流苏,用丝帛之类制成,可随风飘扬。徐州汉画像石包括两类,一类是贵族宴飨场面,另一类则是对于神仙崇拜的祭祀场面。但是无论是哪一种场合,建鼓都被刻画在图画的正中央,可以看出建鼓的地位十分重要。

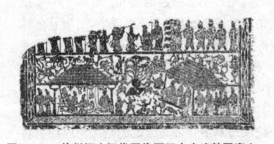

图3-34 徐州铜山汉代画像石正中央建鼓图案之一　　图3-35 徐州铜山汉代画像石正中央建鼓图案之二

2. 南京累蹲蛙大铜鼓

南京累蹲蛙大铜鼓(图3-36)为1954年4月南京土产公司拣选的汉朝文物,现存于南京博物院。通高52厘米,面径90厘米,足径89厘米,腰围247厘米,重60.8千克。铜鼓保存较好,鼓边沿铸了六对累蹲蛙,鼓面中心有七芒太阳纹、丝般花纹、菱形雷纹、钱纹等装饰。

(二) 磬

1. 盱眙大云山汉墓琉璃编磬

江苏盱眙县大云山汉墓出土了一套西汉时期的完整琉璃编磬,成为国内出土年代最早的玻璃乐器。这套编磬(图3-37)位于1号墓的回廊下层,材质是铅钡玻璃,外表呈青色,其中一件在吊孔处出现断裂,由于年代久远,器物表面多了一些附着物。

据考证,我国古代的玻璃技术产生于春秋战国时期,从战国到秦汉期间均有玻璃制品出土,但形制普遍偏小。大云山汉墓出土的琉璃编磬长70厘米,厚度达到3厘米,尺寸如此之大的玻璃器物在同时期考古发现中极为罕见。

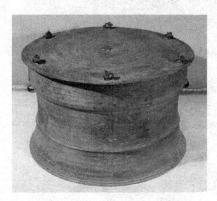
图3-36 南京累蹲蛙大铜鼓

图3-37 江苏盱眙大云山汉墓琉璃编磬

2. 徐州北洞山编磬

这套编磬共14件,出土于徐州铜山县北洞山西汉楚王墓,现收藏于徐州博物馆。其保存较差,多有破损,仅5块尚且完好。编磬由灰黑色石灰岩磨制而成,做工较精细,造型独特(图3-38)。另有一块为陶制,与石磬形制风格相似(图3-39)。

图3-38 徐州北洞山编磬

3. 盱眙错银编磬铜虡兽座

江苏盱眙大云山江都王陵于2011年出土了一件错银编磬铜虡兽座(图3-40)。通过将近三年的抢救性考古发掘,揭露出一处比较完整的西汉诸侯王陵园。陵园内共发现主墓3

座、陪葬墓11座、车马陪葬坑2座、兵器陪葬坑2座、陵园建筑设施等遗迹。陵园外发现东司马道及陵园外陪葬墓1座。结合文献和出土资料证实其1号墓墓主人为西汉第一代江都王刘非,大云山汉墓区为西汉第一代江都王陵园。大云山汉墓出土了很多精美文物,有漆器、玉器、铜器、金银器等,这件错银编磬铜虡兽座便是其中一件,制作工艺很精湛,是置放编磬的底座。

图3-39　徐州北洞山114号陶磬

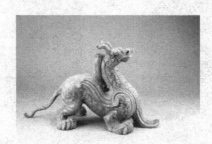

图3-40　盱眙大云山江都王陵错银编磬铜虡兽座

（三）编钟

1. 盱眙县大云山汉墓编钟及编钟架

江苏盱眙大云山汉墓出土的大量文物中,编钟、编磬尤其精美。上文中对编磬座作了介绍,图3-41、图3-42所展示的是编钟以及兽形的编钟架。

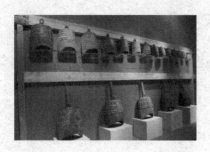 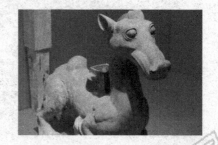

图3-41　江苏盱眙大云山汉墓编钟　　图3-42　江苏盱眙大云山汉墓兽形编钟架

2. 徐州子房山小编钟

汉代的徐州子房山小编钟（图3-43）发掘出土于徐州子房山汉墓,现存于徐州博物馆。它们器形较小,以10件为一组,通高4.7厘米,铜胎薄,大小相近,形制相同。

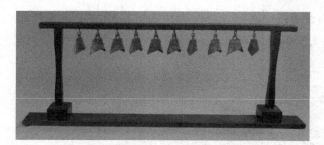

图 3-43　徐州子房山小编钟

（四）铜锣

句容县铜锣（图 3-44）

这件铜锣于 1975 年在句容县东昌乡出土，是汉代的打击乐器，现存于镇江博物馆。铜锣以铜打制而成，面径 45.8 厘米，高 7.8 厘米，口径 45.8 厘米，重 3.7 千克。铜锣呈圆盘状，一侧有一对小孔，用以穿绳吊挂。可惜的是，此铜锣保存较差，边沿部分有一些残蚀。

图 3-44　句容县铜锣

（五）瑟

瑟，与琴一样是一种渊源极其古老的弦乐器，是中国原始的弹拨丝弦乐器。秦汉以后，钟、磬在乐队中的重要地位逐渐被竽、瑟代替。与擅长烘托庄严肃穆气氛的钟、磬不同，竽、瑟可以演奏旋律性强和速度较快的乐曲。西汉出土的实物瑟表明，瑟通常为二十五弦，由三个尾岳分成三组，内九弦、中七弦、外九弦。内外九弦的柱位排列较为规则，定弦的音高相同；中七弦的柱位较为紊乱，为内九弦做音阶级进的连接。瑟柱为拱弦之柱，通常为木质，玉质的瑟柱极其罕见。瑟枘为固定弦的榫头，通常为木质，也有铜质和玉质。

1. 扬州平山养殖场 3 号墓奏乐人物带钩

此奏乐人物带钩（图 3-45）出土于扬州西北郊平山养殖场 3 号汉墓，是西汉中晚期的墓葬品，现收藏于扬州博物馆。带钩保存完好，制作工艺较粗，铁制。其图案造型为鼓瑟吹笙人物形态，一人坐弹瑟，瑟的形制较清晰，可分辨弦和枘，另一人吹笙。笙瑟合奏是当时汉代常见的器乐合奏形式。

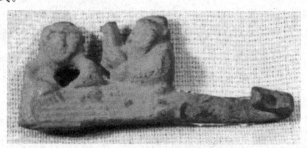

图 3-45　扬州平山养殖场 3 号墓奏乐人物带钩

2. 盱眙大云山鎏金铜瑟枘

江苏省盱眙县大云山汉墓出土的鎏金铜瑟枘（图 3-46）为西汉时期的文物，现收藏于南京市博物馆。

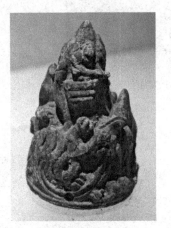

图 3-46 江苏盱眙大云山汉墓鎏金铜瑟枘

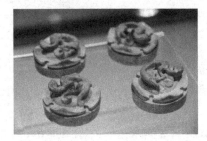

图 3-47 盱眙大云山透雕龙纹玉瑟枘

3. 盱眙大云山透雕龙纹玉瑟枘

盱眙大云山出土的鎏金龙纹透雕铜瑟枘较少见，而透雕龙纹玉瑟枘（图 3-47）则更为罕见，其工艺精美、复杂。

4. 徐州西汉铜瑟枘

徐州东洞山楚王陵出土的铜瑟枘（图 3-48）为西汉时期的文物，现收藏于徐州博物馆。其精湛的工艺技术展现了当时瑟乐器制作的精美。东洞山楚王陵为楚王刘延寿之墓，又称石桥汉墓，共有墓葬三座，分别属于楚王刘延寿及其两位王后。而刘延寿当时因谋反被迫自杀，正值建造第三个墓葬之时，新王后的墓葬还没有开凿建成，只好随着兵败自杀的刘延寿一起，匆匆入葬。从该墓葬中寒酸的随葬品也可以推测出东洞山楚王陵的主人为谋反者刘延寿。

图 3-48 徐州东洞山楚王陵铜瑟枘

（六）筑

连云港海州侍其繇墓击筑图食奁

1973 年连云港海州西汉侍其繇墓出土了很多精美的漆器。"侍其繇"为墓主人姓名，从该墓出土的龟钮银印上的阴刻篆文即可得知。所出土漆器中有一件为击筑图食奁，虽已严重破损，但仍然可见其制作之精美，食奁上的漆画（图 3-49）体现出西汉中晚期的击筑音乐生活场景，现收藏于南京博物院。

画面上绘有三个人物，是以黑漆勾绘的束发男子形象，人物中间绘有云气纹。中间一男子甩袖作舞蹈之状；左边男子左手执一乐器，右手执一长条状竹尺，作演奏状；右边一人似在

倾听、观赏。从图上看,该乐器应为击弦乐器筑。筑在秦汉时期十分盛行,这件漆器的出土对了解西汉时期筑的乐器形制和击筑伴舞的演奏形式都大有裨益。

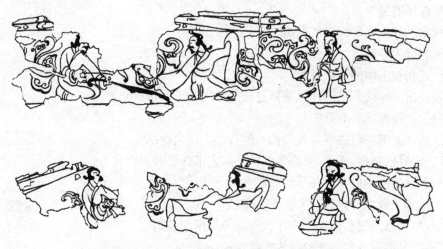

图3-49 连云港海州侍其繇墓击筑图食奁

本章习题

1. 解释乐府的含义。
2. 列举刘邦创作的代表性歌谣。
3. 鼓吹分为哪四种?
4. 论述相和大曲的发展过程。
5. 我国出土年代最早的玻璃乐器是什么?出土于哪里?
6. 鼓吹的伴奏乐器有哪些?
7. 汉武帝时期乐府的领导人是谁?他有什么代表作品?
8. 汉代角抵、杂技、魔术、歌舞等多种民间艺术的汇合叫做什么?
9. 相和歌的结构由哪三部分组成?
10. "相和三调"是哪三调?
11. 最早的谱式记载是汉代的什么作品中保留的鼓谱?
12. 秦汉时期歌或歌诗演唱时的曲谱叫做什么?
13. 简答秦汉时期的琵琶种类。
14. 与蔡邕有关的两个音乐典故是什么?
15. 名词解释"采风制度"。
16. 《凤求凰》是谁创作的古琴曲?
17. 六十律是哪一位音乐家创造的乐律?
18. 秦汉时期的箜篌主要有哪几种类型?
19. 李延年在音乐史上的功绩有哪些?
20. 董仲舒的音乐思想是什么?

第四章

魏晋、南北朝时期

楔 子

朝代		时 间	主要帝王	文化	音 乐
三国	魏	220—265	曹丕（高祖文皇帝）	民族融合	杜夔，《广陵散》，阮籍《酒狂》，嵇康《声无哀乐论》
	蜀	221—263	刘备（汉烈祖昭烈皇帝）		
	吴	222—280	孙权（太祖大皇帝）		
晋朝	西晋	266—317	晋武帝司马炎		荀勖笛律，阮咸，阮，"晋'竹林七贤'与荣启期"模印砖图
	东晋（十六国）	317—420（304—439）	晋元帝司马睿		清商乐，桓伊
南北朝	南朝	420—589			歌舞戏，文字谱《碣石调·幽兰》，钱乐之三百六十律，何承天新律，古琴纯律，苏祇婆，筚篥，萧统《昭明文选》
	北朝	386—581			

　　魏晋、南北朝，又称三国、两晋、南北朝，是中国社会发展史中一段动荡、分裂的时期，在音乐文化方面，上承秦汉，下启隋唐，是中国音乐发展历史中的一段重要时期。

　　三国是中国历史上东汉与西晋之间的分裂对峙时期，有曹魏、蜀汉、东吴三个政权。公元266年，晋武帝司马炎正式取代曹魏，国号晋，史称"西晋"，是中国较为短暂的大一统王朝，定都洛阳。公元317年司马睿在建康（今南京）即位，中原的西晋王朝宣告结束，东晋时期正式开始。由于这段时期与北方少数民族建立的十六国（五胡十六国）并存，因此，这一历

史时期又称"东晋十六国"。这一时代,中国北方四分五裂。公元383年的淝水之战,东晋北伐,把边界线推进到了黄河,并且此后数十年间东晋再无外族侵入。公元420年,宋公刘裕废除晋安帝,建立刘宋,中国进入南北朝时期。其中南朝包含宋、齐、梁、陈四朝,除梁元帝以江陵为都3年外,其余时间南方各朝的京城始终建在建康。北朝则包含了北魏、东魏、西魏、北齐和北周五朝。

这段时期政治历史背景为其音乐文化的发展创造了特定的环境,长期的战乱和各民族的迁徙融合,导致中原文化传统与其他民族相互融合,继承与发展本民族音乐的同时,吸收并借鉴外族音乐,在交流与交融的过程中得以更好地发展。音乐的发展在音乐种类上有着很大的体现,东晋南北朝时期的清商乐,承袭了汉魏相和诸曲,吸收了民间音乐,其中江南吴歌和荆楚西曲均是东晋时南迁传入、与中原文化相结合的俗乐。这一时期,世俗音乐的发展孕育了歌舞戏这一乐种,是后世戏曲的雏形,如《大面》《钵头》《踏谣娘》这类具有故事情节的歌舞。乐器方面,有笙箫等吹管乐器,方响等打击乐器,阮、五弦琵琶、七弦琴等弹拨乐器。这一时期琴曲的创作十分具有代表性:南朝梁丘明传谱的《碣石调·幽兰》是我国现存的唯一一首古琴文字谱作品;嵇康、阮籍、杜夔等一批文人琴家创作了很多杰出的琴曲,如阮籍的《酒狂》等;此外嵇康、阮籍、阮咸均在"竹林七贤"中以音乐著称。乐律理论方面,钱乐之和沈重的三百六十律、何承天新律、荀勖笛律、古琴纯律、清商三调、笛上三调等乐律乐学理论都是这一时期的卓越成果。音乐思想方面,嵇康的《声无哀乐论》认为音乐与哀乐并无因果关系;阮籍《乐论》则推崇"先王之乐",反对一切人民的创造。这些乐书乐论对这一时期乃至现今的音乐发展都有着极其重要的作用。

江苏地区的音乐在这一时期依然很重要,因南京(即建康)为六朝古都,有着悠久的历史。于南京江宁西善桥、丹阳胡桥吴家村和丹阳建山金家村各出土了一套竹林七贤画像砖,为南朝砖刻珍品,尤其以西善桥的"晋竹林七贤与荣启期"模印砖图最为著名,据此可知当时已确立了古琴七弦十三徽的形制。

第一节　乐制与音乐机构

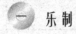　乐制

(一) 乐官制度

乐官制度是中国古代宫廷为实行礼乐制度而设置的职官制度,为历朝音乐的发展做出了杰出的贡献。每个朝代由于社会形态、文化制度等因素的影响,乐官制度的设置也会有一些变化。就魏晋、南北朝的乐官制度而言,魏晋承袭汉制,南北朝又与晋制一脉相承,有的更是直接采用了西周的乐官制度来体现统治者的正统地位。例如北朝魏建国初期音乐官署的

设立就效仿晋朝和后燕,设有太常和下属的太乐、总章和少府及其管辖下的乐府、鼓吹等。

(二)蓄伎制度

魏晋、南北朝时期贵族士大夫中盛行蓄伎之风。《宋书》记载:"官吏蓄伎本有制度。"按照规定,蓄伎并不是按照官品或是职位高低来判断,而是特殊的职位才能享有蓄伎的权利。然而事实上,因为当时社会的大环境、政治格局的不断变化,蓄伎制度到了南朝时已经遭到破坏。《太平御览》卷五百六十九引裴子野《宋略》说:"王侯将相,歌伎填室;鸿商富贾,舞女成群。竞相夸大,互有争夺,如恐不及,莫为禁令,伤风败俗,莫不在此。"南朝齐末年所作的《宋略》一书,反映了齐梁时期上层社会追逐音乐、极端奢靡的情景。《梁书·贺琛传》有载贺琛向梁武帝奏事:"又歌姬舞女,本有品制,二八之锡,良待和戎。今蓄伎之夫,无有等秩,虽复庶贱微人,皆盛姬姜,务在贪污,争饰罗绮。"蓄伎的泛滥甚至失去管理的无序状况,正是梁代贵族音乐消费狂热的结果。

(三)赐乐制度

朝廷赏赐女伎在南北朝时期较为普遍,被赏赐的人既有功绩卓著的大臣,也有在野的名士。赏赐的原因有些是为了显示君主的恩宠,更多的是因为军功。赏赐的音乐既有雅乐,也有俗乐。

《宋书·隐逸传》记载戴颙之事说:"太祖每欲见之,尝谓黄门侍郎张敷曰:'吾东巡之日,当晏戴公山也。'以其好音,长给正声伎一部。"此时的"正声"即指魏晋时期的清商三调等中原旧乐,"正声伎"是指专门表演旧乐的乐队。因为戴颙所奏的琴曲多为旧乐,宋文帝特赏赐他"正声伎",然而在当时,皇帝赏赐更多的是演奏新声的俗乐。如《梁书·徐勉传》记载,梁武帝曾赐给徐勉吴声、西曲女伎各一部。《梁书》卷八记载昭明太子萧统"出宫二十余年,不蓄声乐。少时,敕赐太乐女妓一部,略非所好"。尽管梁代的宫廷音乐机构完备,太乐、鼓吹、清商都有设置,但是南朝时太乐职能扩充,太乐兼管俗乐的情况在文献记载中颇多。所以梁武帝赏赐昭明太子的"太乐女妓一部",应该是表演俗乐的女伎,而不是雅乐乐伎。

这时期因为军功赐乐的情况更为多见,赏赐的音乐为鼓吹乐,南北朝时期赏赐鼓吹的具体情况有出征给赐、待遇给赐、死后追赐等。《乐府诗集》"鼓吹曲辞"题解中记载:"初,魏、晋之世,给鼓吹甚轻,牙门督将五校悉有鼓吹。宋齐以后,则甚重矣。"相比魏晋时期,南朝宋齐之后,被赏赐鼓吹者的地位、身份提高,鼓吹的音乐地位和象征意义也加强了。这也说明了魏晋、南北朝时期赏赐鼓吹乐的现象是承袭的。

三 音乐机构

魏晋、南北朝时期的音乐机构,承袭了秦汉的制度。设立太乐署掌管大乐,设立鼓吹署掌管杂乐。尽管是承袭旧制,但每个时期却又有不同的情况。除此之外,这时期产生了新兴的音乐机构清商署。清商署在魏晋、南北朝时期得到发展并趋于成熟,成为魏晋、南北朝时期掌管民间音乐的重要音乐机构。

（一）太乐署

太乐署是古代宫廷音乐机构中的主要官署，隶属太常，通常有令、丞各一人，有时根据情况会增加人数。秦汉都设有太乐署，后汉时改为大予乐，主要掌管太庙乐舞。曹魏太乐署建于黄初元年，杜夔任太乐令，其弟子任太乐丞。《三国志·杜夔传》记载："太祖以夔为军谋祭酒……黄初中，为太乐令……弟子河南邵登、张泰、桑馥，备至太乐丞。"

西晋时期音乐机构的设置基本上沿袭了曹魏旧制，东晋因为晋室南渡后无力恢复旧制，所以音乐机构也有所简省。东晋政府对太乐署进行了两次大的变革。第一次是元帝司马睿南渡后，太乐署与鼓吹令合并。第二次是成帝重设太乐署。另外，两晋时期的太乐署并不隶属于太常寺，而是隶属于中书省，这与之前的旧制截然不同。据《晋书·律历制》记载："武帝泰始九年，中书监荀勖校太乐、八音不和……"说明了当时对太乐署进行直接管理的机构是中书省。

总体而言，南北朝时期的音乐机构比较精简，宋、齐两代的太乐署是宫廷音乐机构的唯一官署，掌管各种乐事。梁、陈时期，太乐署的规模扩大，原因应归于梁武帝萧衍。他不仅精通文学，而且擅长音乐。在建梁初期，梁武帝发起了一场访求古乐的运动，这在《隋书·音乐志》中有详细的记载。

（二）鼓吹署

鼓吹署隶属于太常寺，通常也设有令、丞。与太乐署不同的是，鼓吹署是以掌管杂乐为主的机构。汉代鼓吹乐的盛行，促使宫廷音乐机构中产生了鼓吹署。曹魏时期战事频繁，鼓吹乐因其能够振奋军心，又能彰显威仪，所以深受皇家贵族的喜爱，甚至逐渐蔚然成风，受到普通百姓的追捧。但对于鼓吹署的设立却没有明确的史料记载。直至西晋时期设立了专门的鼓吹署，才有史可寻。西晋统一后，在曹魏乐署的基础之上，将鼓吹从少府中独立出来，设立专门机构管理太乐以外的乐事。东晋时期，因为政治原因取消了鼓吹署。南北朝时期只有梁、陈和北齐设立了鼓吹署。其他时期大都政权寿命短暂，无暇顾及而没有设立。

（三）清商署

清商署是魏晋、南北朝时期产生、发展和成熟的一个音乐机构。尽管在漫长的魏晋、南北朝时期，清商署发生了一定的变化，但清商署始终是俗乐的管理者，发挥着如西汉时期乐府一样的职能。清商署初期由光禄勋掌管，后改为由太乐署兼管，署内也有令、丞。

第二节　音乐种类与作品

公元4世纪，西晋灭亡，东晋建都建康（今南京），北方陷入十六国频繁战乱之中。随着

国家政治中心南移,北方音乐文化也流入江南。汉、魏以来的相和歌、相和大曲与江南民间音乐相结合,产生了一种新的音乐风格与形式——清商乐。自汉以来,将歌曲与舞蹈相结合来描写故事,称为"歌舞戏",在歌舞音乐发展过程中,或多或少已显露出早期戏剧音乐的萌芽。

一 清商乐

清商乐是东晋、南北朝时期,承袭汉、魏的相和诸曲,吸收当时民间音乐发展而成的俗乐之总称,简称清商,后改称清乐。如宋代郭茂倩在《乐府诗集·卷四十四·清商曲辞一》中说:"清商乐,一曰清乐。……其始即相和三调是也,并汉魏已来旧曲。"它是一种包括声乐、器乐、舞蹈的综合艺术形式,其中,声乐部分代表着这一时期声乐艺术发展的高峰。郭茂倩《乐府诗集》中清商曲辞收录有六类:吴声歌曲、神弦歌、西曲、江南弄、上云乐、雅歌,其中,吴歌和西曲最具代表性。

(一) 吴歌

吴歌是古代重要的音乐形式,其风格抒情、细腻,以表现男女爱情为主。《乐府诗集·卷四十四》中引《晋书·乐志》记载:"吴歌杂曲,并出江南。东晋以来,稍有增广。其始皆徒歌,既而被之管弦。盖自永嘉渡江之后,下及梁、陈,咸都建业,吴声歌曲起于此也。"显然,吴歌是盛行于江南吴地的地方性民歌,主要传播范围是以建业(今南京)为中心的区域。由于产生于民间,吴歌最初为徒歌俚谣即没有伴奏的清唱,受到东晋时期传入南方的相和歌、清商乐的影响而发生了改变,加以管弦乐器来伴奏。据《乐府诗集》记载,吴歌的伴奏乐器有箎、篌篌、琵琶、笙、筝五种。

<center>

吴歌　黄鹄曲

黄鹄参天飞,半道还哀鸣。
三年失群侣,生离伤人情。

</center>

(二) 西曲

西曲,又称"荆楚西声",是流行于今天湖北、湖南一带的音乐,内容多为抒发游子思乡离别之情。西曲以丝竹管弦为伴奏,包括唱歌与舞蹈,是一种综合性的艺术形式。据《古今乐录》记载,西曲共有34首,今人在研究中将其分为舞曲和倚歌两类。

<center>

西曲　莫愁乐

莫愁在何处?莫愁石城西。
艇子打两桨,催送莫愁来。
闻欢下扬州,相送楚山头。
探手抱郎看,江水断不流。

</center>

吴歌、西曲的曲词多为五字四句一段,另外有附加成分"送声"、"和声",或在曲前,或在曲后,大致具有"引子"或"尾声"的含义。

清商乐与相和歌的一个显著不同之处,是它的作品绝大多数以爱情为题材,较少有触及社会矛盾的现实内容。清商乐的风格一般都比较纤柔绮丽,其中有许多乐曲具有清新自然之美,这与魏、晋以来士族门阀阶层的享乐追求有关。

清商乐所用的乐器比相和诸曲又有增益。据宋代郭茂倩《乐府诗集·卷四十四》记载,清商乐使用打击乐器节鼓,并增加了钟和磬,这在前代俗乐中没有。弦乐器除了原有的琴、瑟、筝、筑、琵琶外,又增加了箜篌和击琴。吹奏乐器除了原有的笙、笛、篪外,又增加了箫、埙等。

清商乐中的大型乐曲,被称为"清商大曲"。它由三个部分组成:开头为四至八段器乐演奏的序曲,称为"四部弦"或"八部弦";中间是全曲的主体,由多段声乐曲组成,每段歌唱的结尾都有一个"送"的尾句,称为"送歌弦";结束部分又分为几个器乐段,称为"契"或"契注声",这部分可以是多件乐器合奏,也可由一支笛子独奏。这种曲式结构发展到后来,便是唐代大曲。

汉魏相和大曲所用调式是"相和三调"或"相和四调",到了东晋和南北朝期间,相和诸曲逐渐演变成清商乐,"相和三调"也就随之逐渐改称为"清商三调",即清、平、瑟三调。"清调",以太簇宫为主音;"平调",以黄钟宫为主音;"瑟调",又被称为"侧调",以姑洗角为主音。由此可见,"相和三调""清商三调"皆为调式的名称。

二 歌舞戏

受到汉代百戏中情节性歌舞和角抵戏的影响,南北朝后期兴起了一种有故事情节、有角色化装表演、载歌载舞,或同时兼有伴唱和管弦伴奏的艺术形式,即歌舞戏。"歌舞戏"这个名词最早出现于唐朝杜佑的《通典》,这种艺术形式也是现代戏曲的雏形。这一时期,歌舞戏的代表作品有《大面》《钵头》《踏谣娘》等。

(一)《大面》

《大面》,又叫《代面》,沿袭到唐朝时被称为《兰陵王入阵曲》。故事讲述了北齐高长恭因长相英俊,怕领兵打仗没有威慑力,所以每次出征都戴着狰狞的假面,这也是后世戏曲脸谱的雏形。《乐府杂录》有记载:"两杖鼓戏有《代面》,始自北齐。神武弟有胆勇,以其颜貌无威,每入阵,即着面具。后乃百战百胜。戏者衣紫、腰金、执鞭也。"《旧唐书·音乐志》中也有类似的文字记载。从这里也可以看出,这时的歌舞音乐叙事性有所加强。

(二)《钵头》

《钵头》,亦作《拨头》。据《通典》卷一百四十六记载:"《拨头》出西域。胡人为猛兽所噬,其子求兽杀之,为此舞以象也。"《乐府杂录》的记载比较详细:"《钵头》:昔有人父为虎所伤,遂上山寻其父尸。山有八折,故曲八叠。戏者被发素衣,面作啼,盖遭丧之状也。"这部源自西北少数民族的作品,讲述了一个悲剧,也是戏曲史上悲剧的起源,中原史料对这部作品进行了记载,这反映了少数民族音乐文化与中原音乐文化的交流。

(三)《踏谣娘》

据《教坊记》记载:"北齐有人姓苏,齁鼻,实不仕,而自号为郎中,嗜饮酗酒,每醉辄殴其妻。妻衔悲,诉于邻里。时人弄之,丈夫著妇人衣,徐步入场行歌,每一叠,旁人齐声和之云:'踏谣和来,踏谣娘苦和来!'以其且步且歌,故谓之踏谣;以其称冤,故言苦。及其夫至,则作殴斗之状,以为笑乐。"讲述的故事是,北齐有一个丑角苏郎中,长得很难看,既没有官职,又没有钱财,但是他好吹牛、好喝酒,喝醉了之后就回家殴打妻子。他的妻子是一位能歌善舞的女子,万般无奈之下,只好把满肚子的愁怨通过歌舞表达出来。因为她的歌舞生动感人,所以这个生活中的片断就逐渐被移植到舞台上,成为歌舞戏中的代表作品。这部作品属于喜剧。在角色扮演上,是由男演员扮女角色。在音乐形式上,是帮腔伴唱的歌唱形式。

第三节 乐 人

魏晋是我国历史上政治黑暗、社会动荡的时代,恰是这样的特殊环境,使得失意的文人寄情于音乐,产生了一批文人音乐家,如杜夔、阮籍、阮咸、嵇康等,他们以其精湛的技艺和理论思想显名于乐坛,在中国音乐史上写下了不同凡响的篇章。

 创作

(一) 左延年

左延年,三国时期魏国音乐家、诗人。活跃于黄初年间(220年—226年),他精通音律,善为郑声,多改旧曲,以能创作新曲得宠,后为协律中郎将。魏明帝曹叡太和年间(227年—232年),左延年将杜夔所传雅乐四曲中的《驺虞》《伐檀》《文王》等三首加以改编,如《晋书·乐志》中记载:"更自作声节,其名虽存,而声实异。"

(二) 羊昙

羊昙(生卒年不详),东晋音乐家。泰山人,谢安的外甥,为谢安所器重。《晋书·列传第四十九·谢安传》中记载,谢安曾在经过西州门时说:"吾病殆不起乎!"不久果然病逝。羊昙因此终年悲戚辍乐,不忍心再行经西州门。但在一次酒醉后沿路唱歌,误至此处,发觉之后,伤感不已,用马策叩门,大声吟诵曹子健的《箜篌引》一诗:"生存华屋处,零落归山丘。"然后恸哭而去。所以,后人把羊昙醉后过西州恸哭而去的事作为感旧兴悲的典故。

(三) 袁山松

袁山松(? —401),又作袁崧,东晋文学家、音乐家。祖上数代为官,为尚书郎袁乔的孙

子。袁山松年少时便有才名，博学能文，著《后汉书》百篇，曾被公认为不朽之作。他性情秀远，擅长音乐，曾改编旧歌《行路难》，酒酣高歌，听者无不流泪，当时被人们称为一绝。据《晋书·列传第五十三》中记载："初羊昙善唱乐，桓伊能挽歌，及山松《行路难》继之，时人谓之'三绝'。"每次出游，他都喜欢让左右作挽歌，人们称此为"袁道上行殡"。

（四）杜夔

杜夔(？—188)，以通晓音乐称于世，擅长音律，及管弦等各种乐器，聪明过人。他仕于曹操、曹丕之世，长期总管歌舞音乐，对其精心研究，继承、复兴了前代古乐，并有所创新。他早年任雅乐郎，州郡的司徒以礼相请，但他因时世混乱而投奔荆州。荆州牧刘表的儿子投降曹操后，曹操任命杜夔为军谋祭酒一职，参与太乐署之事，令其创制雅乐。黄初年间，魏文帝曹丕任杜夔为太乐令、协律都尉。后因事得罪于文帝，杜夔被系，"遂黜免以卒"，《三国志·卷二十九·魏书二十九·杜夔传》对此有所记载。

杜夔是一位出色的琴家，据《琴史》《琴议》记载，杜夔最擅长演奏的琴曲是《广陵散》，嵇康即从杜夔的儿子杜猛那里学得此曲。他所传的旧雅乐四曲《鹿鸣》《驺虞》《伐檀》和《文王》，直至晋代依然保存。杜夔的弟子中，邵登、张泰、桑馥等人，全部官至太乐丞，弟子陈颀官至司律中郎将。左延年等人虽然妙于音律、善于郑声，但对于古乐的爱好及成就都不如杜夔。

（五）嵇康

嵇康(224—263，一说223—262)，字叔夜，汉族，三国时期魏国谯郡铚县（今安徽省宿州市西）人。嵇康是我国著名的思想家、音乐家、文学家，著有《琴赋》《声无哀乐论》。正始末年，他与阮籍等竹林名士共同提倡玄学新风，主张"越名教而任自然""审贵贱而通物情"，是"竹林七贤"的精神领袖。嵇康曾娶曹操的曾孙女，任曹魏中散大夫，世称"嵇中散"。

嵇康擅长音乐，作有琴曲《风入松》，又作有《长清》《短清》《长侧》《短侧》四首琴曲，被称作"嵇氏四弄"，与蔡邕的"蔡氏五弄"合称为"九弄"。后因得罪钟会，被他陷害，而被司马昭处死。嵇康临刑前，三千名太学生联名上书，求司马昭赦免嵇康，并让其到太学讲学，但并未获得批准。在刑场上，嵇康顾视日影，从容弹奏《广陵散》，曲罢叹道"广陵散于今绝矣"，随后赴死，年仅四十岁。

（六）阮籍

阮籍(210—263)，三国魏诗人，陈留尉氏（今河南开封市）人。阮籍崇奉老庄之学，政治上则采取谨慎避祸的态度。他与嵇康、刘伶等七人为友，常常聚集在竹林之下肆意酣畅，世称"竹林七贤"。阮籍与董仲舒都是唯心主义音乐思想的代表人物，认为"天人感应""神授政权"。阮籍有《乐论》等音乐论著，其作品今存赋6篇、散文较完整的9篇、诗90余首。《隋书·经籍志》著录有阮籍著作13卷，原集已佚。不过他的作品散失的并不多，以诗歌为例，《晋书·阮籍传》说他"作《咏怀诗》八十余篇"，全部流传了下来。

现河南开封市尉氏县东南三十里的段庄为阮籍墓遗址。南京花露北岗的阮籍墓系东晋

学子为纪念先贤所立的衣冠冢(图4-1),明万历年间(1573年—1620年)建,现有墓冢、墓碑,碑为清光绪二十四年(1898年)立。

图4-1　南京阮籍衣冠冢

（七）戴逵、戴颙

东晋、刘宋时代的戴逵、戴颙父子是著名的隐士。江苏镇江南郊的招隐山即因戴颙隐居于此处而得名(图4-2)。戴逵被载入《晋书·隐逸传》,戴颙被载入《宋书·隐逸传》。戴氏父子尽管是隐士,但在当时名气很大,与之结交的不乏王侯贵族,甚至有帝王。

戴逵(约326—约396),字安道,东晋琴家、雕塑家、画家、哲学家,其塑铸佛像最为有名。谯郡铚县(今安徽宿州市)人,后迁徙至会稽剡县(今浙江嵊县西南)。戴逵终生未入朝为官,早年就学于名儒范宣。据《晋书·列传第六十四·隐逸》记载:"能鼓琴,工书画,其余巧艺靡不毕综。"《晋书》中还记载有戴逵"碎琴不为王门伶"的故事,说的是武陵王司马晞听说戴逵擅鼓琴,一次,请他到王府演奏,戴逵素来厌恶司马晞的为人,不愿前往。司马晞就派了戴逵的一个朋友再次请他,并附上厚礼。戴逵深觉受侮,取出心爱的琴,当着朋友的面摔得粉碎,并大声说道:"我戴安道非王门艺人,休得再来纠缠。"

戴颙(377—441),是戴逵的儿子,字仲若,晋代著名的雕塑家、诗文家、音乐家。与嵇康是同乡,都是谯郡铚县人。戴颙以孝行著称,据《宋书·列传第五十三·隐逸》记载:"父善琴书,颙并传之,凡诸音律,皆能挥手。"戴颙向父亲学会了琴艺,继承了父亲的衣钵,并完全掌握了书画、诗文、音乐、雕刻等技艺。戴颙所奏之曲"并新声变曲,其三调《游弦》《广陵》《止息》之流,皆与世异"。戴颙将传统琴曲《何尝》《白鹄》加工修改成《清旷》一曲。所传《戴氏琴谱》4卷,今佚,是记载中最早的谱集。

戴颙的哥哥戴勃也善琴,他俩继承父业,且很有建树。《宋书·隐逸传》说他们:"各造新弄,勃五部。颙十五部,颙又制长弄一部,并传于世。"戴氏兄弟的创作是在传统的基础上加以发展,推陈出新。他们创作新声之多,在早期琴家中实属罕见。

图4-2　镇江戴颙隐居处

（八）阮咸

阮咸（生卒年不详），字仲容，西晋陈留尉氏（今属河南）人。阮咸是阮籍的侄子，与阮籍并称为"大小阮"。阮咸也是著名的音乐家，曾任散骑侍郎一职，补始平太守，生平放浪不羁。《晋书》中记载，阮咸善弹琵琶，精通音律，作有《三峡流泉》一曲。据说阮咸改造了从龟兹传入的琵琶，后世称之为"阮咸"，简称"阮"。中书监荀勖常与阮咸讨论音律，自叹不如，由此嫉妒怀恨在心，迁阮咸为始平太守，故后人称之为"阮始平"。

他虽然名列"竹林七贤"，但他的文学作品并没有流传下来，反而是因音乐上的成就而为世人所认识，可见他的音乐才华了得。南朝宋文学家颜延之说他："达音何用深，识微在金奏"，即是赞扬他在音乐上的造诣很高。

（九）刘琨

刘琨（271—318），西晋文学家、音乐家、军事家。刘琨的诗文悲壮激昂，充满强烈的爱国主义精神。西晋末年，北方匈奴入侵中原，将领刘聪率五万人马包围整个晋阳城，当时刘琨是晋阳城的守将，兵寡粮少，他就命人吹起胡笳，解退五万精兵，成为音乐史上的一段佳话。虽然刘琨有军事之才，但最后还是死于战争。

刘琨祖辈世代为乐吏，所以他精通音律，有胡笳退敌的典故。他创作的琴曲中融入胡笳音调，被称为《胡笳五弄》，包括《登陇》《望秦》《竹吟风》《哀松露》《悲汉月》五首琴曲，描写了塞外荒漠苍凉的景象，抒发了思乡和爱国之情。《胡笳五弄》一直流传到唐代，当时的著名琴师赵耶利，曾将它们加以修订并编入谱集，现存唐人手写的《幽兰》文字谱后列有这五个曲目。唐代盛行的《大胡笳》《小胡笳》也融有胡笳音调，很有可能是吸收了《胡笳五弄》的艺术成果。

表演

（一）曹妙达

曹妙达（生卒年不详），是北齐宫廷中的西域乐人，出身于一个琵琶世家。据《旧唐书·志第九·音乐二》记载："后魏有曹婆罗门，受龟兹琵琶于商人，世传其业，至孙妙达，尤为北齐高洋所重，常自击胡鼓以和之。"即他的祖父曹婆罗门曾经跟一位商人学习龟兹琵琶，并将技艺传给儿子曹僧奴，后又传给孙辈曹妙达、昭仪兄妹二人，故号称"四曹"。曹妙达是"四曹"中技艺最高的，在北齐文宣帝高洋时就很受重用，高洋经常亲自打鼓来应和曹妙达所弹的琵琶。后主高纬由于非常喜欢胡乐，更是对他爱重不已。在一次宫廷宴会上，曹妙达身穿胡服为后主弹奏，后主双目微阖，轻轻击拍子，一曲奏罢，群臣喝彩，后主当即颁旨要重赏曹妙达，封他为王。根据《隋书·志第九·音乐中》所记载："故曹妙达、安未弱、安马驹之徒，至有封王开府者，遂服簪缨而为伶人之事。"除了技艺高超，曹妙达受封为王或许还有一个原因，就是他的妹妹曹昭仪。曹昭仪色艺双绝，被喜爱音乐、能度曲和弹奏乐器的后主纳入宫中为妃，一起玩乐，弹琴唱歌，高纬还特地为她修建"隆基堂"。

(二)桓伊

桓伊(生卒年不详),东晋音乐家、名士,字叔夏,小字子野,一作野王,谯国铚县(今安徽濉溪)人。他善于吹笛、弹筝与唱歌,为人谦虚。桓伊最擅长的是吹笛,其吹笛出神入化,代表作品有《笛上三弄》。他曾在笛上"为梅花三弄之调,后人以琴为三弄焉",著名琴曲《梅花三弄》是根据他的笛谱改编的。《晋书》中记载桓伊:"善音乐,尽一时之妙,为江左第一。"伏滔在《长笛赋序》中说道:"余同僚桓子野有故长笛名柯亭。"据说桓伊使用的竹笛,就是东汉著名作家兼音乐家蔡邕亲手制作的"柯亭笛"。据《晋书·桓伊传》记载,王徽之进京停船时,正好桓伊从岸上经过,恰好船中有人认出桓伊,王徽之即请人对桓伊说:"闻君善吹笛,试为我一奏。"此时桓伊已是有地位的显贵人物,但仍然十分豁达大度,即刻下车,蹲在胡床上"为作三调,弄毕,便上车去",而两人却没有交谈过一句话。

除了吹笛子,桓伊也非常爱听别人唱歌。据刘义庆《世说新语·任诞》记载:"桓子野每闻清歌。辄唤奈何!谢公闻之曰:'子野可谓一往有深情。'"每当听到优美的歌声,桓伊就会情不自禁地击节赞叹,喊道:"怎么办啊!"当时的宰相谢安也十分喜爱音乐,两人见面时经常谈论音乐。谢安见桓伊对音乐造诣很深,并如此痴心,便说:"桓子野对音乐真是一往情深呀!"

桓伊善歌,他的挽歌与晋代袁山松的《行路难》、羊昙唱乐并称为"三绝"。此外,他曾在谢安功名太盛而被皇帝猜忌的时候,演唱过一曲曹植的《怨歌行》来进谏皇帝,谢安为之感泣。

除了在音乐方面的才能,桓伊还富有文韬武略。他在江州刺史任上,对庐山的佛学、文化做了极大的贡献,东林社的组建他居功至伟。在著名的淝水之战中,桓伊作为东晋的将领打了胜仗,大败前秦。

(三)谢尚

谢尚(308—357),字仁祖,东晋文学家、音乐家。据《晋书》记载,谢尚"善音乐,博综众艺",广通多种技艺,在很多领域均有造诣及建树。东晋时期著名政治家王导器重他,把他比做"竹林七贤"之一的王戎,王戎别名王安丰,于是常称谢尚为"小安丰",召他做自己的属官。谢尚历任江州刺史、尚书仆射等职,之后又号镇西将军,镇守寿春,在任期间颇有政绩。据《晋书·列传第四十九》记载:"采拾乐人,并制石磬,以备太乐。江表有钟石之乐,自尚始。"他在任内搜集查访民间乐人,并制造乐器石磬,为朝廷准备太乐。江南一带的钟石音乐,就是从谢尚开始的。

谢尚精通各种乐器,包括琵琶、筝等。王导曾说:"坚石挈脚枕琵琶,有天际想。"坚石是谢尚的小名。谢尚在桓温阁下任豫州主簿时,桓温听说他善弹筝,叫人取筝让他弹,谢尚便理弦抚筝。

谢尚还善鸲鹆舞,据《晋书·列传第四十九》记载:"始到府通谒,导以其有胜会,谓曰:'闻君能作鸲鹆舞,一坐倾想,宁有此理不?'尚曰:'佳。'便著衣帻而舞,导令坐者抚掌击节,尚俯仰在中,傍若无人,其率诣如此。"意思是谢尚刚到司徒府通报名帖时,王导因府上正有

盛会,便对他说:"听说你能跳鸲鹆舞,满座宾客渴望一睹风采,不知你可否满足众人的意愿?"谢尚便穿好衣服戴上头巾翩翩起舞。王导让座中宾客拍掌击节,谢尚在广众之中俯仰摇动,旁若无人,非常率真任意。

《隋书·志第三十·经籍四》中记载有梁朝卫将军《谢尚集》十卷,录一卷,卫将军即谢尚,至唐代时已散佚至五卷,今已全部亡佚。传至今天的诗文有乐府《大道曲》:"青阳二三月,柳青桃复红。车马不相识,音落黄埃中",《筝歌》残句:"秋风意殊迫",以及《赠王彪之诗》残句:"长杨荫清沼,游鱼戏绿波"。

理论

(一) 荀勖

荀勖(?—289),字公曾,颍川颍阴(今河南许昌市)人,是西晋的开国功臣,三国至西晋时期的音律学家、文学家、藏书家。荀勖曾经掌管宫廷乐事,发现了"管口校正"的规律,制作了十二支笛,以应十二律,这就是荀勖笛律,也称为"泰始笛律"。荀勖的"管口校正"是早期声学的重大成就之一,《晋书》和《宋书》的《律历志》中都对此有较多的记载。

《世说新语·术解》中也有一些关于荀勖的轶事。荀勖善于辨别乐音正误,当时的舆论认为他是"暗解"。他调整音律,校正雅乐。每到正月初一举行朝贺礼时,殿堂上演奏音乐,他亲自调整五音,无不和谐。阮咸对音乐有很高的欣赏能力,当时的舆论认为他是"神解"。每逢官府集会奏乐,阮咸心里都感觉不协调。但他不提任何意见来纠正荀勖,被荀勖所忌恨,于是被调出京,任始平太守。后来有一个农民在地里干活时,得到一把周代的玉尺,是国家的标准尺。荀勖试着用它来校对自己所调试的钟鼓、金石、丝竹等各种乐器的律管,发现都比标准尺短了一粒米的长度,于是才佩服阮咸的见识高超。

(二) 苏祗婆

苏祗婆(生卒年不详),姓白,名苏祗婆,是南北朝时的宫廷音乐家,善弹胡琵琶,北周武帝(561年—578年在位)时的西域龟兹(今新疆库车一带)人,其父以音乐闻名于西域。据《隋书·音乐志》记载,公元568年,周武帝聘突厥阿史那氏为皇后,阿史那氏带来了龟兹音乐及擅弹琵琶的龟兹乐工苏祗婆。苏祗婆随之入周,著称于宫廷而汉语名字失考。

苏祗婆一家世代为乐工,他不仅琵琶技艺超群,而且精通音律。家传龟兹乐调"五旦七声"宫调体系。苏祗婆曾从其父那里学了西域所用的"五旦""七调"等七种调式的理论,他把这种理论带到中原,当时的音乐家郑译曾向苏祗婆学习龟兹琵琶及龟兹乐调理论,然后自己创立了八十四调的理论。苏氏乐调体系奠定了唐代著名的燕乐二十八调的理论基础,是我国古代音乐发展史上的一个重要转折点,为汉民族乐律理论的发展做出了卓越的贡献。琵琶也因此大盛,成为我国主要的民族乐器。

(三) 麴瞻

麴瞻(367—433),东晋、南朝宋琴家,西平(今青海西宁)人。他十八岁出家,称释道照。

据《高僧传》记载,他以"宣唱为业""独步于宋代之初",曾撰写《琴声律》一卷,以及《琴图》一卷,至今已散佚,明代《太音大全集》中仍记录有麹瞻对琴音色特点的论述。

除了上述的乐人之外,当时还有很多著名的音乐名士。如在古琴方面还有南朝宋的嵇元荣、羊盖,南朝梁的柳恽、丘明,北齐的郑述祖;琵琶方面还有北齐的祖珽,南朝宋的范晔、齐褚渊、沈文季;筝方面有东晋的郝索,南朝宋的何承天;笛师有东晋的列和。民间也有不少擅长乐器的乐人,如东晋石崇的乐伎绿珠擅长吹笛,北魏河间王元琛的歌女朝云善篪,北魏的徐月华精通箜篌,还有北魏的田僧擅长吹筚等。以上音乐人物,在正史史料中均有记载。

第四节 乐器与记谱法

魏晋、南北朝时期,中国正处于各民族交错混杂的动乱时期,各民族的音乐文化互相交融,特别是五胡十六国及北朝时期,北方地区由于少数民族先后进入中原并纷纷建立政权,黄河流域出现了空前的民族大融合与大交流。各民族器乐文化与中原汉民族器乐文化出现了融合的新浪潮。随之,各民族带来了许多乐器,筚篥、方响、锣、钹、星、达卜、腰鼓、羯鼓、曲颈琵琶、五弦琵琶等都是这一时期新出现的乐器;阮、古琴、笛等乐器有了进一步的发展,尤其是古琴,出现了最早的古琴文字谱,《碣石调·幽兰》即是用文字谱记录保存的明证。除了乐谱和演奏技术的革新之外,还出现了针对古琴理论方面的著述。

一 吹管乐器

筚篥

筚篥,又称觱篥,也称管子,是一种多为木制的吹管类乐器。其管口上插有一个芦哨用来发声,管身上有九个按音孔。筚篥由古代龟兹人发明创造,名称也是从古龟兹语的译音而来。最早文献见于南朝何承天的《纂文》:"必栗者,羌胡乐器名也。"根据《隋书·音乐志》记载,隋朝宫廷乐"龟兹乐"中就已经使用筚篥了,而"龟兹乐"则是在公元384年吕光灭龟兹之年得到的,所以筚篥应当是在384年随"龟兹乐"一起传入内地的。关于筚篥的文献记载很多,例如《北史·高丽传》中有:"乐有五弦、琴、筝、筚篥、横吹、箫、鼓之属,吹芦以和曲。"唐代段安节的《乐府杂录》中说:"觱篥者,本龟兹国乐也。亦曰悲栗,有类于笳。"这里明确指出了筚篥的发源地龟兹,即今天新疆的库车县。唐代杜佑的《通典》中说:"筚篥本名悲篥,出于胡中,其声悲。"宋代陈旸《乐书》中记载:"筚篥,一名悲篥,一名笳管,羌胡龟兹之乐也。以竹为管,以苇为首,状类胡笳而九窍。……至今鼓吹教坊用之,以为头管。"①

① 《四库全书·卷一百三十·乐图花·胡部》

二 打击乐器

（一）方响

方响，始于南北朝梁代（502年—557年），一说出自北周时期（557年—581年），是一种结构比较复杂的金属打击乐器。至隋唐时用于宫廷燕乐，自宋代后使用渐少。方响的形制为十六块定音的铁片放置在分成两行的木架上构成。据《旧唐书·音乐志》记载："梁有铜磬，盖今方响之类。方响，以铁为之，修八寸，广二寸，圆上方下。架如磬而不设业，倚于架上以代钟磬。"

（二）锣

锣是一种金属击打类乐器，铜制，像盘，用槌子敲打。最早使用铜锣的是居住在中国西南地区的少数民族。1978年，从广西贵县（秦汉时称布山县）罗泊湾一号墓，还曾出土了一面西汉初期的百越铜锣，该锣近圆形，这是中国目前已知年代最早的铜锣实物。可见，锣在我国已有两千多年的历史了。秦汉以后，随着民族间的交往，铜锣逐渐向内地流传，公元6世纪前期方至中原，后魏开始有铜锣出现，但见于记载较晚。陈旸在《乐书》中提及铜锣在中原出现时说："后魏自宣武以后，始好裔音。洎于迁都，……打沙锣。"既记载了锣出现的时间，又说明了当时锣被称为"打沙锣"，即公元515年之后，出现了一种敲击的小锣，名为打沙锣。《旧唐书·音乐志》在"铜拔"条中有："铜拔，亦谓之铜盘，出西戎及南蛮。……南蛮国大者圆数尺。"这里所说的"铜盘"，是锣的最早文字记载。

（三）钹

钹是一种金属打击类乐器，民间叫做"镲"。最初流行于西域，南北朝时期传入中原，据《北齐书》记载，在6世纪初期，铜钹在北魏民间就已经很流行，并很早就在梵乐中使用。钹起源于西亚，在埃及、叙利亚、波斯、罗马等古国都有流传，后经印度传入中亚地区。根据《隋书·音乐志》中记载，乐部"天竺乐"中就有钹的使用，所以钹应当是在公元350年左右随着"天竺乐"由印度传入中原的乐器。

（四）星

星是一种金属打击类乐器，也就是碰铃，古代称星、铃钹。满、蒙古、藏、纳西、汉等族互击体鸣乐器。它流行于全国各地，因流传地区的不同，在民间又有碰钟、双星、撞铃、双磬、声声、水水等名称，陕西则称甩子，藏语称丁夏，也有地区简称为铃。它的形状如铃，铜制，两个一组，用绳子穿连，互相碰撞而发音，无固定音高，为节奏乐器。星历史悠久，南北朝时（386年—589年）已在我国流传。北京故宫博物院即收藏有"六朝击星俑"，另外，敦煌千佛洞的北魏（386年—556年）壁画中绘有击星俑的图案，在北魏云冈石窟和司马金龙墓门石雕中也有演奏碰铃的伎乐人形象。唐代贞元年间（785年—804年），骠国（今缅甸）来我国献乐，称其为铃钹。

（五）达卜

达卜是一种单面鼓，因敲击时发出"达""卜"两种音效而得名，也叫做手鼓。达卜源于阿拉伯，经"丝绸之路"向东传入我国，流行于南北朝时期。在敦煌千佛洞的北魏壁画中，就绘有达卜，其鼓形扁圆，单面蒙皮，背面有许多小铁环，为单面鼓。隋唐时期，达卜随西域歌舞传入内地。

（六）腰鼓、羯鼓

腰鼓和羯鼓都是边远少数民族的鼓类乐器。其中腰鼓由西北方传入，羯鼓由西域传入，在公元4世纪时随着"天竺""龟兹""西凉"等各乐部传入中土。

三 弹拨乐器

（一）阮

阮是一种汉族乐器，是"阮咸"的简称，承袭自秦汉时期的乐器"汉琵琶"。它之所以名声大振，是因为魏晋时期"竹林七贤"之一的阮咸善弹此乐器，于是将其称为"阮咸"或"阮"。阮咸是杰出的音乐家，他当时弹奏的阮已经趋于定型。阮咸善弹阮，以及当时社会对"竹林七贤"的崇尚，使得这种乐器一时风靡全国各地，成为独奏、合奏或为相和歌伴奏的主要乐器。后来因为社会动乱，阮曾一度失传。

据汉代至魏晋时期的文史资料所记载，阮的结构是直柄木制圆形共鸣箱，四弦十二柱，竖抱用手弹奏。其起源大约在公元前217年至前105年，后至唐代（约350年），由西域传入中国的曲项琵琶开始盛行，并在乐部居于首位，于是逐渐将曲颈琵琶直接称为琵琶，而直柄圆形的琵琶，则被称为阮。唐代开元年间从阮咸墓中出土了一件铜制琵琶，为阮，与从龟兹传来的曲项琵琶不同。

甘肃麦积山石窟浮雕和敦煌北魏壁画上有阮的图案。

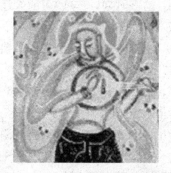

图 4-3　敦煌北魏壁画中的阮图案

（二）曲项琵琶

曲项琵琶是我国现在通用琵琶的前身，其形制为曲颈、梨形音箱。于东晋十六国时经印度传入我国，根据《通典》记载，大约又在南朝梁时传到江南。

"曲项"以及"曲项琵琶"的出现，显然是为了与原有的琵琶，即阮，相区别。称其为曲项琵琶，是指其琴颈上端弦轴部分突向后折，与面板形成近90度的直角，这也是曲项琵琶区别于其他琵琶的主要特征。

（三）五弦琵琶

五弦琵琶，是我国古代北方少数民族的弹拨弦鸣乐器，简称五弦。其历史久远，造型别致。五弦琵琶与曲项琵琶同时传入，形制与曲项琵琶相似，略小，直项，五弦。汉魏之交，这种乐器自西域传入中原，至公元5、6世纪盛行于北朝。据唐代杜佑《通典》记载："……然吹笙、弹琵琶、五弦及歌舞之伎，自文襄以来皆所爱好，至河清以后传习尤盛。"北齐文襄帝即位时间是东魏武定五年（547年），河清指北齐武成帝高湛的年号（562年—564年），可见，五弦琵琶在北齐已被统治者所爱好，并在武成帝之后尤为盛行。五弦琵琶至隋唐时期尤为盛行，到了宋代，教坊便不再使用，而被四弦琵琶所取代。

（四）琴

尽管魏晋、南北朝时期战乱频繁，民族冲突激烈，经济文化屡遭破坏，但古老、悠久的琴乐传统却在文人士大夫们的热爱和努力之下，得到了较好的保护和继承，并且在诸多方面都有了进一步的发展。东汉末、三国时期，出现了蔡邕、蔡琰、嵇康等一批文人琴家。嵇康著有《琴赋》，其中有"徽以中山之玉"的明确记载，是关于琴徽的最早记载。《世说新语》中又记载有嵇康临刑索琴的故事："嵇中散临刑东市，神气不变，索琴弹之。奏《广陵散》。曲终，曰：袁孝尼常请学此散，吾靳固不与。《广陵散》于今绝矣！"阮氏家族中阮瑀，为"建安七子"之一，善弹琴作歌，师从蔡邕，儿子阮籍，孙子阮咸，都是"竹林七贤"中以琴著称者。再有三国时期的孔明，以其过人的智慧，在空城危急之时，焚香操琴，成为后世戏曲中久唱不衰的经典故事。这一时期，以琴闻名的人还有嵇绍、阮瞻、羊盖、荀勖、戴逵、戴颙、戴勃、桓伊、陶渊明及宗炳等，都是当时的名士。

在琴曲方面，阮籍的古琴曲《酒狂》是一首著名的琴曲，收录于明代朱权的《神奇秘谱》。据《神奇秘谱》题解说："是曲也，阮籍所作也。籍叹道之不行，与时不合，故忘世虑于形骸之外，托兴于酗酒，以乐终身之志。其趣也若是，岂真嗜于酒耶？有道存焉，妙在于其中，故不为俗子道，达者得之。"全曲按三拍子节奏弹奏，主题旋律音出现在第二拍上，在第一、第三拍上出现低音，产生一种摇晃醉酒的感觉。

在琴的制造方面，这时候的先人们也有了相当丰富的经验，从晋代著名画家顾恺之的《斫琴图》可以看出这一点。

四 记谱法

文字谱

大约在南朝时期，文人士大夫创造出了一种可以记录琴曲旋律音高的古琴谱。目前已知我国现存的唯一一首古琴文字谱作品是南朝梁人丘明（493—590）传谱的《碣石调·幽兰》（图4-4），原件是唐人手写卷子谱，原保存于日本京都西贺茂的神光院，现存于日本东京国立博物馆。

这份乐谱通过普通汉字详细描述弹琴左右手指法及弦序徽位，进而记录乐曲音高和旋

图 4-4 《碣石调·幽兰》

律进行,属于较早期的文字谱,也是一种指法谱。《碣石调·幽兰》一共 4 000 多个汉字,所记述的只是一首四段的琴曲。文字谱虽然是一种最初级简单的记谱法,更像是记录指法的备忘录,但在当时,把音乐作品以及相关的演奏手法比较完整地记录下来,有利于琴曲的传播和保存。它的发明无疑是中国音乐历史上一件影响深远的大事,是文人琴家在音乐史上的重大贡献之一。

第五节 乐律与乐学

这个时期的乐律理论进一步成熟与发展。在律学方面,有钱乐之和沈重按照前朝京房的办法所推算出的三百六十律。何承天经过对弦长的计算方法研究所带来的新律,是我国最早对十二平均律的探索。荀勖通过对笛的改造,发现管律中"管口校正"的问题而改制十二笛以应十二律。古琴文字谱《碣石调·幽兰》的记载印证了纯律在古琴上的应用。乐学方面的"清商三调"理论,在沿袭前朝"相和三调"理论的基础上有了新的内涵。

一 钱乐之和沈重的三百六十律

钱乐之(生卒年不详),天文学家、律历学家,曾担任南朝宋太史令。沈重(500—583),南朝梁博士,梁元帝时官至尚书,梁末被北周以重金聘用,讨论《五经》、校订钟律。

三百六十律是南朝宋人钱乐之在京房六十律的基础上运用三分损益的方法一直推算到三百六十律,后南朝梁人沈重也重复算出了一套三百六十律。"三百六十律"同"六十律"一样,仲吕基本上能够还生黄钟本律,但无实践价值。

二 何承天新律

何承天(370—447),南朝宋人。据《隋书·音乐志》记载,何承天公开反对前朝京房的"六十律"。他通过对三分损益律制的内部调整,将一个八度间总的差值平均分配,加于各律

上,就得到了"新律",也可称之为"三分损益均差律"。何承天新律的意义在于解决了"仲吕不能还生黄钟"的缺陷,它非常接近十二平均律,各对应律的平均音差4.68音分,相差最大的只有15.1音分。何承天的新律在中国乐律史上具有承上启下的意义,是京房六十律以来乐律研究的又一高峰,是律学史上探求十二平均律的先驱。

三 荀勖笛律

西晋乐律理论家荀勖发现了"管口校正"的规律,"管口校正"即为笛管的长度与气柱长度之差。根据测算的数据,荀勖制造出十二支不同音高的笛,要求每一支笛的尺寸和音孔位置都符合相应的律吕,并要求一笛一均、一孔依一律,以符合三分损益律,从而对应十二律,这就是荀勖笛律,也称"泰始笛律"。

虽然荀勖笛律在中国音乐史的乐律理论方面十分重要,但是制造十二笛的方法并没有流传下来。究其根本,有两个原因:第一,十二支笛子数量较多,使用起来并不方便;第二,虽然荀勖的十二笛律在理论上符合律制,但是运用于实践中的效果很可能不尽如人意。

四 古琴纯律

纯律又称自然律,是用纯五度和大三度确定音阶中各音高度的一种律制。例如大七度为纯五度加大三度,小三度为纯五度减去大三度,由于纯律音阶中各音对主音的音程关系与纯音程完全相符且其音响非常协调,故称为"纯律"。按泛音列来解释,纯律是用泛音列中第二和第三分音之间的纯五度关系,加第四和第五分音之间的大三度作为生律要素,从而构成各律的律制。纯律和五度相生律都以纯五度为生律要素,但纯律的生律要素中增加了大三度(386音分),使它与五度相生律产生了不小的差异。

纯律在古琴上的正式应用在公元6世纪以前就已经出现,从南朝时梁代丘明传谱的古琴曲《碣石调·幽兰》文字谱中,可以看出十三个徽位被广泛运用,并出现了泛音的弹奏方法,这足以证明纯律在古琴上的运用。

五 笛上三调

荀勖的十二支笛,每笛适于演奏一宫。另外,他每笛上的三种调,也可以看成是三种调式,即"正声调""下徵调"和"清角调"。正声调为古音阶,相当于现代的 fa 调式。下徵调为新音阶,相当于现代的 do 调式——新的调式,将在我国历史中造成新音阶的确立。清角调相当于现代的 la 调式。

假设荀勖十二笛中有一笛正声调宫音相当于 F,那么它的音阶音大体上可以相当于现今钢琴以 F 为宫构成的纯白键音阶,如果要转成以其"下徵"音 C 为宫的调,而又不存在黑键,结果肯定会出现只有清角 F 而无变徵 #F 的另一个音阶。而且宫音位置每改变一次,每转一个新调,就必然随之出现一个新的音阶。显然,在所出现的各种音阶里,除正声调音阶外,其他音阶都不存在。因为荀勖既把每一笛孔音依律定死,它的优点是演奏正声调各音都能达到准确,但同时也带来了不能灵活转调的弊病,以致每转一调便会出现一种不同的音

阶。因此我们说，荀勖笛律与笛上三调毫无关系，笛上三调既不是在荀勖笛上产生，也不能在荀勖笛上运用。下表即为笛上三调与七声音阶之间的对应关系。

	筒音	前五	前四	前三	前二	前一	后孔
正声调	角	变徵	徵	羽	变宫	宫	商
下徵调	羽	变宫	宫	商	角	变徵	徵
清角调	变宫	宫	商	角	变徵	徵	羽

六 清商三调

　　清商三调，包括清、平、瑟三调，是我国音乐史上有着重大影响的一种乐调体系。它与汉代相和三调有传承关系，名异而实同。关于"三调"的说法，实际上是以三调为主，也存在其他调式。关于清商三调的记载，《乐府诗集·卷二十六·相和歌辞一》卷二十六小序解释相和歌辞说："其后晋荀勖又采旧辞施用于世，谓之清商三调歌诗，即沈约所谓'因弦管金石造歌以被之'者也。《唐书·乐志》曰：'平调、清调、瑟调，皆周房中曲之遗声，汉世谓之三调。又有楚调、侧调。楚调者，汉房中乐也。高帝乐楚声，故房中乐皆楚声也。侧调者，生于楚调，与前三调总谓之相和调。'"

第六节　乐书与乐论

　　这一时期，官方正统史料《晋书》《宋书》《南齐书》《魏书》都设有专门的音乐类别，而《三国志》《北齐书》《梁书》《陈书》《周书》《南史》《北史》中则没有设立音乐卷类，尽管如此，但其中也有不少与音乐相关的记述。文人学者文论方面，阮籍和嵇康作为三国魏时期的著名思想家、文学家、音乐家，他们的作品饱含了各自对音乐思想的独到见解，分别为《乐论》和《声无哀乐论》。它们皆为论述音乐的专书，对音乐思想的研究有着非常重要的作用。

一 官方正统史料音乐记述

（一）《晋书》

　　《晋书》，唐代房玄龄等撰。共一百三十卷，包括帝纪十卷，志二十卷，列传七十卷，载记三十卷，记载了从司马懿开始到刘裕取东晋为止，西晋和东晋的兴亡历史，并用"载记"的形式兼述了十六国割据政权的史实。

　　其中《志第十二·乐上》和《志第十三·乐下》对音乐的情况作了记录。

(二)《宋书》

《宋书》是一部记述南朝刘宋一代历史的纪传体史书,为南朝梁代沈约撰,含本纪十卷、志三十卷、列传六十卷,共一百卷。流传至今,个别列传有残缺,少数列传是后人用唐代高峻《小史》以及李延寿的《南史》补录。八志原排在列传之后,后人移于本纪、列传之间,并把律历志分割成律与历两部分。《宋书》较多收录当时的诏令奏议、书札、文章等各种文献,保存了原始史料,有利于后人的研究。该书篇幅较大,其重要原因是很注重为豪门士族立传。

其中对音乐的记载收录在《卷十九·志第九·乐一》至《卷二十二·志第十二·乐四》中。

(三)《南齐书》

《南齐书》,南朝梁代萧子显撰,记述南朝萧齐王朝自齐高帝建元元年(479年)至齐和帝中兴二年(502年)共二十三年史事,是现存关于南齐最早的纪传体断代史。

在《卷十一·志第三·乐》中,记载了当时的音乐情况。

(四)《魏书》

《魏书》为北齐魏收所撰,是一本纪传体史书,内容记载了公元4世纪末至6世纪中叶北魏王朝的历史。一百二十四卷,其中本纪十二卷,列传九十二卷,志二十卷。因有些本纪、列传和志篇幅过长,又分为上、下两卷,或上、中、下三卷,实共一百三十卷。

其中,《志第十四·乐五》中记载了有关音乐的史料。

文人学者文论音乐记述

(一)《乐论》

阮籍,三国魏时期的思想家、文学家,音乐家,曾任步兵校尉,世称阮步兵。他曾嘲讽礼法之士,不与司马氏合作,隐居山阳,为"竹林七贤"之一。其著有《阮籍集》,也称《阮嗣宗集》或《阮步兵集》,共有13卷,散佚已久,现在流传的版本皆为后人所辑。

《乐论》是《阮籍集》中的论乐专著,是唯心主义音乐思想的代表,推崇"先王之乐",反对一切人民的创造。其中的音乐美学思想一方面说"夫乐者,天地之体,万物之性也。合其体,得其性,则和;离其体,失其性,则乖""道德平淡,故五声无味……乐此自然之道,乐之所始也",要音乐体现天地自然之和;另一方面又说"刑教一体,礼乐外内也……礼废则乐无所立。……礼治其外,乐化其内,礼乐正而天下平",还是要乐与礼配合,要乐合乎礼的规范。因此,它要求音乐的内容合乎"先王之治",歌颂"先王之德",音乐的功用则是"一天下之意",使"上下不争而忠义成",使"男女不易其所,君臣不犯其位,刑赏不用而民自安",要音乐成为统治的工具和手段。

（二）《声无哀乐论》

嵇康,字叔夜,三国魏时期的思想家、文学家、音乐家,曾官至中散大夫,故世称嵇中散。司马氏当权后,他长期隐居山林,为"竹林七贤"之一。其著有《嵇康集》传世,又名《嵇中散集》,原有十五卷,今存十卷。

《声无哀乐论》是《嵇康集》中的论乐专篇,文中通过对"秦客"与"东野主人"的八次辩论诘难,反复论述其"声无哀乐"的观点,即音乐是客观存在的音响,哀乐是人们的精神被触动后产生的感情,两者并无因果关系。

关于音乐的著名论断有："心之与声,明为二物"；"声音自当以善恶为主,则无关于哀乐；哀乐自当以情感而后发,则无系于声音"；"哀乐自以事会,先遘于心,但因和声以自显发"；"声音以平和为体"；"音声有自然之和而无系于人情"。

《声无哀乐论》在当时有着深远的意义,其积极意义在于政治上反对礼乐制度的束缚,艺术上体现了艺术审美的观点。消极意义则是否定了音乐的社会功能。

《声无哀乐论》不光探讨了音乐的特殊性、音乐的表现力问题,也深入探讨了音乐中审美主客体之间的关系问题。它将音乐之声等同于自然之声,否认音乐是人的精神产物,也根本否认音乐对人感情的影响。但它认识到音乐本身只具有乐音的变化与和谐,而不包含感情,对于听乐者,它所直接引起的不是哀乐之情,而是与音响运动相应的躁静反应。这种对审美主客体关系的科学认识,是音乐美学思想史上的一次飞跃。

（三）《昭明文选》

《昭明文选》,又称《文选》,是中国现存最早的一部诗文总集。《昭明文选》一书,是萧统招聚文人学士而编。萧统(501—531),南朝梁代文学家,南兰陵(今江苏常州)人,梁武帝萧衍长子,于天监元年十一月被立为太子,未及即位即去世,死后谥号"昭明",故后世又称"昭明太子"。萧统酷爱读书,记忆力极强。他五岁就读遍儒家的《五经》,读书时,"数行并下,过目皆忆"。他更喜欢"引纳才学之士,赏爱无倦",所以他身边团结了一大批有学识的知识分子,经常在一起"讨论诗文,交流思想,辩驳古今"。《南史》本传称："于时东宫有书几三万卷,名才并集,文学之盛,晋、宋以来未之有也。"《昭明文选》中选录了先秦至梁代的诗文辞赋,不选经子,略选史书中的"综辑辞采""错比文华"的论赞。已初步注意到文选与其他类型著作的区分,认为只有"事出于沉思,义归于翰藻"者才可以选入文学作品。在艺术形式上,尤注重骈俪、华藻。全书共分为三十八类,凡七百五十二篇,所选多大家之作,时代越近,入选越多。所选各家不少文集早已散佚,正因为《文选》的收录才得以流传。全书的分类,则能反映汉魏以来文学发展、文体增多的历史现象。"选学"在唐朝与《五经》并驾齐驱,盛极一时,士子必须精通《文选》。至北宋年间,民间仍有传言"文选烂、秀才半",到了宋代又有"文章祖宗"之说。延至元、明、清代,有关《文选》的研究一直没有中断,是今人研究梁朝以前文学的重要参考资料。

《文选》卷17专门设立了音乐一类,比较集中地收录了魏晋、南北朝以来各家论乐的相关文章、文字。有名的《长笛赋》《洞箫赋》《琴赋》皆收录于此。

(四)《文心雕龙》

刘勰(约465—520),字彦和,生活于南北朝时期,中国历史上著名的文学理论家。祖籍山东莒县东莞镇,世代侨居京口(今江苏镇江),著有《文心雕龙》五十篇。

《文心雕龙》分为"上""下"两编,每编二十五篇,包括"总论""文体论""创作论""批评论""总序"等五部分。其中专设《乐府》一篇,较为系统地阐述了刘勰对音乐的看法。其中记载:"匹夫庶妇,讴吟土风,诗官采言,乐胥被律,志感丝篁,气变金石。是以师旷觇风于盛衰,季札鉴微于兴废,精之至也。夫乐本心术,故响浃肌髓。先王慎焉,务塞淫滥。敷训胄子,必歌九德,故能情感七始,化动八风。"刘勰认为,音乐本生于心,"响浃肌髓",以致历代帝王对音乐莫不谨慎以待,因为音乐关系着国家的兴盛与衰败。《乐府》就是在这种前提下,简要回顾了秦汉以来的音乐发展历程,在点评历代音乐得失的同时,提出了自己的音乐审美标准。其中,讨论乐府的一些问题主要集中在三个方面:第一,诗歌、音乐的特征和作用;第二,诗歌、音乐的起源和发展;第三,诗歌和音乐的关系。其主旨是提倡雅正,反对靡靡之音。

附:江苏古代音乐史(四)

——魏晋、南北朝纷乱融合时代江南文化的兴盛

江南文化的发展,得益于它政治、经济地位的提升。公元4世纪,晋室南渡,在南京建立政权。此后,南朝宋、齐、梁、陈依次更迭,统治江南达272年之久。这一时期,是中国历史上第一次大规模的南北分治,大大推动了江南地区的开发。

三国苏南属吴,苏北归魏,江苏的省会城市南京在当时名为"建业",是吴国国都。关于其名称,西晋司马炎平吴后,将"建业"之名改成"建邺",西晋末为避晋愍帝司马邺的名讳,又把建邺县改称建康县。之后,东晋王朝以及史称南朝的宋、齐、梁、陈四代,都相继在南京建都,因此至今南京有"六朝古都"的美称。东晋、南朝时期,南方的经济普遍有所发展。比较突出的地区是长江中下游的荆、扬二州,其中,江苏省的扬州是东晋、南朝经济最发达的地区。

此外,丹阳古称曲阿,是历史上南朝齐、梁两朝萧姓皇帝之祖南迁后的故里,现在该市访仙镇萧家村尚存萧氏宗祠旧址。继东晋、刘宋朝之后,齐、梁两朝都以建康(今南京)为都城。期间,宫廷内乱不断,各种争权夺位的弑杀很多,所以同是萧姓皇帝的齐、梁两朝更替了十一位帝王,另有3个追尊为帝的未计入,前后仅经历了七十八年的短暂历史。他们死后,大多归葬故土——曲阿。因此,在今丹阳市东北片区的丘陵地带,形成了一片齐梁帝陵区域。

在音乐方面,江苏地域作为当时的要地,有着灿烂的文化历史。尤其以南京等地发现的竹林七贤画像砖最为重要,从画像砖上可获知古琴的形制在当时已确立为七弦十三徽。

 乐歌

(一) 吴歌

魏晋、南北朝时期,吴地的中心是在建业,后称为建邺、建康,即今天的南京,据《乐府诗集·卷四十四》中引《晋书·乐志》记载:"盖自永嘉渡江之后,下及梁、陈,咸都建业,吴声歌曲起于此也。"这时所指的吴声歌曲,后来被人统称为"吴歌"。可以说在当时,吴歌即是吴声歌曲的缩写。吴声歌曲初期的作者多属无名氏,说明是在民间中流传。南朝乐府初期采录了吴地歌谣,是徒歌,比较淳朴,在《子夜歌》等吴声歌曲中保留了这种特质。

左思《三都赋》称吴都音乐"张女乐而娱群臣,罗金石与丝竹,若钧天之下陈。登东歌,操南音。胤阳阿,咏莜任。荆艳楚舞,吴愉越吟,禽习容裔,靡靡愔愔"。而《淮南子·说山训》提到的江南古代水网地区的"阳阿采菱",即被视为最早、最和谐的"和"乐。

(二) 子夜吴歌

六朝乐府有《子夜歌》,因为主要在吴地流行,所以也称《子夜吴歌》。《子夜吴歌》是六朝乐府的吴声歌曲,是当时南方著名的情歌,风格非常真诚、缠绵,多写少女热烈深挚地忆念情人的思想感情。据《新唐书·乐志》记载:"《子夜吴歌》者,晋曲也。晋有女子名子夜,造此声,声过哀苦。""《乐府解题》曰:'后人更为四时行乐之词,谓之《子夜四时歌》。'"

(三) 双凤民歌

双凤民歌流传于太仓、昆山、常熟等地,尤以太仓双凤一带为盛,是吴歌的重要组成部分,相传在东晋时就已流传。虽然吴歌在现实生活中,离寻常百姓的生活越来越远,但苏州相城阳澄渔歌与常熟白茆山歌、吴江芦墟山歌、张家港河阳山歌一起同为吴歌"四大嫡系",近年来开始活跃于群众的视野中。双凤民歌中的大山歌很有特色,它由"头歌""邀歌"两部分组成。头歌的歌词内容,有传统的山歌,也可即兴编唱,对歌时用来对答。"邀歌"由数名女歌手合唱,全部唱衬词或依头歌唱。农村每年耕糖稻结束后,歌手相聚,隔河对唱或隔场对歌,有时长达数天之久。

(四) 清歌

清歌,就是后来汉魏六朝时代江南特有的高腔"转歌流声"。清歌历来有两种解释,一是指不用乐器伴奏的歌唱,类似于清唱。二是指清亮的歌声。关于清歌的记载来源于文献,如"冯夷鸣鼓,女娲清歌","皇娥倚瑟而清歌"等。汉代张衡在《七辩》中也有关于清歌的记载:"淮南清歌,……变曲为清,改赋新词,转歌流声"。关于清歌指清唱的说法在很多文献中都有提及,如张衡在《思玄赋》中写道:"双材悲于不纳兮,并咏诗而清歌。"三国时期魏国的曹丕在《燕歌行》中写道:"展诗清歌聊自宽,乐往哀来摧肺肝。"《晋书·乐志下》中也有清歌的记载:"宋识善击节唱和,陈左善清歌。"宋代梅尧臣所作的《留题希深美桧亭》一诗中写道:"乘月时来往,清歌思浩然。"另外,关于清歌指清亮的歌声一说,很多文献中也都有运用,如晋朝

的葛洪在《抱朴子·知止》中说道："轻体柔声,清歌妙舞。"南朝宋代的谢灵运在《拟魏太子邺中集诗·魏太子》一诗中写道："急弦动飞听,清歌拂梁尘。"唐代王勃的《三月上巳祓禊序》中也有关于清歌的记载："清歌绕梁,白云将红尘并落。"清代洪昇的《长生殿·传概》中写道："清歌未了,鼙鼓喧阗起范阳。"

二、乐舞

(一) 吴舞

1. 白纻舞

六朝时代,有一种吴舞,叫做白纻舞。白纻舞是一种鸟舞,以手袖为容、以身躯表情、以眉目传神、以足踏为节,轻柔委婉飞扬。白纻舞又分为独舞和群舞。白纻舞因跳舞时穿的服装由质地轻薄的白纻缝制而得名。《晋书·乐志》中记载:"白纻舞,按舞辞有巾袍之言。纻本吴地所出,宜是吴舞也。"由舞者穿着产于江苏一带的白纻缝制的舞衣可见白纻舞最初是江南的舞蹈。从三国时代的东吴到晋代再到唐代年间,白纻舞一直盛行不衰,而且是酒宴表演中的常见节目。在晋代,白纻舞流行于封建贵族社会。西晋张华有以白纻舞为主题的《白纻舞歌诗》传世。南朝梁代的沈约曾奉梁武帝之命写成《四时白纻歌》,共有《春白纻》《夏白纻》《秋白纻》《冬白纻》《夜白纻》五章。

图 4-5

当表演《四时白纻歌》的时候,五个舞者通常集体起舞。在表演结束后,她们要向观众进酒。唐代时则将白纻舞列入"九部乐""十部乐"的"清商"乐部中。舞者在宫廷表演白纻舞,也常在士族家宴及民间表演。发展到宋代时,《宋书·乐四》中记载"清歌徐舞降祗神",说明它与巫舞有一定的关系。

2. 拂舞

拂舞,原为江南地区的民间歌舞,魏、晋年间曾被采选入宫供皇亲国戚欣赏,并作为宴享乐舞。拂舞盛行于梁代,后传至隋唐犹存。舞者原本都要手执拂帐,隋代时去掉拂帐以彩绸起舞,唐代又加入清商乐伴舞。《宋书·志第十二·乐四》记载了拂舞歌诗五篇,分别为《白鸠篇》《济济篇》《独禄篇》《碣石篇》《淮南王篇》。其中,《白鸠篇》原为江南吴地歌乐曲;《碣石篇》为魏武帝曹操所作,也曾作拂舞,与《白鸠篇》同为四言拍。至今犹存的《碣石调·幽兰》也可能与当年的《碣石篇》接近,但已难以考证。

白鸠篇

翩翩白鸠,再飞再鸣。
怀我君德,来集君庭。
白雀呈瑞,素羽明鲜。
翔庭舞翼,以应仁乾。

交交鸣鸠,或丹或黄。
乐我君惠,振羽来翔。
东壁余光,鱼在江湖。
惠而不费,敬我微躯。
策我良驷,习我驱驰。
与君周旋,乐道亡饥。
我心虚静,我志沾濡。
弹琴鼓瑟,聊以自娱。
凌云登台,浮游太清。
扳龙附凤,日望身轻。

(二)丹阳羽人戏龙模印砖画

羽人戏龙模印砖画于1968年在江苏丹阳建山金家村出土,纵90厘米,横345厘米,属于青砖模印(图4-6、图4-7、图4-8)。据考证,其属于南朝(420年—589年)遗物。砖侧阴刻"大虎"等字,画面上的龙即所谓的"大虎"。画面中的"羽人",腰系飘带,手执拂带,全身作舞蹈姿势,面向一头张牙舞爪、双翼飞腾的"大虎"。"虎"立于画面中央,昂首翘尾,四足奔驰,身形修长,威武有力。其右上角的"飞天",一持仙果,一作散仙果状。整个画面的卷云花草、衣褶飘带,仿佛都在随风飘动,满天飞翔。

图4-6 丹阳羽人戏龙模印砖画整体

图4-7 丹阳羽人戏龙模印砖画局部(一)

图4-8　丹阳羽人戏龙模印砖画局部(二)

（三）鼓吹出行砖画

鼓吹出行砖画是南朝时期的作品，现保存于南京博物院。它展现了当时鼓吹队伍出行时的场景。画面上三个人分别骑着马，手持乐器吹奏，每个人神态迥异，所拿乐器也不同，充分展示了鼓吹乐的表演形式。

三　百戏

青釉楼台百戏堆塑瓷罐

三国吴越窑青釉楼台百戏堆塑罐（图4-9），是1973年江苏金坛县白塔公社储王庄三国吴天玺元年（276年）墓出土的文物，现藏于镇江市博物馆。整体造型为一大罐，上塑九层庑殿式楼台，分为两部分制成。下部是一盘口鼓腹大罐，鼓腹上堆塑虎、狮、羊、人骑异兽、蜥蜴等雕像。盘口中心为三层庑殿式楼台，底层四角前有四阙，前后门前均设有平台、勾栏。前门勾栏内的平台上对立两人，双手平持一杖。门正中一人骑狮形辟邪。后门勾栏内对立两人。楼台左侧庑廊下堆塑舞乐杂技人物俑，或倒立，或弹琴，或耍球等，前方塑人骑狮形辟邪、卧狮。二层楼台四角塑四个小罐。第三层楼台为罐口，楼台四角塑有手捧寿桃的猴。上部为罐盖，塑六层楼台，即整个罐的第四至九

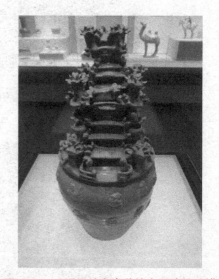

图4-9　三国吴越窑青釉楼台百戏堆塑罐

层。第四至八层四角均各有四阙。第五层四面门前均塑有长条形观廊。第九层为庑殿式屋顶。胎浅灰色，施釉不及底，釉色青中泛黄。这件堆塑瓷罐上精美的百戏造型，展现了三国时期音乐娱乐的场景。

四 乐人

(一) 张永

张永(410—475),字景云,南朝宋吴县(今江苏苏州)人。他涉猎书史,能为文章,善隶书,晓音律。据《南史·张裕传附张永传》记载:"永晓音律,太极殿前钟声嘶,孝武尝以问永。永答钟有铜滓,乃扣钟求其处,凿而去之,声遂清越。"张永在孝武帝统治时期,曾经解决了太极殿前钟声不纯的问题,说明他精通音律。他在音乐史上的贡献主要是撰写了《元嘉正声技录》。这部文献记载有相和歌和清商三调的音乐体制及传唱情况,是研究南朝时期中原旧曲的重要文献。南朝陈代释智匠撰写的《古今乐录》中有关于中原旧曲的记载,很多内容来自张永的《元嘉正声技录》。

(二) 刘勰

刘勰(约465—520),字彦和,生活于南北朝时期,是中国历史上著名的文学理论家。祖籍山东莒县东莞镇,世代侨居京口(今江苏镇江)。著有《文心雕龙》五十篇,其中包含了很多音乐方面的记述。

(三) 萧衍

萧衍(464—549),即梁武帝,字叔达,南朝兰陵(今江苏丹阳)人。萧衍在位四十七年,对当时中国的政治、经济、文化、宗教的影响相当深远。

萧衍小时候就显示出文学才华,《南史》称其"少而笃学,能事毕究"。他和南朝著名文人沈约等号称"竟陵八友"。他们开创的"永明体"诗风,在形式上大都注重声律的和谐和字句的整齐对称,对后来的近体诗,即五言律诗的形式,有很大的影响。

萧衍不仅是个文学家,而且是一个有突出成就的音乐家,《旧五代史·乐志》称他"素精音律"。萧衍成为帝王之后仍然注重音乐,他"思弘古乐,天监元年,遂下诏访百僚",整理音乐,剔除前朝的疏漏及违背古制的状况。在此期间,萧衍对音乐进行了一系列的改革和创造,开一代乐风。萧衍正乐,很重视音乐本身的规律,改变过去雅乐以月次演奏的旧规矩,而以五声音阶宫、商、角、徵、羽的自然排列为序,这是一次有重大意义的修改。另外,在雅乐中加进了俗乐的成分,把歌舞、百戏、佛曲融合到庙堂之乐,使雅俗合流,把所有雅乐按民间方式演唱。这种大胆彻底的做法,在历代帝王正乐做法中极为少见。

萧衍还是一个清商乐的作曲家。天监十一年,他在流行于湖北荆州地区的民歌——"西曲"和流行于江浙地区的民歌——"吴声"的基础上,创作了《江南上云乐》十四曲,后来又创作了《江南弄》《龙笛曲》《采莲曲》《凤笙曲》《采菱曲》《游女曲》《朝云曲》等七曲,词曲并茂。宋代的《乐府诗集》还记载了萧衍这七首歌的歌词。

由于萧衍笃信佛教,所以对佛教音乐的繁荣也做出了贡献,并为后世佛教仪式中的主要音乐形式创造了一个模式。

五 乐器

(一) 琵琶、筚篥

魏晋、南北朝时期的民族大融合促进了乐器的发展。这时期的直项琵琶已经从琵琶中分离出来,因为"竹林七贤"中的阮咸善弹,所以直项琵琶被统称为现在的阮。通用琵琶的前身,曲颈,梨形音箱,东晋十六国时经印度传入我国,根据《通典》记载,大约又在南朝梁时传到江南。筚篥是这时期由西域流传于中原的一种少数民族乐器。江苏金坛出土的唐王堆塑罐上就有弹奏琵琶和吹奏筚篥的形象存在。

金坛唐王堆塑罐(图4-10、图4-11),1972年出土于金坛县唐王乡东吴墓中,时代为三国吴,现存于镇江市博物馆。塑罐保存完好,无盖,通高47.5厘米,腹径28厘米,口径8.8厘米。

塑罐尖底膨肩,上面设有楼台百戏、飞禽走兽等,具体包括佛像、飞鸟、猴子、飞鼠、狮子、蜥蜴等。塑罐上有作乐舞者四人,其中一人打鼓,右手执桴,鼓倒置在胸前。二人持杆,杆一左一右。一人吹筚篥,筚篥一端在口中,双手左手在上右手在下,五指分明。一人弹琵琶,乐器粗略,但仍刻出了丝弦和品相,还有一人作舞相伴。雕塑整体形象丰满写实,是我们研究当时江苏地区百戏、乐器使用情况的有力实物依据。

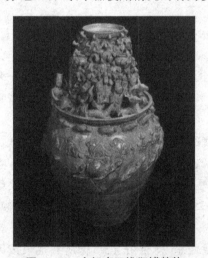
图4-10 金坛唐王堆塑罐整体

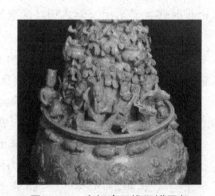
图4-11 金坛唐王堆塑罐局部

(二) 古琴、阮

魏晋、南北朝时期战乱频繁,民族冲突激烈,经济文化屡遭破坏,人民生活动荡不安。在这种硝烟弥漫的战乱年代,不少文人雅士愤世嫉俗,归隐于山林,寄情于琴乐。古琴、阮等乐器受到文人雅士们的喜爱并以此寄托情感。江苏出土的三套关于"竹林七贤"的画像砖上便可一览他们弹奏古琴、阮时的情景,同时在这些砖图上能够清楚地看到古琴上的弦和徽,能够确定这一时期的古琴已经是七弦十三徽。南京江宁孙吴大墓出土的青瓷俑展现了三国时

期吴国贵族宴乐的精彩场面,也印证了古琴艺术在当时具有巨大的影响力。

1. "竹林七贤"画像砖

"竹林七贤"画像砖是南朝砖刻珍品。共计出土三套,1959年南京江宁西善桥出土一套,1968年江苏丹阳胡桥吴家村和丹阳建山金家村各出土一套,内容、形式大体相同。人物刻画极为生动传神,突出地表现了每个"贤人"的性格、气质。他们的动态、神情都符合史籍记载。

1) 南京西善桥"晋'竹林七贤'与荣启期"模印砖图

南京西善桥"晋'竹林七贤'与荣启期"模印砖图(图4-12至图4-15),1960年5月被发现于南京西善桥一座六朝古墓。墓为夫妇合葬墓,墓的结构、遗物形制及壁画作风,都可以证明墓的年代应该在南朝初期的晋、宋时期。现存于南京博物院。

两幅画的内容为魏晋"竹林七贤"和荣启期。图画采用横幅壁画形式,约在1500年前制成。图画刻画了魏末嘉平年间,在山阳河内竹林之中的七位清谈名士。但在这幅画上,多了一位人物,是为了使画面构图均衡,最后添加的是一位春秋时代的高士——荣启期。原画自左至右,横向展开,依次为手执如意的王戎、喝酒的山涛、啸歌的阮籍、弹琴的嵇康、静思的向秀、恋杯的刘伶、拨阮的阮咸,殿后这位便是鹿裘带索、鼓琴而歌的荣启期。人物之间则以垂柳、乔松、梧桐、银杏及不知名的树木相隔,各占一席之地。八人之中,嵇康、阮咸、荣启期、阮籍都是历史上有名的琴家,嵇康更是著名的音乐理论家。由砖图可知当时的古琴已确立了七弦十三徽的形制。

图4-12 南京西善桥"晋'竹林七贤'与荣君期"模印砖图局部(一)

图4-13 南京西善桥"晋'竹林七贤'与荣启期"模印砖图局部(二)

图4-14 南京西善桥"晋'竹林七贤'与荣启期"——嵇康

图4-15 南京西善桥"晋'竹林七贤'与荣启期"——阮咸

2) 丹阳金家村"竹林七贤"及骑乐画像砖

丹阳金家村"竹林七贤"及骑乐画像砖（图4-16至图4-18），1968年8月到10月出土于丹阳县建山乡金家村一个南齐大墓，墓主可能是南朝齐废帝萧宝卷。

图4-16 丹阳金家村"竹林七贤"及骑乐画像砖局部（一）

图4-17 丹阳金家村"竹林七贤"及骑乐画像砖局部（二）

图4-18 丹阳金家村"竹林七贤"及骑乐画像砖局部（三）

3) 丹阳吴家村"竹林七贤"画像砖

丹阳吴家村"竹林七贤"画像砖（图4-19、图4-20）1968年8月至10月间出土于丹阳县胡桥乡吴家村一个南齐大墓，墓主人可能是南朝齐和帝萧宝融。

图4-19 丹阳吴家村"竹林七贤"画像砖整体

2. 南京江宁孙吴大墓青瓷俑

2006年于南京市江宁区的上坊孙吴大墓发掘出众多精美的青瓷器,这些文物都是六朝早期青瓷器的典型代表。这组青瓷俑(图4-21)呈现出了三国时期吴国贵族享乐生活的场景,每个青瓷俑的衣冠服饰、造型姿势都不尽相同。正中间坐着的人为坐榻俑,应该是这组人中的主人,他端正地坐在榻上,聆听着音乐。两边有侍从俑和伎乐俑服侍着,左边为抚琴俑,两人神情庄重地演奏古琴,这从侧面也印证了当时古琴艺术的影响力之大;右边有击鼓俑和吹奏俑,一人席地而坐,用手掌和鼓槌击打扁鼓,后面的人似乎在吹奏什么乐器,由于手的断失,我们无法得知所吹乐器为何。但整体上仍然可以看出三国时期吴国贵族宴乐场面的精彩。

图4-20 丹阳吴家村"竹林七贤"画像砖局部

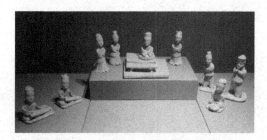

图4-21 南京江宁孙吴大墓青瓷俑

3.《斫琴图》

《斫琴图》是宋人摹本之一(图4-22)。原画由东晋画家顾恺之(约348—409)所画。顾恺之,字长康,小字虎头,晋陵无锡(今江苏无锡)人,绘画理论家、诗人。

《斫琴图》描绘古代文人学士正在制作音色优美、颇具魅力的古琴的场景。画中有14人,或断板,或制弦,或试琴,或旁观指挥,还有几位侍者学徒执扇或捧场。因画中表现的多是文人,所以都长眉修目,面容方整,表情肃穆,气宇轩昂,风度文雅。此画在人物的神态表现上是颇为传神的。如右上角的一文士独坐于一长方席上,右手食指尖在木架丝线的中部轻轻地拨动,其目光下注却又不驻于何物,整个脸部呈全神贯注倾听状,这正是调定音律时所特有的表情神态。

《斫琴图》中所绘人物，或挖刨琴板，或上弦听音，或制作部件，或造作琴弦，画面写实而生动。从画中可以看出，魏晋时期琴的制作已经形成了完善的规范。其中琴面与琴底两板清楚分明，琴底开有龙池、凤沼，说明当时琴的构造形制已是由挖薄中空的两块长短相同的木板上下拼合而成。从画面上看，似有两种古琴，它们都是全箱式，琴身出现了额、颈、肩等区分，但图中两种古琴造型仍与汉弹琴俑的大体一致。这一样式的琴体，还可见于河南邓县北朝彩绘画像砖墓出土的《商山四皓图》，以及陕西三原唐初李寿墓线刻壁画伎乐图中。《斫琴图》中画出的古琴样式，对研究古琴形制、鉴别古琴年代有着极大的价值。

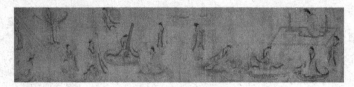

图4-22　斫琴图

本章习题

1. 现存最早的古琴谱是什么?
2. 流行于湖北一带、内容多为抒发游子思乡离别之情的音乐是什么?
3. 名词解释:清商乐、歌舞戏。
4. 简述音乐家苏祗婆在传播西域音乐方面的贡献。
5. 简述《声无哀乐论》的音乐思想。
6. 从秦汉至南北朝时期,琵琶的形制经历了哪些发展?
7. 魏晋、南北朝时期著名的音乐家有哪些?试举3例。
8. 论述清商大曲的形成与发展。
9. 名词解释:阮籍。
10. 名词解释:蔡文姬。
11. 名词解释:《碣石调·幽兰》。
12. 南北朝末期兴起的歌舞戏中的代表剧目有哪些?
13. "竹林七贤"中哪些人对音乐做出了贡献?并列举他们的代表作。
14. 魏晋、南北朝时期的打击乐器有哪些?
15. 魏晋、南北朝时期著名的琴曲有哪些?
16. 名词解释:何承天"新律"。
17. 简述相和歌和清商乐的异同。
18. 简述阮籍对音乐的贡献。
19. 我国现在所通用的琵琶源于魏晋时期的哪种乐器?
20. 关于北齐兰陵王的歌舞戏是哪一个?

第五章

隋、唐时期

楔 子

朝代	时　间		主要帝王	文化	音乐
隋朝	581（开皇）—618		隋文帝杨坚	科举制	开皇乐议,燕乐,多部乐,二部伎,法曲,曲子,变文,大乐署,鼓吹署,教坊,梨园,许和子,李龟年,念奴,段善本,康昆仑,轧筝,奚琴,《教坊记》,《乐书要录》,《乐府杂录》,《羯鼓录》,八十四调,燕乐二十八调,燕乐半字谱,减字谱,隋炀帝墓编钟编磬,犯调,移调,健舞,软舞,歌舞戏,参军戏,《敦煌曲谱》
唐朝	618（武德）—907	贞观之治（627—649）开元盛世（713—741）安史之乱（755—763）	唐高祖李渊	文成公主嫁往吐蕃,丝绸之路的全盛,遣唐使	
五代	907—960				南京南唐烈祖李昇墓男舞陶俑,邗江蔡庄五代墓琵琶,五代周文矩《按乐图》
十国	907—979				

　　隋朝是中国历史上经历了南北朝二百多年分裂之后的大一统王朝。它由出身于军事贵族的杨坚于公元581年篡夺北周政权而建立,定都大兴城（今西安）。公元589年灭陈,完成隋朝的统一。隋文帝励精图治,开创了著名的"开皇之治"。隋炀帝迁都洛阳,开凿京杭大运河,沟通南北交通;并创立了科举制,三省六部制也运行顺畅。公元618年李渊迫使隋恭帝禅让,公元619年,隋哀帝禅让王世充,隋朝灭亡。

　　在音乐方面,隋初开皇年间朝廷以改作雅乐为题开展了一场讨论,后世称之为"开皇乐议"。隋朝统治者创立了"教坊"机构,建立了"七部乐""九部乐"的宫廷音乐体制。民间散乐百戏也得到高度发展。这时期的宫调理论成果主要体现在隋代八十四调的建立上。这一时期除了官方正统史料《隋书·音乐志》、《北堂书钞》、《初学记》、《通典》、《唐六典》等记述了较多有用的音乐史料外其他的文史文论,分史笔记中也有专门的"乐部"记载了很多音乐史料。

　　唐朝是中国历史上统一时间最长、国力最强盛的朝代之一。公元618年由李渊建立,建都西京长安,后设东都洛阳。公元627年,唐太宗李世民登基后开创了"贞观之治",唐高宗以后,武则天以周代唐（690年—705年）。公元712年,唐玄宗李隆基即位,开创了全盛的

"开元盛世"。安史之乱后,国力日趋衰败。这期间与突厥、回纥、吐蕃、靺鞨等民族关系密切,对外交流频繁,与天竺、新罗、日本和欧洲国家均有来往。政治制度和科举制度也有所创新与完善。科技、文化艺术极其繁盛,具有多元化的特点。

在音乐方面,唐袭隋制,宫廷音乐的规模与水平极高,国内外各民族音乐文化交流融合,日本先后派出22批"遣隋使""遣唐使"来中国。燕乐开始繁盛,歌舞伎人大量涌现,建立了九部乐、十部乐等多部乐,之后改为坐部和立部二伎。隋唐宫廷燕乐中还有一种重要的音乐形式——法曲,用于佛教法会。这时期的"曲子""变文"等民间俗乐开始盛行,促进了歌唱艺术的发展和说唱形式的兴起。许和子、李龟年、念奴等均为杰出的歌唱家。唐朝还设置了完善的音乐机构,有属于太常寺的大乐署、鼓吹署,以及属于宫廷的教坊和梨园四个部门。器乐发展至这一时期,出现了轧筝、奚琴等乐器。关于乐人段善本、康昆仑的琵琶比赛轶事也成为一段佳话。燕乐半字谱、减字谱的使用与发展,使得音乐作品得以更好地记录与保存。这时期的宫调理论成果,主要体现在唐代燕乐二十八调体系的建立上。乐书乐论方面有《乐书要录》《乐府杂录》等书籍文论,为这一时期的音乐思想理论作出了相关记录。

唐朝灭亡之后,在中原地区相继出现了后梁、后唐、后晋、后汉和后周五个朝代以及割据于西蜀、江南、岭南和河东等地的十几个政权,合称五代十国,简称五代。十国是前蜀、后蜀、吴、南唐、吴越、闽、楚、南汉、南平(荆南)、北汉。五代并不是指一个朝代,而是指介于唐宋之间一段特殊的历史时期。

江苏地区扬州邗江区隋炀帝墓出土的编钟、编磬,是迄今为止国内唯一发现的隋唐编钟、编磬实物,填补了隋唐钟磬音乐的空白。扬州城东出土的唐乐舞俑,对研究唐代音乐舞蹈及造型艺术有着珍贵的价值。邗江蔡庄五代墓出土的直颈五弦琵琶和四弦曲颈琵琶,则说明了风靡盛唐的龟兹琵琶到了五代仍然势头不减。

第一节 乐制与音乐机构

这一时期音乐的灿烂辉煌、五彩缤纷与宫廷音乐机构的设置和完备有着密不可分的关系,它们相辅相成,互相促进,共同发展。因此,研究唐代宫廷音乐机构是研究唐代音乐的重要基石和主要切入点,并且为中国古代音乐教育、音乐状况等方面的研究提供了契机和线索。唐代的音乐机构有大乐署、鼓吹署、教坊和梨园四个部门。前两者属于政府的太常寺,后两者属于宫廷。它们共同辅佐、承载并成就了唐代辉煌的宫廷音乐。

开皇乐议

开皇乐议(582年—594年)是隋初朝廷以改作雅乐为题的一场讨论。始于隋开皇二年

(582年),是隋文帝杨坚(541—604)登上皇位的第二年,至开皇十四年(594年)定下新雅乐的音乐大事,前后断断续续长达十三年。开皇乐议表面上是对于恢复雅乐的争论,其实质思想则是如何对待外来音乐的问题。

郑译、万宝常、苏夔、何妥等各自提出了看法,一时众说纷纭、是非混乱。据《隋书·卷十四·志第九·音乐中》记载,黄门侍郎颜之推认为,宫廷雅乐"并用胡声",主张依梁朝旧典来制定隋朝雅乐。沛国公郑译则认为应该重修雅乐,并依据苏祗婆的"五旦七调",提出了七声十二律旋相为宫的"八十四调"宫调体系。郑国公苏威之子苏夔反对郑译的"八十四调"。万宝常提出了"八十四调"和"一百四十四律",但因为他只是普通乐工,其意见得不到重视。据《唐会要·卷三十三·雅乐下》记载,国子监博士何妥嫉妒郑译、苏夔,认为黄钟宫象征皇帝的德行,主张"唯奏黄钟一宫",得到皇帝批准。据《旧唐书·志第八·音乐一》记载,公元589年,隋文帝杨坚灭陈,得陈乐,认为"此华夏正声也,非吾此举,世何得闻",于是,设清商署,重订雅乐。开皇十四年(594年),雅乐订成。

开皇乐议的历史功绩主要有三个方面:其一,开皇乐议本身提高了当时社会上对音乐的重视,促进了歌舞大曲等音乐艺术形式的收集和整理,也造成了各民族的音乐兴盛发展;其二,雅乐的建设问题并没有取得太大的进展,反而推动了其他风格的音乐获得空前的发展机遇;其三,音乐表演更加系统化和正规化,隋唐伎乐形成由此开端。因此,开皇乐议对唐代,甚至是后世的音乐形态都有着重大的影响。

 音乐机构

(一) 太常寺

太常寺内主掌音乐的有两个机构:大乐署和鼓吹署。"太常"是从汉代承袭下来的,它是统领宫廷礼、乐、医、占卜事务的国家行政机构。汉代班固的《汉书》、唐代杜佑的《通典》等文献中都有记载"奉常"为乐官,掌管宗庙礼仪。到了汉景帝六年更名为"太常"。北魏称"太常卿",北齐称为"太常寺卿",北周称"大宗伯",隋至清皆称"太常寺卿"。

大乐署是隶属于太常寺的音乐机构,既管雅乐,也管燕乐,比较笼统地说就是宫廷音乐。唐朝政府对音乐艺人的要求很高,大乐署的另一个职能就是对音乐艺人进行训练和考绩。这两个职能密不可分,相辅相成,促进了唐朝宫廷音乐的兴盛。在《旧唐书·礼乐志》《新唐书·百官志》和《新唐书·礼乐志》中都有关于大乐署的记载。在大乐署中,有一些乐师负责教学,但大多数乐师都在大乐署学习音乐,并且经过考试决定去留。其考试一年一次,经过考试分为上、中、下三等,每过十年还要经过一次更大的考核,综合这些考核来决定乐师们的职位高低,甚至去留。在宫廷音乐中,有燕乐、雅乐之分,难度也不尽相同,其中雅乐最简单,立部伎次之,坐部伎最难。技艺最高的乐师在坐部伎任职,通过考核,技艺达不到要求的乐师调入立部伎,再次就去学雅乐。还有记载,如果在大乐署中过了十五年而考试不通过的就得不到官职,会被调入太常寺的另一音乐机构"鼓吹署"去学习。从史书中的记载可以看出,唐朝对于乐师的管理制度非常严格,对他们的演奏技巧要求也很高,可以说,唐朝的宫廷乐师都是万中选一、十分优秀的人才。

鼓吹署是属于太常寺管理的另一音乐机构,专管仪仗中的鼓吹音乐。值得注意的是,除了仪仗中有鼓吹乐,在大乐署燕乐部中也有,所以在宫廷礼仪活动中所出现的鼓吹乐,很可能并不属鼓吹署管辖,而是属于大乐署燕乐部管辖。鼓吹署所管辖的除了仪仗中的鼓吹乐,也就是卤簿,还包括军乐。鼓吹署的结构和前朝相比,并没有太大改变,依然有大小横吹等,但人数规模远远比不上大乐署。

(二)宫廷

除了太常寺以外,因为唐朝的统治者对音乐的重视和喜爱,所以有两个机构直接隶属于宫廷管理,分别是教坊和梨园。教坊数量最多时一共有五处;而梨园更是被称为天子门生。

教坊,是管理教习音乐、领导艺人的机构。教坊的制度也在不断变化中,唐初武德年间(618年—626年)开始有内教坊,归太常寺领导。至开元二年(714年)以后,有五处教坊,分别是一处内教坊,和四处外教坊。内教坊在宫廷里,外教坊有两处在西京长安,两处在东京洛阳。它们均不归太常寺领导,直接归属于宫廷,由宫廷派中官为教坊使来掌管。教坊所学习的内容比较广,有歌,有舞,也有散乐等,成员也有男有女。其中,教坊中的女艺人根据相貌和技艺的高低,被分为三个等级。根据崔令钦《教坊记》的记载:"妓女入宜春院,谓之'内人',亦称'前头人',常在上前……云韶谓之'宫人',盖贱隶也……平人女以容色选入内者,教习琵琶、三弦、箜篌、筝者,谓之'搊弹家'。"这里表明,属于宜春院管理的是"内人",也称"前头人",因其技艺高超,所以经常在皇帝面前表演。次一级别的是"宫人"。第三等的女艺人叫做"搊弹家",是因容貌美丽而被选入宫中的平民女子,她们需要学习的内容非常多,比如歌、舞、琵琶、三弦、筝、箜篌等。在表演时,内人的位置在最容易被注意的地方,如队伍的最前面和最后面等,搊弹家则夹在队伍的中间。因为音乐素质高低不同,所以内人学习新曲子时速度很快,在皇帝面前表演时,一般女艺人只能表演比较简单的曲目,而内人则表演较难的节目。

梨园,是专习法曲的机构。梨园这一宫廷音乐机构乃是唐玄宗所创,《新唐书·卷二二·礼乐十二》中记载:"玄宗既知音律,又酷爱法曲,选坐部伎子弟三百教于梨园。"法曲包括歌舞、器乐演奏等。唐玄宗能作曲,其大多数新作品属于法曲一类。当他作了新曲后,常交给梨园演奏。因此,梨园艺人要担任演奏新作品的任务。虽然梨园多演奏法曲,演奏范围可谓比教坊狭窄,然而梨园子弟的技艺要比教坊乐人更加精深。有许多著名乐人,如李龟年、贺怀智、张野狐等,都属于梨园出身。

唐代的梨园组织有3个,其中最主要的是宫廷中的梨园,它包括男艺人三百人和女艺人几百人,男艺人选自坐部伎中的子弟,学习地点在长安西北禁苑里的"梨园",女艺人选自宫女,学习地点在宜春北苑。由于唐玄宗很懂音乐,对于这些艺人演奏时发生的错误,他会指出并校正,所以,他们又被称作"皇帝梨园弟子"。此外,西京有"太常梨园别教院",属于长安太常寺;东京有"梨园新院",属于洛阳太常寺。

第二节 音乐种类与作品

唐代是我国音乐史上的一段极为重要的时期,其音乐文化在中国封建社会发展的历史进程中达到时代的顶峰,同时为世界音乐文化的发展做出了积极的贡献。由于唐代政治稳定、经济发达、民族关系融洽、对外文化交流广泛,以及太宗、高宗、玄宗、武后等统治者的支持和重视,燕乐大曲、歌舞伎乐、歌舞戏等各种音乐舞蹈艺术都达到空前的高度。统治者都深知音乐舞蹈不但能给人以艺术上的享受,还能在政治上发挥其独特的宣传作用。除了宫廷音乐得到了极大的发展,民间俗乐也呈现百花齐放的景象,民间歌舞、说唱、戏曲、器乐音乐等都得到了极大程度的发展。

一 燕乐

燕乐即宴乐、䜩乐,是古代宫廷宴会音乐的总称。"燕乐"一词最早出现在周代,指后妃宫中所演奏的"房中乐"。汉代宫廷里的房中乐属于雅乐,其性质与隋唐所谓的燕乐截然不同。隋唐燕乐是宴飨所用的音乐,专指统治阶级宴请宾客时所用的乐舞,原称"宴乐",后通称"燕乐"。

广义的隋唐燕乐指宫廷中所用俗乐的总称,是以中国固有音乐和汉魏以来陆续从西域各族以及外国传入的音乐为基础而形成的大型宫廷歌舞音乐形式。隋代设七部乐、九部乐,唐代置九部乐、十部乐,后改为二部伎,即坐部伎和立部伎。狭义的"燕乐"专指九部乐、十部乐中的第一部乐,即张文收所做的燕乐。

（一）多部乐

隋唐时期,统治者制定了庞大的宫廷音乐规模来映衬其强盛的国情,这种燕乐体制即多部乐,用于朝会大典。其形成经历了一个漫长的过程,由隋初设置的"七部乐"到"九部乐",再后来唐朝的"九部乐"发展而成"十部乐",各乐部来源于各个地区的音乐,具有各个地区的风格特色。再发展到后期,根据演奏形式等分类,将多部乐改为"二部伎",即坐部伎和立部伎。

1. 隋初"七部乐"(581年—605年)

"七部乐"是隋朝开皇初年制定的燕乐体制,包括国伎(即西凉伎)、清商伎、高丽伎、天竺伎、安国伎、龟兹伎、文康伎七部,又杂有疏勒、扶南、康国等乐部。据《隋书·卷十五·志第十·音乐下》记载:"始,开皇初定令,置七部乐:一曰国伎,二曰清商伎,三曰高丽伎,四曰天竺伎,五曰安国伎,六曰龟兹伎,七曰文康伎。又杂有疏勒、扶南、康国……"

2. 隋"九部乐"(605年—618年)

隋朝公元605年,七部乐改设为"九部乐",包括清乐、西凉伎、龟兹伎、天竺伎、康国、疏

勒、安国伎、高丽伎、礼毕,其中清乐即清商伎。据《隋书·卷十五·志第十·音乐下》记载:"及大业中,炀帝乃定清乐、西凉、龟兹、天竺、康国、疏勒、安国、高丽、礼毕,以为九部。"

3. 唐初"九部乐"(618年—637年)

唐朝公元618年,唐高祖登基后,燕乐的体制承袭隋朝旧制,使用"九部乐"。据《旧唐书·志第九·音乐二》记载:"高祖登极之后,享宴因隋旧制,用九部之乐。"

4. 唐"九部乐"(637年—642年)

唐代贞观十一年(637年),废除了"九部乐"中的"礼毕"。贞观十四年,将"燕乐"列为首部,成九部乐。

燕乐,始于协律郎张文收所作的《景云河清歌》。

5. 唐"十部乐"(642年)

贞观十四年(640年),太宗统一高昌,贞观十六年(642年)一月,增设"高昌伎",成"十部乐"。至此,"十部乐"包含了燕乐、清商伎、西凉伎、龟兹伎、天竺伎、康国、疏勒、安国伎、高丽伎和高昌伎。

各乐部来源于当时各个地区的特色音乐,除了燕乐和清商乐来源于中原当地的音乐,其他乐部均来自于周边少数民族,甚至其他国家的特色乐舞。具体如下:

国伎(西凉伎):泛指甘肃一带的音乐。

清商伎(清乐):汉族传统的民间音乐,包括汉代的"相和歌",魏晋的"清商三调",南北朝的"江南吴歌"和"荆楚西曲"。

高丽伎:古代朝鲜的乐舞。

天竺伎:古代印度的乐舞。

安国伎:中亚古国的乐舞,位于今乌兹别克斯坦布哈拉一带。

龟兹伎:古龟兹国的音乐,位于今新疆库车一带,是胡乐诸部之首。

文康伎(礼毕):汉族的一种面具舞。

康国:位于今乌兹别克斯坦境内撒马尔罕一带。

疏勒:古西域国名,位于今新疆疏勒、英吉沙二城,是维吾尔族聚居之处。

这些其他民族或国外的乐舞,大多在南北朝就已传入中原地区,以其地名、国名作为乐部的名称,绝大多数曲名是音译的。无论从音乐形式、乐舞体制到舞蹈服饰都具备鲜明的民族风格和地方色彩。这些外来音乐汇集中原,与本地区的音乐相互吸收、相互融合、共同发展,促进了国内外的音乐交流,增进了各国各地的友谊,加强了地区间文化的发展。

(二) 二部伎

十部乐到了唐玄宗时期开始从演出形式、演奏技术、演奏人数和音乐风格上来分类,改为坐部伎、立部伎,归太常寺管理,乐工和舞伎都经严格训练考核。《唐会要·卷三十三·雅乐下》记载:"武德初……其后分为坐立二部……自天后临朝,此礼遂废。神龙二年八月,敕立部伎舞人,以后更不得改补人诸色役。坐部伎有六部……"唐高宗时已设有立部伎。坐部伎的设立约在武后、中宗之时。至玄宗时,除保留一些前代的传统节目之外,还改编、创作了很多新的乐舞。两部伎的音乐以流行的龟兹乐为主。伴奏大部分是龟兹与西凉等少数民族

的乐器。

白居易《立部伎-刺雅乐之替也》诗中描绘"太常部伎有等级,堂上者坐堂下立。堂上坐部笙歌清,堂下立部鼓笛鸣。"展示了坐部伎与立部伎在当时格局上及表演上的大致内容。坐部伎,演奏者坐于堂上为小型精致的歌舞伴奏,一般为3至12人,其风格细腻、典雅、抒情。主要的音乐作品有《燕乐》《长寿乐》《天授乐》《鸟歌万岁乐》《龙池乐》《小破阵乐》,其中,《燕乐》包括《景云乐》《庆善乐》《破阵乐》《承天乐》四部小型乐舞。立部伎,立于堂下为大型歌舞杂技伴奏,一般为64至180人,其风格粗犷、气势磅礴,代表性的音乐作品有《安乐》《太平乐》《破阵乐》《庆善乐》《大定乐》《上元乐》《圣寿乐》《光圣乐》。这首诗中还描述了"立部贱,坐部贵,坐部退为立部伎,击鼓吹笙和杂戏。"当时坐部伎的乐人水平高于立部伎,演出次序是先坐部伎,后立部伎。坐部伎中技艺较差的退为立部伎,立部伎中再差者,去学雅乐,可见雅乐的地位日渐衰微。

隋唐时期的多部乐和二部伎都充分体现出音乐的继承性和兼容性,继承和发扬汉民族音乐的同时,兼收并蓄地融合了多种多样的外族音乐。在浩瀚的历史长河中,这对于促进各民族音乐文化的交流起到了不可磨灭的作用。

(三)燕乐大曲

隋唐的燕乐大曲,又称燕乐歌舞大曲,是综合器乐、歌唱、舞蹈的大型乐舞。燕乐大曲含有多段结构,节奏、速度复杂多变是其重要特点。它是在汉魏时期相和大曲与清商大曲的基础上,吸收外族和外来的音乐形式,进一步向更高程度艺术形式的再发展,融汇了多部乐中各族音乐的精华,标志着我国"乐"的综合艺术表演形式达到全盛时期。

"大曲"之名,最早见于西域传入的《摩诃兜勒》。"摩诃兜勒"意为"大曲",现今维吾尔人将"大曲"称为"木卡姆"。唐代崔令钦所撰《教坊记》中录有作品46首,其中有代表性的是《绿腰》《凉州》《霓裳》《后庭花》《柘枝》《水调》等。

燕乐大曲的结构为散序、中序和破:

(1)散序:无拍无歌,节奏自由,由器乐演奏。
(2)中序:入拍歌唱,多为抒情慢板,有器乐伴奏。
(3)破:以舞蹈为主,节奏逐渐加快,在热烈的气氛中结束。

唐代燕乐大曲有四五十部以上,如《秦王破阵乐》《霓裳羽衣曲》《春莺啭》《倾杯乐》等。

《秦王破阵乐》,是唐代著名的一部乐舞作品,音调以汉族的清乐为基础,又杂有龟兹乐的成分。《破阵乐》原是隋末的军歌,歌词出自民间。李世民称帝前,平刘武周,征战四方,当时在民间和军队中就传唱这首歌曲。李世民曾亲自画出《破阵乐舞图》,命太常寺编创成大型乐舞。舞分三段,每段有四种变化,共有12种战阵队形,120人披甲执戟而舞。后来,《秦王破阵乐》在武则天时期由遣唐使粟田正人传至日本,现在国内已无此谱遗存,在日本还保留有《秦王破阵乐》的琵琶谱、无线琵琶谱、筝谱、笙篥谱等多种曲谱。

《霓裳羽衣曲》是唐朝最为著名的燕乐大曲作品。《霓裳羽衣曲》原名《婆罗门》,天宝十三年(754年)唐玄宗以太常刻石方式更改了一部分由西域等处传入乐曲的名称,包括此曲。其结构大致由散序六段、中序十八段、破十二段组成。宋代姜夔于1186年在湖南长沙乐工

的故书堆中发现了商调《霓裳曲》十八阕,他为"中序一阕"填了词,从而流传至今。白居易的诗篇《霓裳羽衣舞歌》曾对此乐舞的表演与结构有细致的描述与注解。《霓裳羽衣曲》是对后世影响最大的唐代燕乐大曲,内容与道教有关,是一部具有浪漫主义气息的作品,兼有清雅的法曲风格,为世所称道,代表着唐代歌舞音乐的最高成就。

唐代燕乐大曲影响深远,到了宋代,仍保留着大曲的形式,但由于燕乐大曲结构庞大复杂,已不能全部演出,于是摘取其中优美且比较完整的段落填词谱唱,成为"摘遍"。

(四)健舞、软舞

唐代除九部乐、十部乐和立部伎、坐部伎之外,宫廷还有一些规模较小、娱乐性较强的歌舞,这些小型歌舞在宫廷中随时可供帝王、后妃们享用,并在一些达官贵族的府邸中多有流传。它们多是在民间歌舞基础上,由宫廷乐师进行不同程度的加工、改编或创作而成。这些歌舞大致可分为两类:健舞和软舞。它们是唐代宫廷燕乐中两类不同风格的小型乐舞,多由西域传入,也有再创作的成分。

1. 健舞

健舞风格刚劲矫健,音乐多用急管繁弦,代表作品有《浑脱》《剑器》《胡旋》《柘枝》《大渭州》等。

胡旋舞原为中亚一带的民间舞。唐代有"胡旋女,出康居"之说。它的伴奏以鼓为主,快速连续的多圈旋转。胡旋舞在唐代风靡一时。白居易《胡旋女》诗中描述:"天宝季年时欲变,臣妾人人学圜转。"唐代除专门表演胡旋的舞伎外,杨贵妃、安禄山、武延秀等均是胡旋舞高手。隋唐九部乐、十部乐中均有"康国乐"部,《旧唐书·志第九·音乐二》有记载:"舞急转如风,俗谓之胡旋。"

柘枝舞是西域的舞蹈,柘枝为西域古城名,在今中亚江布林一带,后从西域传入中原。它原为女子独舞,头戴绣花卷边虚帽,帽上施以珍珠,缀以金铃。身穿薄透紫罗衫,纤腰窄袖,身垂银蔓花钿,脚穿锦靴。舞蹈即将结束时,有深深的下腰动作。柘枝舞在中原广泛流传后,出现了专门的柘枝伎,并由独舞发展成双人舞。它与现今新疆流行的手鼓舞有许多相似之处。

2. 软舞

软舞风格柔婉轻盈,音乐较为优美抒情,代表曲目有《凉州》《绿腰》《兰陵王》《春莺啭》《乌夜啼》《屈柘枝》等。

《屈柘枝》又名《屈枝》。据《乐苑》记载:"羽调有柘枝曲,商调有屈柘枝。此舞因曲为名,用二女童,帽施金铃。抃转有声,其来也,于二莲花中藏,花坼而后见。对舞相占,实舞中雅妙者也。"属于软舞的《屈柘枝》与健舞《柘枝》在服饰和表演形式上已很不相同,大约是《柘枝》在流传中形成的新的表演形式。

《春莺啭》是唐代著名软舞。据《教坊记》记载:"高宗晓音律,闻风叶鸟声,皆踏以应节。尝晨坐,闻莺啼,命歌工白明达写之为春莺啭。后亦为舞曲。"《春莺啭》是高宗早晨听到莺叫声,命乐工白明达写曲,并将这个曲子称为《春莺啭》。白明达是著名的龟兹(新疆库车)音乐家,所作乐曲可能有一定的龟兹风格。

五代画家顾闳中的存世作品《韩熙载夜宴图》中绘有表演《绿腰》舞的场面(图5-1),《绿腰》即《六幺》。

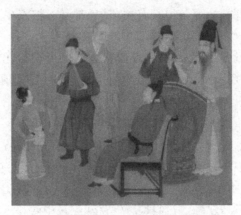

图5-1 《韩熙载夜宴图》中的《绿腰》舞

(五)法曲

法曲是隋唐宫廷燕乐中的一种重要形式,又名法乐。"法曲"一词始见于东晋《法显传》,因用于佛教法会而得名,起于隋朝,唐代亦盛行。法曲保存了汉族传统音乐、佛教音乐,并吸收道教音乐与外来音乐。它是以器乐演奏为主的纯器乐形式,是我国器乐合奏艺术高度发展的产物,使用的乐器有铙、钹、钟、磬、琵琶等。法曲中最具代表性的曲子有《赤白桃李花》《大罗天曲》《紫微八卦舞曲》《降真招仙之曲》《紫微送仙曲》《霓裳羽衣曲》等。

历代史料中对法曲也有较多的记载,《新唐书·礼乐志》中写唐玄宗擅长音乐,又非常喜爱法曲,就挑选了三百名坐部伎子弟在梨园训练他们。唐代白居易的《江南遇天宝乐叟》诗中有"能弹琵琶和法曲,多在华清随至尊"之句。清代洪昇的《长生殿·闻乐》中有"好凭一枕游仙梦,暗授千秋法曲音"的描述。吴梅在《读吴梅村乐府》诗中说道:"法曲凄凉谁按拍,不堪流涕说兴衰。"这些文献记载都是研究法曲的重要依据。

歌舞戏

歌舞戏是指南北朝末年兴起的一种有故事情节,有角色化装表演,载歌载舞,兼有伴唱和管弦伴奏的音乐形式。隋唐时期的歌舞戏有《大面》《钵头》《踏谣娘》等。其中《踏谣娘》(又作"踏摇娘")是唐代盛行的民间歌舞戏,属于踏歌的一种。据《旧唐书·志第九·音乐二》中记载:"踏摇娘,生于隋末。隋末河内有人貌恶而嗜酒,常自号郎中,醉归必殴其妻。其妻美色善歌,为怨苦之辞。河朔演其曲而被之弦管,因写其妻之容。妻悲诉,每摇顿其身,故号《踏摇娘》。近代优人颇改其制度,非旧旨也。"这与《通典》中的记载有同有异。

唐代除了歌舞戏盛行之外,还兴起了另一种表演形式——参军戏。参军戏是中国古代戏曲形式,由优伶扮演。五胡十六国后赵石勒时,有个参军官员贪污,于是后来每到宴会就有艺人以此作为表演题材,穿上官服,扮作参军,让别的优伶从旁戏弄,"参军戏"由此得名。参军戏由"滑稽"发展而成,内容以滑稽调笑为主,一般是两个角色,被戏弄者称为参军,戏弄

者称为苍鹘。至晚唐时期,参军戏发展为多人演出,戏剧情节也比较复杂,题材已不限于讽刺贪官,而另有其他轻松、滑稽的内容加入,除男角色外,还有女角色出场。总之,唐代的参军戏,在内容和形式上,都在不断发展之中。参军戏对宋、金杂剧的形成有着直接影响,宋、金杂剧正是在参军戏的基础上发展演变而来。

参军戏和歌舞戏并行发展,互相渗透,为中国戏曲集歌舞、科白、表演等为一体的发展打下了基础。

三 鼓吹

隋唐时期的鼓吹基本用于两方面,一是仪仗,二是宴飨。运用的场合不一样,负责鼓吹的音乐机构也有所差异。用于仪仗中的鼓吹乐由太常寺部下的鼓吹署负责;用于宴飨中的鼓吹乐则由太常寺部下的大乐署"燕乐"部负责。

《隋书·卷十五·志第十·音乐下》记载:"至大业中,炀帝制宴飨设鼓吹,依梁为十二案……案下皆以熊罴驱豹,腾倚承之,以象百兽之舞。"隋朝时,隋炀帝沿用梁代所设的"熊罴十二案",专门表演鼓吹音乐,用于宴飨,用"熊""罴"等十二类野兽作为装饰图腾制作架台,象征百兽之舞。

发展到隋唐后期,各类鼓吹,包括黄门鼓吹、骑吹、短箫铙歌、横吹之间的区别越来越小,人数也越来越少,从汉代沿袭下来的鼓吹各部逐渐混合而统称为"鼓吹"。

四 曲子

曲子是指城镇、集市中广泛用于填词的民间常用曲调,一般来自经长期流传、选择、加工的民间歌曲。隋、唐、五代称"曲子",所填歌词称"曲子词",明、清称"小曲",近现代或称"小调"。宋代王灼在《碧鸡漫志》中就有记载,曲子自隋代就已经出现,发展到唐代逐渐盛行。曲子可以用于歌唱、说唱、歌舞、扮演戏弄。它不像一般民歌只用于清唱,而和汉代以来的相和歌、清商乐有类似之处。曲子的创作方式有两种,一种是依声填词,根据已有的曲牌填词,一种是既填词又作曲的度曲。

(一) 填词

填词是以诗入乐,由乐定辞。即根据原有的曲调填入歌词,而曲调来源于民间音乐,这是曲子的主要创作方式。现存的诗词大部分都是为了曲子填词而作,有许多文豪都曾留下佳作:《杨柳枝》是隋代著名民歌,是唐代白居易根据民间音乐填词八首而作的曲子;王昌龄、高适、王之涣三人在旗亭画壁赌唱时,乐伎所唱的曲子就是根据当时的民间音乐填入三人的诗词创作而形成的;《新唐书·卷一百六十八·列传第九十三·刘禹锡传》中记载:"刘禹锡字梦得……禹锡贬连州刺史,未至,斥朗州司马……每祠,歌竹枝……禹锡……作竹枝辞十余篇……"刘禹锡曾在朗州(现湖南常德一带)根据少数民族所唱的《竹枝》曲调,写了十几首歌词。

关于"旗亭画壁赌唱"的轶事,唐代薛用弱的笔记小说《集异记》中有记载。开元年间,王

昌龄、高适和王之涣三位是当时并享盛名的诗人，一天结伴出游，到了旗亭，入楼饮酒休息。他们坐定后不久就听到有四位歌伎在唱曲儿，于是三人以此打赌。这三位诗人想一较高下，赌谁的作品被唱得多。第一位歌伎手持节伴奏并开始唱王昌龄的《芙蓉楼送辛渐》："寒雨连江夜入吴，平明送客楚山孤。洛阳亲友如相问，一片冰心在玉壶。"接着又有一名歌伎开唱，唱的是高适的《哭单父梁九少府》："开箧泪沾臆，见君前日书。夜台今寂寞，独是子云居。"第三位唱的是《长信秋词》："奉帚平明金殿开，且将团扇共徘徊。玉颜不及寒鸦色，犹带昭阳日影来。"这又是王昌龄的诗词。这时候，王之涣在一旁着急了，他说："她们都是些潦倒的乐官，唱的都是些下里巴人之词，我写的都是阳春白雪之曲，俗人哪敢唱，接下来的那位最优秀的歌伎如果还唱你们的诗，我无话可说，这辈子我也不跟你们争什么高下了，如果他唱我的诗，那就算我赢。"果不其然，最后的这位最好的歌伎唱的正是王之涣的《凉州词》："黄河远上白云间，一片孤城万仞山。羌笛何须怨杨柳，春风不度玉门关。"这就是我国文化史上非常有名的一段佳话。

（二）度曲

度曲，即根据新的歌词创作新的曲调，和前面所说填词正好相反。可以说隋唐时期是填词曲子发展的高峰期，而自度曲只是初见苗头，无论是史书记载，还是作品流传，都远远不如宋朝。宋朝的姜夔是我国古代最为著名的度曲作家。"自度曲"这个词最早在汉代就已经出现，《汉书·元帝纪》中初次使用了"自度曲"来赞美汉元帝在音乐上的造诣，后来唐庄宗李存勖也曾作过自度曲。

五 变文

变文是唐朝兴起的一种说唱形式，多用韵文和散文交错形成，刚开始的内容为佛经故事，发展到后来范围扩大，逐渐包括历史故事、民间传说等，如敦煌石窟发现的《大目乾连冥间救母变文》《伍子胥变文》等。变文的产生是由于唐朝佛教兴盛，和尚为宣传教义，将深奥的印度佛经改变成通俗易懂、有说有唱、韵白结合的文本来演绎经义，这种通俗的讲经方式称"俗讲"，俗讲的本子叫变文，简称"变"。变文是说唱产生的重要标志。

变文的名称虽早见于文献记载，但变文实物则19世纪末才被发现于敦煌莫高窟藏经洞，这是我国目前保存最早的说唱本子。关于敦煌莫高窟藏经洞有这样一个故事：据记载，1900年6月22日，中国甘肃敦煌莫高窟藏经洞被发现。敦煌莫高窟下寺道士王圆箓在清理积沙时，无意中发现了藏经洞，并挖出了公元4至11世纪的佛教经卷、社会文书、刺绣、绢画、法器等文物五万余件。这一发现为研究中国及中亚古代历史、地理、宗教、经济、政治、民族、语言、文学、艺术、科技提供了数量极其巨大、内容极为丰富的珍贵资料。后经英、法、日、美、俄等国探险家的盗窃掠夺，藏经洞绝大部分文物不幸流散到世界各地，仅剩下少部分留存于国内，造成中国文化史上的空前浩劫。第一个来敦煌窃取藏经洞文物的是英国人斯坦因，他以不正当手段非法从王道士手中骗取大量敦煌藏经洞文物，成为劫掠敦煌文物的始作俑者。

敦煌莫高窟藏经洞中发现的变文，包括讲唱佛经故事和世俗故事两类作品。其中，讲唱

佛经故事的变文,内容主要是宣扬禅门佛理和封建迷信,有时还掺杂着"为国尽忠,居家尽孝"的儒家道德观念。其表现形式大致有两种:一种是故事展开之前先引一段经文,然后边说边唱,敷衍铺陈,成为洋洋洒洒的长篇。如《维摩诘经讲经文》,一称《维摩诘经变文》,就是把"佛告文殊师利,汝行诣维摩诘问疾"十四个字的经文,经过丰富的想象和艺术加工,扩展成为三五千字的长篇。其中添加了众多的人物和曲折的情节,绘声绘色地描写了各种生动的场景。另一种是前面不引经文,直接讲唱佛经神变故事,只依据佛经里的一个故事、一种经说,便恣意抒写,发挥成篇。如《降魔变文》《大目乾连冥间救母变文》就是这种形式。《降魔变文》描写了佛弟子舍利弗与外道六师斗法的场面,奇象异景千变万化、层出不穷,舍利弗先后变成金刚、狮子和鸟王,战败六师幻化的宝山、水牛和毒龙。这种以惊人的想象、奇妙的构思描绘出惊心动魄场面的表现手法,实开《西游记》《封神演义》等神魔小说的先声。《大目乾连冥间救母变文》渲染冥界地狱的阴森恐怖、刑罚的残暴无情,则又是另一番情景。这类取材于佛经传说的变文,宗教气息较浓,但有些故事情节、人物形象颇为生动,天上地下神奇世界的虚构也有助于启发人们的想象力。

六 散乐

散乐是隋唐时期重要的艺术表演形式之一。南北朝后,散乐与百戏同义,是包括杂技、武术、幻术、滑稽表演、歌舞戏、参军戏等形式在内的各种乐舞杂技表演的总称。隋朝时的散乐水平无论是从形式的多样化还是技巧的高超化来说,都已经达到了空前的高度。与隋朝相比,唐朝的散乐形式有了更多的发展,如傀儡戏、绳伎、杂耍、弄猴等。

统治者对于散乐又爱又恨。一方面他们不得不承认散乐中有许多表演方式十分新奇、有趣,另一方面散乐反映出人民群众的真实想法,这让统治者坐卧不安。然而不论统治者的态度如何,散乐在民间依旧经久不衰并且越来越壮大,受到百姓的欢迎。

散乐中的一些戏剧成分演化到后来成为戏曲,这对后世影响极大。除了魏晋时期提到的《大面》《钵头》《踏谣娘》等,发展到隋唐时期,散乐中的戏剧成分进一步加强。据《旧唐书·列传第八十五·李实传》记载,就有讽刺当时的京兆尹李实的戏剧:"优人成辅端因戏作语,为秦民艰苦之状云:'秦地城池二百年,何期如此贱田园,一顷麦苗伍石米,三间堂屋二千钱。'凡如此语有数十篇。实闻之怒,言辅端诽谤国政,德宗遽令决杀。"公元804年优人成辅端因不满李实对京城人民的残酷剥削,便在皇帝面前表演戏剧《旱税》,反映出人民被压迫的痛苦。然而李实在皇帝面前大进谗言,皇帝听信了李实的话,将成辅端处死了。

第三节 乐 人

隋唐时期是我国各民族文化大融合的时期,成就了隋唐时期各个文化领域人才辈出的现象。在音乐方面,由于唐朝宫廷音乐的兴盛,出现了很大一批为宫廷服务的乐人,比如许

和子、念奴、李龟年、康昆仑等。特别要提起的是唐玄宗,他不仅在音乐上有着高超的造诣,而且对唐代音乐机构、大曲和法曲等重要音乐形式都做出了贡献,甚至在发掘和赏识有才能的乐人方面都有着至关重要的作用。

 创作

(一) 张文收

张文收(生卒年不详),活跃于唐初贞观前后,贝州武城人。其父亲张虔威曾担任隋朝时内史舍人。张文收精通音律,早年曾担任协律郎,根据《新唐书·卷一百一十三·列传第三十八》中"文琮从父弟文收,终太子率更令。善音律,著新乐书十余篇"的记载,可知张文收善音律,著《新乐书》十余篇。张文收在音乐创作上对燕乐有着十分重大的影响,燕乐《景云河清歌》就是他所作,这部作品在当时被誉为"乐部第一",由景云舞、庆善舞、破阵舞和承天舞组成。

(二) 李隆基

唐玄宗李隆基(685—762),亦称唐明皇,是唐朝在位时间最长的一位皇帝。李隆基在位期间在政治、经济、文化等方面的建树不胜枚举,然而这位著名的皇帝在音乐史上也有着卓越的成就。他非常喜爱并且懂得音乐,他自己擅长演奏琵琶、羯鼓等乐器,擅长作曲,作有《小破阵乐》《春光好》《秋风高》等百余首乐曲,制定了《色俱腾》《乞婆娑》《曜日光》等92首羯鼓曲名,创作了多首羯鼓独奏曲。李隆基和杨贵妃爱好一致,都喜欢音乐,相传李隆基创作了著名的《霓裳羽衣舞》,这是根据从印度传来的《婆罗门曲》进行润色改编的作品,而杨贵妃是这部作品的最佳演绎者。除了自己演奏和创作外,唐玄宗对于音乐机构的建立贡献也非常显著。在他登基以后,在皇宫里设教坊,而"梨园"就是专门培养演员的地方。唐玄宗乐感灵敏,经常亲自坐镇,在梨园弟子们合奏的时候,稍微有人出一点错,他都可以立即觉察,并给予纠正。

 表演

(一) 许和子

许和子原是今江西吉安的民间歌手,其家世代都是乐工。唐开元末年,被征入宫为内人,改名"永新"。正史上并无她的具体记载,但是《开元天宝遗事》《乐府杂录》、元稹的《连昌宫词》都有关于她的记载。当时人认为"韩娥、李延年殁后千余载旷无其人,至永新始继",她的声音具有极强的穿透力,"喉啭一声,响传九陌"。唐玄宗曾叫李谟吹笛,为永新伴奏,结果唱完歌笛子也裂了;这还不算,就连乐队也压不过她声音。许和子的音色极富感染力,一次玄宗在勤政楼宴待百官,观者数千,喧哗聚音,无法听百戏之音,玄宗恼怒欲罢宴,还是高力士献策让永新高歌一曲,全场立即寂然。相传在安史之乱后许和子逃出了宫廷并嫁了人,

有人曾听到她在广陵地方的一条船上唱歌。

(二) 李龟年

李龟年为唐玄宗时期的乐工,他善于唱歌,还擅吹筚篥,擅奏羯鼓,也长于作曲等。他和李彭年、李鹤年兄弟创作的《渭川曲》特别受到唐玄宗的喜爱。安史之乱后,李龟年流落到江南,每遇良辰美景便演唱几曲,常令听者泫然而泣。李龟年作为梨园弟子,受到唐玄宗多年的恩宠,与玄宗的感情非常人能及,在他流落民间之后,在湘中采访使的宴会上唱了王维的一首《伊川歌》:"清风明月苦相思,荡子从戎十载余。征人去日殷勤嘱,归燕来时数附书。"表达了希望唐玄宗南幸的心愿。唱完后他突然昏倒,四天后李龟年又苏醒过来,最终郁郁而终。

江南逢李龟年
杜 甫
岐王宅里寻常见,崔九堂前几度闻。
正是江南好风景,落花时节又逢君。

(三) 念奴

念奴(生卒年不详),唐代天宝年间著名歌女,其歌声激越清亮。元稹《连昌宫词》自注:"念奴,天宝中名倡,善歌。每岁楼下酺宴,累日之后,万众喧隘,严安之、韦黄裳辈辟易不能禁,众乐为之罢奏。玄宗遣高力士大呼于楼上曰:'欲遣念奴唱歌,邠二十五郎吹小管逐,看人能听否?'未尝不悄然奉诏。"王灼《碧鸡漫志》卷五又引《开元天宝遗事》:"念奴每执板当席,声出朝霞之上。"这些文献均记载了念奴在歌唱方面技艺十分高超。相传《念奴娇》词调就因她而兴盛,意在赞美她的技艺。

(四) 何满子

何满子(生卒年不详),唐朝歌唱家。白居易的诗歌中有写道:"世传满子是人名。临就刑时曲始成。一曲四调歌八叠,从头便是断肠声。"自注云:"开元中,沧州歌者姓名,临刑进此曲,以赎死,上竟不免。"元微之《何满子歌》中写道:"何满能歌声宛转。天宝年中世称罕。婴刑系在囹圄间,下调哀音歌愤懑。梨园弟子奏元宗,一唱承恩羁网缓。便将何满为曲名,御府亲题乐府纂。"所以"何满子"又作为词牌名,亦作"河满子"。在唐代张祜的《宫词》一诗中可见当时宫人的辛酸。

宫 词
唐·张祜
故国三千里,深宫二十年。
一声《何满子》,双泪落君前。

(五) 段善本、康昆仑

段善本、康昆仑两人为唐玄宗时期著名乐人,均以善弹琵琶著名。段善本(生卒年不

详),活动于德宗贞元年间(785年—805年),长安庄严寺僧人,法名善本。琵琶技艺高超,人称"段师"。康昆仑(生卒年不详),活动于唐德宗至宪宗时期(780年—820年),为名噪一时的宫廷乐师,被称为当世琵琶第一手,成名后又曾向段善本学艺。

唐代段安节的《乐府杂录》中有记载段善本与康昆仑比赛演奏琵琶的轶事:长安大旱,人们在街上祈雨赛乐。街东有康昆仑奏琵琶曲新翻羽调《绿腰》,认为街西无人能敌。然而街西楼上有一女郎,将此曲移到枫香调中来弹,"及下拨,声如雷,其妙入神"。昆仑十分惊骇,想拜请为师,才知道这其实是庄严寺的僧人段善本乔装打扮的。之后又记述了段善本收康昆仑为徒时的轶事:段善本让康昆仑弹一调,弹完他说:"本领何杂?兼带邪声。"康昆仑对此很惊讶,说:"段师神人也。臣少年,初学艺时,偶于邻舍女巫授一品弦调,后乃易数师。段师精鉴如此元妙也!"段善本又说:"且遣昆仑不近乐器十余年,使忘其本领,然后可教。"这是段善本对康昆仑学艺提出的条件。"诏许之后,果尽段之艺"。

三 理论

(一)曹柔

曹柔(730—?),是盛唐时期的琴家。他对古琴文化最大的贡献是将前朝的古琴文字谱简化为减字谱,后来经过历代琴家的改良,古琴减字谱一直沿用至今。

(二)赵耶利

赵耶利(539—639),初唐著名琴家,曹州济阴人(今山东曹县附近)。他不仅是演奏家,在古琴理论上也很有贡献,被称为"赵师"。赵耶利平生搜集整理了五十余首琴曲,包括《蔡氏五弄》《胡笳五弄》等,均收录在唐代手录的《幽兰》卷中。赵耶利对当时的琴派有过这样的总结:"吴声清婉,若长江广流,绵延徐逝,有国土之风;蜀声躁急,若急浪奔雷,亦一时之俊。"这些话至今仍符合吴、蜀两派的特点。在古琴的演奏上,他主张"甲肉相和,取音温润",因为若仅用指甲,则"其音伤惨",仅用指肉,则"其音伤钝"。在古琴的记谱法上,唐代曹柔创造了减字谱,而赵耶利则将其进行了修订。

唐朝乐人很多,由于琵琶发展兴盛,除了上述的琵琶演奏家之外,还有贺怀智、雷海青等一大批琵琶好手,为唐代琵琶音乐的发展起到了不可磨灭的推动作用。除了琵琶,唐代筚篥、笙、筝篌、古琴等也发展迅速,这些乐器的演奏家水平也相当高超。比如李凭,他是唐宪宗时期的乐师,极擅筝篌,红极一时。再如孟才人,是唐武帝的嫔妃,擅歌,也擅奏笙。还有盛唐开元、天宝时期(约713年—约755年)的著名琴师董庭兰,善吹西域龟兹古乐器筚篥,古琴也弹得相当不错。

第四节 乐器与记谱法

隋唐时期是音乐文化发展的高峰期,随着民风开放,宫廷燕乐的兴盛,多部乐、二部伎和歌舞大曲的发展,这一时期乐器的种类发展到数百种之多。各民族的乐器交相混杂,且演奏形式多样化,无论在数量上、技巧上、专业演奏人员上都有了质的飞跃。据唐朝段安节在其著作《乐府杂录》中记载,唐代乐器约有三百种之多。其中,琵琶等弦乐器,筚篥、笙、笛等吹奏乐器,羯鼓等打击乐器,在燕乐中都占有重要地位。丝弦乐器更是有了进一步的发展,这时期流行的弦乐器已经不仅只局限于弹拨乐器,还产生了拉弦乐器。在乐谱方面,发展更为显著,文字谱(包括减字谱)、半字谱、舞谱等记谱法的出现对当代曲谱的保留及后世乐谱的进化都具有重大意义。

一 拉弦乐器的产生

这一时期丝弦乐器的演奏方式不只局限于弹拨,还产生了拉弦乐器,如轧筝、奚琴。

(一)轧筝

轧筝(图5-2)是乐器筑的进化,至唐代出现其名。轧筝,形制似筝,用竹片擦弦发声,后来广泛应用于宫廷和民间。《旧唐书·音乐志》《乐书》和《事林广记》等均有记载,如《旧唐书·志第九·音乐二》中记载:"轧筝,以片竹润其端而轧之。"轧筝在唐朝并不是太兴盛,直至宋代,《乐书》和《事林广记》等文献才对其形制和奏法有了比较具体的记录。

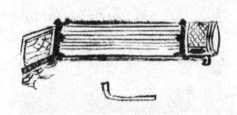

图5-2 轧筝

(二)奚琴

奚琴(图5-3)始于唐代,并广泛应用于民间,是后来胡琴的前身。据宋代音乐理论家陈旸所著的《乐书》卷一百二十八中记载:"奚琴本胡乐也,出于弦鼗而形亦类焉,奚部所好之乐也。盖其制,两弦间以竹片轧之,至今民间用焉。"由此推断,奚琴是唐代末年我国北方西奚所用的一种乐器。它在古代弹弦乐器弦鼗的基础上衍变发展而来,其演奏方法受到唐初汉族轧筝的影响,与轧筝相似,不同之处是奚琴只有两条琴弦,轧时竹片不在两弦的外面而处于两弦之间。早期

图5-3 奚琴

的奚琴既是拉弦乐器,也是弹弦乐器。在唐朝,奚琴更多的是作为弹弦乐器。直到北宋,欧阳修还在他的诗文《试院闻奚琴作》中写道:"奚琴本出胡人乐,奚奴弹之双泪落。"可见,其演奏方法为弹拨。在另一首诗中有着颇为详尽的记载:"奚人作琴便马上,弦以双茧绝清壮。高堂一听风雪寒,坐客低回为凄怆。深入洞箫抗如歌,众音疑是此最多,可怜繁手无断续,谁道丝声不如竹。"这里描写的显然是两弦弹拨乐器奚琴。由此可知,从唐朝到宋朝,奚琴都处于从弹弦乐器变为拉弦乐器的转化期。

 弹拨乐器

(一)古琴

唐朝时,正史中对于古琴音乐的记载远远比不上歌舞燕乐,白居易的《废琴》中写道:"丝桐合为琴,中有太古声。古声淡无味,不称今人情。玉徽光彩灭,朱弦尘土生。废弃来以久,遗音尚泠泠。不辞为君弹,纵弹人不听。何物使之然?羌笛与秦筝。"古琴在唐朝的落寞地位可见一斑。古琴音乐不受重视,但在文人中间依然十分受欢迎,王维、白居易、李白等诗人的作品中均有涉及,这就是我们今天研究唐朝古琴发展的重要依据。唐朝也出现过著名的琴家,如改革了记谱法的曹柔和赵耶利以及古琴名家董庭兰、陈康士、陈拙等。正是唐朝这批著名琴家的出现,才为后世古琴的流派、奏法等奠定了基础。这一时期主要的古琴流派有"吴声""蜀声""秦声""楚声"等。

此外,唐朝时期的古琴有两项功绩非常具有划时代意义:一是对于古琴谱从文字谱过渡到减字谱的贡献,二是唐代琴匠们对于制琴工艺的贡献。从传世的文献和实物看,唐代的制琴工艺已经达到了相当的高度,唐朝最为著名的制琴世家为雷氏,他们的作品被人们尊称为"雷琴""雷氏琴""雷公琴",现在著名的"九霄环佩""大圣遗音""枯木龙吟"等大量唐代传世名琴都是雷氏所做。唐代的斫琴名家还有郭谅、张越、冯昭等。

(二)琵琶

隋唐时期,已经使用称为胡琵琶或胡琴的曲项琵琶,以区别于早已流传的直项琵琶。并且,以后琵琶两字逐渐变成了曲项琵琶的专称。

唐宋以来,琵琶经过不断改进,柱位逐渐增多,改横抱为竖抱,废除拨子,改用手指弹奏。唐时琵琶的面板,据《乐府杂录》记载有以楸木为面的,也有梓木为面的。日本安倍季尚的《乐家录》中引用了古文献《敷水记》说,有以龙柏木为面的琵琶。琵琶背面,因用紫檀独木挖成槽形,所以唐宋间称之为檀槽。在大量唐宋诗词描写中,檀槽已成为历史上琵琶的代名词。琵琶所用琴弦,有大弦、鹍鸡筋弦、皮弦、狗肠弦、丝弦等,它们的张力各不相同。大琵琶用鹍鸡筋弦、皮弦较多,小琵琶则用丝弦。从敦煌壁画上的大量琵琶形制来看,隋代之前,琴身狭长的居多,隋朝后渐渐地变宽变圆,到唐朝时基本上定型为宽圆形。

唐代莫高窟有壁画《反弹琵琶图》(图5-4),见于莫高窟112窟的《伎乐图》,为该窟《西方净土变》的一部分。图中描绘出伎乐天伴随着仙乐翩翩起舞,举足旋身,使出了"反弹琵琶"绝技时的刹那间动作姿态。图中人物丰腴饱满,神态悠闲雍容、落落大方,手持琵琶,半

裸着上身翩翩翻飞,天衣裙裾如游龙惊凤,摇曳生姿,项饰臂钏似乎在飞动中叮当作响,别有韵味。整个画面显得十分典雅、妩媚,令人赏心悦目。这幅《反弹琵琶图》引人注目,是敦煌壁画中的代表杰作,影响十分深远。

 记谱法

隋唐音乐的记谱法主要有古琴文字谱和燕乐半字谱两大系统,均属于音位记谱法体系。除此之外,还有敦煌藏有的唐朝舞谱。

（一）古琴文字谱

我国最早的记谱法是文字谱,存留的曲谱为唐人手抄本《碣石调·幽兰》,谱前有序,指明为南朝梁代丘明传谱。文字谱后来发展为减字谱,是古琴记谱法的重要革新。减字谱由唐代曹柔发明,用减字笔画拼成某种符号,作为左、右两手在古琴音位上弹奏手法的标记,是一种只记弹奏音位与方法而不记音名的记谱法,并沿用至今。古琴减字谱的读法是有规则的,比如"艹"表示散音,左手不按弦;"丁"是"打"字的简笔,由无名指向外弹奏,打出空弦音;"大"是用左手大拇指按弦;"九"表示九徽上;"七"是第七弦等等。清代程允基在其《诚一堂琴谱》中记载着唐代曹柔有减字指法和赵耶利修订的说法,晚唐时期的陈康士、陈拙据此整理大批隋唐以前的琴谱,使之传于后世。

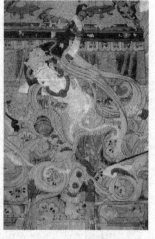

图5-4 反弹琵琶图（局部）

（二）燕乐半字谱

唐代的燕乐半字谱是我国工尺谱的一种早期形式,它由笔画简易的半字符号组成,故称半字谱。它是以乐器音位和手法为基础的谱式,在当时又分为管色谱和弦索谱。陈旸《乐书》中记载,这种记谱法是唐朝教坊使用的"半字谱",而宋人称其为"燕乐半字谱"。在敦煌发现的唐代琵琶谱上记录了四根弦上每个指位的符号,如果定弦可以确定,便可以基本恢复原来的曲调。图5-5所示为珍贵的《敦煌曲谱》,写于后唐明宗长兴四年(933年)。在日本发现的《天平琵琶谱》,抄写年代则在唐玄宗天宝六载(747年)。唐代诗人白居易所写的诗歌《代琵琶弟子谢女师曹供奉寄新调弄谱》中也有半字谱的描述:"琵琶师在九重城,忽得书来喜且惊,一纸展开非旧谱,四弦翻出是新声。"可见,唐朝时期燕乐半字谱已经很流行了。

图5-5 《敦煌曲谱》

（三）舞谱

舞谱是舞蹈的书面记录,在中国应用很早。中国学者曾在敦煌莫高窟第十七窟藏经洞

中发现晚唐五代的舞谱残卷,共两卷,现分别收藏于巴黎和伦敦。其中记录舞曲名七种,舞谱二十四篇,每篇谱子的内容包括曲名、序词、字谱。共有十三个字记录舞蹈的动作,其中有八字是常用字,分别是"令""送""舞""按""据""摇""奇""头",还有五个字是不常用字,分别是"与""约""拽""请""猜"。在每首谱子的开头,都写有"序词",用来说明曲名、拍子、节奏和字谱的结构。

第五节 乐律与乐学

隋唐时期发展起来的乐律理论对后世影响极为深远,尤其是宫调音乐理论,至今仍然延续着它的影响力。其成果主要体现在隋代八十四调和唐代燕乐二十八调体系的建立方面,特点是按七声音阶旋宫转调。对于调式的应用,唐人越来越得心应手,犯调和移调的手法开始在唐朝流行。

一 八十四调

八十四调是隋代万宝常、郑译在龟兹音乐家苏祗婆"五旦七调"的理论基础上发展起来的。即使从理论上而言,在七声、十二律齐备的条件下是可以求出八十四调的,但是当时的乐器制作水平并不能完全满足八十四调的要求,即使有了八十四调,在音乐理论上也很少能完全用到。据《隋书·卷十四·志第九·音乐中》记载,在隋代初年,是万宝常最早提出的八十四调理论,后来在郑译、张文收等人的推荐和实施下发展起来。八十四调的用途比较局限,只能在宫廷雅乐中使用。

二 燕乐二十八调

燕乐二十八调是唐代宫廷燕乐所用的宫调体系,亦称"二十八调""俗乐二十八调"。在《唐会要》、《新唐书·礼乐志》、唐代段安节《乐府杂录》中均有对燕乐二十八调的调名记载,它按照"为调式""之调式"的体系来命名。例如,《新唐书·礼乐十二》中记载:"凡所谓俗乐者,二十有八调:正宫、高宫、中吕宫、道调宫、南吕宫、仙吕宫、黄钟宫为七宫;越调、大食调、高大食调、双调、小食调、歇指调、林钟商为七商;大食角、高大食角、双角、小食角、歇指角、林钟角、越角为七角;中吕调、正平调、高平调、仙吕调、黄钟羽、般涉调、高般涉调为七羽。"无论是按照"之调式"还是"为调式"来解读燕乐二十八调,都是以七声为宫,以宫、商、角、羽四调为调。然而,根据保存到现在的古老乐种,如西安"鼓乐"、福建"南乐"等调式来看,不得不让人产生另一种联想:唐代的宫、商、角、羽四调会不会是四个不同的宫,而宋人所说的"七宫"才是宫声音阶中的七个调?这就是"七宫四调""四宫七调"的争议。

三 犯调和移调

犯调和移调是在唐代就已相当流行的转调手法。犯调兼指"旋宫"与"转调",一曲之中有不同的调性与调式的转换;移调指将音乐整体从原来的调移高或移低到另一个新调,改变音阶的绝对音高而调式不变的一种手法。

根据陈旸《乐书·卷一百六十四·犯调》中的记载:"唐自天后末年《剑气》入《浑脱》,始为犯声之始。《剑气》宫调,《浑脱》角调;以臣犯君,故有犯声。明皇时乐人孙楚秀善吹笛,好作犯声;时人以为新意而效之,因有犯调。"犯调是从唐朝武后(684年—704年)末年的《剑气》转入《浑脱》开始的,宫调的《剑气》转入角调的《浑脱》,这是第一首犯调作品。唐玄宗(712年—756年)时期,犯调的技巧就已经相当成熟,期间乐人孙楚秀带动了犯调的发展。唐代大诗人元稹(779—831)也曾作《元和五年予官不了罚俸西归三月六日至陕府与吴十一兄端公崔二十二院长思怆曩游因投五十韵》一诗中道:"能唱犯声歌,偏精变筹义。"从以上犯调发展的历史时期来看,犯调的技术在唐朝就已经趋于成熟了。

移调在唐朝也非常流行。在之前的乐人章节中讲过段善本和康昆仑斗琴的故事,当时他们便运用了移调的手法弹奏。街东有康昆仑奏琵琶曲新翻羽调《绿腰》。街西出一女郎(其实是僧人段善本),以此曲移在枫香调中弹。《乐府杂录》中也记载有康昆仑将原用正宫调演奏的琵琶曲《凉州》改在黄钟宫调上弹奏。

移调和犯调的流行,说明唐朝已经在宫调运用方面积累了相当丰富的经验,可以在音乐创作中利用宫调的变化转换提高音乐的表现能力。

第六节 乐书与乐论

隋唐时期文化风气开放,无论是朝堂还是民间都乐于接受外民族的文化。尤其是唐朝,涉及音乐文化的书籍不胜枚举,更有许多书籍都是音乐类专著。正史文献中多是对于音乐理论的著述,如《乐书要录》。文史文论中比较重要的是白居易关于音乐美学的论著,如《白氏文集》,还有一些文人记录的关于音乐故事的史料在音乐史中占有重要地位,如《教坊记》《乐府杂录》。野史笔记中的《羯鼓录》是比较少见的对于乐器的专门著述。

一 官方正统史料音乐记述

(一)《旧唐书》

《旧唐书》,"二十四史"之一,是五代后晋时期官修的断代史史书,编者有刘昫等人。《旧唐书》是现存最早的一部系统记录唐代历史的史籍,它原名为《唐书》,在宋代欧阳修、宋祁等

人编写的《新唐书》问世后,才改称为《旧唐书》。这部史书共二百卷,其中有本纪二十卷,志三十卷,列传一百五十卷。

其中,音乐部分大多记录在音乐志中。如卷二十八志第八至卷三十一志第十一,分四卷记载了当时音乐的盛况。《音乐一》主要写"乐",比如雅乐、庙乐、历代乐、凯乐等。《音乐二》分述了九部乐、二部伎、清乐、四夷乐、鼓吹、散乐、歌舞戏、八音、乐县等。《音乐三》和《音乐四》都是对乐章的记录,前者为郊祀歌辞,后者为庙乐歌辞。

（二）《新唐书》

《新唐书》是北宋时期欧阳修、宋祁等人编撰的一部记载唐朝历史的纪传体断代史史书,为"二十四史"之一。全书共有二百二十五卷,其中包括本纪十卷,志五十卷,表十五卷,列传一百五十卷。《新唐书》前后修史历经17年,于宋仁宗嘉祐五年（1060年）完成。《新唐书》在体例上第一次写出了《兵志》《选举志》,系统论述了唐代府兵等军事制度和科举制度,这是我国正史体裁史书的一大开创,并为之后的《宋史》等书籍所沿袭。自司马迁创纪、表、志、传体史书后,魏晋至五代修史者志、表缺略,至《新唐书》开始又恢复了这种体例的完整性。以后各朝史书,多循此制,这也是《新唐书》在我国史学史上的一大功绩。

《新唐书》中有关音乐的记录大多出现在专门的礼乐志中,卷十一志第一至卷二十二志第十二都是礼乐志的内容。这十二卷重点围绕礼乐进行记录,礼有"五礼",分别是吉礼、宾礼、军礼、嘉礼、凶礼。《礼乐一》至《礼乐五》就是讲吉礼中所使用的音乐。宾礼,用来接待四夷的君长及其使者,《礼乐六》便记载了宾礼音乐,此外还记录了军礼的音乐。《礼乐七》记载了嘉礼。《礼乐八》写了皇帝纳皇后、皇太子纳妃、亲王纳妃、公主出降等大日子所用的礼乐。《礼乐九》记载的是皇帝元正、冬至受群臣朝贺而会,临轩册皇太子,皇帝御明堂读时令,皇帝亲养三老五更于太学等时候所用礼乐。《礼乐十》为凶礼。《礼乐十一》记载了律、乐县之制、十二和、舞、乐器等。《礼乐十二》记载了雅、俗二部,以及俗乐二十八调。

（三）《旧五代史》

《旧五代史》,原名《五代史》,也称《梁唐晋汉周书》,是由宋太祖诏令编纂的官修史书。薛居正监修,卢多逊、扈蒙、张澹、刘兼、李穆、李九龄等同修。书中可参考的史料相当齐备,五代各朝均有实录。从公元907年朱温代唐称帝到公元960年北宋王朝建立,中原地区相继出现后梁、后唐、后晋、后汉、后周五代王朝,中原以外存在过吴、南唐、吴越、楚、闽、南汉、前蜀、后蜀、南平、北汉十个小国,周边地区还有契丹、吐蕃、渤海、党项、南诏、于阗、东丹等少数民族建立的政权,习惯上称之为"五代十国"。《旧五代史》记载的就是这段历史。

《旧五代史》五代各自为书。共一百五十卷,纪六十一,志十二,传七十七。按五代断代为书,《梁书》《唐书》《晋书》《汉书》《周书》各十余卷至五十卷不等。各代的书是断代史,志则是五代典章制度的通史,传则记述包括十国在内的各割据政权的情况。这种编写体例以中原王朝的兴亡为主线,以十国的兴亡和周边民族的起伏为副线,叙述条理清晰,较好地展现了这段历史的面貌。

《旧五代史》中,卷一百四十四志六为《乐志上》,卷一百四十五志七为《乐志下》。

(四)《新五代史》

《新五代史》,宋代欧阳修撰,原名《五代史记》,后世为区别于薛居正等官修的五代史,称其为《新五代史》。全书共七十四卷,本纪十二卷、列传四十五卷、考三卷、世家及年谱十一卷、四夷附录三卷。记载了自后梁开平元年(907年)至后周显德七年(960年)共五十三年的历史。《新五代史》撰写时,增加了《旧五代史》所未能见到的史料,如《五代会要》《五代史补》等,因此内容更加翔实。但《新五代史》对旧"志"部分大加削减,不足为训,故史料价值比《旧五代史》要略逊一等。

《新五代史》作为"二十四史"之一,却没有设立专门的音乐志,但其他篇目中对于音乐的记载对研究这一时期的音乐文化同样重要。

(五)《乐书要录》

《乐书要录》是唐朝元万顷等奉敕编纂的乐律理论著作,共十卷,现在仅存五、六、七卷。这是一部通俗性的乐律理论专著,富有实践意义,在中国古代音乐史上占有重要地位。其中,卷五包括辨音声、审声源、七声相生法、论二变义、论相生类例、论三分损益通诸弦管、论历八相生意、七声次第义、论每拘目立尊卑义,卷六包括纪律吕、乾坤唱和义、谨权量、审飞候,卷七包括律吕旋宫法、识声律法、论一律有七声义。原书散佚,日本灵龟二年遣唐使团学生吉备真备归国时将此书携带回国,在日本流传至今。国内以日本宽政至文化期间的"佚存丛书"和"丛书集成"影印本较为常见。

(六)《艺文类聚》

《艺文类聚》是唐高祖李渊下令编修的类书,事中欧阳询主编,其他参与人员还有秘书丞令令狐德棻、侍中陈叔达、太子詹事裴矩、詹事府主簿赵弘智、齐王府文学袁朗等十余人。武德七年(624年)成书。这本书与《北堂书钞》《初学记》《白氏六帖》合称为"唐代四大类书"。

《艺文类聚》共一百卷,分四十六部,每部又列子目七百二十七个,全书百余万字。此书分类按目编次,故事在前,均注出处。所引诗文,也均注明时代、作者和题目,并按不同的文体,用"诗""赋""箴"等字标明类别。本书音乐部分主要记录在卷四十一至卷四十四的"乐部"中。

(七)《初学记》

《初学记》是唐玄宗时官修的类书。唐代徐坚撰,共三十卷,分二十三部。本书取材于群经诸子、历代诗赋及唐初诸家作品,保存了很多古代典籍的零篇单句。此书编撰目的原为唐玄宗诸子作文时检查事类之用,故名《初学记》。其中,音乐部分记载于卷十三至卷十六的"礼部"和"乐部"中。

二 文人学者文论音乐记述

（一）《北堂书钞》

《北堂书钞》由隋代虞世南编纂，是我国现存最早的类书，也是唐代的"四大类书"之一。《北堂书钞·乐部》保存了隋朝以前的大量音乐史料，因此是研究隋以前史料的重要资料来源。整理《北堂书钞》，了解该书资料来源，对了解和研究类书也有重要价值。

《北堂书钞》的音乐部分主要记载于第九部的"乐部"中。此外，还有其他一些类目中有关于音乐的材料，如《帝王部十二》有"艺能"，《帝王部十七》有"制作"，《礼仪部三》有"飨燕篇"，《礼仪部十三》有"挽歌"，《武功部九》有"鼓""金征""铙""铎""角"等。

（二）《白氏长庆集》

《白氏长庆集》又称《白氏文集》，是唐代诗人白居易的诗文合集。原为七十五卷，收集诗文三千八百多篇，现存七十一卷。

《白氏长庆集》中的音乐美学思想受儒家传统思想影响比较深，带有一定的佛教、道教色彩。其中虽有"销郑卫之声，复正始之音者，在乎善其政，和其情，不在乎改其器，易其曲"的正确一面，却仍然倾向于保守，以声少节稀、淡而无味为美，称颂古乐、雅乐，贬斥今乐、郑声和夷声，重视教化作用，忽视娱乐作用，而且又孤高自赏，"近来渐喜无人听，琴格高低心自知"。白居易早年强调礼乐治国，晚年主张以琴自适。他的这种思想在封建士大夫中具有典型的意义。他对"正始之音"的观点，对后世产生了深远影响。

（三）《教坊记》

《教坊记》共一卷，成书于宝应元年之后，唐人崔令钦著。书中所录为崔令钦于天宝乱后流寓江南、追忆教坊的故事。主要记述了开元年间的教坊制度、有关轶事及乐曲的内容和起源等，具有较高的史料价值，是研究唐代音乐活动的重要史料。

《教坊记》开始部分记述了乐伎日常生活、学艺以及演出情况，中间列出325首曲名，包括《献天花》《和风柳》《美唐风》等大曲46首，一般曲目278首，最后还说明若干乐曲和歌舞的来源，是研究盛唐音乐、诗歌的重要资料。宋代晁公武在《郡斋读书志》中说："开元中教坊特盛，令钦记之，率皆鄙俗，非有益于正乐也。"（清代《四库全书总目提要》根据本书后记"谆谆于声色之亡国，意在示戒，其风旨有中取者"，特别指出书中所列曲调名足够为词家所考证。）

（四）《乐府杂录》

《乐府杂录》，又名《琵琶录》《琵琶故事》，是一部音乐史料，共一卷，成书于唐代末期。作者段安节，临淄人。其父段成式善音律，曾任太常少卿。本书对研究唐开元、天宝以后，特别是晚唐宫廷音乐及俗乐有很高的参考价值。作者在书的序中写道："尝见《教坊记》，亦未周详，以耳目所接，编成《乐府杂录》一卷。"

"乐府"二字，并非指汉代乐府民歌，在这里，是广泛地包括了唐代中叶以后的音乐、歌

舞、杂戏、技艺等,即古代的乐舞百戏等杂艺。书中首列关于乐部的9条:"雅乐部""云韶部""清乐部""鼓吹部""驱傩部""熊罴部""鼓架部""龟兹部""胡部"。可见在唐朝末年,九部的形式虽然还存在,但内容却大有变更。其次是关于"歌""舞工""俳优"3条,关于"琵琶""筝""箜篌""笙""笛""箫""五弦""方响""击瓯""琴""阮咸""羯鼓""鼓""拍板"等乐器的14条,关于《安公子》《黄骢叠》《离别难》《夜半乐》《雨霖铃》《还京乐》《康老子》《得宝子》《文叙子》《望江南》《杨柳枝》《倾杯乐》《道调子》等乐曲的13条,以及关于《傀儡子》的1条,大多是有关音乐源流方面的考证,其中也兼谈一些演奏者的姓氏和遗闻轶事。最后是《别乐识五音轮二十八调图》,这是唐代所用的乐律宫调,可惜,流传到今天的本子已经有文无图,难以窥见其全貌了。在这之前,史书上所记载的关于琵琶的定律还很不详细,而《乐府杂录》末尾所附的《别乐识五音轮二十八调图》,却给我们留下了极其宝贵的资料。后来研究燕乐的各位名家,如方成培、凌廷堪、陈澧等,大多据此为主要资料,考索发挥,使燕乐研究成为一项专门的学科。

 野史笔记小说音乐记述

《羯鼓录》

《羯鼓录》,古代器乐研究专著,《唐书·艺文志》记载《羯鼓录》一卷。作者南卓,字昭嗣,唐大中年间曾任黔南观察使。全书分前后两录,前录成书于大中二年,记述了羯鼓源流、形状以及唐玄宗以后有关音乐的故事。后录成书于大中四年,记载崔铉所说宋璟知音事以及155首羯鼓曲名。书中的记载具有重要史料价值。

除了上述的音乐论著之外,《通典》等史书中也有不少音乐史料保存下来。段成式的《酉阳杂俎》、薛用弱的《集异记》等书也有片段性的乐事记载。

 乐谱

《敦煌曲谱》

清光绪二十六年(1900年)的五月二十六日,敦煌一位道士在清理洞窟的流沙时,偶然间发现了一个被封闭的石室,里面堆满了古代文物,共有四万多卷佛经、诗词、信件等珍贵资料,其中就有后来被称为《敦煌曲谱》和《琵琶二十谱字表》的珍贵音乐文物各一件。1900年藏经洞敦煌遗书的发现震惊了世界。抄录于五代后唐长兴四年(933年)的工尺谱抄本三谱,完整记录了唐五代敦煌乐谱,但因谱字难识,素称"天书"。《敦煌曲谱》是在敦煌的石窟中发现的,有极高的历史价值,所以引起了世界各国的重视。清朝政府由于腐败和没落,对这批珍贵的历史文物根本没有重视,却被外国人乘虚而入,先后有万余件文物被偷运到英国、法国等地。那卷《敦煌曲谱》在1908年被卖到了法国,收藏在巴黎国家图书馆,至今仍保存在那里。《敦煌曲谱》中抄写了琵琶曲25首。抄写这些乐谱的纸张的另一面是公元933年农历九月九日抄写的《仁王护国般若波罗蜜多经变文》,可见这些琵琶曲谱也是在五代后

唐时期(933年前后)抄写的。25首乐曲的标题分别是《品弄》《倾杯乐》《又慢曲子》《急曲子》《西江月》等。

附：江苏古代音乐史(五)

——隋、唐大一统时代吴越江南文化的定型

公元589年隋朝灭陈，重新统一南北，并完成了贯通南北的大运河。隋代起初对南朝遗民采取高压政策，包括苏南地区在内的南方许多地区出现了萧条景象，后来经过南方地主的斗争，隋朝终于采取了比较温和的南方政策，使得苏南及其他原陈朝统治的长江以南地区出现了复苏的景象。但六朝旧都建康在战争中受破坏过于严重，一直到唐代都不见起色，加上晚唐建康处于淮南、浙西、宣歙三大藩镇交界之处，很容易受到战争的破坏，直到五代南唐立国江宁，南京城才开始恢复六朝盛事。在隋末大乱中，军阀沈法兴率先破坏了扬州城，然后攻入江南，对江南经济造成了不小的破坏，其势力最远曾到达杭州。

唐朝是中国第二个黄金时代。唐代皇室粮食供应需要依靠江南，唐王朝规定每年二月江南运粮船集中于扬州，于是扬州成为中国最著名的商业城市。江苏省长江以南部分属江南东道，长江以北、淮河以南部分属淮南道，淮河以北属河南道。晚唐时期，出现了严重的藩镇割据问题，江苏地区也长期出现淮南节度使(驻地扬州)和浙西观察使(驻地镇江)之间的对立和冲突。

五代十国时期，淮北的徐州先后属梁、唐、晋、汉、周，苏南与浙江同属吴越国，吴、吴越、南唐相继在江南割据，江南地区日益繁荣。五代、杨吴、南唐和吴越都是晚唐藩镇割据的产物。当时今江苏省淮河以北大部分地区属五代，今苏州地区属吴越，其余地区属杨吴和南唐。公元892年，淮西(今属安徽)人杨行密在扬州建立吴国，公元937年徐州人李昪代杨吴自立，建立南唐，定都江宁。吴越的建立者钱镠因镇压黄巢流寇有功，受到唐朝统治者的嘉奖，因而成为浙东军阀。公元976年，宋朝大军攻入江宁，同时吴越军队攻入常州，南唐灭亡。

这一时期，江苏地区的音乐文化又有了新的发展。乐歌、乐舞方面，常州天宁寺梵呗唱诵一直流传至今，现已入选国家级非物质文化遗产项目名录。扬州城东唐代乐舞俑模拟并展示了唐代音乐舞蹈及其服饰造型。南京李昪墓男、女舞陶俑是南唐时期的重要音乐文物。江苏地区还出现了一批优秀的乐人，如真娘、马淑、泰娘、杜秋娘等。乐器方面，扬州邗江区隋炀帝墓发现的编钟、编磬，是迄今为止国内唯一发现的隋唐编钟、编磬实物。邗江蔡庄五代墓琵琶、邗江蔡庄木雕曲颈琵琶、五代周文矩《按乐图》、苏州唐墓陶乐俑等都再现了这一时期灿烂的琵琶文化。

 乐歌

常州天宁寺梵呗唱诵

常州天宁寺始建于唐贞观、永徽年间(627年—655年),为佛教禅宗著名道场,名列"禅宗四大丛林"之首,1983年被国务院列为"全国汉族地区佛教重点寺院"。天宁寺梵呗唱诵已入选国家级非物质文化遗产名录。其梵呗唱诵一向为全国汉传佛教寺院公认的典范。

梵,是印度语"清净"的意思。呗是印度语"呗匿"的略称,意为赞颂或歌咏。梵呗,亦包括赞呗、念唱。我国最早的梵呗是曹魏时代陈思王曹植创作的《鱼山梵呗》,曹植将音乐旋律与偈诗梵语的音韵及汉字发音的高低相配合,解决了用梵音咏汉语"偈迫音繁"、以汉曲讽梵文偈颂"韵短而辞长"的问题。至此,历代僧人们便开始尝试着进一步用中国民间乐曲改编佛曲或另创新曲,使古印度的梵呗音乐逐步与中国传统文化相结合,梵呗从此走上了繁荣发展的道路。隋唐时代有些梵呗还为朝廷乐府所用,所有这些都对中国梵呗的发展产生了重要影响,可以说中国梵呗从此进入了一个辉煌时期。陈旸《乐书》卷一五九记载有"胡曲调",记录唐代乐府所采用的梵呗就有《普光佛曲》《弥勒佛曲》《日光明佛曲》等26曲。现存的唐代佛教歌赞资料有《转经行道愿往生净土法事赞》《依观经等明般舟三昧行道往生赞》和法照撰的《净土五会念佛诵经观行仪》《净土五会念佛略法事仪赞》。所用曲调仍是梵呗声调,唐代流行的变文也是梵呗的音韵。敦煌经卷所载唐代佛曲就有《悉昙颂》《五更转》《十二时》等多种音调。

梵呗还包括音乐形态介于"唱赞"与"诵经"之间的"偈""咒"和"真言"。"偈"如《祝愿偈》《回向偈》《普贤警众偈》《赞佛偈》,"咒"如《大悲咒》《楞严咒》《十小咒》,"真言"如《铃杵真言》《上师三宝真言》等。其中,"唱赞"的速度缓慢,使用严格的一板三眼节拍,节奏沉稳,五声音阶,常用旋宫犯调手法进行调性色彩变换,旋律优美,庄严肃穆,音域宽广。而"诵经"速度则较快,旋律节奏较单一,音域狭窄,常形成自发的且具有民族特点的多声部表现形式。天宁寺梵呗唱诵基本上为"纯声乐"的演唱方式,一般只用法器伴奏,不用笙管丝弦。其音乐风格哀婉、清逸,具有佛教音乐的鲜明特色和江南民间音乐风味。我国汉传佛教音乐南北有异,北方佛乐以笙管等乐器的演奏为特色,代表性寺院为北京智化寺,其音乐已列入首批国家非物质文化遗产目录。南方佛乐则以梵呗唱诵见长,代表性寺院即为常州天宁寺。

 乐舞

(一)扬州城东唐代乐舞俑

1977年5月,江苏扬州城东一座唐墓中出土了一批陶俑,经修复成形的达60余件,分为舞俑、伎乐俑、文吏俑、胡俑、骑俑及骆驼俑、牛俑等。其中的乐舞俑均为女性,可辨认的有舞俑2件,均立姿。其一双臂残失,上衣着金,下配绿色长裙,巾带飘逸,头梳双鬟,面目端庄丰润,弯腰侧首,似作舞步徐行(图5-6);另一件穿曳地长裙,裙腰高及胸乳,头梳双鬟或高髻,

面目丰腴，神态安详。其中一双髻女俑额上及面颊有主色"花子"，即六朝、隋、唐妇女化妆所喜用的"梅花妆"和"靥钿"，可与刘禹锡"花面丫头十三四"的诗句相印证。这批唐俑以模制为主，有些俑身上纹饰非常精细，造型和衣褶线条完全一致，仅色彩稍有差异，多达10余种。尤其是女俑，多处用金色点缀服装，显得更为富丽。乐舞俑的造型，既大胆夸张，又注意合度。如其面颊丰满而身材纤秀，上身紧窄而下摆宽大，正合《旧唐书·卷七十三·列传第二十三·令狐德棻传》中"江左士女皆衣小而裳大"的记载。但从整体来看，人身各部比例仍显得协调而自然，而且放置稳重，它既没有六朝时的纤巧柔弱，又还未形成盛唐以后的雍容华贵，而是具有丰满中见俊秀、瑰丽中寓典雅的风格。对研究唐代音乐舞蹈及其服饰造型艺术来说，这批乐舞俑显得尤为珍贵。

图5-6 扬州城东唐代乐舞俑之一

（二）南京南唐烈祖李昪墓男、女舞陶俑

南京博物院所藏的男舞陶俑，是1950年出土于南京祖堂山南唐二陵之李昪墓。李昪（888—943），南唐烈祖，徐州人，是词人李煜之祖父。南唐二陵，是南唐前主李昪及其皇后宋氏的钦陵和中主李璟及其皇后钟氏的顺陵之统称，位于南京市南郊祖堂山西南麓。祖堂山位于牛首山南，东善桥乡祖堂村北，古名幽栖山，因山上建有幽栖寺得名。唐贞观初，法融禅师在此得道，成为佛教南宗的第一祖师，山也更名为祖堂山。

李昪墓中出土了一批舞、戏陶俑，其中有两对舞俑，二男二女，从装束、舞姿上明显看出是在做S形的臀胸三段式扭旋动作。

其中的男舞陶俑（图5-7）为泥质灰陶，表面彩绘斑驳殆尽。通高46厘米。舞俑双目远瞩，鼻翼微鼓，两唇略张，嘴角上翘，洋溢着喜悦之情。深目高鼻，胡须满腮，头戴幞头，身着窄袖长袍，长袍自腰际大敞，腰束锦带，袒胸露腹，足穿长筒乌衣靴。一望而知为西域胡人形象，可见南唐皇室推崇西域舞蹈。

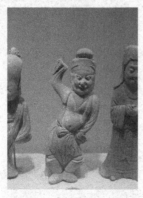

图5-7 李昪墓男舞陶俑　　图5-8 李昪墓女舞陶俑

其中的女舞陶俑（图5-8）头戴高冠，身着长袖舞衣，翩翩起舞，姿态优美。乐俑头部与

身体比例虽显失调,但面部表情生动传神,给人耳目一新之感。

此外,李昪墓还出土了一系列舞姬俑,她们形态各异,手舞长袖,表现出婀娜的舞姿(图5-9)。

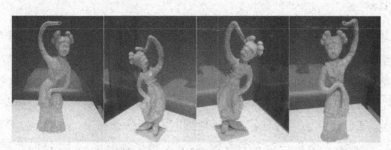

图5-9 李昪墓舞姬俑

三 乐人

(一) 真娘

真娘,一名贞娘,中唐时期苏州歌姬。她的生平事迹并没有在史书中有具体的记载,只能从文人墨客的作品中窥得一二。白居易、张祜、刘禹锡、李商隐等著名诗人均为她写诗作赋,最具体可靠的应是李绅的诗《真娘墓》诗序中所说:"吴之妓人歌舞有名者。死葬于吴武丘寺前,吴中少年从其志也。墓多花草,以满其上。嘉兴县前亦有吴妓人苏小小墓,风雨之夕,或闻其上有歌吹之音。"诗序中所说的武丘就是现在的苏州虎丘,当时是为了避讳皇帝唐太祖李虎的名字才改为武丘。

(二) 马淑

马淑,祖籍扬州,是中唐时期歌女,也擅长演奏琴瑟。她嫁给柳宗元的朋友李幼清,柳宗元曾写过关于她的诗篇《太府李卿外妇马淑志》:"闻其操鸣弦为新声,抚节而歌"。可惜她红颜薄命,不到三十岁就死了,李幼清请柳宗元为她题写了墓志铭:"容之丰兮艺之功,隐忧以舒和乐雍,佳冶雕殒逝安穷!谐鼓瑟兮湘之浒,嗣灵音兮永终古。"

(三) 泰娘

泰娘,中唐时期的歌女,苏州人。诗人刘禹锡曾写过一首《泰娘歌》:"泰娘家本阊门西,门前绿水环金堤。有时妆成好天气,走上皋桥折花戏。"可以看出,泰娘是民间姑娘,从小天真活泼,无忧无虑。然而,泰娘的一生并不是一帆风顺,起先她被苏州刺史韦夏卿买去,训练为韦家的主要表演人员,她既能歌善舞,又善弹琵琶,后来跟随韦夏卿到了京城,她的高超技艺更在文人中流传开来。可惜韦夏卿毕竟年事已高,两年多后他就生病而亡,泰娘只能离开韦家,嫁给了蕲州刺史张逊。没过多久张逊又被贬到武陵,经受不住打击去世了,泰娘也就从此流落在武陵民间。若干年之后,时任朗州司马的刘禹锡见到了这位故人,为她作了这首诗:"山城少人江水碧,断雁哀猿风雨夕。朱弦已绝为知音,云鬟未秋私自惜。举目风烟非旧

时,梦寻归路多参差。如何将此千行泪,更洒湘江斑竹枝。"这几句与前几句形成鲜明的对比,足可以看出泰娘后来的悲惨境遇。

（四）杜秋娘

杜秋娘,本名杜秋,一作杜仲阳。金陵(今江苏镇江)人,中唐时期歌女。杜秋娘15岁嫁给了京口的地方官李锜为妾,李锜其实是唐宗室的远房亲戚。他们刚开始感情很好,杜牧的《杜秋娘》一诗中写道:"老濞即山铸,后庭千双眉。秋持玉斝醉,与唱《金缕衣》。"这首诗还被杜牧注:"劝君莫惜金缕衣,劝君须惜少年时。花开堪折直须折,莫待无花空折枝。李锜长唱此辞。"这首诗其实已经点明了杜秋娘悲惨的后半生。后来李锜发动叛乱,被腰斩,杜秋娘被充到后宫,做了穆宗第六个儿子李凑的奴婢,后来又被牵连贬出宫去,打回原籍。杜秋娘在长安历经四位皇帝,分别是宪宗、穆宗、敬宗、文宗,回到故乡时已白发苍苍、满面风霜。再后来连相依为命的李凑也忧郁而死,杜秋娘只得"寒衣一定素,夜借邻人机"来维持生计。杜牧听闻杜秋娘不幸的经历,路过京口时特意去探望她,并写下了著名的长诗《杜秋娘诗(并序)》,这首诗记载了杜秋娘的一生。

四 乐器

（一）编钟、编磬

隋炀帝墓编钟、编磬

扬州发现的这套编钟、编磬出土于邗江区西湖镇隋炀帝和皇后萧氏的合葬墓,是迄今为止国内唯一发现的隋唐编钟、编磬实物,填补了隋唐钟磬音乐的空白(图5-10至图5-13)。2013年4月,扬州市邗江区发现了两座古墓,其中一座的墓志显示墓主为隋炀帝杨广,另一座为晚二十年下葬的萧皇后墓,这套编钟和编磬便出土于萧皇后的墓室中。

编钟、编磬均为铜制,编钟16件,编磬20件。这与《隋书·志第十·音乐下》中"编钟,小钟也,各应律吕,大小以次,编而悬之。上下皆八,合十六钟,悬于一簨虡"的记载相吻合。依据文献可知隋代的雅乐乐县制度情况,这套编钟16件,上下各8件,十分符合正史中的记载,是重要的实物支撑。这套编磬由于锈迹很多,需要隔绝氧气妥善保存,因此在展览时都以真空包装的形式出现(图5-12)。

隋朝很重视音乐,从隋初开始,隋文帝杨坚便举行了"开皇乐议",重修雅乐。隋炀帝也是个音乐爱好者,甚至是一位作曲家,经常与萧皇后一起研究音乐。隋炀帝声名远扬,却大多是臭名昭著,史说他穷兵黩武、骄奢淫逸、荼毒百姓,当然这有一部分要归因于他修建了著名的京杭大运河。这条运河耗尽劳力、财力,使得民不聊生,但却为南北经济的交流与发展带来了巨大的便利。扬州作为京杭大运河的重要交通枢纽,受益于运河,一度成为十分繁华的城市。隋炀帝看好这座城市,而后也是在这座城市,结束了自己的生命,葬身于此。关于隋炀帝墓的遗址争议很多,扬州甚至还有一个清人修建的陵墓。

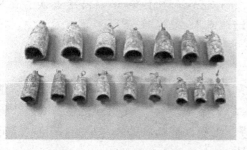
图5-10 扬州隋炀帝墓编钟

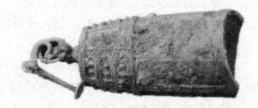
图5-11 扬州隋炀帝墓编钟其一

图5-12 扬州隋炀帝墓编磬

图5-13 扬州隋炀帝墓编磬其一

（二）琵琶

1. 邗江蔡庄五代墓琵琶

邗江蔡庄五代墓出土的直颈五弦琵琶和四弦曲颈琵琶，与日本奈良正仓院的唐螺钿紫檀直项五弦和曲项四弦琵琶大致相同，说明风靡盛唐的龟兹琵琶到了五代亦势头不减。

2. 邗江蔡庄木雕曲颈琵琶

1975年邗江县蔡庄杨吴浔阳公主大墓出土了乐器和乐器模型，有笙、瑟、阮、琵琶、方响、拍板等。其中包括木雕曲颈琵琶（图5-14），该琵琶曲颈高17.4厘米、长55.2厘米，梓木质地，器身实心，细长颈曲折成直角，配有弦柱四对，属四弦四柱造型。

图5-14 木雕曲颈琵琶

图5-15 《按乐图》

3. 五代周文矩《按乐图》——琵琶演奏

《按乐图》（图5-15）作者为周文矩，五代南唐画家，句容（今属江苏）人。南唐升元年间

(937年—942年)他就已经在宫廷作画。周文矩工画人物，尤擅士女，多以宫廷贵族生活为题材。他的存世作品有《重屏会棋》《明皇会棋》《琉璃堂人物》等图，都属于摹本。其中，《按乐图》中有乐器演奏的场面，包括琵琶、笙等。

4. 苏州唐墓陶乐俑——琵琶演奏

该陶乐俑为唐朝文物，于苏州市横塘新兴大队唐墓出土，现收藏于苏州市博物馆。质地为红陶，一组七件，其中五件为坐姿，两件为立姿，均头梳高髻，身着长裙。坐姿者身着半臂式服装，站立者身着披肩，或演奏乐器，或站立聆听。此组陶俑略有残缺，但依然可见一乐俑环抱一件类似琵琶的乐器在弹奏(图5-16、图5-17)。

 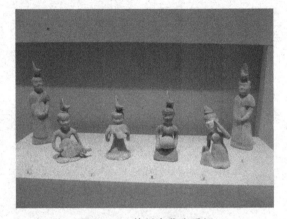

图5-16 苏州唐墓陶乐俑(部分)　　　图5-17 苏州唐墓陶乐俑

本章习题

1. 介绍隋唐时期多部乐的发展过程。
2. 简述曲子的定义及创作方式。
3. 唐代音乐机构有哪些?各自是如何分工的?
4. 简述唐代的变文,并阐述说唱音乐的发展历程。
5. 唐代留存至今的有哪些音乐论著?
6. 论述隋唐时期雅乐衰败、燕乐繁盛的现象。
7. 开皇乐议主要围绕什么问题展开议论?最终结果如何?反映了什么样的音乐文化现象?
8. "熊罴十二案"是隋朝的什么乐队?
9. 唐代乐器的发展情况如何?
10. 唐代有哪些记谱法?具体阐述一下减字谱的发展。
11. 唐朝音乐机构太常寺的主要领导人是谁?
12. 唐代哪位皇帝最擅长音乐?他对于音乐史有哪些贡献?
13. 周代的音乐名词"房中乐"演变到隋唐时期被称为什么?
14. 唐代大曲的代表性曲目有哪些?
15. 健舞风格是什么?代表作品有哪些?
16. 软舞风格是什么?代表作品有哪些?
17. 简述隋唐燕乐大曲。
18. 简述白居易的音乐美学思想。
19. 燕乐包括广义和狭义两层含义,分别是什么?
20. 名词解释:法曲。

第六章

宋、元时期

楔 子

朝代	时间	主要帝王	文化	音乐
北宋	960—1127	宋太祖赵匡胤	北宋完善科举制,北宋毕昇活字印刷术,火药武器,北宋沈括《梦溪笔谈》	摘遍,瓦肆,姜夔《白石道人歌曲》,唱赚,元散曲,陶真,鼓子词,诸宫调,货郎儿,杂剧,院本,南戏,教坊,云韶部,钧容直,东西班,郭沔《潇湘水云》,《海青拿天鹅》,清乐,细乐,俗字谱,律吕字谱,蔡元定十八律,陈旸《乐书》,沈括《梦溪笔谈》,张炎《词源》,燕南芝庵《唱论》,周德清《中原音韵》,陈敏子《琴律发微》
辽	907—1125			
西夏	1038—1227			
金	1115—1234			
南宋	1127—1279	宋高宗赵构		
元朝	1206—1368	元世祖忽必烈	《马可·波罗行纪》	

公元960年,赵匡胤发动"陈桥兵变",代周称帝,建立北宋,统治了黄河中下游以南的一带地区,结束了自唐灭亡后的混乱局面。随着经济的发展以及工商业的繁荣壮大,都市也更加兴盛。后来金军入侵,导致了史上著名的"靖康之难",这场国耻标志着北宋的灭亡,宋高宗赵构仓促登基,史称南宋。两宋时期,音乐发展最显著的特点就是民间音乐的兴盛。随着市民阶级的壮大,在城市中兴起许多勾栏、瓦肆之类的娱乐性场所,进一步推动了市民音乐的发展。民间曲子的发展呈现新的面貌,其中,曲子词是宋代词文学的先河。南宋词人姜夔的《白石道人歌曲》汇集了多篇优秀作品,张炎在其著作《词源》中讨论了许多音乐的相关问题,可以看出当时的文人已经相当重视填词和音调的关系。艺术歌曲的发展十分显著,套曲形式的唱赚是宋代艺术歌曲的最高形式。说唱音乐也越来越成熟,创造了陶真、鼓子词、诸宫调、货郎儿等艺术体裁。戏曲在这一时期形成并发展,从北宋杂剧到金院本再到元杂剧,

充分体现了我国戏曲发展演变的过程。同时,南北地区还有所不同,北方的戏曲为杂剧,而南方则为南戏。

南宋虽然经济发达、科技发展、对外开放程度较高,但军事实力较为薄弱、政治上较为无能,与西夏、金朝和大理等国家共为并存政权。其中,由蒙古族元世祖忽必烈1271年所建的大元,于1279年入侵,灭南宋,建立元朝。这一时期,元朝统治者对汉人的统治极其野蛮,汉族文人的地位急剧下降,由于文人无法在政治上有所建树,所以大量的文人直接流落至民间。在这样的特殊背景下,杂剧艺术在元朝得以兴盛、繁荣,并且元杂剧的剧本结构、宫调体系、表演形式等方面都十分成熟,出现了大量优秀的作家和作品。元曲的发展极为迅猛,它包括元杂剧和元散曲。由杂剧蜕化而来的元散曲,是流行于市井勾栏的艺术歌曲形式,与元杂剧又有所不同。

总的来说,宋元时期音乐发展出现了巨大的转折。由于市民音乐的繁荣,在音乐的性质上,我国音乐的主流逐渐由宫廷转向了民间,由贵族化转向了平民化;在音乐的形式上,我国最具代表性的音乐形式由歌舞转向了戏曲,由此我国音乐发展进入了一个新的阶段。唐代的燕乐在宋代虽然仍被袭用,但只能从大曲中摘取片段演出,称为摘遍。此外,戏曲发展繁盛。这一新的艺术阶段是我国音乐文化发展的又一次高峰。

宋元期间,其他各个音乐领域的发展也同样不可忽视。音乐机构方面,最重要的是教坊,其次有云韶部、钧容直、东西班等。乐器方面,古琴艺术至宋代又形成了诸多流派,其中浙派的代表琴家郭沔创作的《潇湘水云》表现了他爱国忧国的复杂心情;琵琶的形制有所发展,作品《海青拿天鹅》在元代十分流行;这时期还出现了一些新乐器,如马尾胡琴等;民间器乐合奏形式的发展尤为显著,有细乐、清乐、小乐器等合奏形式;俗字谱、律吕字谱等记谱法的发展使得大量作品得以保存完备。乐律理论方面,宋代蔡元定的十八律合理解决了三分损益律的转调问题,因而有着一定的科学价值。乐论方面,陈旸《乐书》、沈括《梦溪笔谈》、张炎《词源》、燕南芝庵《唱论》、周德清《中原音韵》、陈敏子《琴律发微》等著作,为我国音乐思想的发展起到了重要作用。

江苏至宋元时期,宋人郭茂倩在编写《乐府诗集》时,将吴歌编入《清商曲辞》中的《吴声歌》。徐州出土了一件北宋末年的雪山寺圆磬,该乐器为佛寺中诵经伴奏的主要乐器之一,虽已破哑,但仍然有其特定的考古意义所在。此外,朱长文的《琴史》一书对后代古琴的发展有着重要意义。

第一节　乐制与音乐机构

　乐制

宋代宫廷乐制大体承袭唐代,没有太大的变化,只在名称等问题上略有不同。从宋代开

始,随着经济的发展和都市的日趋繁荣,市民音乐、民间音乐盛极一时,而宫廷音乐与民间音乐逐渐分离。元代是少数民族政权统治的时代,辽、金、元等少数民族政权的宫廷音乐体系基本上是与汉文化的雅乐、燕乐一脉相承的,同时也加入了少量本民族和其他少数民族的音乐。《辽史·卷五十四·志第二十三·乐志》中记载:"自汉以后,相承雅乐,有古颂焉,有古大雅焉。辽阙郊庙礼,无颂乐。大同元年,太宗自汴将还,得晋太常乐谱、宫悬、乐架,委所司先赴中京。"《元史·卷六十七·志第十八·礼乐一》也有记载:"若其为乐,则自太祖征用旧乐于西夏,太宗征金太常遗乐于燕京,及宪宗始用登歌乐,祀天于日月山,而世祖命宋周臣典领乐工,又用登歌乐享祖宗于中书省。既又命王镛作《大成乐》,诏括民间所藏金之乐器。"这些文献记载都是对这种承袭关系的真实记录。

就乐官设置而言,另据《宋史·志第一百一十四·职官》及《文献通考·职官考》所记载:"太常寺有卿、少卿、丞各一人,博士四人,主簿、协律郎、奉礼郎、太祝各一人。卿掌礼乐、郊庙、社稷、坛壝、陵寝之事,少卿为之贰,丞参领之。"其中太乐局下又有令一人,丞一人,乐正二人,副使正二人掌车驾、郊祀及御殿、御楼、大祠登歌。鼓吹局下设有令一人,丞一人。可以看出,宋初这些官职设置,与初唐设置并没有什么不同。但需要特别注意的是,宋初除太常寺卿外,另设有(权)判太常寺、同判太常寺等,这些官职名都属于差遣官,是真正负责太常寺事务的职官。而太常寺卿,反而成为了虚职。如《文献通考》所记载:"宋初虽有九卿,皆以为命官之品秩,而无职事。"又如《宋史·职官一》所记载:"虽有正官,非别敕不治本司事,事之所寄,十亡二三。……其官人受授之别,则有官、有职、有差遣。官以寓禄秩、叙位著,职以待文学之选,而别为差遣以治内外之事。"即与官、职相比,差遣官才是真正意义上的实任职事官。

北宋前期,鉴于唐末五代伶官干政、藩镇割据的历史教训,为了树立新王朝的威仪,统治阶级在音乐机构与乐官制度建设方面,进行了着意的强化。在宫廷乐人的构成方面,宋初宫廷豢养了大批禁军乐人,将皇城禁军的戍守值日功能与卤簿仪仗、俗乐表演功能,发展到了一个新的高度。

南宋初期的临安新王朝,是由于战争因素从北方迁来。旧日宫廷的乐器、乐人,一半为金人北掳而去,一半流落至乡野民间。因此,其宫廷音乐机构和乐官制度的创设,在雅乐方面,不得不参照祖宗体制,希望通过尽量规范的雅乐活动,重新振作宫廷礼仪,树立新王朝的威权。而在燕乐方面,北宋以来加强了和民间音乐的联系,教坊的设立和取消、教乐所的新职能等,都是这种广泛联系的具体表现。

 音乐机构

北宋前期的宫廷音乐机构及乐官设置,虽有相当部分继承自前朝,但已呈现出严整完备的新面貌。宋代宫廷的燕乐机构,最重要的是教坊,其次有云韶部、钧容直、东西班等。

（一）教坊

始建于唐代的教坊是我国音乐史上重要的宫廷俗乐机构,它历经唐、宋、元、明、清五代,以唐代最为繁荣。宋代沿袭唐代旧制设立教坊,在南宋几度兴废之后,教坊逐渐退出音乐历

史舞台的中心,日趋衰落,宋代成为教坊转型的重要历史时期。《宋史·乐志》中记载有教坊体制的编定,《东京梦华录》《武林旧事》《梦粱录》等宋人笔记小说中都有教坊演出的记载。

宋代的教坊,分为大曲、法曲、龟兹、鼓笛四部。四部所用乐器不全同,所奏乐曲也各有不同。每部的演奏人员皆专精一类乐曲,故其规模庞大。当时,教坊网罗了许多优秀乐工,《宋史·卷一百四十二·志第九十五·乐十七》中记载:"平荆南,得乐工三十二人;平西川,得一百三十九人;平江南,得十六人;平太原,得十九人。余藩臣所贡者八十三人,又太宗藩邸有七十一人。由是四方执艺之精者皆在籍中。"其中还记述了教坊人员的组成:"教坊本隶宣徽院,有使、副使、判官、都色长、色长、高班、大小都知。天圣五年,以内侍二人为钤辖。嘉祐中,诏乐工每色额止二人,教头止三人,有阙即填。异时或传诏增置,许有司论奏。使、副岁阅杂剧,把色人分三等,遇三殿应奉人阙,即以次补。诸部应奉及二十年、年五十已上,许补庙令或镇将。官制行,以隶太常寺。"因四部之分不能适应实际需要,于是根据伎艺专长将乐工分为十三部,即笙箫部、大鼓部、杖鼓部、拍板色、笛色、琵琶色、筝色、方响色、笙色、舞旋色、歌板色、杂剧色、参军色。部有部头,色有色长,其上有教坊使、副、钤辖、都管等。北宋前期隶宣徽院,元丰五年(1082年)新官制隶太常寺,崇宁四年(1105年)八月改隶太晟府。

乐工须受考核,可享受退休待遇。凡朝廷大宴、曲宴、圣节、上元观灯、皇帝游幸,及赐大臣、宗室筵宴,皆由教坊演奏乐曲,在多数场合还要表演杂剧、歌舞之类的娱乐节目。教坊乐相对于祭祀、大朝会所用的太常雅乐更为轻松、欢快、随和,有的节目通过故事贯串,还寓有诤谏、鉴戒、讽喻之意。平时,教坊掌管教习伶人,并考核他们的技艺水平。北宋教坊全盛时,乐人达416人。设置教坊使1人、教坊副使2人为长贰,其下有判官、都色长、色长、部头、高班都知、都知、教头等,又有制撰文字、同制撰文字等。天圣间,以内侍2人为钤辖官,另外设置钤辖教坊所,监领、约束教坊。

"靖康之难"中,教坊乐器和部分乐工也被掳至金国,教坊不复存在。绍兴十四年(1141年)高宗复置教坊,有乐工460人。三十一年,金人大举南侵,教坊终于废止。教坊乐工中的优秀者被安置于德寿宫,剩余的人隶属于"临安府衙前乐"。宋代赵昇《朝野类要》记载:"本朝增为东西两教坊,……中兴以来亦有之。绍兴末,台臣王十朋上章,省罢之。后有名伶达伎,皆留充德寿宫使臣,自余多隶临安府衙前乐。今虽有教坊之名,隶属修内司教乐所,然遇大宴等,每差衙前乐权充之;不足,则和雇市人。近年衙前乐已无教坊旧人,多是市井岐路辈。"可见南宋时教坊已徒有虚名,所以大多只能雇佣民间乐工临时参加演出。《宋史·志第九十五·乐十七》也记载:"乾道后,北使每岁两至,亦用乐,但呼市人使之,不置教坊,止令修内司先两旬教习。"可以看出,其演出规模也大为缩小。至此,宋代教坊已完全衰微。

(二)云韶部

云韶部为宋代宫廷乐队。宋太祖于开宝年间平定南汉,选其宫中内臣八十人,组成乐队,并由教坊负责教习,名为"箫韶部"。太宗雍熙初年,改称"云韶部"。主要职责是在某些节日期间,演奏乐曲供皇帝享乐。除演奏曲目《大曲》之外,也表演傀儡戏。所用乐器有琵琶、筝、笙、笙箫、笛、方响、杖鼓、羯鼓、大鼓、拍板等。从云韶部的"云""韶"二字可以推测,其在命名时与六代乐舞《云门》和《大韶》有一定的联系。

（三）钩容直

钩容直为宋代宫廷军乐队，由太宗于太平兴国三年（978年）从军队中选拔专长音乐的兵士组成，隶属于禁军（皇帝卫队）骑军名下。初名"引龙直"，淳化四年（993年）改称"钩容直"，其职能主要是皇帝出行时在仪仗队中演奏音乐。所奏音乐与教坊相类似，有《大曲》《鼓笛曲》《龟兹曲》等。所用乐器有管乐器、弦乐器。嘉祐六年（1061年）乐队人数多至434人，最终于绍兴三十年（1160年）解散。

（四）东西班

东西班是宋代宫廷小型军乐队，隶属于禁军骑兵名下的一种卫队，称为"班"。其主要职能是在皇帝出行时的仪仗队中，以及晚上停宿时演奏音乐。所用乐器很少，只有银字筚篥、小笛、小笙等几种管乐器。

（五）大晟府

大晟府是北宋官署名，掌管乐律理论。崇宁四年（1105年）置，长官为大司乐，副官为典乐，所属有大乐令、秩比丞，再次有主簿、协律郎，又有按协声律、制撰文字、运谱等官，这些官员都是从京城的官员、候选的官员或者无官职的士人中选择懂得音乐的人来担任。又让武官监管府门和大乐法物库，从侍从和内省近侍官中提举。大晟府所管理的音乐有六种，分别是大乐、鼓吹、宴乐、法物、知杂、掌法。而奉常则管理重大场合所用的国朝礼、乐。

大晟府只存在了15年，宣和二年（1120年）废除。

第二节 音乐种类与作品

宋元时期，随着经济的发展和工商业的壮大，都市更加繁荣，音乐也更加世俗化。音乐艺术除了专业表演之外，又与民间的日常生活相结合。这一时期大城市中出现了很多商业集中点和娱乐场所，称为瓦肆，又称瓦舍、瓦子、瓦市。瓦子中有许多用栏杆或巨幕隔成的固定场子，称为勾栏或游棚，表演音乐、歌舞、百戏、杂剧等民间伎艺。孟元老《东京梦华录》中"不以风雨寒暑，诸棚看人，日日如是"描述的是宋代勾栏瓦舍的兴盛景象。在瓦舍中表演的歌舞艺人有着专业的结社组织，称为"社会"，编写说书话本的艺人组织则称为"书会"。这一时期出现了许多新兴的音乐种类。宋代曲子的繁荣发展，无论是在我国的音乐史上还是文化史上都有其重要的文化意义。另外在乐歌方面主要有摘遍、曲子、唱赚、元散曲。宋元时期在说唱方面也有重要的发展，诸宫调的出现，把说唱音乐推向了一个高峰。说唱方面还有陶真、鼓子词、货郎儿等。这一时期出现了一种风格优美独特的综合型艺术——戏曲，它从萌芽到发展，经历了北宋杂剧、元杂剧、南戏。最后在明清时期，这一艺术形式被推向了最

高峰。

一 乐歌

(一) 摘遍

到了宋代,虽仍袭用唐代的燕乐,但燕乐中最具代表性的大曲已不能全部演出,而只能从大曲的许多"遍"内,摘取其中音乐优美而又能自为起讫的一遍或多遍,填词谱唱,称为"摘遍"。

隋唐歌舞大曲,因表演过于单调、冗长,与市民阶层的娱乐审美需求背道而驰。所以,为适应新的审美需要,歌舞大曲的形式和内容发生了巨大的调整和变化,除在宫廷还偶有机会整体上演外,更多则以"摘遍"方式、戏剧化内容和灵活的演出形式来应对不同场合的需要,最终演变成满足宋人审美需求与趣味的艺术形式。

(二) 曲子

曲子,兴起于隋朝,而盛行于宋朝,是城镇、集市中广泛用于填词的民间常用曲调,这些曲调一般是来自经过长期流传、选择、加工的民间歌曲。隋唐五代称"曲子",所填的歌词称"曲子词",宋元沿用,据宋代王灼的《碧鸡漫志》记载,曲子至宋代得到空前发展。

例如"竹枝歌",是当时常用的曲调之一,又名"竹枝词",原是巴渝一带流行的民歌。比较著名的有杨万里的《竹枝歌》,歌中描述了作者夜间乘船至丹阳,听到船夫所唱的歌,可谓是"其声凄婉,一唱众和"。

竹枝歌(其一)

南宋·杨万里

月子弯弯照九州,几家欢乐几家愁,

愁杀人来关月事,得休休去且休休。

杨万里的《竹枝歌》后发展为孟姜女调《月儿弯弯照九州》。这首歌是南宋以来流行于江苏一带的民歌。宋话本《冯玉梅团圆》中记载:"吴歌云:'月子弯弯照九州,几家欢乐几家愁,几家夫妻同罗帐,几家飘零在他州。'"此歌出自南宋建炎年间(1127年—1130年),描述了民间离乱的苦楚。明末冯梦龙所编《山歌》中也有记录。这首歌以问话的形式,揭露南宋统治阶级在外族入侵时,对外实行不抵抗主义,对内残酷压迫人民,偏安江南,过着骄奢淫逸的生活,使老百姓饱受离乱之苦。

曲子的创作方式有填词及度曲两种,其中填词即倚声填词。著名的词人有姜夔、柳永等。

姜夔(约1155—1221)字尧章,号白石道人。屡试不第,终身不仕。与杨万里、范成大、张鉴、辛弃疾等交游。他工于诗词,善作曲。著有《白石道人歌曲》,其中收录了祀神曲《越九歌》10首,旁缀律吕字谱;词体歌曲17首,以俗乐字谱记谱,俗乐字谱前身是唐代燕乐半字谱,明清发展为工尺谱,其中,有2首依古代歌曲填词,分别为《醉吟商·小品》《霓裳中序第

一》,还有1首范成大的自度曲、姜夔填词的《玉梅令》,另有14首自度曲,包括《鬲溪梅令》《杏花天影》《扬州慢》等;此外《白石道人歌曲》中还有1首琴歌《古怨》,以减字谱记载。

关于唱词格式,唐代和唐代以前流行"五言"或"七言"诗体,晚唐及五代以来流行长短句的词体,以长短句为特征的"曲子词"是宋代词文学的先河。

词按音乐结构分类,分为小令和慢曲两种形式。

小令,源于民间小曲,结构短小。小令又名叶儿,是独立的只曲,即单个曲牌,又有变体"带过曲",由两三支同一宫调的曲子联缀而成,如《浪淘沙令》《六幺令》《十六字令》《调笑令》等,一般都节奏较快,篇幅较短。

慢曲,又名"长调",源于大曲,结构较大,如《浣溪沙慢》《木兰花慢》等,一般都曲调较长,比较抒情。

(三) 唱赚

宋代民间流行的歌唱技艺,是宋代艺术歌曲的最高形式。"赚"是南宋初期出现的一种歌曲形式,有着独特的节奏模式。每个乐句开头常打三板:前两板是正板,均匀地打在头两拍上;后一拍是底板,打在乐句中第一小逗最末一音的上面。歌曲的主体为散板节奏,末尾用一句四言歌词,以一板一眼的节奏作结束。唱赚是最早用同一宫调中的若干支曲子组成一个套数来歌唱的艺术形式。其早期形式为缠令、缠达,即王国维在《宋元戏曲考》一书中所称的传踏,或作转踏,流传于北宋末年,为歌舞相兼之曲。其逐渐发展,吸取多种民间音乐,形成唱赚,盛行于南宋。唱赚的唱词叫做赚词,其伴奏乐器为鼓、板、笛。唱赚的宫调特点是同一宫调,一韵到底。

唱赚的曲式结构在北宋时就已经确立了,主要有缠令、缠达两种。唱赚就是在北宋"缠令""缠达"的基础上发展而成的一种说唱艺术。"缠令""缠达"都是套曲形式的曲艺,"缠令"是有引子和尾声的小型套曲,中间由若干曲牌联缀而成,其结构图示为:引子—A—B—C—D……尾声。而"缠达"则没有尾声,只在引子之后有两个曲牌交替演唱,其结构图示为:引子—A—B—A—B—A—B……。无论是缠令还是缠达,它们的宫调始终不变,只联缀同一宫调的曲牌,不可以转调。

南宋艺人张五牛因袭了赚鼓板的名称将其称之为赚,从而发展了"缠令""缠达"的形式,确立了唱赚的形式。他根据民间歌唱艺术"鼓板"中具有四片结构的《太平令》的音乐,创造了一个新的曲牌,即《赚》。

唱赚是一种集诸家腔谱之大成的曲艺,它的曲牌既包括"慢曲""曲破""大曲"等艺术歌曲,也博采当代汉族和少数民族的流行歌曲,如"嘌唱""耍令""番曲""叫声"等。

(四) 散曲

散曲是元杂剧兴盛前后,流行于市井、勾栏,后世相沿使用的一种歌曲形式,是元代杂剧、南戏盛行以后,利用其只曲与套曲的形式创作的艺术歌曲,它继承了宋词音乐传统,直接从杂剧蜕化而来。

散曲的体裁大致可分为小令、带过曲和套曲三种。小令又称叶儿,属单个的小曲,类似

于杂剧中的"楔子"。带过曲是小令的一种变体，它把两三个宫调相同、曲调又能衔接的只曲连接在一起，有时称其为"双调"或"带过调"。但它的组合是有一定规律的，不能随意拼凑。套曲，又名套数或散套，或者"大令"，是一种更为复杂的结构形式。它是把同一宫调中的许多只曲联缀成为一套大型的曲式，类似于杂剧中的一折。这些连缀的曲子按一定的顺序排列，一韵到底。一般开端用一、二支小曲，中间是一些曲牌的组合，少则三四曲，多者达二三十曲，结尾都有"煞调""尾声"。

散曲具有大量使用口语的语言特点，内容显得通俗、泼辣、质朴、自然，有着鲜明的民间风格和地方色彩。它还多使用衬字，较好地弥合了固定的曲调和灵活的口语之间的音节差异，也使词曲更为生动、活泼，富于表现力。散曲的表演形式只是清唱，一般用丝竹乐器伴奏，表演场合则多在青楼茶肆及私人宴会上。散曲使用的曲调，根据元人周德清《中原音韵》和明代朱权《太和正音谱》的记载，包括小令和套数在内，不过一百六七十种，而常用的只有四十种左右。

散曲的主要作家有关汉卿、白朴、马致远、郑光祖、张养浩、乔吉甫、睢景臣等。优秀的作品如关汉卿的《不伏老》，通过对主人公坚忍、顽强性格的描述，间接地表现了他敢于反抗、敢于战斗的精神。又如睢景臣的《高祖还乡》，通过描写刘邦贫贱富贵的变化，扯下了封建统治者神圣尊严的假面具。马致远的《秋思》，表现了对不择手段争名夺利的否定与对奸佞小人的不满，在当时有一定的积极意义。流传至今的散曲乐谱有五百多首，对于现代人认识元代散曲的形式、风格、特点等，都有很大的价值。

杂剧与散曲有所不同。在内容上，杂剧以第一人称为主，表达完整故事情节，散曲较多的是作者个人思想感情的抒发，如消极遁世、离情别恨、风花雪月等情感，它不如杂剧深刻。在表演形式上，杂剧通常有"曲""宾白""科"三部分，散曲只有曲。我们常说的"元曲"即包括元杂剧和元散曲。

说唱

宋代市民文化艺术的兴盛滋养了大量说唱音乐形式，如鼓子词、诸宫调、覆赚、涯词、陶真、连厢词，皆在城乡中受到欢迎。元代说唱音乐继承了宋金音乐的说唱形式并有所发展，如诸宫调不但继续丰富发展，且被吸收到如南戏和杂剧等戏曲样式中。宋代由叫卖声发展而来的说唱音乐"叫声"在元代发展为"货郎儿"。除此之外还出现了驭说、词话和琵琶词等几种说唱样式。

（一）陶真

陶真，又作"淘真"，是宋代民间流行的一种说唱艺术，直到元、明甚至清代，民间还在演唱。据南宋《西湖老人繁胜录》记载："唱涯词，只引子弟；听淘真，尽是村人。"可见陶真在南宋临安（今杭州）一带是受农民欢迎的说唱技艺。南宋诗人陆游曾在诗中写道："斜阳古柳赵家庄，负鼓盲翁正作场。死后是非谁管得，满村听说蔡中郎。"写的应是农村中唱陶真的情况。蔡中郎这个故事，由于在民间说唱中广为流传，后来演变为南戏《赵贞女蔡二郎》和《琵琶记》的创作题材。元末高明所作的《琵琶记》第十七出《义仓赈济》中有一段净丑的唱段即

属于陶真。

元代的陶真加入《莲花落》的和声,即变为由"净"唱词到"丑"帮腔的形式。伴奏乐器为鼓,到明清时期改为琵琶。陶真一般在农村流行,而在城市中则不入勾栏。

（二）鼓子词

鼓子词是流行于宋代的一种说唱艺术,其特点是使用鼓乐伴奏,结构多为单曲叠唱,即反复歌唱同一支曲调,来表演某一个故事。部分节目在歌唱中插有讲说的形式。例如,北宋赵德麟《元微之崔莺莺商调蝶恋花鼓子词》为宋代仅存最完整的鼓子词,一组12首,即以说唱相间的方式歌咏了唐代作家元稹在《莺莺传》中所记的故事,这12首歌都用《蝶恋花》调。现存的其他宋人鼓子词作品虽没有记载讲说的内容,但它们仍然都用词调为唱腔。

（三）诸宫调

诸宫调又叫做"诸般宫调",是一种有说有唱、说唱相间、以唱为主、表演情节复杂的长篇故事说唱音乐形式。它是孔三传首创的一种以调性变化丰富而得名的说唱音乐形式,为宋代曲艺之集大成者。孔三传,泽州人,北宋熙宁、元丰间汴梁勾栏艺人。

诸宫调起初比较简单,其原始形式是由不同宫调（调高与调式）的只曲联缀而成,各曲之间插有说白。在以后的发展中不断吸收其他歌曲艺术的新因素,其曲式也不断得到丰富。除了不同宫调的只曲外,还应用了不同宫调的套曲。套曲的形式有两种:一为同宫调的单个曲调重复两次或三次后接尾声,一为同宫调的若干个不同曲调接尾声成为缠令的形式。诸宫调的曲调来自唐宋词调、唐宋大曲、宋初赚词的缠令以及当时流行的其他俗曲。其伴奏乐器在不同时期也有所变化,宋时主要用鼓、板、笛伴奏,金、元时有用锣、界方、拍板和笛伴奏,也有用弦乐伴奏,所以后来明清时期人们又称之为"弹词"或"弹唱词"。

诸宫调大约在宋金对峙期间已经发展成熟,并达到很高的水准。现存金中叶时期董解元的《西厢记诸宫调》唱本就是它的代表作品之一。这部作品共14个宫调,基本曲牌151个,连变体在内则有444个。它讲述了普救寺中张生与崔莺莺这两个青年男女的巧遇,到两人终于结合的恋爱故事。其揭露了封建礼教的罪恶,歌颂了那个时代青年男女追求婚姻自由而斗争的精神,在当时有着相当深刻的现实意义。《西厢记诸宫调》在演唱时,一般用琵琶和筝伴奏,因此有"弦索西厢"之称。流传到今天的诸宫调作品,除金代董解元《西厢记诸宫调》外,还有西夏的《刘知远诸宫调》残本,元代王伯成的《天宝遗事》诸宫调残词和一部分曲调。诸宫调体制宏大,音乐丰富,标志着我国说唱艺术发展的一个新高度,对后世戏曲、说唱的发展影响巨大。

（四）货郎儿

货郎儿,是宋元时期的一种说唱艺术。货郎儿原指走街串巷挑担卖货的小商贩,他们敲打货郎鼓,唱着所卖物品的名称,以吸引顾客,所唱的腔调多是一些民间小曲,后来慢慢地经过加工定型,形成一种独特的艺术品种。宋代称"叫声",到元代经过丰富发展,与散文体讲述配合起来成为"货郎儿"。

货郎儿的进一步发展,便是转调货郎儿,把整个曲子分成前后两部分,中间插入一个或几个不同的曲调,这样就丰富了货郎儿的艺术表现力。货郎儿在唱的基础上,又增加了说的成分而成为说唱货郎儿。说唱的内容都是现实生活中的新奇事,深受世俗社会阶层的喜爱。

货郎儿的结构类型有三种:一是货郎儿,即单曲叠唱;二是转调货郎儿,由货郎儿起,加上一个或多个曲牌,再加上货郎儿结尾,相当于缠令或拆牌子套曲;三是九转货郎儿,以货郎儿本调开始,然后到"二转",即货郎儿起加几个曲牌,再加货郎儿结尾,以此类推,直到"九转"。

 戏曲

(一)戏曲的萌芽

先秦的俳优、汉代的角抵戏、南北朝的歌舞杂戏、隋唐的参军戏等综合性表演形式逐渐演变,发展成有歌舞、说白、故事情节、角色扮演、舞台布景等更为复杂的艺术形式,为之后戏曲的产生奠定了基础。

(二)戏曲的产生——北宋杂剧

杂剧为戏曲剧种类别,产生于北宋,盛行于元。它是在唐代参军戏的基础上,综合各种歌舞杂戏发展起来,以滑稽、讽刺内容为主的戏曲艺术。宋杂剧所用音乐均为北曲,是曲牌体结构,即若干支不同曲牌连缀而成的音乐结构。

杂剧在北宋时期就已十分流行,据《东京梦华录》卷八《中元节》中记载:"构肆乐人,自过七夕,便搬《目连救母》杂剧,直至十五日止,观者倍增。"可见当时人们对杂剧的喜爱程度之深。杂剧内容多滑稽、讽刺类,角色有末尼、装旦、副净、副末、装孤,其中男演员兼导演叫做末尼,女演员叫做装旦,扮演官员的角色叫做装孤。杂剧的表演结构通常由三个部分组成,分别为艳段、正杂剧和散段。其中艳段表演一些情节较为简单、滑稽的故事,用来吸引、招揽观众;正杂剧则是表演较为复杂的故事情节;散段又称"杂扮",是到南宋时期逐渐形成的一种滑稽表演。

(三)戏曲的发展——元杂剧

元代杂剧是在民间音乐的基础上,吸收宋、金时期的杂剧艺术经验而形成并发展成熟。金时期,称艺人居所叫"行院",行院唱的本子则称"院本"。它的结构、音乐、表演形式等与宋杂剧大体相同。到了元代,大都市的经济发展和城市居民对戏剧艺术的热爱,为杂剧的发展提供了土壤。另外,由于元代一度废除了科举制度,汉人知识分子不但断绝了"学而优则仕"的路径,且在元代的民族压迫和阶级划分政策下,处于社会最下层,因而对黑暗统治下的社会矛盾和阶级斗争感受至深,只能通过作品将其反映出来。这些文人纷纷投入到戏剧创作中,这也在一定程度上促进了元代杂剧的兴盛。

元杂剧与其他民间音乐形式有着千丝万缕的联系,诸如唐宋大曲、民间曲子、词调、艺术歌曲、说唱音乐(特别是诸宫调),以及散曲、民歌、少数民族歌曲等,这些均为杂剧艺术的发

展奠定了基础。杂剧的曲牌既包含大曲中所用的曲名、宋代词调的词牌,又包含少数民族的民歌。音乐曲式结构借鉴了缠令、缠达和唱赚的形式,为曲牌体结构,即同宫调的多种曲牌联缀应用的形式。在曲调上,直接吸收了某些说唱音乐、少数民族民歌等曲调。

元杂剧表演形式为角主唱,角色有末、旦、净、丑、孤。由于剧情日益复杂,角色分工越来越细化,所以每种大的角色类型中又细分了若干不同的角色。其中正末、正旦和净是主要角色,其余均为配角,而这三种之中,正末与正旦又是最为主要的演员。除此之外,还设有孤(官员)、细酸(读书人)、卜儿(老妇)、孛老(中老年男)、邦老(匪盗凶徒)、刺(壮士)等富有特点的角色形象。表演手段有曲、宾白、科三种,伴奏乐器通常为鼓、板、笛、锣,后来又加入琵琶、弦子、筝等乐器。

元杂剧的结构颇为严格,其结构单位有楔子、折、本。楔子位于折前,通常只有一两支曲牌,以说为主。"折"即幕,元杂剧通常是"一本四折",即每本均由四幕组成。每折通压一韵,并且都是套曲结构,由宫调相同的若干曲牌连接演唱,换折则换另一宫调。每一个剧本均贯穿着一部完整的戏剧内容,极少数剧本由五折或六折组成。长篇的杂剧,四折不能容纳时,则分为二本、三本连续演出。每本杂剧的末尾为"坐间"念诗,即扮演者下场后,由伶人在"坐间"念两句、四句或八句的诗作为结束,以归纳全剧的内容,其中最后一句又常被用作全剧本的剧名。

同时元杂剧在音乐结构上并不拘泥,而是将音乐紧紧围绕剧情需要,有时会打破宫调界限,出现借宫、犯调的"夹套格局",以多种多样的曲牌连接方式适应不同的情节与人物。一方面尽量保存各套的典型曲牌,另一方面又进行了灵活处理,使其曲调产生不同的变化,以适应不同的人物性格。四折的一般布局是:第一折陈述一般情节,第二折展开剧情,第三折是矛盾冲突高潮,第四折矛盾解决、结局。

元杂剧的题材具有很强的现实性特点,上自王公权贵,下至普通黎民,他们的日常生活和思想感情均出现在杂剧作家的笔下,成为表现的对象。下层人民,无论是穷苦的书生、农夫、渔民、樵夫,还是孤儿寡妇、婢女杂役,甚至绿林好汉、乞儿浪人,都成为杂剧中的正面人物,剧作家着力表现他们坚强不屈的性格和勇敢聪明的精神面貌,而统治者则常扮演反面角色。元杂剧所描述的,不仅仅是一般的社会生活现象,而是反映了当时的阶级斗争,其现实意义远远超过了当时其他的民间音乐艺术种类。明代朱权在《太和正音谱》中,将元杂剧的内容分为十二科,将反映社会人民生活、阶级斗争和统治黑暗的题材列在最前面。

元杂剧的知名作家有90余人,其中"元曲四大家"可谓最具代表性,他们分别是关汉卿、白朴、马致远、郑光祖。另外,王实甫和乔吉甫也占有重要的地位,常常与元曲四大家并称为"元曲六大家"。元杂剧作品名目达450多种,其中,元曲四大悲剧为关汉卿的《窦娥冤》、白朴的《梧桐雨》、马致远的《汉宫秋》,以及纪君祥的《赵氏孤儿》。元曲四大爱情剧为关汉卿的《拜月亭》、王实甫的《西厢记》、白朴的《墙头马上》以及郑光祖的《倩女离魂》。

(四)南戏

南戏始于北宋末年,起源于浙江温州,又名"戏文""温州杂剧""永嘉杂剧",是宋、元时代

流行于我国南方的一种戏曲。它是在南方民间歌舞小戏的基础上吸收宋杂剧和其他民间技艺而形成的歌舞、念白和插科打诨等相结合的戏曲形式,后发展为传奇剧。

南戏的创作主要来源于民歌和小型民间歌舞音乐,除此之外,还吸收了一部分说唱音乐中的诸宫调、唱赚、杂剧音乐曲调,以及少数民族音乐和外国音乐。它唱腔优美婉转,元代夏庭芝在《青楼集》中用"梁尘暗欸""骊珠宛转"评价了当时南戏演员龙楼景与丹墀秀的表演,可见南戏当时演出技巧的长足进步,并且受到了文人的重视。

在音乐的布局上,南戏常用"集曲"的手法,即将几只不同的曲牌连接在一起,各摘取一部分,组成一支新的曲牌。同一曲牌多次反复时,除了增加"前腔换头"的形式外,在板式上也有所变化。随着北方杂剧的南移,南北曲之间有了进一步的交流融汇,南戏音乐中开始出现北曲元素的曲牌。有时南北曲牌相间使用,形成"南北合套"的形式。在演唱形式上,南戏有着丰富多样的演唱样式,有独唱、对唱、同唱、齐唱、幕后合唱等形式。

南戏和同时代的元杂剧在风格上既相互吸收、相互借鉴,又保持了一南一北各自鲜明的风格特点。在音阶的使用上,南戏采用五声音阶,杂剧一般采用七声音阶;在节奏上,南戏的节奏柔和细腻,杂剧的节奏强烈豪放;在旋律特征上,南戏旋律多用级进,杂剧多用跳进;在曲调上,南戏的曲调舒缓婉转、清新素雅,杂剧的曲调奔放豪爽、激越粗犷,南戏一般唱北曲,后被昆曲吸收。

南宋时期,产生了《赵贞女蔡二郎》《王魁负桂英》《张协状元》《乐昌分镜》《王焕》等剧目,表演灵活自由,音乐上只唱五声音阶的南曲,后来只接收北曲。元朝初期,南戏同"南人"一样受到歧视和抑制。元中期以后,随着元杂剧的衰落,南戏得以重新发展。元末明初,南戏十分兴盛,主要流行于江苏、浙江、安徽、江西等地,出现了一批杰出的作品,著名的四大南戏有《荆钗记》《刘知远白兔记》《拜月亭记》和《杀狗记》,简称"荆、刘、拜、杀"。由于元代南戏又叫"传奇",所以这四剧又被称为"四大传奇"。又有一部重要的南戏作品《琵琶记》,与这四剧并称为"五大传奇"。《琵琶记》为高明(字则诚,元末明初浙江瑞安人)创作。明代的徐渭在《南词叙录》中说过,高则诚坐在一个小楼里,花了三年的时间写成了这部《琵琶记》,因为用脚打拍子的缘故,他脚下的地板都被打穿了。

《琵琶记》继承了宋代南戏的发展成果,综合吸收了元代其他戏曲种类的创作方法和技巧,体现了更高的艺术成就。元代戏曲发展最重要的特点,包括对宫调使用的规范化和曲牌连接方式的成熟,而《琵琶记》在这两方面的运用皆成为后世南戏创作的典范。在曲调的创作上,对人物形象、场景的表现更为细腻,不同人物、不同心理刻画使用完全不同的音调。犯调、集曲手法的应用十分广泛而多样,以适应戏剧情节的需要。反复使用同一曲牌时,常用"前腔换头"、改变演唱形式等方法使音乐更加富有表现力。同时依旧保持独唱、对唱、合唱、领唱等丰富多样的演唱方式,这与同时期的杂剧形成鲜明的对比。

《琵琶记》虽创作较晚,但却历来被称为"南戏之祖",它高超的艺术水平,和对社会生活的广泛反映,都大大地超过了以前的南戏作品,可谓是南戏发展史上的里程碑。

第三节　乐　人

宋元时期,随着商品经济的发展,这一时期的世俗音乐也更加的繁荣,各个领域都出现了优秀的音乐家。如歌唱方面有孔三传、张五牛、李师师、徐婆惜、封宜奴、孙三四等。随着曲子和戏曲等音乐形式的发展,元杂剧、南戏盛行,出现了许多剧作家、词作家,如姜夔、"元曲四大家"、柳永、欧阳修、苏轼等。古琴方面,在这一时期也有了显著的发展,出现了许多具有影响力的古琴名家,如郭沔、刘志方、杨瓒、徐天民等。从音乐理论方面看,南宋时期蔡元定的《律吕新书》推动了律学的进一步发展。陈旸、燕南芝庵、沈括、王灼、张炎等人在他们的论著中都提出了独到的音乐见解。

　创　作

（一）姜夔

姜夔(约1155—1221),汉族,南宋词人,音乐家,字尧章,别号白石道人。饶州鄱阳(今江西鄱阳县)人。他少年孤贫,屡试不第,终生未仕,一生辗转漂泊。他早年因文采而出名,颇受杨万里、范成大、辛弃疾等人推赏,以清客身份与张鎡等名仕往来。姜夔工诗词、精音律、善书法,其中对词的造诣尤深。

他的词作格调清新雅致,但多是感伤之作,《江梅引》就代表了他作品的情调,这与他的个人经历有关。他一生游历各地,所到之处,多见战争导致的山河破碎、断壁残垣,这样的经历使他触景生情,倍感伤怀,所以词中始终透出一股淡淡的愁思。他的音乐作品也是如此,忧郁凄凉是其主要风格。今存词八十多首,多为记游、咏物和抒写个人身世、离别相思之作,偶然也流露出对于时事的感慨。其词情意真挚,格律严密,语言华美,风格清幽。代表作《暗香》《疏影》,借咏叹梅花来感伤身世,抒发郁郁不平之情。而他的《扬州慢(淮左名都)》较有现实意义,通过描绘金兵洗劫后扬州的残破景象,表现对南宋衰亡局面的伤悼和对金兵暴行的憎恨。词中"二十四桥仍在,波心荡、冷月无声。念桥边红药,年年知为谁生"几句颇受人们称道。他晚年受辛弃疾影响,词风有所转变,如《永遇乐》《云隔迷楼》《汉宫春》《云日归欤》等,呈现出豪放风格。姜夔上承周邦彦,下开吴文英、张炎一派,是格律派的代表作家之一,对后世影响较大。现存世有诗词、诗论、乐书、字书、杂录等多种著作,如《诗说》《绛帖平》《续书谱》等。

姜夔在音乐方面有很深的造诣,精通音律,能吹箫、弹琴,还曾对古乐调进行考证。他曾先后两次向朝廷上书乞正雅乐,献《大乐议》《琴瑟考古图》各一卷、《圣颂铙歌鼓吹曲》十四首。但因有些人妒忌他的才能,所以未被宫廷重视和采用。

姜夔存世的音乐文献有《白石道人歌曲》《白石道人诗集》和琴曲《古怨》。《白石道人歌

曲》中有十七首自度曲,并注有旁谱,是流传至今唯一完整的南宋乐谱资料。此书分为六卷,收词九十一首;附别集一卷,存词十八首。其中《越九歌》十首,旁注律吕字谱;琴曲《古怨》用减字谱记谱。令、慢、自度曲中,有十七首附宋代俗字谱。此书为仅存的研究宋代诗词音乐及其记谱法的资料。

(二)关汉卿

关汉卿(约1210—约1300),号已斋,亦作一斋,字汉卿,其籍贯说法不一,是元代著名的杂剧作家、戏剧大师。关汉卿约生于金末或元太祖时,贾仲明《录鬼簿》吊词称他为"驱梨园领袖,总编修师首,捻杂剧班头",可见他在元代剧坛上的地位。关汉卿曾写有《南吕一枝花》赠给女演员珠帘秀,说明他与演员关系密切。据各种文献资料记载,关汉卿编有杂剧67部,现存18部。个别作品是否出自关汉卿手笔,学术界尚有分歧。其中《窦娥冤》《救风尘》《望江亭》《拜月亭》《鲁斋郎》《单刀会》《调风月》等,是他的代表作。关汉卿生平事迹不详,根据零碎的资料来看,他以创作杂剧的成就最大,最著名的有《窦娥冤》。

关汉卿塑造的"我是个蒸不烂、煮不熟、捶不扁、炒不爆、响当当一粒铜豌豆"的形象也广为人知。由于关汉卿所生活的地区戏曲活动一直很兴盛,即使在金代末年也未曾减弱,所以关汉卿从小就受到戏剧的熏染,渐而参加戏曲班社的活动,因此在金王朝灭亡之前,他已经成为一个较成熟的戏剧作家了。元灭金后,定都大都,关汉卿来到都城大都(今北京市),并在这里专门从事戏剧活动。由于他写了一部名叫《伊尹扶汤》的剧本,经过认真排演后,拿到宫廷献演,得到了皇帝和官员们的称赞,从此声名大振。

关汉卿以他的多才多艺,成为当时戏剧界的领袖。他一生创作多达67个剧本,还有不少散曲和套曲,至今仍有他的一百多首散曲和17个剧本流传下来。关汉卿的散曲全收录在《金元散曲》中,17个剧本分别是《温太真玉镜台》《赵盼儿风月救风尘》《钱大尹智宠谢天香》《包待制三勘蝴蝶梦》《包待制智斩鲁斋郎》《杜蕊娘智赏金线池》《感天动地窦娥冤》《望江亭中秋切鲙旦》《关张双赴西蜀梦》《闺怨佳人拜月亭》《关大王独赴单刀会》《诈妮子调风月》《山神庙裴度还带》《邓夫人苦痛哭存孝》《状元堂陈母教子》《刘夫人庆赏五侯宴》《钱大尹智勘绯衣梦》《尉迟恭单鞭夺槊》。

(三)白朴

白朴(1226—1306),原名恒,字仁甫,后改名朴,字太素,号兰谷,陕州(今山西河曲人),祖籍陕州(今山西河曲县),后徙居真定(今河北正定县),晚岁寓居金陵(今南京市)。他是元代著名的文学家、杂剧家。白朴出身官僚士大夫家庭,他的父亲白华为金宣宗三年(1215年)进士,官至枢密院判;仲父白贲为金章宗泰和间进士,曾做过县令,叔父早卒,却有诗名。白家与元好问父子为世交,过从甚密。两家子弟,常以诗文相往来。

在元代杂剧的创作中,白朴更具有重要的地位。历来评论元代杂剧,都称他与关汉卿、马致远、郑光祖为元杂剧四大家。据元人钟嗣成《录鬼簿》著录以及《盛世新声》记载,白朴生平写过16种剧本,分别为《唐明皇秋夜梧桐雨》《董秀英花月东墙记》《唐明皇游月宫》《韩翠颦御水流红叶》《薛琼夕月夜银筝怨》《汉高祖斩白蛇》《苏小小月夜钱塘梦》《祝英台死嫁梁山

伯》《楚庄王夜宴绝缨会》《崔护谒浆》《高祖归庄》《鸳鸯间墙头马上》《秋江风月凤凰船》《萧翼智赚兰亭记》《阎师道赶江江》、《李克用箭射双雕》残折,现存完本三部剧本,以及两部残折收入于《白朴戏曲集校注》中,完本分别为《唐明皇秋夜梧桐雨》《墙头马上》《董秀英花月东墙记》,残折为《韩翠颦御水流红叶》《李克用箭射双雕》。

白朴的剧作,题材多出于历史传说,剧情多为才人韵事。现存的《唐明皇秋夜梧桐雨》,写的是唐明皇与杨贵妃的爱情故事,《鸳鸯间墙头马上》描写的是一个"志量过人"的女性李千金冲破礼教、自择配偶的故事。前者是悲剧,写得悲哀悱恻,雄浑悲壮;后者是喜剧,写得起伏跌宕,热情奔放。这两部作品,历来被认为是爱情剧中的成功之作,具有极强的艺术生命力,对后代戏曲的发展具有深远的影响。

白朴的词作,在他生前就已编订成集,名为《天籁集》。到明代已经残佚,字句脱误。清朝中叶,朱彝尊、洪昇开始为整理刊行。全集收词二百余首,除了一些应酬赠答、歌楼妓席之作外,多为伤时感怀的作品。正因这部作品,我们才可以了解白朴的生涯。他的词作,承袭元好问长短句的格调,跌宕沉详,天然古朴。

(四) 马致远

马致远(约1250—约1321),字千里(一说字千里,名不详),元代著名的杂剧家,大都(今北京)人。晚号"东篱",以示效陶渊明之志。他的年纪和辈分晚于关汉卿、白朴等人,生年当在至元(始于1264年)之前,卒年当在至治改元到泰定元年之间(1321年—1324年)。他曾任江浙行省务官。其作品以反映退隐山林的田园题材为多,风格兼有豪放、清逸的特点。有描述王昭君传说的《汉宫秋》以及《任风子》等。《汉宫秋》被后人称作元曲的最佳杰作。作品收入《东篱乐府》。与关汉卿、白朴、郑光祖等人并称"元曲四大家"。他少年时追求功名,未能得志。曾参加元贞书会,与李时中、红字李二、花李郎等合写《黄粱梦》杂剧。明初贾仲明为他写的《凌波仙》吊词,说他是"万花丛里马神仙"。元人称道士为神仙,他实际是当时在北方流行的全真教的信徒。晚年退隐田园,过着"酒中仙、尘外客、林间友"的生活。他的逃避现实的厌世的态度大大影响了他的创作成就。作品除散曲外,今存杂剧《汉宫秋》《青衫泪》《荐福碑》等七种。

马致远著有杂剧16种,存世的有《江州司马青衫泪》《破幽梦孤雁汉宫秋》《吕洞宾三醉岳阳楼》《半夜雷轰荐福碑》《马丹阳三度任风子》《开坛阐教黄粱梦》《西华山陈抟高卧》七种。马致远的散曲作品也负盛名,现存辑本《东篱乐府》一卷,收入小令104首,套数17套。其杂剧内容以神化道士为主,剧本全都涉及全真教的故事。

(五) 郑光祖

郑光祖(生卒年不详),字德辉,平阳襄陵(今山西襄汾县)人。他是元代著名的杂剧家和散曲家,与关汉卿、马致远、白朴齐名,元代四大杂剧家之一。有关郑光祖的生平事迹没有留下多少记载,从钟嗣成《录鬼簿》中,我们知道他早年习儒为业,后来补授杭州路为吏,因而南居。他"为人方直",不善与官场人物交往,因此,官场诸公很瞧不起他。可以想见,他的官场生活是很艰难的。杭州的美丽风景,和那里的伶人歌女,不断地触发着他的感情,他本来颇

具文学才情,所以开始了杂剧创作。据文学戏剧界的学者考证,郑光祖一生写过18种杂剧剧本,全部保留至今的有《迷青琐倩女离魂》《㑳梅香骗翰林风月》《醉思乡王粲登楼》《辅成王周公摄政》《虎牢关三战吕布》等。

从这些保留的剧目中,我们可以看出,他的剧目主要有两个主题,一是青年男女的爱情故事,另一是历史题材故事。这说明,在选择主题方面,他不像关汉卿敢于面对现实,揭露现实,他的剧目主题离现实较远。他写剧本,大多是艺术的需要,而不是政治的需要。

（六）王实甫

王实甫,生卒年不详,王国维在《宋元戏曲考》中记载:"与汉卿同时者,尚有王实父。"这里的"王实父"即为王实甫,元代钟嗣成《录鬼簿》(天一阁所藏明代抄本)称他"名德信,大都人"(河北定兴人)。据元周德清《中原音韵·序》,可知王实甫于泰定元年（1324年）前已去世。明代贾仲明有《凌波仙》词吊王实甫:"风月营,密匝匝列旌旗,莺花寨,明飚飚排剑戟,翠红乡,雄赳赳施谋智。作词章,风韵羡,士林中等辈伏低。新杂剧,旧传奇,《西厢记》天下夺魁。""风月营""莺花寨""翠红乡",都代指元代官妓聚居的教坊、行院或上演杂剧的勾栏。显然,王实甫是熟悉这些官妓生活的,因此擅长于写"儿女风情"一类的戏。吴梅在《顾曲麈谈》记载:"王实甫所作十四中曲,以西厢为最。"除了《西厢记》,《录鬼簿》中记录了《东海郡于公高门》《孝父母明达卖子》《曹子建七步成章》《才子佳人拜月亭》《苏小郎月夜贩茶船》《四大王歌舞丽春台》《吕蒙正风雪破窑记》《赵光普进梅谏》《诗酒丽春园》《陆续槐荫》《双渠怨》《娇红记》。现存《西厢记》《丽春堂》《破窑记》三种。《破窑记》写刘月娥和吕蒙正悲欢离合的故事,有人怀疑不是王实甫的手笔。另有《贩茶船》《芙蓉亭》两种,各传有曲文一折。

明陈所闻《北宫词纪》收《商调集贤宾·退隐》套曲,署为王实甫作,其中有"百年期六分甘到手,数支干周遍又从头",可知其六十岁时已退隐不仕。但曲中又有"红尘黄阁昔年羞""高抄起经纶大手",则其又曾在京城任高官,似与杂剧作家王实甫并非一人。

（七）乔吉甫

乔吉甫（？—1345）,一名乔吉,太原人,后居杭州,字梦符,号笙鹤翁、惺惺道人。所作杂剧今知有8种,现存《两世姻缘》《金钱记》《扬州梦》三种。

（八）高明

高明（约1305—1359）,字则诚,号菜根道人,元代文学艺术家,温州瑞安（今属浙江）人。高明出身书香门第。他从小聪明颖悟善于属对作文,被人称为"奇童"。曾从名儒奋读《春秋》,文高而赡。至正五年（1345年）登进士第,授处州录事,有政声,去任,民为立碑。著有《琵琶记》。

二 表演

(一) 孔三传

孔三传（1068—1085），北宋泽州艺人，是古代韵律宫调的发明者。佚其本名，以艺名三传名于时，意为"多知古事，善书算、阴阳"。在其早年的艺术生涯及成名后一直活跃在大阳镇。他在实践中将唐、宋以来的大曲、词调、绕令以及当时北方民间流行的乐曲和上党曲调搜集起来，按其声律高低，归纳成不同的宫调，演唱起来变化无穷，丰富多彩。其创造的宫调对当时的大曲演唱形式是一个突破性发展，不仅在当时北方的学艺界有很高的声誉，而且在京都汴梁及宫廷也极负盛名，他对元代杂剧的兴起和中国曲艺及戏剧的繁荣，都有着不可磨灭的历史功绩。

(二) 张五牛

张五牛，中国宋代唱赚的创始人，南宋初在都城临安，以北宋时期流行的缠令、缠达为基础，吸收了慢曲、曲破、大曲、嘌唱、耍令、番曲、叫声等腔调，创造了唱赚这一新的曲体。唱赚比缠令、缠达更活泼，唱腔更丰富。它的曲体结构，对宋、金的诸宫调和元杂剧的形成和发展都有重要的影响。南宋灌圃耐得翁《都城纪胜·瓦舍众伎》记载道："中兴后，张五牛大夫因听动鼓板中，又有四片太平令，或赚鼓板，遂撰为'赚'。'赚'者，误赚之义也，令人正堪美听，不觉已至尾声，是不宜为片序也。今又有'覆赚'，又且变花前月下之情及铁骑之类。凡赚最难，以其兼慢曲、曲破、大曲、嘌唱、耍令、番曲、叫声诸家腔谱也。"

(三) 李师师

李师师是北宋时期汴京瓦子中专门表演小唱的艺人，约出生于1090年左右，是汴京城内经营染房的李寅的女儿。李师师天生一副美声唱法的好嗓子，后流落风尘，得到当时著名歌伎的耐心调教，悉心指点，不满十五岁就已经是"人风流，歌婉转"，在汴京各教坊中独领风骚。孟元老在其《东京梦华录》里开列了"崇、观以来，在京瓦肆伎艺"的群芳谱，其中"小唱：李师师、徐婆惜、封宜奴、孙三四等，诚其角者"，李师师排名第一。根据历史文献记载，和李师师有过交往的历史名人中有北宋著名词人张先、晏几道、秦观、周邦彦以及宋徽宗赵佶等人。李师师最擅长的是"小唱"，所唱多"长短句"，即今之宋词。

(四) 郭沔

郭沔（1190前—1260后），号楚望，字以行，浙江永嘉人（今温州），因善琴闻名于世。由于韩侂胄被杀和张岩的被黜，政治形势迅速逆转，郭楚望作为张岩的门客，深深感到了这种压力。他的代表作《潇湘水云》就表现了这种心情。他的另一些作品如《步月》《秋雨》也是类似的作品。他的创作中还有《秋鸿》《春雨》《飞鸣吟》《泛沧浪》等琴曲传世。

郭楚望的弟子刘志方继承了郭楚望的琴学。刘志方，浙江天台人，创作有《忘机曲》《吴江吟》等琴曲。其中《忘机曲》演变为明清以来流传甚广的《鸥鹭忘机》。刘志方对于传播郭

楚望的琴学颇有功绩。本来杨瓒、毛敏仲他们都是学的"江西谱",以后毛敏仲向刘志方学得郭楚望的《商调》,杨瓒听到后非常惊讶、高兴,立即出资,命徐天民也去向刘志方学习。从此,郭楚望的琴曲便流传开来,形成后来的浙派。

三 理论

(一) 蔡元定

蔡元定(1135—1198),字建(季)通,建州建阳人,南宋时期有名的律吕学家、理学家。朱熹理学的主要创建者之一,被誉为"朱门领袖""闽学干城"。著有《律吕新书》《燕乐书》《燕乐原辩》)等。蔡元定的父亲蔡发,字神与,号牧堂,是一位造诣颇深的医学爱好者。蔡元定自幼跟随父亲学习,时至二十五岁时拜朱熹为师,朱扣其学识,见他谈吐非凡,即惊奇地说:"此吾老友也,不当在弟子之列。"四方来学者,朱必让元定考询方能入学。朱、蔡二人师友相称,研究学问,著书讲学,长达四十年,亲密无间。蔡元定在学术上成为朱熹的左膀右臂。

蔡元定一生好读书,无论什么书都爱读,无论什么道理都愿意究其根本,对于书籍、礼乐、制度,没有不擅长的。他的学识融汇贯通,对于乐律理论方面,他的研究理论与易学相结合。他认为律吕数和干支数相类似,二者虽有别而相通。

(二) 陈旸

陈旸(生卒年不详),字晋之,北宋音乐理论家,福州(今福建福州市)人。绍圣(1094年—1098年)进士,授顺昌军节度使推官,后官至礼部侍郎。崇宁二年将其所著《乐书》二百卷暨目录二十卷进献宫廷。

陈旸的音乐美学观点在《〈乐书〉序》中有集中的反映,他强调以礼乐治天下,胜于刑政治天下,认为"本之为礼乐,末之为刑政","以礼乐胜刑政,而民德厚","以刑政胜礼乐,而民风偷",反映其儒家空想的社会审美理想。他主张乐以太虚为本,声音律吕以中声为本,而中声又以人心为本也。认为"古乐之发,中则和,过则淫"。以中正之声为极则,以儒家经典为准绳:"其书冠以经义,所以正本也;图论冠以雅部,所以抑胡郑也。经义已明,而六律六吕正矣;律吕已正,而五声八音和矣。然后发之声音而为歌,形之动静而为舞。"其有关音乐美学理论,较之朱熹更为迂谨,甚至主张"五声十二律,乐之正也;二变四清,乐之蠹也",反对使用"五声"之外任何高、低音和变化音,是两宋时期宫廷雅乐派的代表人物之一。其音乐美学思想,强调继承,抹杀发展,是复古主义思潮的突出代表,对于音乐的改革和外来文化的吸收,起着阻碍作用。

(三) 燕南芝庵

燕南芝庵,为元代至正元年(1341年)以前人,其真实姓名及生平均不可考。他总结了前人歌唱艺术的实践经验而撰写的《唱论》,是中国现存最早的声乐论著,为研究中国宋元声乐艺术提供了重要的历史资料。

《唱论》全书1 800余字,分27条,扼要地论述了唱曲要领。从对声音、唱字的要求,到艺

术表现,以及十七宫调的基本情调、乐曲的地方特色、审美要求及对歌者的评论等都有涉及,并有不少精辟之见。如对声音的要求"声要圆熟,腔要彻满",避免散、焦、干、冽等毛病。演唱必须注意雄壮而不可"村沙",轻巧而不可"闲贱"。还要掌握抑扬顿挫、推题宛转等技法,并忌"字样讹、文理差"的弊病。这些论述,对后世戏曲声乐艺术的发展具有深远的影响。另外,《唱论》还提到音乐材料的统一性问题,所谓"大忌郑卫之淫声,续雅乐之后"。但有的部分由于文字过于简略,并多用当时的方言和名词术语,其中的音乐思想至今已不易为后人完全理解。

(四) 王灼

王灼(1081—1162后),南宋文学家,今四川遂宁人。著有《碧鸡漫志》,因在成都碧鸡坊时创作的,所以名为《碧鸡漫志》。《碧鸡漫志》是一部涉及古代音乐美学、词学、戏剧、曲子词等研究的著作。全书共分五卷,第一卷论述音乐的起源与上古、汉、魏、晋、隋、唐的歌曲演变;第二卷评论唐末及北宋词人创作的得失;第三至五卷考辨唐以来29个燕乐曲调源流。卷一的乐论部分的美学思想就是整部《碧鸡漫志》的美学理论基石,王灼从中表述了"主情""中正""自然"的音乐美学思想。

(五) 张炎

张炎(1248—1320?),字叔夏,号玉田、乐笑翁。祖籍陕西,寓居临安(今浙江杭州)。南宋初大将张俊后裔。南宋亡后,家道中落,曾北游燕赵谋官,之后失意南归,长期寓居临安,落魄而终。他精通音律,以词名世,曾从事词论研究,是南宋最后一位著名词人,著有《山中白云词》《词源》。

除了上述的文人及戏曲、戏剧作家外,还有一些文人学士对词曲、音韵进行创作与梳理,如柳永、周邦彦、欧阳修、苏轼等。杨瓒、徐天民、毛敏仲、徐理、张岩、朱文济、夷中、则全和尚、俞琰、宋尹文、苗秀实、耶律楚材等人对宋元时期古琴曲的创作、曲谱的收集整理和古琴音乐的传承也做出了不可磨灭的贡献。

第四节 乐器与记谱法

宋元时期的乐器,在继承隋唐时期乐器形式的同时也有所发展:例如拉弦乐器和吹奏乐器的应用更加广泛;古琴音乐演变出了流派之分;琵琶、笛、箫、筝等乐器的表演除了独奏形式,器乐合奏形式也流传开来。此外,还出现了一些新乐器,如三弦、云璈、火不思等。在乐谱方面,宋朝的俗字谱承上启下,是唐朝燕乐半字谱的发展,也是明清工尺谱的早期形式,此外还有用十二律名记录乐音的律吕字谱等。

第六章 宋、元时期

一 拉弦乐器

（一）嵇琴

宋朝的嵇琴是唐朝奚琴的发展和演变，是一种拉弦乐器（图6-1）。关于奚琴的形制，在宋代陈旸《乐书》中有比较详细的描述："奚琴本胡乐也，出于弦鼗而形亦类焉，奚部所好之乐也。盖其制，两弦间以竹片轧之，至今民间用焉。"根据以上的描述，我们可以看到奚琴与现代胡琴有相似之处。到了南宋时期，奚琴改名为嵇琴，是先在民间流传、后来进入宫廷的乐器。宋时嵇琴广泛流传于民间，南宋时嵇琴被用于宫廷教坊大乐，成为重要的旋律乐器之一。沈括的《梦溪笔谈》记载了教坊伶人徐衍演奏嵇琴的事件。

（二）筹

宋朝的"筹"（图6-2），有先朝之遗风，是唐朝"轧筝"的进一步发展。它是在筝上用竹片轧弦而发声的新的乐器形式。《旧唐书·音乐志》对轧筝有记载："轧筝，以竹片润其端而轧之。"到了宋朝，有七条弦的轧筝改名为筹。筹在民间瓦舍中得到了普遍的应用，在宫廷宴乐中也占有相当的地位。《事林广记》中记载："筹，形如瑟，二头俱方，七弦七柱，以竹润其端而轧之。"

图6-1 嵇琴

图6-2 筹

二 弹拨乐器

（一）古琴

古琴音乐在宋朝发展到了一个新的高潮。唐代因重视俗乐，古琴音乐受到了抑制，而在宋元时期古琴的演奏技术有了显著的发展，产生了汴梁、两浙、江西等流派，在表演技术、创作题材上都有其不同的风格。由于古琴记谱法"减字谱"的确定使用，古琴曲的创作和流传都有了很大的便利性。

宋代的古琴艺术其流派及演奏风格多样，发展完备。琴学流派有京师、浙派、江西等，其中最为著名且对后世影响最为显著的为浙派。浙派琴家的作品多以山水自然风光及爱国情怀为主旨。成玉磵在《琴论》评价道："京师过于刚劲，江西失于轻浮，惟两浙质而不野，文而不史"，将最高评价给予浙派古琴艺术。

浙派古琴的代表人物有郭沔、刘志方、杨缵、徐天民、毛敏仲等，其中郭沔是浙派的创始人。郭沔，号楚望，浙江永嘉人，宋代杰出的古琴家。他一方面根据张岩所收集的许多当时

散在民间的琴曲,把它们整理演奏出来,另一方面还自己创作新曲。他的代表作品有《潇湘水云》《秋鸿》《泛沧浪》等曲,这些曲目也是浙派的代表曲目,尤以《潇湘水云》最为著名。此曲创作之时正当元兵南侵入浙之际,宋王朝处于一片风雨飘摇中。郭楚望其时居住在湖南衡山附近,常见潇、湘二水奔腾合流,远望九嶷山为云水所蔽,而传说中九嶷山是贤王舜的葬地,在人们的心目中乃是贤明的化身,郭沔不免生发山河残缺、时势飘零的无限感慨,于是创作此曲以寄情。这首琴曲最早见于《神奇秘谱》,乐曲分为十个小标题,后在18世纪的《五知斋琴谱》中扩展为十八段。其结构是以一个核心旋律贯穿整首乐曲,主题和它的变体以不同的手法十数次出现于曲中九个不同的段落。以郭沔为首的浙派,古琴的演奏、创作的风格是提倡纯器乐曲,既写自然风光和渔樵生活,也反映复杂的民族矛盾和阶级矛盾。除了郭沔,刘志方的《鸥鹭忘机》,毛敏仲的《樵歌》《渔歌》《山居吟》等也是流传后世的佳作。浙派琴家杨缵所编《紫霞洞琴谱》对后世也有较大的影响。

（二）琵琶

琵琶在宋元时期得到较大突破。在形制方面,琵琶出现很多"品",音域拓宽。在作品方面,元代流行有现存最古老的一首琵琶独奏套曲《海青拿天鹅》。按照后世对琵琶曲的文武之分,这首作品为琵琶大套武曲。后明代乐人在《海青拿天鹅》的基础上改编成一首新的器乐合奏曲《料峭》,至今仍保存在北京智化寺管乐合奏套曲中。宋代陈旸在《乐书》中清楚地罗列出当时琵琶的种类、形制及特征(图6-3至图6-6)。

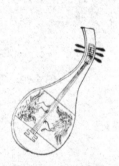 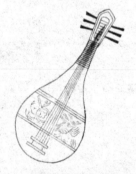

图6-3 双凤琵琶　　　图6-4 金缕琵琶(银柱金缕柄)

图6-5 直项琵琶　　　图6-6 八弦琵琶

三 吹管乐器

（一）排箫

排箫之名开始于宋朝。宋朝以前这种吹奏编管型乐器被叫做"箫"。历朝历代也有过别名，如参差、云箫、凤箫等，也曾被叫做箫，但到了元朝，官方为区别于单管的箫管（洞箫），所以把它命名为排箫。排箫一管发一音，管数不一，古排箫由 10 至 24 根管组成（图 6-7 至图 6-9）。

图 6-7 雅箫（二十四管）

图 6-8 清乐箫（十七管）

图 6-9 凤箫

（二）箫管

宋朝所谓的"箫管"（图 6-10），就是现在所说的单管竖吹的洞箫。根据乐器的长度，又有尺八管、竖管、中管等不同名称。

除了上述的两种吹管乐器，宋元时期其他吹管乐器也有相应的发展。例如唐代的太平管、七星管等在宋代也得到了广泛的应用。至南宋时期出现了许多新型的吹管乐器。例如官笛、羌笛、夏笛、小孤笛、横箫、竖箫、倍四、鹧鸪等。这一时期的吹管乐器的多样化与当时歌曲、说唱音乐和戏剧音乐的发展有着密切的关系。自此之后，为了适应说唱音乐和戏曲音乐的伴奏，吹管乐器和拉弦乐器开始了蓬勃的发展。

图 6-10 箫管

四 器乐合奏

（一）小型合奏

宋代的音乐演出在乐队的规模上要小于唐代，在瓦舍勾栏中流行的器乐合奏形式主要有细乐、清乐、小乐器、鼓板等。其中，除了清乐不用弓弦乐器以外，在小乐和细乐中，弓弦乐器均是乐队的重要组成部分。

细乐是由方响、箫管、笙、嵇琴、筚等小型乐器合奏。关于细乐的记载有："细乐比之教坊大乐，则不用鼓、杖鼓、羯鼓、头管、琵琶、筝也，每以箫管、笙、筚、嵇琴，方响之类合动。"

清乐是方响、笙、笛、小提鼓等为主要乐器的器乐合奏形式，以移调轻细为特色。

小乐器是一件乐器的独奏或两三件乐器相合,常见的有嵇琴合箫管、笛子合鼓板。关于小乐器,在《都城纪胜》中有记:"小乐器,只一二人合动也,如双韵合阮咸,嵇琴合箫管,鳌琴合葫芦琴,单拨十四弦。"小乐器相当于管弦乐组合的室内乐,可见弓弦乐器在宋代的民间音乐中已经处于比较重要的地位。

鼓板是主要用拍板、鼓、笛等三种乐器合奏的形式,有时也加入札子、水盏、锣等乐器合奏。

(二) 大型合奏

宫廷中的器乐合奏也很盛行,主要有教坊大乐、随军番部大乐、马后乐等。

教坊大乐是宫廷燕乐中规模最大的合奏形式,所用乐器从北宋到南宋略有不同。《东京梦华录》中记载北宋教坊大乐所用乐器有觱篥、龙笛、笙、箫、埙、篪、琵琶、筝䈎、方响、拍板、杖鼓、大鼓、羯鼓共计13种,其中拍板用10串、琵琶用50面、杖鼓用200面。《武林旧事》所记载的南宋时期教坊大乐的规模比北宋要小得多,南宋时期教坊大乐所用乐器比北宋少埙、篪、筝䈎和羯鼓四种,增加了筝和嵇琴两种,共有11种,即使在规模较大时,拍板仅用7串、琵琶仅用8面、杖鼓仅用35面。

随军番部大乐和马后乐均属于鼓吹乐。前者用于宫廷仪仗,乐队规模五十余人;后者是随在皇帝驾后骑在马上演奏的一种鼓吹乐,规模较小。

五 新乐器的产生

宋元时期新出现的乐器中,影响较大的有三弦、云璈、火不思、兴隆笙等。

(一) 三弦

三弦之名,始于元代,但这种乐器在秦朝就已出现了雏形。早在公元前214年,秦始皇灭六国完成统一后,就征发黎民百姓去边疆修筑有名的万里长城,为了调剂繁重的劳役,我国北方各民族人民,曾把一种有柄的小摇鼓加以改造,在上面拴上丝弦,制成了圆形、皮面、长柄、可以弹拨的乐器,当时称为"弦鼗",这就是三弦的前身。如清代毛其龄《西河词话》中记载:"三弦起于秦时,本三十鼓鼓之制而改形易响,谓之鼓鼓,唐时乐人多习之,世以为胡乐,非也。"唐代崔令钦的《教坊记》中出现过三弦之名,但其型制却不明,唐代十部伎中也没有三弦。元朝时期,三弦盛传于中原,是元曲的主要伴奏乐器,当时曾被称为弦索。元代王实甫作词、清代沈远谱曲的《北西厢弦索谱》即以三弦为伴奏乐器。四川广元罗家桥南宋墓出土的伎乐石雕中有演奏三弦的图像,河南焦作西冯村金墓出土有演奏三弦的乐俑,辽宁凌源富家屯元代墓壁画中有演奏三弦的图像,从这些出土文物可知,三弦在宋元时期已广泛流传于全国各地。

(二) 云璈

云璈就是今天的"云锣",铜制,始于元代。云璈由十三个小锣组成,悬挂于木架上,左手持长柄,右手持小槌敲击出声。《元史·卷七十一·志第二十二·礼乐五》中对其形制和演

奏方法都有记载："云璈，制以铜，为小锣十三，同一木架，下有长柄，左手持，而右手以小槌击之。"

（三）火不思

火不思（图6-11）是由西域传来的一种弹拨乐器，宋代传入中原，元代非常流行。其形制为四弦，长颈，无品，梨形音箱，译名有浑不似、胡拨四、胡不思、虎拨四等。火不思其名，始见于元代史籍，《元史·卷七十一·志第二十二·礼乐五》："火不思，制如琵琶，直颈，无品，有小槽，圆腹如半瓶榼，以皮为面，四弦，皮绷同一孤柱。"当时它被列入国乐，经常在盛大宴会上演奏，后来流传于民间，在山西、河南和陕西一带则被称为"琥珀词"。

（四）兴隆笙

兴隆笙就是西洋早期的小型管风琴，元朝中统间（1260年—1263年）由中亚地区传入我国，仅用于宫廷宴会。据《元史·卷七十一·志第二十二·礼乐五》记载："兴隆笙，制以楠木，……中为虚柜，如笙之匏。上竖紫竹管九十，管端实以木莲苞。柜外出小撅十五，上竖小管，管端实以铜杏叶，……板间出二皮风口，用则设朱漆小架于座前，系风囊于风口，……有柄，一人按小管，一人鼓风囊，则簧自随调而鸣。"可以看出，兴隆笙以楠木制成音箱，音箱上有90根紫竹管，音箱向外延伸出15个锥形键。

图6-11　火不思

又据《元史·卷七十一·志第二十二·礼乐五》记载"以竹为簧，有声而无律"，也就是说，传入我国的兴隆笙能发声，但音律不合，后经过玉宸院判官郑秀加以改进、改良才合用。后来兴隆笙在元代宫廷燕乐中被长期使用。在外来乐器的影响下，本国人也曾在延祐年间（1314年—1320年）制作过兴隆笙。但在明朝，兴隆笙却未加重视，最终失传。

（五）马尾胡琴

在宋代，嵇琴不但流行于汉民族区域，在少数民族中间，它也在广泛地使用并不断地发展。宋代的文学作品中有相关资料记载，如在欧阳修的词作中有这样的诗句："奚琴本出胡人乐，奚奴弹之双泪落。"如沈括的诗："马尾胡琴随汉车，曲声犹自怨单于。"《元史·卷七十一·志第二十二·礼乐五》中记载："胡琴，制如火不思，卷颈龙首，二弦，用弓捩之，弓之弦似马尾。"北方少数民族用马尾替代竹片作为拉琴的弓子，其初始原因是由于相对于游牧民族来说获得马尾要比到汉民族区域搞到竹子更容易，结果是马尾弓拉琴无论是在音质、音色还是在音乐表现力上都强于用竹片拉琴。至此，马尾就逐渐地取代了竹片而成为弓弦的主要材料，并且马尾胡琴还由于汉、胡的接触（战争、边贸等）传入汉民族。沈括的诗描写的就是宋军在大破胡虏后，虏得胡人琴师的情形。马尾胡琴出现后，经过一段时间的实践，至元代在形式上基本定型。

从元史的记载中可以看出，胡琴在形状、制作材料上已经与现代二胡没有区别了。

六 记谱法

(一) 宋俗字谱

宋朝的俗字谱是唐朝燕乐半字谱的沿袭,是明清工尺谱的早期形式,由十个基本谱字按照固定唱名记谱。十个俗字谱字和工尺谱以及十二律名是有对照关系。

俗字谱	ㄙ	ㄈ	一	ㄠ	ㄥ	人	ㄇ	ㄌ	ㄆ	少
工尺谱	合	四	一	上	勾	尺	工	凡	六	五
律名	黄钟	太簇	姑洗	仲吕	蕤宾	林钟	南吕	应钟	黄清	太清

(二) 律吕字谱

律吕字谱,指用十二律的律吕名称来记录曲调中各音音高的一种记谱法。现存最早的谱例载于南宋朱熹的《仪礼经传通解》。南宋姜夔《白石道人歌曲》中的10首词作《越九歌》,元代熊朋来的《瑟谱》均用这种记谱法记谱。

(三) 方格谱

方格谱,即在方格中记录音高和节奏的乐谱。方格谱的记载最早出现在我国元代余载的《韶舞九成乐补》一书中。此书所采用的书写方式是每页自下而上记录,方格的各行自右向左记录。方格谱的各间记谱法是一行分十二间,由下而上记录十二律吕的音名,并标记每格的音高;自右向左,将歌词填入与音律相对应的方格中。图6-12为《韶舞九成乐补》一书中所载的《九德之歌》的方格谱,歌词自右向左为:"人心惟危,道心惟微,惟精惟一,允执厥中……"

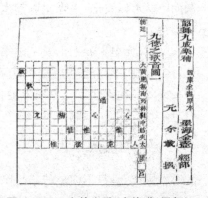

图 6-12 《九德之歌》方格谱(局部)

第二个在方格中记录音乐的乐谱是《魏氏乐谱》。崇祯末年(约1644年),宫廷乐官魏双侯(字之琰)避难东渡至日本,在长崎定居,其四世孙魏浩将其祖传中国古代歌曲在日本京师教授学生,当时称为"明乐"。为了便于传授,从200余曲中选辑刊印成书,取名《魏氏乐谱》。

就明和五年版的《魏氏乐谱》看,收录的50首乐曲中,方格谱标记方法是每一竖行分八格,左边为标有日语的中文歌词,右边按照节奏疏密填入工尺谱等记号(图6-13、图6-14)。乐谱的记谱方式采用的是自上而下的书写方式,各行的记录方法为自右向左。50首乐曲中49首是一行八格,只有一曲是一行六格。

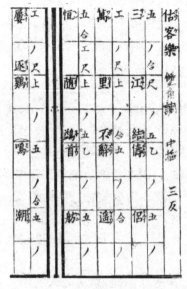
图6-13 《魏氏乐谱》方格谱其一

图6-14 《魏氏乐谱》方格谱其二

第五节 乐律与乐学

宋元时期,乐律理论有了崭新的发展。音阶方面出现了燕乐音阶的记载,蔡元定创立的十八律理论有一定的科学进步性。调式方面,"为调式"和"之调式"系统的运用在这一时期发生了变化。

一 音阶

宋代,在乐学理论上出现了燕乐音阶的记载。在《宋史》中有记载蔡元定作《燕乐》一书,一宫,二商,三角,四变为宫,五徵,六羽,七闰为角。这便是关于燕乐音阶的文献记录。

燕乐音阶是指在五声音阶的两个小三度音之间,增加一个清角和清羽所构成的七声音阶,清角也叫做"变",清羽又叫做"闰"。它们分别是宫、商、角、清角、徵、羽、清羽、宫,这相当于现在音阶1、2、3、4、5、6、降7。

事实上,历来关于燕乐音阶是否存在的问题,一直处在不断的争论当中。有观点认为燕乐音阶实际上就是清商音阶或俗乐音阶,是俗乐所使用的音阶。也有人认为燕乐音阶实际上是不存在的,觉得燕乐音阶是对蔡元定理论观点的错误理解。

二 蔡元定十八律

蔡元定所创立的十八律理论是宋元时期乐律理论研究的重要成果。

蔡元定(1135—1198),字建通,建州建阳人,南宋时期著名的律吕学家、理学家。著有《律吕新书》《燕乐书》(《燕乐原辩》)等。他所创立的十八律理论是按照传统的三分损益法算出十二律作为正律,再继续算出六律作为变律而构成的一种律制。十八律采用十二律体系,其中,十二正律可为宫,六变律不可为宫。

由于三分损益律自身存在着一些缺憾:一是相邻两律之间的音程关系不统一,有大有小;二是最后不能还生黄钟律,即求得仲吕后,再依照三分损益法求下一个黄钟,所得清黄钟的音分却比原来黄钟要高出24音分,产生了音差。为了解决这些问题,古代多位律学家为此做了大量研究,但要想彻底解决这些问题,依然是十分艰难的。蔡元定认为,对于用三分损益法计算产生的不平均律,至少要在原来的十二律上,增加六律方能彻底旋相为宫,因而构成十八律。这六律是继仲吕后再生成的变律,分别被称为变黄钟、变林钟、变太簇、变南吕、变姑洗、变应钟。在他的《变律篇》中明确指出了这六个变律的说法,并且说道:京房知道应该仲吕之后再生律,但他却又生出四十八律,合起来是六十律,而实际上,变律的数目到六个就结束了,后面那么多的律也没什么用处。

蔡元定十八律与京房六十律或钱乐之三百六十律等律不同,京房等人利用乐律理论来倡导神秘主义,脱离了乐律理论本身的性质。蔡元定的十八律有着一定的科学价值,有它自身的积极意义,它合理地解决了三分损益律旋宫转调时音程关系不统一的问题;但它依然有不足之处,即仍然不能还生黄钟本律,无太多实践价值。

三 "为调式"与"之调式"

"为调式"和"之调式"是我国古代调式音名体系的两种表述形式,早在先秦时期已有之。唐朝时期的《雅乐》采用"为调式"系统,而《燕乐》则使用的是"之调式"系统。宋代初年,对"为调式"与"之调式"两个调式系统的运用发生了变化,雅乐思想在宫廷里泛滥,少数统治者偏爱《燕乐》,使得之前只用在《雅乐》中的"为调式"系统带进了《燕乐》中。因此这两种系统之间出现了混乱,关于《燕乐》宫调理论的记载既有"为调式",又有"之调式",而当时又习惯性地省略掉"为"和"之"字,所以对于同一调名却有两种解释。比如,"黄钟角",到底是黄钟为角,还是黄钟之角,就成了一个难题。

后来,有人渐渐提出了这个问题。例如,北宋元丰五年(1082年),范镇说当时黄钟角有"黄钟为角""黄钟之角"两种说法:黄钟为角,则夷则为宫;而黄钟之角,是姑洗为角。不过,世俗所认为是去掉了"之"字,所以应该是黄钟之角。因此,太簇叫做黄钟商,姑洗叫做黄钟角,林钟叫做黄钟徵,南吕叫做黄钟羽。

政和七年(1117年),中书省把"为调式"称作"左旋","之调式"称作"右旋"。它反对左旋,主张右旋,即认为应该使用"之调式"。这一想法得到了宋徽宗的批准,这才废除了"为调式"系统,正式改用"之调式"系统。因此,这一年可谓是一道分界线,是扫除"为调式"的扰乱、混乱,重新让"之调式"得以确定和使用的一年。

第六节　乐书与乐论

宋元时期,正史中关于音乐的记录很多,在《宋史》《辽史》《金史》《元史》等史料中都设有专门的乐志、礼乐志,记录了大量当时的音乐概况。关于音乐的专书如《乐书》等,更是音乐著作的集大成之作。这时期的野史笔记逐渐流行,大量的音乐内容,包括百戏、伎乐等艺术都在笔记中有所记载,这些都成为研究宋元时期的文艺的重要文献来源。此外,这时期还有一些著名的音乐观点,如周敦颐的"淡""和"音乐观,张知白、房庶"今乐",朱熹的"中和"音乐观,郑樵"声贵"说和"积风""积雅"等。

一　官方正统史料音乐记述

(一)《宋史》

《宋史》为正史之一,元末至正三年(1343年),由丞相脱脱和阿鲁图先后主持修撰,《宋史》与《辽史》《金史》同时修撰。《宋史》全书有本纪47卷,志162卷,表32卷,列传255卷,共计496卷,约500万字,是二十五史中篇幅最庞大的一部官修史书。

关于音乐的收录,《宋史》中专门设置了乐志,在志第七十九至九十五,分别为《乐一》至《乐十七》。其中,《乐一》至《乐十四》收录的"乐章",包含宗庙祭祀等礼仪用乐的具体乐章歌词。《乐十五》和《乐十六》记载了鼓吹,包括鼓吹乐的规模形式及曲目歌词等。《乐十七》包含了诗乐、琴律、燕乐、教坊、云韶部、钧容直、四夷乐等内容,这些记录为研究宋代的音乐文化提供了重要的依据。

(二)《辽史》

《辽史》为元代脱脱等人所撰写的纪传体史书,是中国历代官修正史之一。由元至正三年(1343年)四月开始修撰,翌年三月成书。脱脱为都总裁,铁木儿塔识、贺惟一、张起岩、欧阳玄、揭傒斯、吕思诚为总裁官,廉惠山海牙等为修史官。元修《辽史》共116卷,包括本纪30卷,志32卷,表8卷,列传45卷,以及国语解1卷。记载上自辽太祖耶律阿保机,下至辽天祚帝耶律延禧的辽朝历史(907年—1125年),兼及耶律大石所建立之西辽历史。

第五十四卷志第二十三为《乐志》,记载了辽代国乐,雅乐,大乐,散乐,铙歌,横吹乐。《乐志》中记录了当时辽的用乐情况及调式、乐器等方面的使用概况。

(三)《金史》

《金史》撰成于元代,正史之一,是反映女真族所建金朝的兴衰始末的重要史籍。全书135卷,其中本纪19卷,志39卷,表4卷,列传73卷,记载了上起金太祖收国元年(1115年)

完颜阿骨打称帝,下至金哀宗天兴三年(1234年)蒙古灭金,共120年的历史。

《金史》中的音乐部分记载于志第二十和二十一,分别为《乐上》《乐下》,《乐上》介绍了雅乐、散乐、鼓吹乐、本朝乐曲,《乐下》对宗庙乐歌的具体形式、曲目做了详细的记载。

(四)《元史》

《元史》是系统记载元朝兴亡过程的一部纪传体断代史,成书于明朝初年。由宋濂(1310—1381)、王祎(1321—1373)主编,为正史之一。全书210卷,包括本纪47卷、志58卷、表8卷、列传97卷,记述了从蒙古族兴起到元朝建立至灭亡的历史。

《元史》中设有"礼乐志",分别在志十八到二十二,分别为礼乐一到五。详细记录了元朝的礼乐。《礼乐一》有制朝仪始末,《礼乐二》为制乐始末,《礼乐三》记载了郊祀乐章,《礼乐四》记载了郊祀乐舞,《礼乐五》对乐服、大乐职掌、宴乐之器、乐队等情况进行了描述。由此可见,元朝所用乐声之雄伟宏大,足以见一代兴王之象。

(五)《通志》

《通志》是南宋郑樵编著的一部纪传体、通史性政书。郑樵(1104—1162),字渔仲,宋兴化军莆田(今福建莆田)人。《通志》记述了上起远古三皇五帝时期、下迄隋代的典章制度(部分叙述至唐或北宋)。全书200卷,分为帝纪18卷、皇后列传2卷、列传125卷、年谱4卷、略51卷。纪传皆取材于诸史旧闻,有增删。"略"相当于纪传体史书中的"志",作者对此用力最勤。《二十略》为:《氏族》《六书》《七音》《天文》《地理》《都邑》《礼》《谥》《器服》《乐》《职官》《选举》《刑法》《食货》《艺文》《校雠》《图谱》《金石》《灾祥》《草木昆虫》,涉及政治、经济、学术、文化等各方面,内容较《通典》更为广泛。其中:《氏族》《六书》《七音》《都邑》《草木昆虫》这五略,更为前史所没有。郑樵自16岁开始,谢绝人事,闭门读书,他坚信"欲读古人之书,欲通百家之学,欲讨六艺之文而为羽翼"。他不应科举,无心于仕进,深居夹漈山读书、讲学30年,所以人称"夹漈先生"。《通志》是郑樵毕生心血的结晶,他说是"五十载总为一书"。其中,后妃、宗室、世家三部分,性质和列传相近,篇幅也不多,后人把它归入列传,这样,《通志》就成为纪、传、谱、略、载记五种体例构成的史书了。它实际上是继承《史记》的传统体裁,不过在改"表"为"谱"、易"志"为"略",以及全书纲目体例的统一,史事的考订改编,《二十略》的创作等方面,都有他的独到的见识,也有所创新,所以章学诚称赞《通志》,是郑氏"别识心裁"的创作。

音乐记载主要在《乐略》之中,共计2卷。卷一主要记录历代乐府歌曲、琴曲,卷二记载了律吕、八音等。

(六)《文献通考》

《文献通考》,简称《通考》,宋末元初马端临编撰,是从上古到宋朝宁宗时期的典章制度通史。这是继《通典》《通志》之后,规模最大的一部记述历代典章制度的著作。和《通典》《通志》合称"三通"。《文献通考》全书348卷,分为24门(考):田赋、钱币、户口、职役、征榷、市籴、土贡、国用、选举、学校、职官、郊社、宗庙、王礼、乐、兵、刑、经籍、帝系、封建、象纬、物异、

舆地、四裔。各门下再分子门,制度史的体例更加细密完备。

本书关于音乐的记载十分丰富,主要记录在《乐考》之中。《乐考》共21卷,包括历代乐制3卷,历代制造律吕1卷,律吕制度1卷,度量衡1卷,金石土革丝匏竹木之属6卷,乐悬1卷,乐歌3卷,乐舞2卷,俗部乐1卷,散乐百戏鼓吹1卷,夷部乐、彻乐1卷,对历代乐制、律制沿革、八音分类、乐章曲辞、乐舞舞容、俗乐、散乐百戏等多作排比叙述。

(七)《太平御览》

《太平御览》是宋代李昉等编撰的一部著名的大型类书,编撰始于太平兴国年间。全书共1 000卷,初名《太平总类》。全书据《周易·系辞》:"凡天地之数五十有五"之语,分天、时序、地、皇王、偏霸、人事、兵等55门,以示包罗万象,各门中又分细目,共4 558个子目,据《宋会要》称,本书主要取材于北齐人辑修《修文殿御览》,唐人所辑《文思博要》和《艺文类聚》等类书,所引经史图书,据附录《太平御览经史图书纲目》,共有1 000余种,清,阮元《太平御览·序》:"存《御览》一书,即存秦汉以来佚书千余种矣。"因此后人常借此书核勘辑佚古籍,或考证名物。《太平御览》记载的音乐史料极其丰富,主要有:雅乐、历代乐、鼓吹乐、四夷乐、女乐、优倡、宴乐、淫乐、八音等。

(八)《太平广记》

《太平广记》是宋代李昉等编撰的一部大型类书。全书500卷,目录10卷,取材于汉代至宋初的野史小说及释藏、道经等。宋代李昉、扈蒙、李穆、徐铉、赵邻几、王克贞、宋白、吕文仲等12人奉宋太宗之命编纂,开始于太平兴国二年(977年),次年完成。因成书于宋太平兴国年间,和《太平御览》同时编纂,所以叫做《太平广记》。《太平广记》引书大约四百多种,一般在每篇之末注明来源,但偶尔也有些错误,造成同书异名或异书同名。《太平广记》是分类编的,按主题分92大类,下面又分150多小类,例如畜兽部下又分牛、马、骆驼、驴、犬、羊、豕等细目,查起来比较方便。从内容上看,收得最多的是小说,实际上可以说是一部宋代之前的小说的总集。其中有不少书已经失传了,只能在本书里看到它的遗文。许多唐代和唐代以前的小说,就靠《太平广记》保存了下来。卷第二○三至卷第二○五为《乐一》《乐二》《乐三》。

(九)《册府元龟》

《册府元龟》是宋朝王钦若(952—1025)、杨亿(974—1020)等奉敕编写的,是一部专门性质的类书,也是宋代最大的类书。"册府"即书册的府库,"元龟"即大龟。古人认为龟可以预测未来,本书中的历代君臣事迹可以作为当时君臣的借鉴,因此叫《册府元龟》。在内容方面,它专门辑录了上古至五代的君臣事迹,按事类和人物分门编次;采用的材料以正史为主,间及经书、子书而不取小说、杂书,至于天地时序、动植器物亦不在其列。因而本书的类目是以人物和事类为中心,共分为31部:帝王、闰位、僭伪、列国君、储宫、宗室、外戚、宰辅、将帅、台省、邦计、宪官、谏净、词臣、国史、掌礼、学校、卿监、环卫、铨选、贡举、奉使、内臣、牧守、令长、官臣、幕府、陪臣、总录、外臣。每部下又分若干门,全书共1 104门。

《册府元龟》在体制上与其他的类书相比有两个很大的不同之处：一是它所引用的书籍和文献，都不注明出处。二是在每部之前都写好"总序"，概述本部制度或事迹沿革。每门之前又各有"小序"，议论本门的内容。无论总序或是小序都写得言简意赅，对于了解每一部内容有帮助。音乐史料主要载于"掌礼部"、"总录目·知音"之中。

（十）《玉海》

《玉海》，南宋王应麟（1223—1296）编撰，共200卷，是一部规模宏大的类书。《四库提要》卷一三五说："是书分天文、律宪、地理、帝学、圣制、艺文、诏令、礼仪、车服、器用、郊祀、音乐、学校、选举、官制、兵制、朝贡、宫室、食货、兵捷、祥瑞二十一门，每门各分子目，凡二百四十余类。……其作此书，即为词科应用而设。故胪列条目，率巨典鸿章。其采录故实。亦皆吉祥善事，与他类书体例迥殊。然所引自经史子集，百家传记，无不赅具。而宋一代之掌故，率本诸实录、国史、日历，尤多后来史志所未详。其贯串奥博，唐宋诸大类书未有能过之者。"在《玉海》的各个类目当中，不仅提供了历史文献资料，还提供了代表这些文献来源的图书目录，有别于一般的类书。《玉海》卷一〇三至一一三的"音乐部"记载了大量音乐相关的史料。

二 文人学者文论音乐记述

（一）《乐书》

《乐书》是我国第一部大型音乐百科全书。作者陈旸，字晋之，福州（今属福建）人。哲宗绍圣元年（1094年）中制科，授顺昌军节度推官。徽宗即位，除大学博士、秘书省正字。上《乐书》，迁太常丞、驾部员外郎、讲议司参详礼乐官，进鸿胪太常少卿、礼部侍郎。以显谟阁待制提举醴泉观，卒年六十八。《东都事略》卷一一四、《淳熙三山志》卷二七、《宋史》卷四三二有传。

据有关资料记载，陈旸自宋神宗熙宁、元丰年间（1068年—1085年）开始编纂此书，于建中靖国元年（1101年）进献于宋徽宗赵佶，历时近40年。《乐书》进献于朝后，当时未刊行。庆元六年（1200年），陈旸后人陈侯歧方首刻是书于世。

《乐书》卷目浩繁，共达二百卷，收录音乐条目1300余个。可以说《乐书》是一部音乐通史，记载了上自三代、下至宋朝的历代乐制、乐论、八音、歌曲、百戏、五礼之乐等，而且每一类目皆条贯古今，溯源明流，通其原委，详加论证。

《乐书》首创大型音乐专著的体例，二百卷之多的《乐书》分上下两篇：

上篇称《训义》（卷一至卷九十五），摘录儒家经典《礼记》《周礼》《仪礼》《诗经》《尚书》《春秋》《周易》《孝经》《论语》《孟子》等书中有关音乐的章节，并逐条逐句加以诠释。

下篇称《乐图论》（卷九十五至卷二百），内容包括乐律理论、典礼音乐制度、乐器、声乐、乐舞、百戏等，并记叙了民间、少数民族和外国的音乐及其乐器。在音乐的分类上，陈旸把八音、歌、舞、杂乐分别归为雅、胡、俗三部，并且收入大量的胡俗之乐，扩大了胡俗之乐的影响，这些方面都显示了陈旸《乐书》的独特之处。

更为可贵的是，《乐书》中还有大量插图，保存了很多乐图资料。据统计，全书共有插图

517幅，涉及乐器、乐律理论、舞姿、舞器、舞位、乐器排列、五礼等，可谓无所不包。

《乐书》是一部中国古代的大型音乐工具书，它辑录了大量早已散佚的唐、宋及以前的音乐文献，保存了丰富的音乐资料，对音乐思想、音乐理论、乐器等都有较详尽的说明，是中国古代最重要的音乐文献之一，至今仍具有很高的历史价值。

（二）《梦溪笔谈》

《梦溪笔谈》，作者沈括（1031—1095），字存中，杭州钱塘（今浙江杭州）人，北宋科学家、政治家。晚年在镇江梦溪园依据平生见闻撰写了《梦溪笔谈》。据《宋史·卷三百三十一·列传第九十》中记载，他"博学善文，于天文、方志、律历、音乐、医药、卜算，无所不通，皆有所论著"。沈括对音乐作过深入的研究，除《梦溪笔谈》音乐部分外，据《宋史·艺文志》记载，还有《乐论》《乐器图》《三乐谱》和《乐律》等音乐专著，惜已失传。

《梦溪笔谈》包括《笔谈》《补笔谈》《续笔谈》三部分。内容涉及天文、数学、物理、化学、生物、地质、地理、气象、医药、农学、工程技术、文学、史事、音乐和美术等。现存《梦溪笔谈》音乐部分，原书叫《乐律》，主要集中在卷五、卷六两卷。从这部分可以看出，沈括对古代乐论有精湛的研究，并且他对当时的音乐现状也发表过许多评论。他重视音乐的社会作用，强调音乐和国家的兴衰存亡有密切的关系；强调艺术贵在独创的美学思想；坚持朴素的唯物主义，批判音乐问题上的唯心主义；还重视民间音乐的考察，重视总结古代乐工的艺术经验。另外，书中关于燕乐起源、燕乐二十八调、燕乐和雅乐乐律的比较、唐宋大曲的结构等方面的相关记载，对了解和研究唐宋乐制的演变、各民族音乐文化的交流，有重要的参考价值。

沈括在《梦溪笔谈》中针砭时弊，分析了当时音乐创作中存在的弊病。他推崇歌曲创作中曲调与歌词的联系与配合，指出"古诗皆咏之，然后以声依咏以成曲，谓之协律。其志安和，则以安和之声咏之；其志怨思，则以怨思之声咏之"，指出宋代音乐创作的不足正在于此，"今人则不复有声矣"，"今声词相从，唯里巷间歌谣，及《阳关》《捣练》之类，稍类旧俗"，因而导致艺术效果的削弱，即"哀声而歌乐词，乐声而歌怨词，故语虽切而不能感动人情，由声与意不相谐故也"。另外，沈括还提出音乐形式与音乐思想的关系，"古之乐师皆能通天下之志，故其哀乐成于心，然后宣于声，则必有形容以表之。故乐有志，声有容，其所以感人深者，不独出于器而已"。音乐既有音乐形式，又有思想内容，之所以打动人心，靠的绝不仅仅是音响本身，而是音乐的内在意蕴，他以此批判宋代音乐家不顾作品思想内容，只注重节奏与音律的现象。

（三）《词源》

《词源》是一部有影响的词论专著。作者张炎（1248—1320），字叔夏，号玉田，又号乐笑翁，宋元间词人，临安（今浙江杭州）人。早年词学周邦彦，又深受姜夔词风的影响，注重格律、形式技巧。此书分为制曲、句法、字面、虚、清空、意趣、用事、咏物、节序、赋情、令曲、杂论等十三部分。上卷是音乐论，其论词律尤为详赡；下卷为创作论，所论多为词的形式。

（四）《欧阳文忠公文集》

《欧阳文忠公文集》是欧阳修诗文集，共计153卷。其中，《居士集》是欧阳修自己修订，

其余的都是后人所整理。欧阳修(1007—1072),字永叔,号醉翁,晚年又号"六一居士",吉州永丰(今江西吉安永丰)人,自称庐陵人。谥号文忠,世称欧阳文忠公,北宋卓越的政治家、文学家、史学家,与韩愈、柳宗元、王安石、苏洵、苏轼、苏辙、曾巩合称"唐宋八大家"。欧阳修的音乐美学思想受道家思想的影响,追崇"纯古淡泊"。这在他的《夜坐弹琴有感二首》《论琴帖》等诗文中都有所体现。

(五)《通书》

《通书》,原名《易通》,又称《周子通书》,共1卷,40章,是宋代周敦颐另一部著作《太极图说》的中心论点的发挥。周敦颐,宋营道楼田堡(今湖南道县)人,北宋著名哲学家,是学术界公认的理学派开山鼻祖。《宋史·卷四百二十七·列传第一八六·道学一》记载:"千有余载,至宋中叶,周敦颐出于舂陵,乃得圣贤不传之学,作《太极图说》《通书》,推明阴阳五行之理,命于天而性于人者,了若指掌。"将周子创立理学学派提高到了极高的地位。

在音乐思想上,他提出了"淡和"的审美观,中和了儒道两家的音乐美学思想。主张用"淡而不伤,和而不淫"的音乐去消除人们的欲求、平息人们的躁动,使天下归于太平。他还突出强调了"礼先而乐后",提出音乐必须为封建纲常服务。他的音乐思想中虽然也包含了同情劳动者和反对统治者奢靡浪费的一面,但是他的根本目的还是试图维护封建统治者的统治。

(六)《琴史》

《琴史》是现存最早的琴史专著,是关于七弦琴史的专著,共6卷。由宋代朱长文所撰写,其中记述了琴史、琴论、琴技、琴曲、典故等内容。它前5卷为对历代琴家的述评,从先秦到北宋共计156人,末卷为专题评论。作者将历代散见的有关材料首次作出汇集和整理,按一定体例编辑成书,并提出不少有价值的见解,是一部研究古琴史的主要著作。

《琴史·尽美》提出良质、善斫、妙指、正心"四美"说,认为"四美既备,则为天下之善琴",这是对前代古琴音乐美学思想的一种总结。其中尤其强调"心诚"的作用,反映了宋明理学对音乐思想的影响。

(七)《唱论》

《唱论》是我国古典戏曲音乐论著,是我国最早的一部声乐专著。作者燕南芝庵,其真实姓名及生平均不可考。他是元至正元年(1341年)以前人。《唱论》总结了前人歌唱艺术的实践经验,为研究中国宋元声乐艺术提供了重要的历史资料。

全文1 800余字,分27条,扼要地论述了唱曲要领。从对声音、唱字的要求,到艺术表现,以及十七宫调的基本情调、乐曲的地方特色、审美要求等均有涉及,并有不少精辟之见。如对声音的要求"声要圆熟,腔要彻满",避免散、焦、干、冽等毛病。演唱必须注意雄壮而不可"村沙",轻巧而不可"闲贱"。还要掌握抑扬顿挫、推题婉转等技法,并忌"字样讹、文理差"的弊病。这些论述,对后世戏曲声乐艺术的发展具有深远的影响。由于文字过于简略,并多用当时的方言和名词术语,此书不易为后人完全理解。

(八)《中原音韵》

《中原音韵》是对我国北方语音(中原之音)的第一次系统化总结。作者周德清(1277—1365),字日湛,号挺斋,高安(今属江西)人,元代散曲作家。是宋代理学家周敦颐的六世孙,父辈入元后无一人出仕,同辈与子侄辈都以布衣终生。周氏出生于元代北曲杂剧和散曲的创作与演唱极为繁荣的时期,早年致力于北曲的创作和研究,欧阳玄在《中原音韵序》中称他:"通声音之学,工乐章之词。常自制声韵若干部,乐府若干篇,皆审音以达词,成章以协律,所谓'词律兼优'者。"周氏有散曲作品传世,朱权《太和正音谱》论其风格"如玉笛横秋"。

《中原音韵》为戏曲(北曲)曲韵专著,是我国出现最早的一部北曲曲韵和北曲音乐论著。周德清对北曲进行了深入的研究,根据创作经验总结出了一套北曲的创作方法和演唱规律,著成该书。该书主要包括"曲韵韵谱""正语作词起例"和"作词十法"三部分。"曲韵韵谱"部分是以韵书的形式,按字的读音进行分类,编成一个曲韵韵谱。"正语作词起例"是关于韵谱编制体例、审音原则的说明,关于北曲体制、音律、语言以及曲词的创作方法等的论述。《中原音韵》对于当时及以后的北曲创作影响颇深,在此之后的许多曲韵著作大多以它为样板,在他的基础上进行诠释,或者沿袭它的体例进行改编。这对于中国戏曲史以及汉语史的研究来说,都是非常有价值的资料。

《中原音韵》无论是在音韵学方面,还是曲学理论方面,都对后世产生了极其深远的影响。

(九)《琴律发微》

《琴律发微》是我国最早的一部七弦琴作曲法大纲,为琴论专著,收入《琴书大全》中。作者根据宋人徐理《奥音玉谱》中的理论,分析辨调、制曲等,强调明确调性必须"使主常胜客,不至侵犯他调",论述作曲方法深入而具体。

三 野史笔记小说音乐记述

(一)《碧鸡漫志》

《碧鸡漫志》是我国南宋文人王灼所著的词曲评论笔记著作。王灼(生卒年不详),字晦叔,号颐堂,四川遂宁人。他博学多闻,娴于音律。绍兴十五年(1145年)冬季,寄居成都碧鸡坊妙胜院,常至友人家饮宴听歌,归则"缘是日歌曲,出所闻见,仍考历世习俗,追思平时论说,信笔以记"。积累既多,于绍兴十九年(1149年)编次成书,分为5卷,题为《碧鸡漫志》。本书首先叙述了远古至唐宋声歌的递变之由,然后列举了凉州、伊州等28曲,追述其得名之由来与渐变宋词之严格过程。王灼论词推崇豪放,认为苏轼的词"指出向上一路,新天下耳目,弄笔者始知自振"。虽不排斥婉约派词作,但特别批评李清照和柳永,体现了儒家礼教的偏见。总的来说,此书收罗丰富,见解精辟,有其独到之妙。有《四库全书》著录一卷本,并收入《唐宋丛书》等。卷一论乐,自歌曲产生至唐宋词兴,述历代声歌的递变。卷二论词,历评

唐末五代至南宋初期的词,评论北宋词多达60余家。卷三至卷五则专论词调。此书主要价值在于论词和论调的两部分。

（二）《路史》

《路史》,南宋罗泌(1131—1189)撰,共47卷。它记述了上古以来有关历史、地理、风俗、氏族等方面的传说和史事,取材繁博庞杂,是神话历史集大成之作。《路史》之名取自《尔雅》的"训路为大"。所谓路史,即大史也。此书虽然资料丰富,但取材芜杂,很多材料来自伪书和道藏,神话色彩浓厚,故向来不为历史学家所采用。但是此书在中国姓氏源流方面的见解较为精辟,常被后世研究姓氏学的学者所引用。全书分《前纪》9卷,记述了三皇至阴康、无怀之事;《后纪》14卷,记述了太昊至夏履癸之事;《国名纪》8卷,记述了上古至三代诸国姓氏地理,下逮两汉之末;《发挥》6卷、《余论》10卷,皆辨难考证之文。涉及音乐内容广而多,主要音乐思想包括三个方面:第一,圣王作乐与儒家音乐思想的历史意识;第二,乐不逾礼与儒家音乐思想的政治意识;第三,乐舞通情与儒家音乐思想的情本论。

（三）《东京梦华录》

《东京梦华录》凡十卷,约三万言,是宋代孟元老的笔记体散记文,是一本追述北宋都城东京开封府城市风貌的著作。所记大多是宋徽宗崇宁到宣和年间(1102年—1125年)北宋都城东京开封的情况,为我们描绘了这一历史时期居住在东京的上至王公贵族、下及庶民百姓的日常生活情景,是研究北宋都市社会生活、经济文化的一部极其重要的历史古籍文献。

《东京梦华录》大致包括这几方面的内容:京城的外城、内城及河道桥梁,皇宫内外官署衙门的分布及位置,城内的街巷坊市、店铺酒楼,朝廷朝会、郊祭大典,当时东京的民风习俗、时令节日,饮食起居、歌舞百戏等等,几乎无所不包。

作者用大量的笔墨,记录了当时东京民间和宫廷的"百艺",并辟《京瓦伎艺》一目,详述了勾栏诸棚的盛况,及各艺人的专长。该书对宫廷教坊、军籍、男女乐工、骑手、球队也作了描绘,特别是春日宫廷女子马球队在宝津楼下的献艺,还有火药应用于"神鬼""哑杂剧"中增强效果等,给中国"百艺"史留下了可贵的记录。书中关于诸宫调的渊源,诸艺的名称,讲史、小说的分类等内容,也受到研究中国戏曲、小说和杂技史的学者的重视。

（四）《梦梁录》

《梦梁录》,南宋吴自牧著。共二十卷,叙述整个南宋时期的都城临安(今浙江杭州)的情况。成书于南宋末年,据自序有"时异事殊","缅怀往事,殆犹梦也"之语,当在元军攻陷临安之后。所署"甲戌岁中秋日",甲戌即宋度宗咸淳十年(1274年)。该书仿效《东京梦华录》体例,记录了不少关于民俗和民艺的材料。包括南宋临安的郊庙、宫殿、山川、人物、市肆、物产、户口、风俗、百工、杂戏和寺观、学校等,为了解南宋城市经济活动,手工业、商业发展情况,市民的经济文化生活,特别是都城的面貌,提供了较丰富的史料。书中妓乐、百戏伎艺、角抵、小说讲经史诸节,为宋代艺术文化的珍贵资料。

（五）《武林旧事》

《武林旧事》成书于元至元二十七年（1290年）以前，是描写南宋都城临安城市风貌的著作，武林即临安。全书十卷，宋代周密（1232—1298）撰。作者按照"词贵乎纪实"的精神，根据目睹耳闻和故书杂记，详述朝廷典礼、山川风俗、市肆经纪、四时节物、教坊乐部等情况，为了解南宋城市经济文化和市民生活，以及都城面貌、宫廷礼仪，提供了较丰富的史料。"诸色伎艺人"门著录的演史、杂剧、影戏、角抵、散耍等五十五类、五百二十一位名艺人的姓名或艺名和"宫本杂剧段数"门著录的二百八十本杂剧剧目，对于文学、艺术和戏曲史的研究，尤为珍贵。

（六）《都城纪胜》

《都城纪胜》为南宋笔记，又名《古杭梦游录》，共一卷。作者宋灌圃耐得翁（生卒年不详），姓赵，当为南宋宁宗、理宗时人，其身世事迹无考。作者曾寓游都城临安（今浙江杭州），根据耳闻目睹的材料仿效《洛阳名园记》，于南宋理宗端平二年（1235年）写成该书。

《都城纪胜》内分市井、诸行、酒肆、食店、茶坊、四司六局、瓦舍众伎、社会、园苑、舟船、铺席、坊院、闲人、三教外地共十四门，记载临安的街坊、店铺、茶坊、学校、寺观、名园、教坊、杂戏等。此书虽然卷帙不大，但对当时南宋都城临安的市民阶层的生活与工商盛况的叙述，较一般志书记载更为具体，因而《四库提要》称其"可以见南渡以后土俗民风之大略"，为后人研究这一时期杭州的时俗民风提供了重要资料。与《梦粱录》《武林旧事》同为研究临安以及南宋社会和城市生活的重要文献。

（七）《事林广记》

《事林广记》是一本被称为"日用百科全书"型的古代民间类书。南宋末年建州崇安（今属福建）人陈元靓撰，经元代和明初人翻刻时增补。《事林广记》门类广泛，天文、地理、政刑、社会、文学、游艺，无所不包。这部书共计51类、42卷。前部有许多南宋生活百科，中部和后部为元代生活百科。它的特点有二：第一，包含较多的市井状态和生活顾问材料，例如收录当时城市社会中流行的"切口语"和各种告状纸的写法以及运算用的"累算数法"、"九九算法"等。第二，插图很多，其中的"北双陆盘马制度""圆社摸场图"等，是对宋代城市社会生活情景的生动描绘。它开辟了后来类书图文兼重的途径，明代的《三才图会》、清代的《古今图书集成》都受其影响。

该书问世以后，在民间流传很广，自南宋末到明代初期，书坊不断翻刻。每次翻刻，又都增补一些新内容，成为弥补《元史》遗憾、还原丰富多彩的元朝社会历史的重要资料。《事林广记》收录了当时元朝的娱乐活动，如投壶、双陆、打马、踢球、幻术、唱歌等。

附：江苏古代音乐史（六）
——宋、元与中原文化广泛接触时代吴越江南文化的成熟

宋代，富裕商人阶层和新兴的市场经济得到发展，苏州和江宁等主要城市成为新兴商业中心，成为富裕的代名词。北宋时期，今江苏省长江以南部分地区属于两浙西路，南京地区属江南东路，长江以北大部分属淮南东路，徐州地区属于南京应天府所在的京东西路。公元12世纪，靖康之变后，宋室南渡，定都临安，全国的经济重心转移到南方，江南已完全拥有与北方抗衡的实力。

元朝初期，江苏属江淮行省，后来划江而治，即长江以南与浙江、福建、皖南同属江浙行省，长江以北与皖北、湖北、河南同属河南江北行省。

这一时期，吴越地区广泛接触中原文化，江南文化日趋成熟，音乐上的风采也颇具魅力。宋人郭茂倩在编写《乐府诗集》时，将吴歌编入《清商曲辞》中的《吴声歌》。徐州出土的雪山寺圆磬，是北宋末年佛寺中诵经伴奏的主要乐器之一。宋代苏轼曾在楚州（现江苏淮安）观舞，其所作诗词对此有生动详细的描写。

一　乐歌

《吴声歌》

南北朝民歌中，吴歌和西曲占有很重要的地位，吴曲流行于长江下游一带，是江苏的艺术瑰宝。至宋代时期，宋人郭茂倩在编写《乐府诗集》时，将吴歌编入《清商曲辞》中的《吴声歌》。郭茂倩是宋代著名的乐府家，他编有《乐府诗集》百卷。书中将乐府诗分为郊庙歌辞、燕射歌辞、鼓吹曲辞、横吹曲辞、相和歌辞、清商曲辞、舞曲歌辞、琴曲歌辞、杂曲歌辞、近代曲辞、杂歌谣辞和新乐府辞等12大类。其中，《清商曲辞》中包含《吴声歌》《西曲歌》等类，《吴声歌》共计326首，是南朝的代表性乐歌。

二　乐舞

苏轼于楚州（现江苏淮安）观舞

宋代苏轼（1037—1101）在楚州（淮安）官舍时见到淮上风行的扭体舞，称它是"柳絮风前转"，他还提到了汉初出生在扬州的赵飞燕，以表明此类舞姿的地方传统。苏轼在楚州时，楚州太守周豫安排舞人出来表演，苏轼作《南歌子》两首以赠。

南歌子(一)

绀绾双蟠髻,云欹小偃巾。轻盈红脸小腰身。叠鼓忽催花拍、斗精神。

空阔轻红歇,风和约柳春。蓬山才调最清新。胜似缠头千锦、共藏珍。

南歌子(二)

琥珀装腰佩,龙香入领巾。只应飞燕是前身。共看剥葱纤手、舞凝神。

柳絮风前转,梅花雪里春。鸳鸯翡翠两争新。但得周郎一顾,胜珠珍。

三 乐人

(一) 沈括

沈括(1031—1095),字存中,号梦溪丈人、梦溪翁,北宋浙江杭州钱塘县(今浙江杭州)人,著名的自然科学家、思想家。学识渊博,对天文、数学、历法、地理、物理、生物、医学,乃至音乐、文学、史学等学科均有研究。晚年在镇江梦溪园撰写了《梦溪笔谈》,至今流传甚广,其中不乏对音乐的论述。

(二) 朱长文

朱长文(1039—1098),北宋书学理论家,字伯原,号乐圃、潜溪隐夫,苏州吴人(今属江苏)。家居20年,筑藏书楼为"乐圃坊",藏书2万余卷,其藏书多有珍本秘籍,"乐圃坊"藏书闻名于京师,当时有名人士大夫以不到"乐圃坊"为耻。元祐(1086年—1094年)时为本州教授,召为太学博士,迁秘书省正字、秘阁校理等职。朱长文著述甚富,本有《乐圃集》一百卷,南渡后,尽毁于兵火。今存《乐圃》余稿八卷,及《易郡图经续记》《墨池编》《琴史》,并传于世,均收录于《四库总目》。

四 乐器

(一) 磬

徐州雪山寺圆磬

徐州雪山寺圆磬(图 6-15)于 1984 年 2 月出土于徐州市铜山县茅村乡大庄村雪山寺遗址窖藏,时代为北宋末年。同时出土乐器铙钹 3 副(6 片)、小锣 1 件。根据铜钹铭文可知,窖藏年代为北宋徽宗宣和末年至宋室南渡之前的七八年间,很可能为金人占领徐州之时。圆磬锈蚀比较严重,底部已经残失。圆磬是佛寺中诵经伴奏的主要乐器之一。此乐器已经破哑。

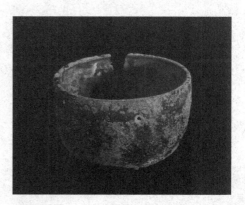

图 6-15 徐州雪山寺圆磬

（二）琵琶

无锡明山石琵琶砚

江苏无锡杨湾南宋墓出土一件明山石琵琶砚，略呈长方梯形，长21.7厘米，宽8.4~9.5厘米，厚1.65厘米。因明山石常杂有紫绿两色，故通常被施作巧雕，此石即以绿色琢成四弦琵琶形砚池，紫石留作底板，线条流畅，色彩分明，整体形制规整秀丽，独具匠心。因其为宋墓出土，不仅为宋砚珍品，而且是我国古代音乐文物的重要发现。

图6-16　无锡明山石琵琶砚

本章习题

1. 名词解释:摘遍、瓦肆、唱赚、陶真、鼓子词、诸宫调、货郎儿、杂剧、南戏。
2. 简述姜夔及其作品《白石道人歌曲》。
3. 简述杂剧的产生与发展。
4. 介绍减字谱的由来。
5. 介绍俗字谱及律吕字谱。
6. 简述蔡元定十八律的计算方法、意义及不足。
7. 简述《乐书》对音乐发展的影响。
8. 简述《唱论》。
9. 宋代宫廷的燕乐机构是哪四个?
10. 宋代的宫廷燕乐机构钧容直最初名为什么?
11. 钧容直所奏音乐有哪些?
12. 姜夔的度曲代表作有哪些?
13. 现存的诸宫调唱本《西厢记诸宫调》是哪个朝代谁的作品?
14. 元曲四大家是谁?他们分别有什么代表作?
15. 宋代的俗乐字谱中,吹管乐的乐谱称为什么?拉弦乐的乐谱称为什么?
16. 宋代的琴学流派有哪些?其中最著名的是哪派?
17. 宋代浙派古琴的创始人是谁?代表人物有哪些?
18. 现存最早的琵琶独奏套曲是哪一首?
19. 简要介绍郭沔及其代表作品。
20. 简要介绍元散曲的特点及代表人物。

第七章

明、清时期

楔　子

朝代	时　间	主要帝王	文　化	音　乐
明	1368—1644	明太祖朱元璋	早期西学东渐	传奇，曲牌体、海盐腔、余姚腔、弋阳腔、昆山腔、梁辰鱼《浣纱记》，汤显祖"临川四梦"，《神奇秘谱》，朱载堉"新法密率"
清	1636—1911	清世祖顺治	《四库全书》文字狱	洪昇《长生殿》，孔尚任《桃花扇》，花部（乱弹），板腔体、梆子腔、皮黄腔、京剧，弹词，鼓词，木卡姆，白沙细乐，工尺谱，二四谱，《华秋萍琵琶谱》，李渔《闲情偶寄》

　　明朝是中国历史上最后一个由汉族人建立的封建王朝，1368年由明太祖朱元璋建立。明初定都于应天府，后迁都至顺天府，而应天府改称为南京。因明朝的皇帝姓朱，故又称朱明。1644年，李自成攻入北京，明亡。随后，清朝军队入主中原。明朝是中国继周朝、汉朝和唐朝之后的繁盛时代，史称"治隆唐宋""远迈汉唐"。这一时代，城市的扩展、人口的增加，使反映市民生活的戏曲和说唱艺术得到进一步发展。此外，反对封建礼教、揭露阶级矛盾的民歌也蓬勃兴起。同时，大批文人参与民间文艺活动，促进了戏曲、说唱、民歌的兴盛。戏曲方面，宋元南戏发展到明清时期变成了传奇，产生了各大声腔，如昆山腔、弋阳腔等。梁辰鱼的《浣纱记》、汤显祖的"临川四梦"等为明代的经典昆曲作品。古琴音乐在这一时期形成了众多的流派，并且刊印了很多琴谱，如《神奇秘谱》等。数学的发展促进了朱载堉"新法密率"的创造，发明了十二平均律。明朝的音乐思想体现在诸多关于音乐的著述上，如李贽的《焚书》、王骥德的《曲律》、冯梦龙的《山歌》等。

　　清朝是中国历史上第二个由少数民族建立的统一政权，也是中国最后一个封建王朝，对中国历史产生了深远影响。1616年，建州女真部首领爱新觉罗·努尔哈赤建立后金。1636年，皇太极改国号为清。1644年入关，逐步统一全国。1840年鸦片战争后进入近代，多遭列强入侵，主权严重丧失。直到1911年辛亥革命爆发，清朝统治瓦解，从此中国两千多年来的封建帝制结束。1912年2月12日，清帝被迫退位。在清朝统治年间，戏曲音乐方面，雅部趋

向衰落,花部(乱弹)兴起,弋阳腔、梆子腔、皮黄腔取得较大的优势。京剧于清朝形成,出现了大批的名家,有老"三鼎甲"和新"三鼎甲"等。器乐发展方面,民间吹打乐遍及各地,琵琶艺术达到高峰期,少数民族歌舞音乐发展突出,如木卡姆、白沙细乐等。古琴艺术发展了很多琴派,诸多著名琴曲得以流传。记谱法又有了新的发展,出现了工尺谱、二四谱。清朝以及明朝的著述,除正史资料的记载以外,野史笔记在这一时期成为文人写作的主要体裁,包括李渔的《闲情偶寄》、李斗的《扬州画舫录》等,诸多笔记不乏音乐方面的记述,对研究这一时期的音乐文化另辟蹊径,提供了很多的依据。

江苏地区于明清时期流行着各种各样的地方戏,它们独具特色与魅力,饱含了丰富多样的地域文化和民俗风情,弹词的发展更是首屈一指,如苏州评弹、南京白局等,直至现在都仍然保留着它的特色。无锡和苏州的戏文泥塑在这一时期也十分流行,它们生动形象地模仿了舞台上的风姿,展示了戏曲表演时的场景。古琴艺术的发展过程中,江苏地区也出现了一些著名的流派,如广陵派、江宁派等,对古琴音乐在江苏地区的流行和发展起到了很好的推动作用。

第一节 乐制与音乐机构

明代的礼乐制度,绝大部分制定于洪武年间,即朱元璋在位期间,虽然永乐及以后各朝略有增删,但基本上沿袭了洪武旧制,没有太大的变动。明代有三个专门负责宫廷音乐演练的机构,它们是太常寺神乐观、教坊司和钟鼓司。太常寺神乐观主要负责宫廷祭祀乐所用的乐舞,乐舞生由道士来充当;教坊司则负责朝会、宴飨舞蹈及宫廷俗乐的表演,其所属乐工及女乐从各省乐户中挑选而出;而钟鼓司则专门负责内廷的音乐表演,皇室的日常演出事宜一般交由宦官来掌握。

清朝建立之前,满族音乐文化即借鉴、吸收了很多汉族的音乐文化元素,为清初礼乐制度的建立奠定了基础。清朝初年的礼乐制度直接沿用了明代的宫廷音乐机构及乐官制度,在宫廷设置了太常寺和教坊。清初至康熙时,逐步加强了对太常寺的管理,而教坊则渐趋衰落;雍正至乾隆时期,由于设置了新的音乐机构——乐部,宫廷音乐一度呈现繁荣局面。戏曲的管理还经历了教坊司、南府、升平署这三个时期。乐官制度大多继承自前朝,不仅有着系列的乐官设置,而且有较为健全的乐官职能。与明代相比,清代的乐官种类较多,职能并没有什么大的改变。

乐官制度

乐官是指掌管乐舞及乐舞机构的官员。宫廷乐官也有内廷、外朝之分。有音乐机构,就

会有相应的乐官以及一整套的乐官制度。乐官制度是指因设置官员以管理宫廷音乐而形成的一系列制度,包括乐官设置、乐官职能、乐官管理等方面。

清建立之初,急需有相应的礼乐来应承宫廷用乐的需要。经过多年战争,礼制废弛,所以清统治者就将明代的礼乐制借用过来。然而从明代中后期始其礼乐制度已是残缺不全,所以清就要对其进行改革,以建立起本朝的礼乐制度来。清统治者制定了繁多的制度,采取了许多措施来加强对音乐机构的管理。如依明旧制在宫廷中设置太常寺和教坊,并对其大刀阔斧地进行改革。改教坊为和声署,后又设置乐部,将太常寺和其他音乐机构一并归乐部统辖。这些措施的施行,使清代宫廷音乐初步走上了正规的道路,并一度出现了繁荣局面。

虽清沿袭明代旧有官制,但明清两代在乐官制度的各方面均有不同。就音乐机构太常寺而言,从人员数量上看,清代无论乐官人数或乐工人数都大大超过明代的规模。明代共有19人,而清代则有121人之多,是明代人员的六倍还要多。从所设职官名目来看,清代较之明代则更加齐全完备。明代只设置了卿、少卿、寺丞、赞礼郎、博士、典簿、协律郎、司乐等乐官;而清代则更为齐全,除了上述乐官外,另外设置有:管理寺大臣、学习赞礼郎、读祝官、学习读祝官、司库、库使、笔帖式等明代所没有的职官。清代乐官的职能主要有制定、考证乐律,奉旨编写乐书律书,修造乐器等。另外,清代还设置了学习读祝官和学习赞礼郎两个职位,这说明清代注重对音乐后续人才的培养,具有长远的眼光。清代的太常寺执掌较明代专一、明确。明代太常寺的执掌过于宽泛,将一些原不应由太常寺所执掌的部门也纳入其管辖范围之内。清代太常寺的职能专司祭祀、典礼、礼乐事务,其礼乐的职能无疑得到了强化。

二 音乐机构

明代负责管理宫廷音乐的机构主要有三个,分别是太常寺神乐观、教坊司和钟鼓司。太常寺在明代仍然是国家的礼仪机关,执掌礼乐之事。吴元年(1367年),明太祖朱元璋设立了"太常司",当时有卿(正三品),少卿(正四品),丞(正五品),典簿、协律郎、博士(正七品),赞礼郎(从八品)等官职。他称帝后(1368年)又设置了各祠祭署,并设立署令和署丞。洪武十三年(1380年)明太祖重新更定协律郎等官职的品秩,将协律郎改为正八品,赞礼郎为正九品,司乐从九品。洪武二十年,"太常司"正式更名为"太常寺",但官职并没有变更。

神乐观是明太祖时设立的一个专管祭祀乐舞的机构,洪武十一年(1378年)神乐观建于郊祀坛西,设有提点(从六品)和知观(从九品)。洪武十五年(1382年)有所变动,升提点为正六品,知观从八品。神乐观本是一个道化机构,本该由道箓司来管辖,但是却隶属于太常寺,祭祀之事历来由礼部承担。礼部、太常寺、神乐观,这三者的关系说明了明代帝王对道教的重视程度。神乐观中的执乐人员均由道士来充当,他们只需专门演练祭祀乐舞,不需要念经修炼。

教坊司是古代掌管音乐歌舞与艺人的机构,始设于唐代,宋元两代沿用之。明代的教坊司,隶属于礼部,执掌殿廷朝会乐舞应承及乐户的管理。设置奉銮一员,正九品;左右司乐各一员,从九品,又设协同官十五员,以乐户充任。

教坊司不但掌管宴会大乐,还负责承应乐舞、百戏、戏曲等,是一个传习和管理宫廷俗乐的专门机构。明成祖之后,有几位皇帝都喜欢杂剧,因此演剧之风一直很盛行。成化三年

(1467年),教坊司已存有乐户八百多人,但仍然不够用,还要从山西、陕西等地征役乐户,可见当时教坊文艺活动非常活跃。《宪宗元宵节行乐图》中描绘的戏法、蹬车轮、蹬人、钻桌圈、蹬散梯等杂技节目,也生动反映出明代宫廷俗乐的兴盛。

钟鼓司属内府二十四衙门之一,由宦官组成,共200人左右,掌管出朝钟鼓、内乐、传奇、过锦、打稻诸杂戏。它实际上是供帝王后妃们宫廷娱乐的专门机构,也可以说是专供内廷需要的演出机构,主要是负责内廷奏乐、演戏等活动。

清初沿用明制,设置太常寺。据记载,顺治元年(1644年)入关定都燕京时,依照明代旧制,设置了教坊司和太常寺神乐观来执掌宫廷的礼乐事务。太常寺设管理大臣一人,由满洲礼部尚书兼任。又设卿、少卿等职官,卿正三品,少卿正四品,分别由满汉各一人担任。下属设有:寺丞,正六品,满汉各两人;赞礼郎,满宗室二人,满汉各二十八人,初制满员为四品,顺治十六年改为九品;学习赞礼郎,宗室四人,满洲五人,汉人十四人,正九品;读祝官,宗室一人,满洲十一人,五品;学习读祝官,宗室三人,满洲五人,正九品;博士,满洲、汉军、汉各一人;典簿满汉各一人;满洲司库一人,博士以下皆是正七品,设库使二人,正九品;笔贴士,满洲九人,汉军一人。

清代太常寺的设置虽沿袭了明朝旧制,但依然有很大的不同,其职官的数量比明代多,职位的设置品级也高,特别是学习赞礼郎、学习读祝官的设置,反映了清代统治者重视礼乐人员的培养。

清代戏曲的管理主要经历了教坊司、南府、升平署三个时期,教坊司、南府、升平署均是当时重要的宫廷音乐机构。

其中教坊司时期在清初。清代顺治元年,仿照明代旧制,在宫廷中设置教坊来承应宫廷俗乐的演出事务。戏曲演出活动不多,戏曲管理极为简单。至雍正七年,教坊司改称和声署,但是教坊职司并没有实质上的变化。清中后期,随着教坊的衰落及名称的更改,其执掌范围也大为缩小。后期承应戏曲是其主要的职司。乾隆七年,设乐部。和声署归乐部管辖,保留南府,并选派太监到南府学习戏曲,成为"外学"。

南府时期,上承教坊司、掌仪司,下启升平署,自康熙中至道光七年,历时140年,而这近一个半世纪正是清王朝走向全盛的重要时期,即所谓"百年盛世",它见证了清王朝由盛而衰的历程。又适逢清代戏曲从初步兴旺到极度繁荣的阶段,机构成员众多且来源复杂,声势浩大,为戏曲在这一时期的发展壮大理顺了思路。南府是承应清代内廷演戏和演乐的重要机构,它隶属内务府,曾收罗民间艺人,教习年轻太监和艺人子弟以为宫廷应承演出。道光七年,改南府为和声署并规定由太监负责承应戏,归升平署总管。

升平署是清代掌管宫廷戏曲演出活动的机构,始于康熙年间。升平署旧址位于南长街南口路西。升平署时期始于道光七年改制直至清末,这一时期国家发展呈现颓势,宫廷戏曲发展也呈下滑趋势。咸丰时期,宫中的演习活动开始增多,又挑选民籍学生入署当差。光绪时期,内廷研习呈现频繁之象。宫廷里宁寿宫太监组成普天同庆科班,又称"本家班",排练外间剧本,戏目由升平署分派。从总体上看,南府和升平署这两个机构在清代宫廷戏曲的管理中负在宫廷内外文化交流的使命,对清代戏曲的发展起到强有力的推动作用。

第二节 音乐种类与作品

明清时期,传统音乐中的戏曲、说唱、民间歌舞音乐均已形成自身特有的体系。戏曲的发展由南戏发展为传奇,其多种声腔的兴起尤为突出,有海盐腔、余姚腔、弋阳腔、昆山腔,其中魏良辅对昆山腔的改革尤为引人注意。清代中期京剧开始形成与发展,并逐渐取代昆曲,成为流行全国的剧种。说唱艺术发展迅速,出现了各式各样的说唱曲种。民歌的盛行、少数民族歌舞音乐的发展为我国艺术发展增添了多样的风采。

 戏曲

（一）传奇

传奇是元末以来以演唱南曲为主的一种戏曲体裁。其前身是宋元南戏,只唱南曲;盛行于明代与清代前期,兼唱北曲。明清传奇篇幅长大,一本戏往往分出数十出(或折)。音乐属于曲牌体,每一出(折)戏各由一套曲牌组成,以南曲联套为主,间用北曲联套或南北合套。主要声腔有海盐、余姚、弋阳、昆山等。

曲牌体是戏曲、曲艺音乐的一种结构体式,又称联曲体或曲牌联缀体。即以曲牌作为基本结构单位,将若干支不同的曲牌联缀成套,构成一出戏或一折戏的音乐。全本戏分为若干出(折),即由若干套曲牌构成。声腔指有着渊源关系的某些剧种所具有的共同音乐特征的腔调,包括唱腔与伴奏,如皮黄腔、昆山腔、梆子腔、高腔等。所谓剧种,指的是戏曲因地域、声腔、语言、风格等的不同,而形成的地方类别,如京剧、昆剧、豫剧、扬剧等。

传奇的主要声腔有海盐腔、余姚腔、弋阳腔、昆山腔,这是明初时期戏曲的四大声腔。其中,昆山腔,又称昆腔、昆曲,最初是昆山一带民间流行的南戏清唱腔调。元代至正年间的顾坚,即以擅长此调得名。经魏良辅改革,从明嘉靖至清乾隆（1522年—1796年）的270多年是昆腔的黄金时代。但因为昆山腔曲高和寡,它的唱词文学性极高,音乐过分缠绵悱恻,乾隆后期昆曲逐渐走向衰弱。

昆山腔音乐的风格轻柔婉转,有"水磨调"之称。它的音乐结构属于曲牌体,字少腔多。演唱具有"转音若丝"的特点。伴奏以曲笛为主,加用箫、管、笙、三弦、琵琶、月琴、鼓、板等。代表作品有明代梁辰鱼的《浣纱记》,汤显祖"临川四梦",包括《牡丹亭》《紫钗记》《南柯记》《邯郸记》,高濂《玉簪记》,王玉峰《焚香记》,清代"南洪北孔"的——洪昇的《长生殿》、孔尚任的《桃花扇》。

弋阳腔是元末时期出现于江西弋阳的声腔,与昆腔形成长期争胜的局面。它因音调高亢的音乐风格,后通称为"高腔";又因"错乡语",而"四方土客喜阅之"。它的音乐结构属于曲牌体结构,其字腔特点是字多声少,一泄而尽。以一唱众和、后台帮腔的形式进行演唱。

关于伴奏形式,弋阳腔早期只用锣鼓伴奏,而不用管弦。

关于帮腔,可以追溯到战国时期的"楚声",汉魏的相和歌、东晋南北朝的清商乐中的"和声""送声""送和声",都属于帮腔的早期形式。

(二)花部(乱弹)

花部,是戏曲剧种类别,又名"乱弹",或称"花部乱弹",是清代中叶对当时兴起的各种地方戏曲的泛称。清朝统治者及某些文人推崇昆曲,尊为"雅部";歧视与排斥昆曲以外的各种地方戏曲,贬为"花部""乱弹"。花部的主要声腔有梆子、皮黄等。

"四大声腔"一词的定义随着历史时间的发展而变化着,因此自地方戏兴起之后,我国戏曲的四大声腔分别为昆腔、高腔、梆子腔、皮黄腔这四种。

其中,梆子腔,因以硬木梆子击节而得名。产生于清康熙、雍正年间,起源于陕西,陕西古属秦地,因此梆子腔也称为秦腔、西秦腔。它有众多流派,如山西梆子、河南梆子、河北梆子、山东梆子等等。梆子腔的唱腔结构属于板腔体。

板腔体指的是戏曲、曲艺音乐的一种结构体式,又称板式变化体。以对称的上下句作为唱腔的基本单位,在此基础上,按照一定的变体原则,演变为各种不同的板式。通过各种不同板式的转换构成一场戏(曲艺中的一个唱段)或整出戏的音乐。如弹词、鼓词、梆子腔、皮黄腔等,皆惯用板腔体。

上文所述的板式指的是节拍的样式,比如有原板,即一板一眼;如果进行放慢加花,便成为一板三眼;如果加快减字,即有板无眼;如果向散发展,则变成无板无眼,也就是俗话说的散拍。关于一板一眼的有二六板、二八板、夹板、垛板等等;一板三眼的有慢板;有板无眼的有带板、流水板、紧二板、二流等;无板无眼的有尖板、飞板、倒板。板式音乐可以灵活地运用原板、慢板、流水、二六、散板、导板、摇板等多种节拍形式,能够充分发挥节奏变化的戏剧性功能。

梆子腔伴奏以胡琴为主,如板胡。而这些拉弦乐器则是昆山腔、弋阳腔所弃用的。梆子腔还创造了"引子"和"过门",而传统只是随腔托奏。梆子腔又以角色和剧情的需要,在唱腔上加以变化,因而有"花音""苦音"之分。花音又叫欢音,用来表达欢乐的情绪,强调 mi 和 la 两个音。苦音又叫哭音,用以表达悲伤的情感,强调的是 fa 和降 si 两个音。

四大声腔中的皮黄腔,是"皮""黄"两种腔调的合称,即"西皮"和"二黄"。这两种声腔又分别被称为"北路"和"南路",合称为"南北路"。西皮起源于秦腔,清初经湖北襄阳传至武汉一带,并吸收当地民间音乐后而形成。清初的西皮成为汉调的主要声腔。二黄源于江西、安徽一带,与弋阳腔有较深渊源。此外还有反西皮腔和反二黄腔,分别是由西皮腔和二黄腔派生演变而来的,其色彩灰暗,常在表达悲哀、凄凉、痛苦的情绪时使用。

皮黄腔的流传与分布很广,京剧(全国性)、汉剧(湖北、广东、湖南、常德)、徽剧(安徽、江西)、湘剧(湖南)、川剧、滇剧、桂剧等剧种中都有应用。它属于板腔体结构,或称板式变化体。皮黄腔的板式十分丰富,在原板的基础上,慢的有快三眼、慢三眼(慢板),快的有二六、流水、快板,节奏较散的有散板、导板、摇板。唱腔有生腔与旦腔,生旦分腔。伴奏以京胡为主,引子与过门十分丰富。

导板是一种特殊的散板。关于西皮导板。它位于唱段首句,句幅为一句(上句),节奏为无板无眼。散板也是无板无眼的节奏。西皮摇板是一种复合节拍,具有紧拉慢唱的风格,节奏上、伴奏上是有板无眼,唱腔上则是无板无眼。

(三)京剧

京剧是道光、咸丰年间(19世纪中叶)在北京形成的剧种,其音乐的基础是徽调(二黄)和汉调(西皮)。早期称"皮黄戏",1876年称"京剧"。京剧是我国的国粹,于2010年获选进入人类非物质文化遗产代表作名录。

京剧是在徽戏和汉戏的基础上,吸收了昆曲、秦腔等一些戏曲的优点和特长逐渐演变而形成的。清代乾隆五十五年(1790年),四大徽班进京,分别是三庆、四喜、和春、春台。安徽的三庆班是当时最早进京的,享有盛名。当时有老"三鼎甲"之称,分别是三庆班主程长庚(1811—1880),重徽调;春台班主余三胜(1802—1866),重汉调;四喜班主张二奎(1814—1864),重京调。1825年,又有来自湖北的汉班进京,正所谓"楚调新声",代表人物有李六、王洪贵。进京后的徽班艺人与汉剧艺人以及其他剧种的艺人进行了频繁的交流。许多汉调艺人,加入徽班,与徽班同台演出,形成了西皮与二黄合流,形成所谓的"皮黄戏"。此时在京师里形成的皮黄戏,受到北京语音与腔调的影响,有了"京音"的特色。

关于京剧的发展,首先有新"三鼎甲",分别是谭鑫培(1847—1917)、汪桂芬(1860—1906)、孙菊仙(1841—1931)。谭鑫培是湖北人,其所创"谭派"是老生行当的里程碑。当时有"无腔不学谭"的说法,足见谭派的影响力之广。其次又有王瑶卿(1881—1954),他是京剧旦行艺术之集大成者,四大名旦的老师。四大名旦指的是梅兰芳(1894—1961)、程砚秋(1904—1958)、荀慧生(1900—1968)、尚小云(1900—1976)。

梅兰芳为京剧的发展做出了很大的贡献。他集"青衣"与"花旦"之长,创造了"花衫"行当。他还创造了"梅派"唱腔,此唱腔具有大气、典雅且雍容华贵的特点。梅兰芳更是将京剧远播海外,包括日本(1919年、1924年、1956年)、美国(1929年)、苏联(1935年、1957年)。

京剧的行当主要分生、旦、净、丑四种。生就是指男子,又分老生、小生、武生。旦就是指女子,又分正旦(青衣)、老旦、花旦、花衫、武旦、刀马旦、彩旦(摇旦)。净就是花脸,又分正净(铜锤花脸)、副净(架子花脸)、武净、毛净。丑就是丑角,又分文丑、武丑、女丑。此外,在古代戏剧中,末角也是作为重要角色单独列出的,其一般作为配角。现代戏剧中已经将末和生合并,即"须生"。

京剧分为"唱、念、做、打"四种表演形式。唱就是行腔。念就是具有音乐性的念白,京剧中的念白分京白、韵白和苏白,京白是用北京音,韵白则用湖广音、中州韵,苏白使用苏南地区的方言。做就是做表和身段。打是结合民间武术将其舞蹈化的武打动作。

京剧的唱腔以二黄腔和西皮腔为主。二黄有正二黄与反二黄之分,板式有导板、迴龙、慢板、慢三眼、中三眼、快三眼、原板、散板、摇板、滚板等。西皮腔板式有导板、慢三眼、快三眼、原板、二六、流水、快板、散板、摇板等。

京剧的伴奏乐器分文武场,文场主要指管弦乐器,有京胡、京二胡、月琴、弦子、笛、笙、唢呐等。武场主要指打击乐器,有檀板和单皮鼓(班鼓)、大锣、铙钹、京锣等。

 说唱

（一）弹词

弹词是清代民间很流行的说唱曲艺形式，主要流行于南方，用琵琶、三弦伴奏。据史料记载，弹词可能在元末时期就已出现，至清嘉靖、万历时期，弹词已在南北各地流传演唱，大约自乾隆年间流行的地区逐渐缩小为江苏、浙江等江南一带，而北方的词话弹唱发展为鼓词形式。明人对弹词与词话并没有厘定明确的界限，词话是元明时期的旧称，凡是说唱话本都称为词话。如明代杨慎所作的《二十一史弹词》，杨慎号升庵，作品原名为《历代史略十段锦词话》。戏曲家梁辰鱼又有《江东二十一史弹词》的改作本，今已不存。

弹词按照各地称呼的不同，有苏州弹词、开篇、扬州弦词、四明弹词、绍兴平湖调（平胡调）、长沙弹词、木鱼歌等等。著名的弹词艺术家有陈遇乾、俞秀山、马如飞，号称陈调、俞调、马调。

（二）鼓词

鼓词一般指以鼓、板击节说唱的曲艺形式，这种说唱形式的历史十分悠久。"鼓词"的名称起源于明代，清代以后，鼓词演唱兴盛。北方鼓词主要流行于河北、河南、山东、辽宁以及北京、天津等地。南方主要有江苏的扬州鼓词和浙江的温州鼓词等。

鼓词的分类有梅花大鼓、京韵大鼓、京东大鼓、沧州木板大鼓、西河大鼓、乐亭大鼓、潞安鼓书、山东大鼓、陕北说书、梨花大鼓、奉调大鼓、东北大鼓等。

其中，西河大鼓是北方较为典范的鼓书暨鼓曲形式，西河大鼓又名西河调、河间大鼓。以说唱中、长篇书目为主，也有少数演员专工短篇唱段。

梨花大鼓是邢台地区独有的曲种之一，也是全国曲坛上一枝别具风采的鲜花，颇受群众欢迎。梨花大鼓早期叫犁铧大鼓，因演唱者手持犁铧片伴奏而得名，它历史悠久，清嘉庆年间，威县王奎山、临西吕连山和李明山、清河徐靠山和临城冯云山，时称梨花大鼓的"五大山"，风噪冀鲁两省。

（三）子弟书

清音子弟书，曾盛行于北京、沈阳等地，是清代的一种曲艺形式。因其创始于八旗子弟，并为八旗子弟所擅长，故名"子弟书"。约在乾隆年间开始流传，清末即已衰亡。子弟书有东调和西调两个流派。东调又称东韵，其曲调音节类似戏曲里花部的高腔，宜于演唱沉雄阔大、慷慨激昂的故事。西调又称西韵，其曲调音节类似戏曲里雅部的昆腔，宜于表现婉转低回、缠绵悱恻的情绪。后来又分化出一种"石派书"，又叫"石韵书"，为石玉昆所创，以"巧腔"取胜。再后又有郭栋，创"南城调"。

三 民间歌舞

（一）秧歌

秧歌大概产生于宋代，最初可能叫"讶鼓""迓鼓"。明清时期兴起，流行于北方，西北地区又称之为社火。常见于中国的习俗中，如春节、元宵节闹秧歌。表演形式有过街、大场、小场等。秧歌包括很多舞种，如东北"大秧歌"、东北"二人转"、山西"祁大秧歌"、西北"二人台"等。

（二）花鼓

花鼓，流行于江、浙、徽、鄂、湘、川、鲁、晋、陕、甘等地区。表演形式为男女二人，一人背鼓，一人执锣，边歌边舞，以锣鼓伴奏。花鼓包括很多舞种，如凤阳花鼓、山东花鼓、山西花鼓、湖南花鼓、湖北花鼓等。

（三）采茶

采茶，流行于我国南方各省，尤其是南方各采茶地区。它是一种表达人们种茶、采茶时欢乐情感的民间歌舞。亦称"茶歌""采茶歌""唱采茶""灯歌""采茶灯""茶篮灯"等。通常以一男一女、一男二女的形式进行表演。关于采茶最早的记载见于明代王骥德的《曲律》一书中，其中卷第一《论曲源第一》记载道："至北之滥，流而为《粉红莲》《银纽丝》《打枣竿》，南之滥，流而为吴之《山歌》、越之《采茶》诸小曲，不甯郑声，然各有其致。"采茶的伴奏乐器有二胡、笛子、唢呐和大锣、大钹等，过门或过场音乐以唢呐为主。

（四）花灯

花灯，流行于我国西南地区，如云南、贵州、四川、湖南等。有关民间花灯歌舞的起源，尚无准确资料来证实。根据目前已有的文献，可推测花灯作为一个剧种，早在明末清初就已具备雏形。

我国的民间歌舞形式多种多样，除了上述几种之外，还有打连厢、跑旱船等歌舞样式。这些民间歌舞使我国民间艺术更具备多样性的特征，并且一些歌舞流传至今，依然没有退出历史舞台，是艺术文化中的活化石。

四 少数民族歌舞

（一）维吾尔族的木卡姆

木卡姆是维吾尔族艺人创作、积累的大型器乐歌舞套曲。在明代已相当流行，清初宫廷列为"回部乐"。除少数是六套外，一般都有十二套。使用的音阶、调式、节奏、曲式结构丰富多彩，节拍常运用一般少见的5/8,7/8,9/8拍子。乐器有塞他尔、弹布尔、都塔尔、热瓦甫、

艾捷克、卡龙、手鼓等。演唱时多席地而坐,有独唱、对唱和齐唱等形式。歌词句式一般为四行体。

(二)藏族的囊玛

囊玛是中国藏族传统歌舞音乐,主要流行在拉萨城区。因在布达拉宫内的囊玛岗(即内室)演出而得名。在西藏多种民间歌舞的基础上形成,因其历史悠久,发展成熟,被称为西藏的古典歌曲。歌词有民间创作和上层喇嘛创作两类。音乐由引子、歌曲、舞曲组成。最常见的形式是中速的引子接慢板的歌曲,然后是快板的舞曲。引子由乐器演奏,曲调较固定。歌曲的音乐典雅,节奏舒展,与快速的舞曲形成鲜明的对比。演唱时配以简单的舞蹈动作。舞曲欢快热情,表演者只舞不唱,有时舞者脚下垫一块木板,脚在木板上踏出明快的声响。

(三)纳西族的白沙细乐

白沙细乐是迄今仍然保留、传承于纳西族民间的大型丧葬歌舞、器乐组曲,其中包括舞曲、歌曲以及器乐曲牌三个部分。被联合国教科文组织授予"全人类珍贵的文化遗产"桂冠的云南丽江纳西古乐(洞泾古乐、白沙细乐)是多元文化相融汇的艺术结晶。由多种文化背景构成的纳西古乐,具有一种独特而神秘的韵味,是我国民间艺术的宝贵遗产。白沙细乐是集歌、舞、乐为一体的大型古典音乐套曲,被誉为"活的音乐化石"。

白沙细乐的音乐忧伤哀怨,悱恻缠绵,主要由《笃》《一封书》《三思吉》《阿丽哩格吉拍》《美命吾》《跺磋》《抗磋》《幕布》等八个乐章组成。白沙细乐的曲调大多为羽调式,包括五声性的七声音阶、六声音阶,个别部分运用五声音阶。所用乐器主要是竖笛、横笛、芦管等吹奏乐器和苏古笃(胡拨)、二黄、胡琴等弦乐器。

少数民族歌舞音乐种类繁多,各具特色。除了上述列举之外还有蒙古族的安代,藏族的锅庄、弦子和堆谐,壮族的扁担舞,瑶族的铜鼓舞,傣族的孔雀舞、高山族的杵舞、苗族的芦笙舞,苗族、阿西族、撒尼族的跳月等,都是我国艺术的历史瑰宝,无论在当时还是今日,都是音乐文化之灵魂。

第三节 乐 人

明清时期,由于年代距今较近,各种文献资料上的记载也较为丰富,因此这一时期的音乐家更为大家所易知。古琴方面,朱权和他的《神奇秘谱》对于从古到今琴曲的保存有着划时代的意义;除此之外还有多位著名的古琴大师,如严澂、徐上瀛、王坦、徐常遇等。他们的琴曲各具门派,各有风格。这一时期在戏曲方面出现了很多戏曲家,如创作"临川四梦"的汤显祖,以及京剧及其他各地方剧种中杰出的戏曲家。

一 创作

(一) 朱权

朱权(1378—1448),明代戏曲理论家、剧作家、古琴家。号臞仙、涵虚子、丹丘先生,明太祖第十七子,世称"宁献王"。他在古琴艺术上颇有造诣,作有大型琴曲《秋鸿》。所作著作有数十种之多,其中关于音乐、戏曲的有《琴阮启蒙》《神奇秘谱》《太和正音谱》等。其中,《神奇秘谱》积十二年而编成,是现存最早的琴曲谱集,全书共三卷:上卷《太古神品》收十六曲,如《广陵散》《流水》《阳春》《酒狂》等,多为北宋以前的名曲,保留有早期传谱的原始风貌;中、下卷《霞外神品》收三十四曲。朱权又作有杂剧十二种,现存《大罗天》《私奔相如》两种。

(二) 严澂

严澂(1547—1625),字道澈,号天池,江苏常熟人。他是明末琴家,家住虞山,故继承其琴艺者称"虞山派",为虞山派的创始人。以父荫官至邵武(今属福建)知府,结琴川琴社,以京师沈太韶之长补川派之短。严澂主张"轻、微、淡、远"的美学风格。所编《松弦馆琴谱》是虞山派主要琴谱,他认为琴曲虽表达歌词内容,但其表现常突破文字的局限,故所编《松弦馆琴谱》中所收琴曲仅有曲调而无歌词。

(三) 徐上瀛

徐上瀛(约1582—1662),别名青山,号石泛山人,江苏娄东(太仓)人。明末琴家,为虞山派集大成者,与严澂齐名。他的古琴演奏风格则"徐、疾、咸、备"。曾两次参加武举,崇祯末欲参加抗清,未果,遂改名隐居苏州穹窿山。曾从虞山派张渭川等人学琴,并发展此派"轻、微、淡、远"的风格,又取各家之长而别创一格。他主张慢曲、急曲并重;主张音调、节奏须有轻重缓急之致,急而不乱,多而不繁。编有《大还阁琴谱》《万峰阁指法秘笈》一卷,所辑《大还阁琴谱》除选录虞山派风格的琴曲外,又增收《潇湘水云》《乌夜啼》等曲。著有理论著作《溪山琴况》,对古琴指法、弹奏法及琴曲演奏的美学理论进行了系统而详尽的阐述。

(四) 张孔山

张孔山(生卒年不详),清代青城道士,著名古琴大师。清咸丰年间(1851年—1861年)在青城山上的皇观当道士,后寓居二王庙,自号半髯道人,祖籍浙江。

张孔山在悟道的同时,潜心研究古蜀琴艺术。他曾上溯岷江,登达源头的弓杠岭,听山水轻咽;登临青城山,望云海汹涌。最终他将山水林泉,谱入琴曲,创作出了古琴曲《流水》,成功地攀上了古蜀琴艺术的顶峰。此曲创用了"大打圆"及大量"滚拂"与隐伏复调,由于曲中反复运用了描写水势的"滚""拂"指法,以及流水的各种形态,故又称《七十二滚拂流水》。

《流水》中运用的"七十二滚拂"的技巧,在乐曲的弹奏中可得到全面的展现。悠扬的古琴声有如巍巍高山、荡荡流水,动人心魂。此曲在20世纪70年代被美国录入镀金唱片,选为全球优秀乐曲之一,由太空飞船"旅行者二号"携入太空,在茫茫宇宙中寻觅人类的知音,

让宇宙倾听到人类心灵与自然的美妙对话。这是中国古典音乐的殊荣,也是青城山道教文化培育出的一颗粲然明珠。

张孔山一生作品很多,由他传谱的琴曲还有《高山》《化蝶》《孔子读易》《平沙落雁》《醉渔唱晚》《潇湘夜雨》和《渔樵问答》等,皆渗透着道家的旨趣。他在成都与唐彝铭共同搜集古琴秘谱,合编为《天闻阁琴谱》共一百四十余曲,为明代以来琴曲刊本收曲最多者。古琴大师张孔山为收集古琴资料、整理创编增强古曲的表现力,做出了重大的贡献。后人为张孔山修建的纪念馆就建在二王庙后山门入口处。

(五) 徐琪

徐琪,字大生,号古琅老人,江苏扬州人。他是著名的古琴家,广陵派的代表人之一。其子徐俊,字越千。父子俩均是康熙雍正年间(1662年—1735年)著名琴家。

他笃志于琴学,一直以来以正琴为自己的责任。徐琪父子曾遍访燕、齐、赵、魏、吴、楚、瓯越的知音之士,名震京都,为当时的首要推荐。

徐琪广泛研究各家各派的传谱,对传统琴曲进行加工,在重视传统的基础上,更注重创新,往往根据乐曲的具体情况,采用不同的艺术手法,使它们在形象刻画和意境方面都比原曲有相当的进步(如《洞天春晓》《墨子悲丝》《潇湘水云》《胡笳十八拍》等)。他在演奏时情感丰富真切,形象生动,对清代琴坛影响相当大。

徐琪积三十余年,编成《五知斋琴谱》,所收三十三曲中以熟派(即虞山派)为主,兼收金陵、吴、蜀各派。曲谱中除解题、后记之外,还有许多旁注。这些文字记叙了对乐曲的理解和分析,并精细地注明出处及自己所加工之处。由于加工发展得比较成功,记谱又精密细致,深受清代琴家的推崇。

《五知斋琴谱》编成之后,很久未能出版。54年之后,他的儿子徐俊在安征遇到了知音者周鲁封(字子安)。徐俊在周鲁封的帮助下,才于康熙六十一年(1722年)首次刊印。徐俊和周鲁封两人的关系被誉为"当代的伯牙和子期"。徐俊有琴谱,周鲁封便考订其从而成全他;周鲁封善弹琴,徐俊能跟着他唱和。周鲁封参与了《五知斋琴谱》的编辑修订工作。他主张弹奏琴曲的每一句都有其确定的主题,才不会辜负古人制曲的心意。有些乐曲经过发展,原有歌词已经不再能配上曲调,就把歌词附在乐谱的前或后,如《胡笳十八拍》就是采用了蜀谱、吴词,词谱分记的方法。

(六) 徐常遇

徐常遇,清初顺治时琴家,生于康熙年间。字二勋,号五山老人,江苏扬州人。为广陵琴派的创始人,与徐琪、吴灴、秦维瀚合称为"广陵四家"。徐常遇以虞山派为主体,兼收金陵、吴、蜀各派。其子徐祜、徐祎继承其琴学,曾轰动京师,人称"江南二徐"。所传琴谱刊为《澄鉴堂琴谱》,内有指法,收琴谱37首,为广陵派最早的谱集。

他弹琴的风格喜用偏锋,取音柔和,节奏比较自由,崇尚"淳古淡泊",与虞山派的风格相近,是广陵派的首创者。广陵派后来对于传统琴曲的加工、发展很有成就,但是徐常遇在当时对待传统琴曲却非常慎重。当时流传下来的古琴曲,大都经过别人的删改,徐常遇对此情

况提出了可以删但不可以增的原则。对传统琴曲力主保持原貌,反对增改。他认为如果大曲过于冗长,可以允许删掉一部分使曲子更完善。他举出《羽化登仙》删为《岳阳三醉》、《汉宫秋月》删为《汉宫秋》、《渔歌》删为《醉渔唱晚》的例子,来说明删改者必须要能清楚地领会作者的意图,坚决反对不懂作品就随便乱删的行为。他认为删比增好一些,理由是删得不好,最多就像古玩字画有破损,但未破损之处仍然保持着原来的风格。可是增添得不恰当,就像一碗清水里加进了污泥,再也没有还原的办法了。他甚至认为即使增加得极好,但也终究不是古人本来的创作了。他这样过分强调古人本来的创作,其实一定程度地限制了人们的发展创造,在实际上是行不通的。之后广陵派发展、加工传统琴曲的做法,实际上也是否定了他这一看法。

他编有《琴谱指法》,公元 1702 年初刻于响山堂,以后又重刻于澄鉴堂,经他三个儿子校勘成书,就是现存的《澄鉴堂琴谱》。他的长子徐祜,字周臣。三子徐祎,字晋臣。他们两人年轻时曾去过北京报国寺,所弹琴艺之高超,四座为之倾倒,一时京师盛传"江南二徐"。康熙皇帝听闻他们的名字,在畅春院召见徐祜和徐祎,于是他们弹奏了很多曲。弟兄三人中以徐祎的成就最大,他父亲的琴书编辑出版,主要得力于他。清代李斗的《扬州画舫录·卷九·小秦淮录》中也说:"扬州琴学,以徐祎为最。"徐祎的儿子徐锦堂,继承了父亲的琴学,并传给了广陵派的后继者吴仕柏。

(七)陈幼慈

陈幼慈,字荻舟,浙江诸暨人,清代琴人。陈幼慈从小就工于琴、棋,后来官至户部侍郎。以琴游于朱门,缙绅从游者甚众。他发现传统的谱集,往往有"炫博矜奇"的毛病,徒然使读者"畏难罕学"。于是他把十六首流行的琴曲,删繁就简,在道光十年(1830 年)编成《邻鹤斋琴谱》。其中《琴论》部分,他提出了一些独到的见解。

陈幼慈总结了琴音变化的规律。他认为总体来说,弹琴应当注重清浊二音互相配合,使琴音可以宣导人的情绪,抒发郁郁之情。又总结琴曲节奏规律,认为凡是创作琴曲,都要开始的时候速度缓慢,逐渐引曲入调,之后速度愈快以成乐章,到琴曲即将结束时,又要将速度放慢使琴曲可以收尾。无论是长曲还是短曲,都要遵循这个方法。他认为古时没有琴谱,所以琴曲没有古调作为依据,并举出《阳春》《白雪》等著名古曲为例,认为它们都是人们想象古意而编成。正是由于这样的认知,他主张练习熟练传统琴谱之后,可以根据自己的体会加以润色,反对泥古恪遵。他特别肯定并推荐了《松弦馆》、《大还阁》和《自远堂》琴谱。

对于古琴的演奏风格和流派,他也有自己的见解。他先是指出南北琴派的区别,认为南派由于特殊的演奏技巧导致整体风格比较缠绵婉转,多为幽闲适怨之音;北派曲风慷慨激昂,琴曲多激烈而一气呵成,所以整体风格愤发盛叹。其次,他和大多数琴论家一样,反对轻浮草率、只求速速弹完这样"江湖时派"的弹奏方法,主张沉稳坚实为主,吟猱婉转、含蓄停顿为辅的演奏方法,他反对《客窗夜话》《普安咒》和以《大学》章句谱曲的俗韵。最后,他主张去除门户之见,不要过于偏执于某个派别。他明确提出不赞成以常熟派、金陵派、松江派、中州派为绝对正统,而将闽派、浙派归为俗乐的说法。

陈幼慈对于琴曲和流派的见解,在当时来说,无疑是积极而超前的,他的思想也对后人

很有帮助。

（八）韩石耕

韩石耕（约1615—约1667），清代琴家。名畾，字石耕，宛平人（今北京大兴）。他所传的琴曲《忘机》《释谈章》等收录在程雄所编的《松风阁琴谱》中。

韩石耕从小随父亲到了南方，往来于吴越间，以琴名闻江左。他最擅长演奏《霹雳引》，人们形容他演奏这首琴曲时，可以使山云怒飞，海水起立。

毛奇龄回忆少时听韩石耕演奏，认为他的琴曲源于北曲，所以没有节拍。有一次他带着琴去山阴游玩，有人喜欢他的琴声，但不喜欢他没有节拍，就想帮他拍手打节奏，结果韩石耕大怒，推开琴站起来呵斥，可见他比较自负。韩石耕不肯轻易地为达官豪绅们演奏，这些人把他请到家里，小心奉陪到夜晚，也不一定能听得上几曲。在弹奏过程中，如果有听者谈笑，他就立即变色推琴而起，任凭主人再三致歉，也不肯再继续弹奏下去。钱塘县有一监司将之官，派人请他教琴，他对来人说可以教琴，但必须行弟子的礼仪才行。监司听说他如此矜持自负，也就不敢来求教了。由于他如此倨傲不逊，所以终生穷困潦倒。

韩石耕的全部财产只有一张琴和两竹筐诗文。他写有数百篇诗文，辑有《天樵集》。其中有仿白居易《醉吟先生传》所写的《醉琴先生传》，是长达数万言的自叙诗，写他从北京流落江南的经历，江淮人士颇有传抄。他对自己写的东西非常珍视，走到哪里都随身携带。有人邀他出游，他往往推辞说自己的东西在这儿，不便轻易离开。

韩石耕终生不曾结婚，晚年寄居在他哥哥家里。所写诗文托一个老媪保管，在他生前就已经被用来烧火做饭、糊裱房舍损失殆尽。死时才四十三岁，死后还有一个名叫成忍的福建僧人，不远千里赶来求琴，知道他已不在人间，痛哭而去。

（九）蒋兴畴

蒋兴畴（1639—1695），一作蒋兴俦，字心越，初名兆隐，别号东皋，浙江金华浦阳人。他为明末清初著名琴家，曾从金陵琴家庄臻凤及褚虚舟等人学琴。

清康熙十五年（1676年），蒋兴畴在杭州永福寺出家，后因避难去日本长崎，带去我国的《松弦馆琴谱》《琴经》等曲谱，得到关东幕府的热情接待，被尊为"东皋禅师"。

在日本，蒋兴畴除从事佛学外，还向日本人介绍我国的古琴艺术，谱写了《熙春操》《思亲引》《清平乐》《大战行》《华清引》等琴歌，其中以《熙春操》影响最大。

蒋兴畴从小就受到良好的家庭教育，琴棋书画无所不能。他不仅专于佛学，且精通音乐、书法、图书和金石，在讲授佛法之余，还对门徒传授琴艺、书画及篆刻之术，对中国琴艺传播至日本有重要的影响。

东皋死后，门徒集其传谱，编成《东皋琴谱》一书传世。据说他东渡时随身所带的两架古琴，至今还保存在东京的日本国家博物馆里。他被日本奉为"篆刻之父""近世琴学之祖"和佛教曹洞宗寿昌派开山鼻祖。

（十）张岱

张岱（1597—约1679），字宗子，又字石公，号陶庵，又号会稽外史、蝶庵居士、六休居士，

山阴(今浙江绍兴)人。明末清初文学家、史学家、古琴家,以散文见长。

张岱虽没有做过官,但出身数世通显的仕宦家庭,家学渊源,生活优裕。曾祖张元汴,明隆庆五年(1571年)状元,官至翰林院侍读。祖父张汝霖,万历二十三年(1595年)进士,曾任广西参议。父亲张耀芳,晚年任山东兖州鲁王府右长史,是鲁献王的亲信。

张岱凭着家世的通显和富裕,在前半辈子过着纨绔子弟的豪华生活,培养了多方面的生活情趣。平日喜欢游历,通晓音乐戏剧,交游广泛。南明时,曾被授以职方主事之职,不久即辞去,托病不出。后避居浙江剡溪山中,家道随之中落,布衣蔬食,生活颇为艰苦。

张岱先向绍兴琴派的琴师王侣鹅学了《渔樵问答》《捣衣》等曲,接着只用了半年时间向绍兴琴师王本吾学会了《雁落平沙》《乌夜啼》《汉宫秋》《高山》《流水》《梅花弄》等二十余曲。据张岱所著的《陶庵梦忆·卷二·绍兴琴派》中记载,他坚持采用"练熟还生,以涩勒出之"的方法练习,最终青出于蓝而胜于蓝。

张岱和同学范与兰、尹尔韬、何紫翔等组织了一个丝社,每月集会三次,像琴川社那样交流切磋琴艺。张岱在《陶庵梦忆·卷二·绍兴琴派》中认为"紫翔得本吾之八九而微嫩,尔韬得本吾之八九而微迂"。他们四人合奏如出自同一人之手,听者都为之折服,是丝社中水平较高的。

张岱除精于琴外,在文学艺术方面也很有修养。他是晚明小品文的集大成者,其作品取材广泛,笔力高致,有"文中乌获""后来斗杓"之称。著有纪传体明史《石匮书》和《陶庵梦忆》《西湖梦寻》《琅嬛文集》等多部文集。《陶庵梦忆》介绍了绍兴琴派、范与兰、丝社等有关琴的事迹和史料。

(十一)梁辰鱼

梁辰鱼(约1521—1594),明代戏曲作家,昆山(今属江苏)人。字伯龙,号少白、仇池外史。著有杂剧《红线女》《红绡记》,散曲集《江东白苎》、诗集《远游稿》等。其中以创作魏良辅改良后的昆山腔传奇《浣纱记》最著名。梁辰鱼是利用昆腔来写作戏曲的创始者和权威,因其作品的脍炙人口,无形中给昆腔的传播带来很大的助力。从元末到魏良辅时期,昆腔还只停留在清唱阶段,到了梁辰鱼,昆腔才焕发舞台的生命力,这是梁辰鱼对中国戏剧史的重大贡献。

(十二)汤显祖

汤显祖(1550—1616),中国明代戏曲家、文学家。字义仍,号海若、若士、清远道人。汉族,江西临川人。万历十一年(1583年)中进士,任太常寺博士、礼部主事,因弹劾申时行,降为徐闻典史,后调任浙江遂昌知县,又因不附权贵而免官,未再出仕。曾从罗汝芳读书,又受李贽思想的影响。在戏曲创作方面,反对拟古和拘泥于格律。作有传奇《紫箫记》等五部,传奇《牡丹亭》《邯郸记》《南柯记》《紫钗记》,合称"玉茗堂四梦",又因作者是临川人而称之为"临川四梦",以《牡丹亭》最著名。在曲律上,有突破旧格之处,后世称"玉茗堂派"。在戏曲史上,和关汉卿、王实甫齐名,在中国乃至世界文学史上都有着重要的地位,被誉为"东方的莎士比亚"。

(十三)魏良辅

魏良辅(1489—1566),明代戏曲音乐家,豫章(今江西南昌)人,后居住于江苏太仓。魏良辅字师召,号此斋、尚泉、上泉。嘉靖年间,魏良辅在张野塘、过云适等人协助下,吸收了海盐腔、余姚腔以及江南民歌小调的某些特点,对流行在昆山一带的戏曲腔调进行整理加工,形成一种舒徐宛转的新腔,称"水磨腔",也就是昆腔,对以后戏曲音乐的发展影响很大。

魏良辅是昆山腔的改革者,熟谙南北曲,但生平史料记载较少。据明代沈宠绥的《度曲须知》可知,他"调用水磨,拍握冷板",为嘉靖年间杰出的戏曲音乐家、戏曲革新家,昆曲(南曲)始祖。魏良辅对昆山腔的艺术发展有突出贡献,被后人奉为"昆曲之祖",在曲艺界更有"曲圣"之称。他有《曲律》一书,又叫《南词引正》,是论述昆腔唱法及南北曲流派的重要著作。

(十四)徐渭

徐渭(1521—1593),字文长,绍兴府山阴(今浙江绍兴)人,明代音乐家、文学家、书画家。初字文清,后改字文长,号天池山人,或署田水月、田丹水,又有青藤老人、青藤道人、青藤居士、天池渔隐、金垒、金回山人、山阴布衣、白鹇山人、鹅鼻山侬等别号。与解缙、杨慎并称"明代三大才子"。作有杂剧《四声猿》四种等,戏曲理论著作《南词叙录》。

(十五)沈璟

沈璟(1553—1610),明代戏曲理论家、剧作家,字伯英,号宁庵、词隐,吴江(今属江苏)人。与当时著名曲家王骥德、吕天成、顾大典等探究、切磋曲学,并在音律研究方面有所建树。沈璟是"格律派"代表者,在当时戏曲界影响颇大。在戏曲创作上,与临川派汤显祖的"本色派"抗争激烈。著有《南九宫十三调曲谱》等与传奇《属玉堂传奇》17种,后者今存7种。在现存的明中叶后的戏曲论著中,处处可见沈璟的名字,他被誉为"曲坛盟主",他的作品被冠以赞誉之辞,他的理论见解经常被引用。王骥德在《曲律》中盛赞他对明传奇"中兴之功,良不可没"。沈璟和他的作品总是排列在汤显祖之右,可见当时他的影响力极大。

(十六)洪昇

洪昇(1645—1704),清代戏曲作家,浙江钱塘人。字昉思,号稗畦,又号稗村、南屏樵者。所作《长生殿》,被称为词采、结构、排场并胜的佳制。与孔尚任并称"南洪北孔"。尚有诗集《稗畦集》等。

(十七)孔尚任

孔尚任(1648—1718),清戏曲作家。字聘之、季重,号东塘、岸塘、云亭山人,山东曲阜人,为孔子的六十四代孙。孔尚任继承了儒家的思想传统与学术,自幼即留意礼、乐、兵、农等学问,还考证过乐律,为以后的戏曲创作打下了音乐知识基础。他博采南明故事,于1699年写成传奇《桃花扇》。孔尚任著作甚多,有《岸塘文集》等。

二 表演

（一）余三胜

余三胜（1802—1866），清代京剧表演家，湖北罗田县九资河镇七娘山村上余湾人。名开隆，字启云。幼年学汉剧，后唱皮黄戏，最先把西皮、二黄、四平调融于一个剧目中，创造出抑扬婉转、苍凉悲壮的京剧老生唱腔，擅长《定军山》《当铜卖马》等戏。清嘉庆末年赴天津加入"群雅轩"票房。道光初年入北京，后为四大徽班之一"春台班"台柱，蜚声梨园，是国粹京剧创始人之一。天津第一代泥塑匠张明山塑造余三胜饰《黄鹤楼》中刘备泥塑一座，被京剧界尊为"祖师爷"。与程长庚、张二奎并称"老生三杰"或梨园"三鼎甲"。其子余紫云，是"同光名伶十三绝"之一。其孙余叔岩为京剧"余派"老生创始人。

（二）程长庚

程长庚（1811—1880），清代京剧表演家。名椿，字玉珊（一作玉山）。幼习徽调、昆曲，工老生。后融合昆曲、弋阳腔、徽调和汉调，为北京皮黄戏的形成做出重要贡献。他行腔使气，纯用"堂音"，当时与张二奎、余三胜并称为京剧"老生三杰"。自咸丰至光绪年间主持三庆班，兼任"精忠庙"会首达三十年。代表剧目有《文昭关》《让成都》等。

（三）张二奎

张二奎（1814—1864），原名士元，清代京剧老生表演家。张二奎出生地历来说法不一。在清末及民国时期的一些梨园资料上，就已经有三种说法，一说是北京人，一说是天津人，一说是浙江人，但大部分人认为他是直隶衡水人。张二奎扮相雍容大方，擅长表演帝王之类的角色。以嗓音洪大、典雅凝重，独树一帜，世称"奎派"。代表剧目有《打金枝》《金水桥》等。1790年，为给乾隆皇帝庆80大寿，四大徽班相继进京，中国戏曲进入一个大震荡、大融合、大发展的时期，为京剧的产生创造了条件。到了道光、咸丰年间，余三胜、张二奎、程长庚三人活跃在京城戏曲舞台上，他们同领风骚，并称为"老生三杰"，也被称作"三鼎甲"。

（四）王周士

王周士（生卒年不详），清代苏州弹词表演家。活动于清乾隆年间，擅说《白蛇传》等书，曾在苏州创建评弹艺人最早的行会组织"光裕社"，晚年总结自己毕生演出经验，归纳成《书品》十四则和《书忌》十四则。他的说唱技艺以滑稽调笑见长，对说书的说功、吐字发音、运气和书目内容、台风、手面等都提出许多有益见解。他对说唱经验的总结是一大贡献，这些总结虽是初步探讨，但为后世艺人所重视，产生了深远的影响。

（五）陈遇乾

陈遇乾（生卒年不详），江苏苏州人，清代苏州弹词表演家。其艺术活动时期一说在清嘉庆、道光年间，清嘉庆时僻耽山人《韵鹤轩笔记》曾记其人。然嘉庆十四年（1809）刊本《义妖

传》、十八年(1813年)刊本《双金锭》、道光十六年(1836年)重刊本《芙蓉洞》,均提陈遇乾编,或以为当时陈已自编自演书目,且为书坊刊印,说明其弹词艺术活动时期可确定为始自乾隆末年,终于道光年间。陈遇乾与姚豫章、俞秀山、陆士珍并称为清代评弹"前四家",并为"前四家"之首。相传早年曾在苏州昆曲名班"洪福""集秀"两班学艺,唱昆曲,后改业弹词。擅唱《玉蜻蜓》《白蛇传》二书,颇负盛名。嘉庆刊本《义妖传》为叙事、代言结合体制,则陈说书时已有角色。今流行的弹词流派唱腔"陈调",一般认为系他从昆曲、乱弹唱腔中衍化而来。

(六)俞秀山

俞秀山(生卒年不详),江苏苏州人,艺名俞声扬,清代苏州弹词表演家,艺术活动在清嘉庆、道光年间。擅演唱《倭袍》《白蛇传》《玉蜻蜓》等书目,尤以《倭袍》最为著名。其唱腔自成一派,被称作"俞调"。"俞调"运用真假嗓结合的唱法,音域宽广,旋律变化丰富,有很强的表现力,并且注重人物内心的刻画,能够非常适宜表达凄清哀怨的深沉感情。它与陈遇乾的"陈调"、马如飞的"马调"并称为苏州弹词早期三大流派唱腔。其他一些流派唱调,如夏(荷生)调、徐(云志)调、祁(莲芳)调等,都是在"俞调"基础上发展而成的。"俞调"一作"虞调","虞"指虞山(今江苏常熟),可能是因为清末女弹词多唱俞调,而女弹词又以常熟人为多,故有此称。

(七)查八十

查八十,原名查鼎,明代嘉靖、隆庆间(1522年—1572年)的琵琶演奏家。明代黄姬水(1509—1574)所作的七言古风诗《听查八十弹琵琶歌》,为明代琵琶名家查八十留下了可贵的历史材料,此诗收录于《古今图书集成·乐律典》"琵琶部艺文"中的"琵琶赋"。诗中说:"八十从师庐子城,五年技尽六弹成,抑扬按捻擅奇妙,从此人称第一声。"此诗说到查八十的从师地点、学习时间、技术和名声。"江湖闻名二十载,相逢两鬓风尘斑",可见查八十成名于三十岁以后,那时已五六十岁了。对查八十弹琵琶的表现力,诗中描写,"回飙惊电指下翻,三峡倒注黄河奔;尘沙黯黯吹落月,千山万骑夜不发……"说明他演奏强音时下指像雷电,像奔腾的江河水,弱音下指像尘沙,像军马衔枚夜行。在辑存这首诗的《古今图书集成·乐律典》"琵琶部艺文"中,还收录了一首明代王寅的七绝《过休阳访查八十不遇》,说"年来匹马走燕云,听尽琵琶尽让君",也反映了查八十琵琶技艺的高妙。

明代顾起元的史料笔记《客座赘语》的卷五中,有一篇专写查八十的文章——《查八十琵琶》。文中记录了这样一段佳话:王亮卿去拜访查八十,约在伎馆,想听他弹琵琶,而查八十要用自己惯用的妓女帮他执拍板打拍子,于是便在旧院杨家设酒席,杨家世代都弹琵琶。席间,查八十取琵琶弹之,有一妓女打拍子,杨家有一失明的老妇人最懂音乐,她认为查八十所弹的琵琶与众不同,这些打拍子的都不行。后来叫人问查八十的来历,查八十说他是正阳钟秀之的弟子。老妇人与钟秀之是朋友,于是她和查八十相持而泣,流连不忍别。

此外,还有很多资料中有关于查八十的典故,例如明代何良俊的《四友斋丛说·词曲》等。

（八）华秋苹

华秋苹(1785—1858)，江苏无锡人，清代琵琶演奏家。字伯雅，又名文彬，别号借云馆主人。华秋苹精琵琶，善弹古琴兼唱昆曲。他参照传统七弦古琴的减字谱法，将民间手传的琵琶弹法，用字谱记录下来，订立了较为完整的指法符号系统，以利于琵琶曲的整理和传播，对琵琶弹奏艺术的流传起了重要作用。他与人合作采集编订南北两派琵琶小曲62首，大曲6套，卷首标明传谱者姓名，辑成《琵琶谱》，又称《华秋苹琵琶谱》，简称《华氏谱》，共三卷，于1818年刊行。这是中国第一部正式刊行的琵琶谱集，对《十面埋伏》等琵琶曲的保存和流传，以及对后世琵琶谱集的编订印行，均产生过重要影响。另外还编有牌子小曲谱《借云馆小唱》。

（九）李芳园

李芳园(约1850—1901)，清代平湖派琵琶演奏家。又名祖棻。自其高祖李廷森，曾祖李煌，祖父李绳墉，父李其钰，至他本人，前后五代都弹奏琵琶。其传派称为平湖派。曾编印《南北派十三套大曲琵琶新谱》，收录：文曲6首，包括《平沙落雁》《浔阳月夜》《陈隋古音》《塞上曲》《青莲乐府》《霓裳曲》；武曲5首，包括《满将军令》《郁轮袍》《淮阴平楚》《海青拿鹅》《汉将军令》；大曲2首：《阳春古曲》《普庵咒》。平湖派在弹奏文曲时，要求婉约轻扬，柔腕轻拨，如珠落玉盘般奏出舒展徐缓的旋律，并有余音缭绕之感。武曲演奏则追求表现雄健豪宕势不可挡的气慨，讲究抑扬顿挫、刚柔相济的处理。

 理论

（一）朱载堉

朱载堉(1536—约1611)，明代律学家、历学家。明宗室郑恭王厚烷之子。早年从舅父何瑭习天文、算术。后因皇室内讧，父获罪系狱，遂筑土屋于宫门外，独居19年，钻研乐律、算术、历学。父死后，不承袭爵位，而以著述终身。著有《乐律全书》《律吕精义》《律吕质疑辨惑》《嘉量算经》等书。《乐律全书》总结前人的乐律理论，并加以发展；其中《律吕精义》通过精密计算和科学实验，创造"新法密率"，是中外音乐史上最早用等比级数平均划分音律，系统阐明十二平均律理论的科学论著。

（二）何瑭

何瑭(1474—1543)，明河内县城内人。字粹夫，号柏斋，又号虚舟，世称柏斋先生，官至南京右都御史。他是明代著名的思想家、科学家、音乐家、律学家。1531年，何瑭告老还乡后，成立了"景贤书院"，设馆讲学，著书立说，常常是青灯黄卷，夜深忘倦，把全身精力放在研究历学、算学、律学和著书教徒上。著有《乐律管见》《阴阳管见》《医学管见》等书。

（三）王坦

王坦（约18世纪），字吉途，江苏南通人，清代琴家。王坦从小跟父亲学琴时，就对古今定调名称的矛盾现象提出了疑问，受到父亲的训斥，以后就不敢复请。但他对于这一个没有得到解决的问题，总是耿耿于怀。父亲去世之后，他又挟琴走四方。有善琴者，即与之往复质疑，卒未得一当。向琴人请教也没有结果，于是又向藏书家借阅历代律书，关于琴律的问题还是始终得不到解答。最后他自己反复潜玩，沉思累日夜。以五声之数核其理，然后悟一弦之为徵也。原来琴的七条弦序，在演奏中早已经是第一弦为徵音，可是在许多理论著作中，却一直把它作为宫音，从而产生了一系列矛盾现象。由于他弄通了这一关键问题，和它相联系的许多问题，也就能够得到合理的解释。于是王坦引而申之，触而长之，经过了五年的努力，在乾隆九年（1744年），写出了《琴旨》一书，以阐明自己的琴学思想。据《琴旨·自序》记载，此书被誉为"发前人之所未发之旨"，之后吴灴、陈世骥等琴家，都从这本书中得到了有益的启示。

王坦懂得琴曲最初是由歌唱演变而来的，但他和严澂一样，对后世一字对一声的填词做法，非常反感，认为是谬种流传，不仅失去了歌咏言的传统，而且远不如元曲那样抑扬高下、婉转可听。他认为古曲离开了原词，传之已久，不需重新填配，以免歧而二之。《琴旨·有词无词说》中主张就音乐本身来欣赏，认为"声音之道，感人至微，以性情会之，自得其趣，原不系乎词也"。

对于琴派，王坦认为是由于不同的生活风尚所导致的，五方风气异宜，故俗尚不一。在《琴旨·支派辨异》中有详细记载，说它们传派虽分，音律实合，并评论当时的各个琴派："中州派高古端严，宽宏苍老，然用意过刚，殊失仇柔乐易（意）。浙派清和善俗矣，借其填词合曲，好作靡曼新声。八闽僻在边隅，唐宋后始预声名文物，其派多弃古调，务为不经之词，岂无乖于正始？金陵派之参序有节，抑扬有纪，可谓得古韵之遗。第取促节繁声，犹未免六代淫哇之失。"在这些派别中，他对浙派、八闽肯定较少，对中州、金陵肯定较多。最后谈到虞山派，则大为赞扬：一时知音，遂奉为楷模，咸尊为虞山派。虽其中也有人喜工纤巧，好为繁芜，那是他们以赝乱真的缘故。

明清时期的乐人数量极多，各个音乐领域都有很多的杰出人才。除了前面提到的，还有很多音乐人士，例如：古琴方面的有冷谦、徐和仲、祝凤喈、金陶、云志高、吴灴、韩桂、戴长庚、秦维瀚、程雄、庄臻凤、黄献、肖鸾、刘珠、石国祯、居隆、李之藻、成汝明、林有麟、夏树芳、陈大斌、尹尔韬、金琼阶等；擅长弹奏琵琶的音乐家有顿仁、张雄、钟秀之、李近楼、汤应曾、杨廷果等；擅长弹奏三弦的有张野塘等；戏曲方面的有徐麟、叶堂、魏长生、高朗亭等；说唱方面的有贾凫西（鼓词）、石玉昆（子弟书）、王小玉（山东梨花大鼓）、司瑞轩（单弦）、福寿山（单弦）等。众多的乐人为这个时期璀璨的音乐文化做出了贡献，是传承和发扬传统民间音乐的重要力量。

第四节　乐器与记谱法

这一时期器乐艺术得到了很大的发展。各地的古琴家因受地方语言和民间音乐等诸多因素的影响，产生了各种风格的流派，有着不同的审美要求和欣赏情趣；琵琶艺术得到了高度发展，并成了继唐代之后的又一高峰，出现了多位琵琶演奏家；民间器乐合奏的形式更是多种多样，遍布全国，每逢节日或婚丧喜庆时，便会有专业或业余艺人演奏；在记谱法方面，明清时期出现了很多重要曲谱以及工尺谱、二四谱等记谱法。

一　打击乐器

（一）钟

明清时期的钟大多为寺庙所用，数量很多。钟体圆形，形制比较大，均为钮钟。明清两代的铜钟在铸造上也略有区别，明代的钟与清代相比，其体型细而直，钟口的弧度比较尖；清代则钟口外侈，弧平，且年代越晚弧越平。

1. 永乐大钟

永乐大钟现存于北京市大钟寺，又名金刚华严钟（图7-1），铸于明代永乐年间。高6.94米，外径3.3米，重约46.5吨，是国内现存最大的铜钟。其造型优美，制作工艺精湛，至今声音依旧洪亮，穿透力极强，钟声可传至四五十公里，余音可达两分钟之久，具有明显的音乐效果。钟内外还铸有经文，字体典雅、端庄。

图7-1　永乐大钟

图7-2　郑和铜钟

2. 郑和铜钟

郑和铜钟（图7-2）铸于明代，于1981年在福建南平采集。原钟现藏于国家博物馆，郑和史迹陈列馆存复制品。此钟通高83厘米、口径49厘米、厚2厘米、重77千克，钟体呈褐

绿色,覆釜形,葵口;钟钮为双龙柄,钟肩表面浮印十二组云气如意纹,腹中部以云水波浪纹为母题,还铸有铭文、八卦、云雷等字纹;主纹饰上部环绕一周八卦纹,共五组,其中第二、四组各铸有"国泰民安"和"风调雨顺"铭文。铜钟下部铭文5组共54字行楷,每字1.8厘米,加标点为:"大明宣德六年岁次辛亥仲夏吉日,太监郑和、王景弘等同官军人等,发心铸造铜钟一口,永远长生供养,祈保西洋回往平安吉祥如意者。"此钟形体古朴,饰纹优美,铸工精良。

(二)编钟

鎏金编钟

清代鎏金编钟(图7-3)与先秦编钟的最大差别,在于十六件编钟组成一套已成定制,而且每件编钟的尺寸大小基本一致,声音的清浊高低主要根据钟体的厚薄有所不同,即厚者发高音,薄者发低音。

清代鎏金编钟由北京故宫博物院珍藏。一共十六件,分两层悬挂于龙首木架上,分别对应着16个不同的音高——古代乐律中的十二个固定音阶与四个翻高八度的音阶,也就是十二律加上四个高八度音律,由低到高分别为黄钟、大吕、太簇、夹钟、姑洗、仲吕、蕤宾、林钟、夷则、南吕、无射、应钟,以及四个高音:清黄钟、清大吕、清太簇、清夹钟。

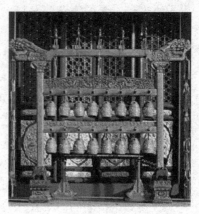

图7-3 清代鎏金编钟

 弹拨乐器

(一)古琴

明清时期古琴发展进入又一高潮,究其根本,是由于明朝时期朱权所编订的《神奇秘谱》保证了古琴曲得以保留并且流传后世。明清时期的古琴艺术无论在演奏技术、流派风格、新曲创作还是情感解读上都呈现了一种精彩纷呈的井喷状态,而这些都建立在对于《神奇秘谱》的演绎上。

明清时期的重要琴派有浙操徐门、虞山派、江宁派、广陵派、川派(蜀派)等。

1. 浙操徐门(浙派)

浙派传承自南宋时期著名琴家郭沔,是我国最古老的一个琴派。在郭沔之后,经过徐氏徐天民、徐秋山、徐梦吉三代传承发展,到了第四代明朝徐和仲手上大放异彩,这时浙派被尊称为"浙操徐门"。明清时期浙派的代表人物是徐和仲。徐和仲,名诜,南宋时期钱塘人,他培养了一大批著名琴家,如徐惟谦、王礼、金应隆、吴以介、张助、萧鸾、戴义、黄献等,将浙派发展成为当时影响最大的琴派。浙派的重要琴谱有萧鸾编著的《杏庄太音补遗》《杏庄太音续谱》,还有黄献编著《梧冈琴谱》。

2. 虞山派

虞山派的代表人物是严澂,号天池,江苏常熟人。他的作品风格主张"清、微、淡、远",曾著有《松弦阁琴谱》。虞山派认为古琴艺术风格应该是发挥音乐本身的表现能力,不必借助歌词,所以,虞山派比较反对当时琴歌派的做法。

徐上瀛,号青山,太仓人。他和严澂师承同门,但是演奏风格却有所不同,严澂风格偏古,他收集古今名曲而删定之,去掉纤靡繁促之音,取其中的古淡清雅之音;徐上瀛则认为曲调中必须有徐有疾,应是徐疾兼备、今古并宜的。徐上瀛曾编过一部《青山琴谱》,后来由其弟子夏溥于清康熙十二年(1673年)编印出版,改名为《大还阁琴谱》。徐上瀛还著有《溪山琴况》,专论古琴的演奏美学。

3. 广陵派

在清初至太平天国这一段时间,以徐常遇、徐琪等人为核心形成了以江苏扬州为中心的琴派,称广陵派。徐常遇为清初著名琴家,编有《澄鉴堂曲谱》《琴谱指法》。另外的代表人物是徐琪、徐俊父子,徐琪编有《五知斋琴谱》,谱中每曲均写有题解和后记,不少曲目由徐琪、徐俊父子吸收各流派特点进行艺术加工,使乐曲有了新发展。较晚的广陵派琴家还有号称蕉庵的秦维瀚,编有《蕉庵琴谱》。

除了上述比较著名的琴派之外,影响较大的琴谱还有以张孔山为代表的川派(蜀派),川派最为著名的曲目是经过艺术加工的《流水》,也被称为《七十二滚拂流水》;以王溥长(王心源)、王鲁宾为代表的诸城派;以黄勉之、杨时百为代表的九嶷派等。

这时期最著名的琴曲有《平沙落雁》《渔樵问答》《良宵引》等。

《平沙落雁》的曲谱最早见于明崇祯年间的《古音正宗》,这首乐曲流畅生动,表现手法简练,将抒情性和故事性很好地结合起来,流传甚广,刊载谱集多达56种。

《渔樵问答》的曲谱最早见于明嘉靖年间萧鸾刊印的《杏庄太音续谱》,这首曲子表达了隐身林泉、推崇陶渊明田园生活的意境。清末川派的另一首代表曲目《醉渔唱晚》和《渔樵问答》有异曲同工之妙。

《良宵引》的曲谱最早见于明万历年间严澂刊印的《松弦馆琴谱》,它短小精致,但意境恬淡,全曲气度悠闲,是初学者的必选曲目。

(二) 琵琶

明清时期是我国琵琶艺术继唐朝后的又一个高峰,这个时期出现了张雄、李近楼、汤应曾、钟秀之等一大批卓越的演奏家。

这一时期,琵琶的演奏出现了众多流派,包括无锡派、平湖派、浦东派、崇明派等。

无锡派,是由无锡的华秋苹、华子同两人向南北派学习后形成。南、北两派是清代初叶形成的琵琶演奏流派。南派,即浙江派,代表人物有陈牧夫,用下出轮,擅长的乐曲有《海青》《卸甲》《月儿高》《普庵咒》《将军令》《水军操演》《陈隋》《武林逸韵》等;北派,即直隶派,代表人物有王君锡等,用上出轮,擅长的乐曲有《十面埋伏》《夕阳箫鼓》《小普庵咒》《燕乐正声》等。华秋苹、华子同学习南北派后,编著了《南北二派秘本琵琶谱》三卷,采用工尺谱,有较完整的指法记载,是我国最早印行的琵琶谱。

平湖派是以李芳园为代表的流派,李家五代操琴,是琵琶世家,李芳园从小在这样的音乐氛围的熏陶下,技艺超群,并且编撰了《南北派大曲琵琶新谱》,于清光绪二十一年出版发行,后人称之为《李氏谱》。

浦东派传自鞠士林,鞠士林是清乾隆嘉庆年间南汇县惠南人,有"江南第一手"之誉。鞠士林留有《闲叙幽音》手抄琵琶谱,此谱于1983年由人民音乐出版社出版,题名为《鞠士林琵琶谱》。

崇明派琵琶可追溯到三百余年前的清康熙年间,发源于崇明岛,后人称之为崇明派。它是以《瀛洲古调》琵琶谱师承传授的。那时,北派琵琶传入上海崇明近邻的通州地区,有白在湄、白彧如父子以及樊花坡、杨廷果等人。早期崇明派琵琶,承袭了白在湄的北派琵琶,其风格的演变受当地风土人情的影响。崇明派琵琶指法要求"捻法疏而劲,轮法密而清"。

清中叶开始有琵琶曲谱问世,如上文所述《南北二派秘本琵琶谱》《鞠士林琵琶谱》等。这对保存古曲、传授琵琶技艺具有重大意义。

传统琵琶曲有大曲与小曲之分。大曲称为大套,如《十面埋伏》《月儿高》为琵琶大曲。小曲称为小套。无论是大曲还是小曲,都有文武之分。大曲中分为文曲、武曲,小曲中分为文板、武板。文板指慢板,曲调秀丽平和;武板指快板,曲调流畅热烈。著名的琵琶传统曲《十面埋伏》为琵琶武套大曲,乐谱最早见于《华秋苹琵琶谱》卷上,是王君锡的传谱,标题《十面》。《十面埋伏》取材于楚汉相争的垓下之战,歌颂了楚汉战争的胜利者刘邦,极尽表现刘邦的威武霸气之势。与此相关,又有一首著名的琵琶曲目《霸王卸甲》,也是琵琶武套大曲,它和《十面埋伏》同样都是取材于楚汉相争的垓下之战。但主角是项羽,乐曲的沉闷悲壮表现了失败者项羽四面楚歌的悲壮场面。以上是著名的武套大曲,而文套大曲在风格上则相对优雅文静,如著名的琵琶传统曲《月儿高》即为琵琶文套大曲,其作者不详,是描写月亮的佳作,表现了月亮从初升到西落的美丽过程,全曲华丽优美,古朴缠绵。

三 拉弦乐器

三弦

三弦,又名弦子,是我国传统弹拨乐器。柄很长,音箱方形,两面蒙皮,弦三根,侧抱于怀中演奏。前身可能是秦代的弦鼗,最早在北方边疆的军队中使用,当时我国北方各民族人民,曾把一种有柄的小摇鼓加以改造,在上面栓了丝弦,制成了圆形、皮面、长柄、可以弹拨的乐器。据明代杨慎《升庵外集》记载"今次三弦,始于元时",说明三弦之名最早出现于元代。明初,三弦已经是北方小曲、传奇的重要伴奏乐器;到了清代,"三弦弹戏""三弦拉戏"丰富了三弦的演奏技巧,扩大了三弦的应用范围。

三弦有多种类别,其中有大三弦和小三弦之分。大三弦,又叫"大鼓三弦"或"书弦",以伴奏北方说唱音乐大鼓书而得名。它是中音乐器,也可作低音乐器使用,音色粗犷豪放,浑厚而响亮,多用于北方说唱音乐如鼓书、弹词、单弦之伴奏和曲剧、吕剧等地方戏曲伴奏,并可独奏或参加器乐合奏。在曲艺伴奏中常居于主弦地位。小三弦,又称"曲弦",因伴奏昆曲而得名。因为流传在南方,又有"南弦""南三弦"之称。它是高音乐器,音色明亮而清脆,多

用于南方的评弹等说唱音乐的伴奏和江南丝竹、十番锣鼓、潮曲、南管等器乐合奏,并适于为昆曲、京剧、豫剧等地方戏曲伴奏。广东音乐、昆曲和苏州评弹中所用的小三弦都有差异,它们分别适应于各自的地方特色。

四 器乐合奏

明清时期,民间的鼓吹乐、丝竹乐演奏等形式遍布全国。

(一) 鼓吹乐

1. 十番锣鼓

十番锣鼓简称十番或锣鼓,流行于江南长江下游地区,特别是在无锡、扬州、宜兴等地最为盛行。明代沈德符《万历野获编》和张岱《陶庵梦忆》、清代叶梦珠《阅世编》等著作都有关于十番锣鼓演奏的简略记载,可见其明代即在江苏南部流行。曲调源于元、明南北曲牌和地方民间小曲,所用乐器较多,按演奏形式可分为笛吹锣鼓、笙吹锣鼓、粗细丝竹锣鼓和清锣鼓等多种编制。

2. 十番鼓

十番鼓是流行于江苏南部无锡、苏州和常熟等地的一种民间器乐乐种,从曲牌分析来看,有一小部分源于唐宋歌舞曲牌、词牌,大部分是明清南北曲。明代余怀《板桥杂记》《寄畅园闻歌记》中有十番鼓的记载,清代李斗《扬州画舫录》中记录了十番鼓的乐器使用情况。演奏乐手一般5至10人,主要乐器为鼓和笛。

3. 西安鼓乐

西安鼓乐是流行于陕西西安地区的民间器乐乐种。现存最早的曲谱是清康熙二十八年的抄本,可知在清初已相当流行。曲调源于宋词、元杂剧曲牌、南北曲及少量民歌小曲、器乐曲牌。演奏形式分坐乐、行乐两种。

4. 智化寺音乐

智化寺音乐又称智化寺京音乐,是北京以明正统年间修建的智化寺为中心的几处寺院的僧人递代相传地保存下来的管乐。目前存在的最早乐谱抄本是清康熙三十三年由智化寺僧人所抄的《音乐腔谱》。曲调源于唐宋词牌和元明南北曲,或民间久已流传的器乐曲牌。

5. 山西八大套

俗称八大套,是主要流行于山西五台山、定襄两县的民间器乐乐种。清中叶即在民间流传,被五台山青庙宗教音乐吸收。所用记谱符号与南宋张炎《词源》一书基本相同。所谓八大套指该乐种保存的八套传统整套器乐合奏。曲调源于民歌、民间器乐曲、戏曲曲牌和宗教音乐。

6. 辽南鼓吹

流行于辽宁省海城、牛庄、南台、鞍山和沈阳等地区的民间鼓吹乐种,明清时期已开始流传。曲调源于元、明以来的南北曲、民间器乐曲牌和民歌。辽南鼓吹分"汉吹""大牌子曲""小牌子曲""水曲"四类。演奏风格多数热烈、高亢,也有的乐曲哀怨凄凉。《江河水》一曲就是以辽南鼓吹中的笙管曲牌改编的。

（二）丝竹乐

1. 江南丝竹

江南丝竹是中国传统器乐丝竹乐的一种，流行于江苏南部和浙江一带。

在清咸丰庚申年(1860年)《秘传鞠氏琵琶谱》的手抄本中已载有《四合》一曲，《四合》这一套曲自成一系，现在流行的江南丝竹八大曲中的《行街四合》、原板《三六》《云庆》都与它有不少曲调联系。另在公元1895年李芳园所编的《南北派十三套大曲琵琶新谱》中附有《虞舜熏风曲》(俗名《老八板》)和《梅花三弄》(俗名《三落》)，这些曲谱与江南丝竹中相关曲目的旋律大致相同。因此可以这样说，至少在清代1860年以前，江南丝竹乐曲已在民间流行。

江南丝竹的最大特点就是演奏风格精细，在合奏时各个乐器声部既富有个性又互相和谐，支声性复调织体写法很有特点。乐曲多来自于民间婚丧喜庆和庙会活动的风俗音乐，有的是长期流传于民间的古典曲牌。

2. 广东音乐

广东音乐是具有鲜明地方色彩和独特风格的乐种之一，于清末民初产生和流传在广东珠江三角洲一带，内容很广，包括粤剧和潮州音乐、小曲及地方性民歌曲艺等等，现在则专指丝竹音乐。广东音乐有四百余年的历史，自明清以来，广东音乐经历了萌发期、发展期、成熟期。现有曲名和乐谱可稽的达500多首。

3. 潮州音乐

潮州音乐是主要流行于广东潮州、汕头地区的民间器乐乐种，分广场乐和室内乐两类。广场乐包括潮州大锣鼓、潮州外江锣鼓等数种，室内乐包括潮州弦诗乐、潮州笛套古乐等。潮州大锣鼓是以高亢嘹亮的吹管乐，与有特色的地方打击乐相结合而形成的大型吹打乐，演奏风格浑厚雄健，刚劲激昂。潮州弦诗乐是以弹拨乐为主，演奏古乐诗谱的丝竹乐，演奏风格纤细雅致、朴质清秀。潮州音乐的曲调源于当地民歌小调，并吸收弋阳腔、昆曲、汉调、道调和法曲的音乐。潮州大锣鼓在清咸丰年间已成熟，在流传过程中积累了丰富的曲目，如大锣鼓中以表现历史题材的传统曲目十八大套等。潮州弦诗乐的记谱沿用古老的"二四谱"，调式名称和演奏特点有轻三六、重三六、轻重三六、反线、活五等，具有独特的地方风格。

4. 福建南音

福建南音又称南曲、南管、南乐、弦管，流行于闽南泉州、晋江、厦门、龙溪、台湾等地和东南亚一带，使用乐器有琵琶(俗称"南琶")、洞箫、二弦，曲牌名称有唐代之前的《汉宫秋》《后庭花》《摩诃兜勒》，唐时的《甘州曲》《凉州曲》等。存世的南音最早谱集是清咸丰年间刊印的《文焕堂初刻指谱》。曲调受大曲、宋词、元曲、昆腔、弋阳腔、佛曲以及其他地方戏曲、民间音乐的影响，形成了自身的风格特点。乐队编制分为上四管与下四管，演奏风格上四管比较清闲淡雅，下四管比较活泼流畅。南音的曲目分为"指""谱""曲"三大类，"指"是有唱词、乐谱和琵琶演奏符号的大型套曲，每套有一个故事情节；"谱"是有标题的器乐套曲；"曲"是结构简短、词曲活泼的散曲。

五 记谱法

（一）工尺谱

工尺谱历史悠久。唐代即已使用燕乐半字谱，如敦煌千佛洞发现的后唐明宗长兴四年（933年）写本《唐人大曲谱》；至宋代即为俗字谱，如张炎《词源》中所记的谱字，姜夔《白石道人歌曲》的旁谱、陈元靓《事林广记》中的管色谱等；一直发展到明、清通行的工尺谱。这种记谱法到清乾嘉年间，出现一种用工尺谱记写的管弦乐合奏总谱——《弦索备考》，即《弦索十三套》。

近代常见的工尺谱，一般用"合、四、一、上、尺、工、凡、六、五、乙"等字样作为表示音高（同时也是唱名）的基本符号〔可等于 sol、la、si、do、re、mi、fa（或升 fa）、sol、la、si〕，如表示比"乙"更高的音，则在"尺、工"等字的左旁加"亻"号；如表示比"合"更低的音，则在"工、尺"等字的末笔曳尾。

工尺谱用"、"或"×、—"或"囗、○、●、△"等作为节拍符号，也就是板眼符号。工尺谱的记写格式，通常用竖行从右至左记写，板眼符号记在工尺字的右边，每句的末尾用空位表示。

（二）二四谱

二四谱在潮州音乐中使用年代较为久远，是流传于广东潮汕及福建漳州等地的一种古老记谱法，多用于潮州弦诗、潮剧及白字戏中。以二、三、四、五、六表示音阶各音级的音高，即 sol、la、do、re、mi，其高八度的 sol、la 以七、八记之。二四谱基于五声音阶，当其以七声出现时，"二变"之音（降 si、降 fa）则是将原三、六（la、mi）两音提高一个二度（游移的二度）而获得。二四谱中的调式名称和演奏特点是根据"二四谱"形成和产生而变化的，如轻三六、重三六、轻重三六、反线、活五等。这些变化使旋律色彩更加丰富，并形成了独特的地方风格。自明清以来，正字、西秦、昆腔、外江等剧种音乐传入潮州，工尺谱也随之传入。因而在二四谱上的三、六两音重奏时，也常插上"乙"和"凡"两个偏音。

第五节　乐律理论

随着明代术数的发展，乐律学也取得了划时代的进步，明代的朱载堉在乐律上有着杰出的贡献，他的"新法密率"可谓是数理生律法的高峰，他所创造的十二平均律比西方还要早半个多世纪。此外，朱载堉还对管律方法进行了重大的改革。其发表的《律历融通》《律学新说》等律学专著，对研究乐律理论有着重要的作用。

朱载堉在律学上做出了杰出的贡献，并且拥有六项世界第一。他第一个创造了十二平

均律;第一个制造出按十二平均律发音原理发音的乐器——弦准;第一个发现"异径管律"的规律;此外他还在其他领域有着重要的贡献,比如他第一个在算盘上(81档)进行开方计算;第一个得出求解等比数列的方法;第一个创立"舞学"一词,并规定了内容和大纲。

一 朱载堉的"新法密率"

明代律学家朱载堉(1536—约1611)利用等比数列作为计算原理,从而确定了一种律制,叫"十二平均律",或称"十二等程律",这种生律法的数理原则称作"新法密率"。该律制发表于他的著作《律历融通》(1581年)和《律学新说》(1584年)上,它的发现比西方早了半个多世纪。是世界上最早的平均律。其中《律历融通》和《律学新说》中对"新法密率"的记载十分详细,《律历融通》成书于1581年,《律学新说》成书于1584年。新法密率的确立是明朝律学上的一大成就,更是中国乐律学的一大发展。

朱载堉有"律圣"之称,同时又是著名的历学家、数学家、艺术家、科学家。朱载堉字伯勤,号句曲山人,青年时自号"狂生""山阳酒狂仙客",又称"端清世子",《明史·卷一百十九·列传第七》中记有"卒谥端清"。朱载堉祖籍安徽省凤阳县,生于怀庆府河内县(今河南省沁阳市),系明太祖朱元璋八世孙,明成祖朱棣的第七世孙,明仁宗朱高炽的第六代孙,郑藩王族嫡世。据《明史·卷一百十九·列传第七》记载:"厚烷自少至老,布衣蔬食。"朱载堉的父亲郑恭王朱厚烷一生布衣素食,极其简朴,但他能书善文,精通音律乐谱,朱载堉自幼深受影响,喜欢音乐、数学,聪明过人。

"新法密率"采用了等比数列的概念,即相邻(半音)两律的弦长之比是相等的。根据这种计算原理与方法,推算出密率=1.059463094359295264561825…。与西洋十二平均律相比,它们的计算原理相同,虽然前者是弦长之比,后者是振动频率之比,但比值完全相同。

二 朱载堉的"异径管律"

朱载堉的"异径管律"是律学理论的另一成果,是对管律方法的一大重要改革。晋代荀勖是我国古代乐律理论史上的第一个找管口校正数的人,他从管乐器的长度上找管口校正数。而朱载堉找到了较完满的吹管乐器的管口校正方法,与荀勖不同的是,他从管口的内径不同上找管口的校正方法。

第六节 乐书与乐论

明清时期,文献资料卷帙浩繁,但由于近代的种种战争,很多文献资料惨遭损害。我们在硝烟战火中损失了大量宝贵的文化遗产,更有大量书目被抢占一空,流亡海外。尽管如此,我国的文献书籍数目依旧如恒河沙数,这一时期关于音乐文化的书目文献,依然是研究

明清音乐的重要资料来源。皇家、官方、正统文献,包括明代的《永乐大典》,清代的《古今图书集成》《四库全书》等,其中关于音乐的记载十分丰富。官僚、文人、学者的文史文论,包括《三才图会》《焚书》《曲律》《山歌》《竟山乐录》《溪山琴况》等,这其中不乏音乐专著。寒士、稗官野史笔记小说的创作可谓是达到鼎盛时期,包括《客座赘语》《板桥杂记》《扬州画舫录》《闲情偶寄》《四友斋丛说》《万历野获编》等,此外还有相当多的野史笔记,是研究明清俗曲、俗文化的重要资料依据。

一 官方正统文献音乐记述

（一）《明史》

《明史》是二十四史的最后一部,共332卷,包括本纪24卷,志75卷,列传220卷,表13卷。其中有《乐志》3卷,主要记述了明代的乐器及乐章制度。

（二）《清史稿》

《清史稿》是二十五史之一,赵尔巽主编。全书536卷,其中本纪25卷,志142卷,表53卷,列传316卷。对音乐的记载主要在《乐志》和《艺文志》当中,是研究清代音乐史的重要参考资料。

（三）《永乐大典》

《永乐大典》是中国最著名的一部古代典籍,也是迄今为止世界最大的百科全书。编撰于明永乐年间,初名《文献大成》,是中国百科全书式的文献集,全书目录60卷,正文22 877卷,装成11 095册,约3.7亿字。《永乐大典》惨遭浩劫,大多亡于战火,今存不到800卷。《永乐大典》作为世界上著名的百科全书,显示了古代汉族文化的光辉成就,是一部集大成的旷世大典。

《永乐大典》是一部类书,编纂于明朝永乐年间,历时六年(1403年—1408年)编修完成。它保存了14世纪以前中国历史地理、文学艺术、哲学宗教和其他百科文献,与法国狄德罗编纂的百科全书和英国的《大英百科全书》相比,都要早300多年,堪称世界文化遗产的珍品。据粗略统计,《永乐大典》采择和保存的古代典籍有七八千种之多,数量是前代《艺文类聚》《太平御览》《册府元龟》等大型类书的五六倍,就是清代编纂的大型丛书《四库全书》,收书也不过3 000多种。

（四）《古今图书集成》

《古今图书集成》,全书共10 000卷,目录40卷,共分为5 020册、520函、42万余筒子页,1亿6千万字,内容分为6汇编、32典、6 117部。原名《古今图书汇编》,是清朝康熙时期由福建侯官人陈梦雷(1650—1741)所编辑的大型类书。本书编辑历时28年,是现存规模最大、资料最丰富的类书。康熙皇帝钦赐书名,雍正皇帝写序,《古今图书集成》为此冠名"钦定",开始于康熙四十年(1701年),印制完成于雍正六年(1728年),历时两朝28年,采集广

博,内容丰富。全书按天、地、人、物、事次序展开,规模宏大、分类细密、纵横交错,举凡天文地理、人伦规范、文史哲学、自然艺术、经济政治、教育科举、农桑渔牧、医药良方、百家考工等无所不包,图文并茂,因而成为查找古代资料文献的十分重要的百科全书。

(五)《四库全书》

《四库全书》是乾隆皇帝在"文字狱"的背景下亲自组织的中国历史上一部规模最大的丛书。1772年开始,经十年编成。丛书分经、史、子、集四部,故名四库。据文津阁藏本,该书共收录古籍3 503种,79 337卷,装订成3.6万余册,保存了丰富的文献资料,但编纂过程中,书籍遭遇了大量搜罗、查禁、删改和焚毁、篡改等。"四库"之名,是初唐官方藏书分为"经、史、子、集"四个书库,号称"四部库书",或"四库之书"。"经、史、子、集"四分法是古代图书分类的主要方法,它基本上囊括了古代所有图书,故称"全书"。

文人学者文论音乐记述

(一)《三才图会》

《三才图会》又名《三才图说》,是由明朝人王圻及其儿子王思义撰写的百科式图录类书。书成于明万历年间,共一百零八卷。所谓"三才",即指"天""地""人",此书就是要说明这三界中的一切。

该书内容上至天文,下至地理,中及人物,分天文、地理、人物、时令、宫室、器用、身体、衣服、人事、仪制、珍宝、文史、鸟兽、草木等十四门。前三门为王圻所撰,时令以下十一门为思义所撰,全书又经思义以十年之力加以详核,始成就绪。每门之下分卷,条记事物,取材广泛,所记事物,先有绘图,后有论说,图文并茂,相为印证。此书为形象地了解和研究明代的宫室、器用、服制和仪仗制度等提供了大量资料。书中图谱多取之于他书,间有冗杂、虚构之弊,有些图书加了一些想象及神话色彩。而当中一些地图是改编自传教士带来的国外地图,所以《三才图会》被誉为明朝绘图类书的佼佼者。

(二)《焚书》

《焚书》,哲学、文学性著作,明朝李贽著。李贽(1527—1602),明代官员、思想家、禅师、文学家,泰州学派的一代宗师。初姓林;名载贽,后改姓李,名贽,字宏甫,号卓吾,别号温陵居士、百泉居士等。嘉靖三十一年举人,不应会试。历共城知县、国子监博士,万历中为姚安知府。旋弃官,寄寓黄安、麻城。在麻城讲学时,从者数千人,中杂妇女,晚年往来南北两京等地,被诬,下狱,自刎死。他在社会价值导向方面,批判重农抑商,扬商贾功绩,倡导功利价值,符合明中后期资本主义萌芽的发展要求。

《焚书》又称《李氏焚书》,6卷。李贽于万历十八年(1590年)64岁高龄时著成此书。他死后由门人汪本钶编辑成集,刻于万历四十六年(1618年)的《续焚书》,5卷。两书收录了这位著名思想家、文学家生前所写的书信、杂著、史评、诗文、读史短文等,表明了他的政治思想和哲学思想,是研究李贽生平和思想的重要著作。《焚书》《续焚书》是李贽反对封建传统思

想的力作。书中对儒家和程朱理学的大胆批判所表现的反传统、反权威、反教条精神,启迪与鼓舞了当时及后来的进步学者,对人们解放思想,摆脱封建传统思想的束缚,产生了极大的影响,因而被统治阶级视为洪水猛兽。李贽也深知其见解为世所不容,故将著作名之为《焚书》。明清二代本书屡遭焚烧,却是屡焚屡刻,在民间广为流传。李贽不屈不挠的斗争精神也成为后世之楷模,五四时期进步的思想家把他当作反孔的先驱。

在音乐美学方面,有《焚书·卷三·童心说》一篇,李贽根据"童心说",明确主张崇尚"自然之道"的美学思想,《焚书·卷五·琴赋》中即有记载:"盖自然之道,得手应心,其妙固若此也。"要求音乐抒发人的自然性情,而不束缚于性情之外的礼义,这样才能"刺心""动人"。如《焚书·卷四·读若无母寄书》中记载:"言出至情,自然刺心,自然动人,自然令人痛哭。"这种音乐美学思想蕴含着主体性原则,是《庄子》的"法天贵真"、嵇康《释私论》的"越名教而任自然"、唐代韩愈《送孟东野序》文中"大凡物不得其平则鸣"等思想的继承与发展,是对传统礼乐思想的有力冲击,具有反封建的意义,对后世的汤显祖、冯梦龙等产生很大的影响。

(三)《曲律》

《曲律》是一部戏曲论著,一共四十章。明代戏曲作家、曲论家王骥德所著。王骥德,字伯良,一字伯骏,号方诸生,别署秦楼外史,会稽(今浙江绍兴)人。是徐渭的弟子。与沈璟也过从甚密,曾为沈璟的《南九宫十三调谱》作序。《曲律》的理论思想是非常丰富的,涉戏曲、散曲创作的多种方面,既有比较深入的理论探讨,又有技巧法则的揭示。

其理论思想主要有:第一,对于戏曲艺术的本体特性作了深入的探讨。《曲律·卷三·论剧戏第三十》中写道:"其词、格俱妙,大雅与当行参间,可演可传,上之上也。词藻工,句意妙,而不谐里耳,为案头之书,已落第二义。"这个观念表明了王骥德对戏曲艺术的舞台性和文学性关系的认识,"可演可传"的提出说明《曲律》对戏曲本体认识也有了新的发展。第二,在《杂论》中,王骥德更提出了戏曲艺术"并曲与白而歌舞登"的戏曲形态论,并认为,成熟的戏曲艺术还须有"现成本子"作为基础,有着"日此伎俩"的相对稳定性。如《曲律·杂论第三十九上》中记载:"古之优人,第以谐谑滑稽供人主喜笑,未有并曲与白而歌舞登场,如今之戏子者。又皆优人自造科套,非如今日习现成本子,俟主人拣择,而日日此伎俩也。"正是基于这种认识,《曲律》在理论研究上与以前的戏曲论著相比有了明显的拓展,除"曲辞"和"音律"等研究对象外,戏曲结构、戏曲人物、戏曲科诨、宾白等也在《曲律》中作出了探讨。第三,《曲律》对"沈汤之争"也作出了颇为公允的评价,在某种程度上可以说《曲律》是对这场争论的一个理论性总结。

(四)《山歌》

《山歌》是明代民歌专集,又名《童痴二弄》,明末文学家、民间文艺编纂家冯梦龙编纂。冯梦龙(1574—1646),字犹龙。他的诗文、小说、戏曲都有一定成就。但一生的大部分精力都放在对通俗文学、民间文学的搜集、整理和介绍上。除《山歌》外,还搜集、编辑了民歌俗曲集《挂枝儿》(又名《童痴一弄》)、民间笑话集《笑府》等。

冯梦龙认为"但有假诗文,无假山歌",旗帜鲜明地肯定了桑间濮上之音,郑卫之音,肯定

作为"民音性情之响"的山歌,这是对推崇雅乐贬斥俗乐的传统思想的勇敢挑战,具有反封建的意义。

《山歌》在编辑体例上,打破了前人单纯按体裁分类的惯例,而以内容为主,兼顾体裁并辅以必要的说明评注。《山歌》共10卷,收吴歌356首,桐城时兴歌24首,是冯梦龙按"情真"的标准选入的,基本上是反映男女爱情(特别是私情)生活的作品。其中不少篇章,唱出青年男女对爱情热烈、勇敢的追求,具有明显的反封建礼教的意义和较强的艺术感染力。表现方法上大量采用比兴手法,形象鲜明,语言接近口语,对双关语、谚语、歇后语也有所应用。作品具有较浓的生活气息。该书对研究民歌的发展以及明代社会生活均有参考作用。特别是书前编者所写的《叙山歌》及书中的大量评注,更是研究冯梦龙民间文艺思想的重要资料。

(五)《竟山乐录》

《竟山乐录》是清代毛奇龄撰写的乐律著作,又名《古乐复兴录》,共计四卷,约成书于1680年。全书从乐学和律学两方面对历来种种说法阐述自己的见解。毛奇龄(1623—1716),清初经学家、文学家,与兄毛万龄并称为"江东二毛"。原名甡,又名初晴,字大可,又字于一、齐于,号秋晴,又号初晴、晚晴等,萧山城厢镇(今属浙江)人。以郡望西河,学者称"西河先生"。明末诸生,清初参与抗清军事,流亡多年始出。康熙时荐举博学鸿词科,授检讨,充明史馆纂修官。寻假归不复出。治经史及音韵学,著述极富。

据《竟山乐录·卷三·乐不分古今》记载,毛奇龄认为贵雅贱俗是自暴自弃,故而"设为雅俗之辨,欲使知音者勿过尊古,勿过贱今",从而重视俗乐、今乐。又认为五声配五行、五事、五色是无用之论,是欺人之学,并针锋相对,主张求声以明乐。这都是对儒家保守思想、繁琐哲学的有力批判,有利于音乐艺术的发展。

(六)《溪山琴况》

《溪山琴况》堪称中国古代古琴巨作。作者徐上瀛,作书于崇祯十四年(1641年)。"琴况",即琴(琴音、琴乐)之状况、意态(形)与况味、情趣(神)。崔遵度(953—1020),北宋琴家,著有《琴笺》,为当时主要的琴学著作之一,他明确提出了"清丽而静,和润而远"的美学思想,对琴文化的发展起到很大作用。徐上瀛根据他的"清丽而静,和润而远"的原则,按照唐代司空图《二十四诗品》,又根据清初庄臻凤的《琴声十六法》,进一步提出二十四琴况,即和、静、清、远、古、淡、恬、逸、雅、丽、亮、采、洁、润、圆、坚、宏、细、溜、健、轻、重、迟、速。《溪山琴况》是古琴音乐美学思想的集大成者,对清代琴论与古琴艺术有很大影响。

三 野史笔记小说音乐记述

(一)《客座赘语》

《客座赘语》为明代顾起元(1565—1628)所著的史料笔记,成书于明神宗万历四十五年(1617年)。全书10卷,计文467篇,记述明朝南都金陵(今南京)地区的地理形势、水陆交通、户籍赋役、街道坊厢、山川河流、名胜古迹、方言俗语、名物称谓、天文历法、科举制度、风

土人情、习俗变化、僧尼寺庙、历史掌故、名人传略、名人轶事、文学美术、论著方志、书画金石、历代碑刻、经义注疏、考据辩论、传说故事、酒茶果品、花鸟虫鱼、衣冠服饰等,内容丰富多彩。其中有很多关于南京地区的音乐人文事迹的记载,是研究江苏地区音乐的重要资料。

(二)《板桥杂记》

《板桥杂记》,明末清初文学家余怀(1616—1696)所著。余怀,字澹心,一字无怀,号曼翁、广霞,又号壶山外史、寒铁道人,晚年自号鬘持老人。福建莆田黄石人,侨居南京,因此自称江宁余怀、白下余怀。晚年退隐吴门,漫游支硎、灵岩之间,征歌选曲,与杜浚、白梦鼎齐名,时称"余、杜、白"。全书分上卷、中卷、下卷。收选了一些优秀的小品文,记述了明朝末年南京十里秦淮南岸的长板桥一带旧院诸名妓的情况及有关各方面的见闻。该书对音乐的记述很多,该书对研究明清时期的地方音乐有很大的帮助。

(三)《扬州画舫录》

《扬州画舫录》是李斗所著的清代笔记集,共十八卷。书中记载了扬州一地的园亭奇观、风土人情,甚至还有大量戏曲等音乐史料,为研究清代戏曲音乐提供了宝贵的材料。李斗,字北有,号艾塘,江苏仪征人。生卒年不详,生活于乾隆年间。著有《永报堂诗集》,内含《奇酸记传奇》和《岁星记传奇》两部戏曲作品。

(四)《闲情偶寄》

《闲情偶寄》是我国最早系统论述戏曲理论的专著。明末清初著名戏曲家李渔所著。作者李渔(1610—1680),原名仙侣,字谪凡,中年改名李渔,号笠翁,李渔是中国古代文学史上卓有成就的作家之一,他一生辛勤笔耕,创作了许多作品。主要著作有《风筝误》《意中缘》《蜃中楼》《凰求凤》《巧团圆》等,其中《风筝误》是其代表作。书中包括词曲、演习、声容、居室、器玩、饮馔、种植、颐养等八部,内容丰富繁多,戏曲理论、养生之道、园林建筑尽收其内。其中涉及戏曲理论的只有《词曲部》《演习部》《声容部》,而《词曲部》更是将清传奇剧各个方面都描述得非常透彻。

据《闲情偶寄》卷一《词曲部上》、卷二《词曲部下》记载,在词曲方面,李渔要求结构上需做到"戒讽刺、立主脑、脱窠臼、密针线、减头绪、戒荒唐、审虚实"七个方面;词采上总结出"贵显浅、重机趣、戒浮泛、忌填塞"四点;宾白上要求"声务铿锵、文贵洁净、意取尖新、少用方言"等方面;科诨上包括"忌俗恶、重关系、贵自然"等内容;格局上包括"家门、冲场、出角色、小收煞、大收煞、填词余论"六个部分。据《闲情偶寄》卷二《演习部》记载,在演习方面,李渔要求选剧上要"别古今、剂冷热";变调上总结出"缩长为短、变旧成新";授曲上需"解明曲意、调熟字音、字忌模糊"等;教白上提出"高低抑扬、缓急顿挫"等;脱套上希望改变衣冠、声音、语言、科诨上的恶习。

(五)《万历野获编》

沈德符搜集两宋以来的历史资料,仿欧阳修《归田录》之体例所著《万历野获编》,为研究

明代史的重要参考书。此书原未分类,直至清康熙年间,桐乡人钱枋才分类编排为三十卷、四十八门,另有《补遗》四卷。书中上记朝章掌故,下记风土人情、琐事轶闻,举凡内阁原委、词林雅故,以及词曲技艺、士女谐谑,无不毕陈。在明代,尤其是世宗、神宗两朝的掌故,此编所记,最为详赡,是资料十分丰富的明代笔记。

(六)《四友斋丛说》

《四友斋丛说》又名《四友斋书画论》,是中国明代书画史论杂著,何良俊撰。何良俊,字元朗,号柘湖居士,华亭(今上海松江县)人。嘉靖中以岁贡生入国学,授南京翰林院孔目。弃官归家后,移居苏州,与张之象、文徵明父子交游,论书画颇受文氏影响。他博学多闻,爱好书画,富于收藏,亦能鉴别,著有《何翰林集》。《四友斋丛说》初刻于隆庆三年(1569年),书画论之写成当不晚于此时。此书有三十八卷,为笔记杂著体,内容遍涉各个领域。其中卷二十七为书论,卷二十八、二十九为画论。

四 乐谱

(一)《神奇秘谱》

《神奇秘谱》(图7-4)是明太祖的儿子朱权编纂的古琴谱集,成书于明初洪熙乙巳年(1425年),是现存最早的琴曲专集。全书共分三卷。上卷称《太古神品》,收十六首作品。在各曲之前都写有详尽的题解,将琴曲的渊源演变情况和乐曲的表现内容作了介绍,段落、指法、音位也标写得很清楚,是研究古琴音乐的重要资料,具有很高的使用价值和史料价值。中、下卷称《霞外神品》,收四十八曲。这些传谱是编者昔日所学的曲子,其中有源于汉代的《雉朝飞》《楚歌》;有据晋代笛曲改编的《梅花三弄》,有传自南北朝西曲民歌的《乌夜啼》,有唐代流行的《大胡笳》,还有南宋浙派名师郭沔(郭楚望)的《潇湘水云》、毛敏仲的《樵歌》等。这一部分作品曾经长期活跃于古代琴坛,具有旺盛的艺术生命力。

图7-4 《神奇秘谱》

(二)《高和江东》

《高和江东》为明代琵琶谱抄本,注明抄毕于明嘉靖七年重阳节,比我国正式刊行的第一本琵琶谱《华秋苹琵琶谱》早290年,是目前仅见的一份明代琵琶谱。

(三)《九宫大成南北词宫谱》

《九宫大成南北词宫谱》成书于清乾隆十一年,由庄亲王允禄等奉旨编纂。全书计82卷,以工尺谱式记录南北曲曲牌2094个,连同变体共4466个。包括唐宋词、宋元诸宫调、元

明散曲、南戏、北杂剧、明清传奇等内容。其中北曲 185 套,南北合套 36 套。

(四)《纳书楹曲谱》

《纳书楹曲谱》是一本戏曲谱集,成书于清乾隆五十七年(1792 年),由江苏苏州人叶堂(怀庭)编辑,共 14 卷,收有昆曲单折戏和散曲诸宫调以及时剧共 360 余出。

(五)《华秋苹琵琶谱》

《华秋苹琵琶谱》(图 7-5),简称《琵琶谱》,全称为《南北二派秘本琵琶真传》,是我国第一部正式出版的琵琶谱集,刊印于清嘉庆二十三年(1818 年),分三卷。华秋苹,名文彬,字伯雅,江苏无锡人,是一位出色的琵琶演奏家,且因他主编的《华氏谱》而开创了近代最早的琵琶流派——无锡派,无锡地区及江南乃至北方琵琶艺术的发展,均受到华氏及其乐谱的影响。卷上收直隶王君锡所传西板十二曲、附杂板一曲。卷中、卷下收浙江陈牧夫传大曲 6 套、小曲 62 首,收有《十面埋伏》《霸王卸甲》《海青拿天鹅》《月儿高》等名曲。《琵琶谱》以工尺谱记写乐谱,并为琵琶创订了完整的指法符号。

图 7-5 《华秋苹琵琶谱》

(六)《弦索备考》

《弦索备考》是清嘉庆十九年蒙古族文人荣斋编撰整理的一本器乐合奏曲谱。除用总谱形式外,四件乐器均有分谱,分别是琵琶、弦子、筝、二胡。这部曲谱收录了 13 个套曲,故又称《弦索十三套》。

(七)《南北派十三套大曲琵琶新谱》

《南北派十三套大曲琵琶新谱》刊行于清光绪二十一年,共收录了流行于江浙一带的琵琶大曲 13 套,小曲 8 套,编者李芳园,清末秀才,浙江平湖人,从小喜爱琵琶,自号"琵琶癖",号称"平湖派"。

(八)《借云馆曲谱》

《借云馆曲谱》是清代华秋苹所编的明清小曲集,使用工尺谱记写,辑录了10部明清以来流行的小曲。分别是《三阳开泰》《软平调》《五瓣梅》(由5个小曲《满江红》《银纽丝》《红绣鞋》《扬州歌》《马头调》连缀成套组成)《题牡丹亭后》《琴曲》(用于昆曲《玉簪记·琴挑》)《番腔》(用于昆曲《牧羊记·望乡》)《咏风花雪月》(分风、花、雪、月四阕)《清平调》《京剪靛花》(《剪靛花》的变体)《马头调》(一只长曲,有带把的帮腔)等。《借云馆曲谱》主要部分是《借云馆小唱》,小唱又叫小曲、杂曲、时曲,大多源于民歌。这些曲调广泛流行于城镇和乡村,演唱时有琵琶、三弦、月琴、板拍等乐器伴奏。自明代起就有人收集小曲,但是多为歌词集。而此谱是《明清俗曲》中少有的音乐曲调谱集。该谱集最后还附有《借云馆韵略》,辑有《出字收音总诀》《辨声捷诀》《四声唱法所益》等篇章,记载了当时小曲演唱的用韵和演唱技术方面的要求和经验。

(九)《小慧集》

《小慧集》及《续小慧集》是清代贮香主人所辑录的一部具有百科知识性质的集丛图书。《小慧集》全12卷,《续小慧集》6卷。该书为巾箱本,大约刊刻于清朝道光十七年(1837年)。《小慧集》中的"小调谱""板桥道情"则辑录了不仅在当时流行,并仍然为今天我们所熟知的作品及其乐谱。

明清俗曲是中国传统音乐中独具特色的一类音乐体裁。《小慧集》中的"小调谱"是明清俗曲作品中重要的作品曲集之一,是了解明清俗曲原始音乐形态,以及认识明清俗曲音乐文化的重要依据。其中所收的以工尺谱记谱形式记录的七首音乐作品:《纱窗调》《绣荷包》《叹五更》《红绣鞋》《杨柳青》《凄凉调》《鲜花调》,以及《续小慧集》卷三中收录的《道情工谱》,这些作品都与我国今天传统民间音乐中的同名、同形态的作品有着极深的渊源关系。无论是文词内容的神韵,还是音乐形态的内核都与当代传统民间音乐息息相通。

(十)《一素子琵琶谱》

清代乾隆二十七年(1762年)有一署名为"一素子"的琵琶谱手抄本,"一素子"可能是笔名,现称作《一素子琵琶谱》,藏于中国音乐研究所。据研究,该抄本可能早于《华氏谱》,但由于流传范围不太广等缘故,它不为一般琵琶家所知晓。该乐谱记载了8首古调,并称之为"正音古传"的"八操",分别是《锦上添花》(三弦共此)、《张生游记》(三弦共此)、《鱼嬉春水》(三弦共此)、《龙飞凤舞》(三弦专用)、《霸王卸甲》(一名《四面埋伏》,琵琶专用)、《炮打襄阳》(一名《将军令》,琵琶专用)、《狮子滚球》(琵琶专用)、《平沙落雁》(琵琶专用)。另外还有6首新调,分别是《娇容三变》(通《凄凉古调》)、《昭君出塞》(通《石上流泉》)、《金镯银匙》(通《串珠帘》)、《秋灿芙蓉》(通《思春》)、《杨妃醉舞》(通《月儿高》)、《月映西湖》(又名《出塞》),这6首均是当时的民间乐曲。该谱抄录者或演奏者本人精通三弦。据《一素子琵琶谱》中的《援琴三辩》记载"琴者,贵在音,音出自法,法属谱,谱重板"中所强调的"板"就是南曲的特点,再加上该谱集中收录的曲谱大多为南派曲,因此,抄录者也擅长演奏南派琵琶。再有,

《霸王卸甲》又叫《四面埋伏》这种说法,在其他谱本中并未见过。这两首曲子在曲调方面有相似之处,可谓是姊妹篇,据考证,《霸王卸甲》的创作年代比《十面埋伏》更悠久。

(十一)《闲叙幽音》(《鞠士林琵琶谱》)

浦东派琵琶的始祖可追溯至清乾嘉年间浦东南汇的鞠士林。现有1860年的《闲叙幽音》传抄本存世。《闲叙幽音》的名称来源于扉页上的"秘传鞠氏琵琶谱抄本,闲叙幽音,咸丰庚甲年抄,上洋兰馨室藏版"等字样。该乐谱记载了琵琶曲22首,其中有12首与《华氏谱》相同。

附:江苏古代音乐史(七)

——明、清时代江南文化的沁人心脾

1368年,朱元璋建立了明朝,赶走了占据中原的蒙古人,定都南京。当时,今天整个江苏省和安徽省的各府和直隶州直属中央,称为直隶,后改为南直隶。后来,在江苏省境内共设有7个府,其中位于江南的有5个,分别是应天府(南京)、苏州府、松江府、常州府和镇江府。位于江北的只有2个,为扬州府和淮安府。之后,永乐皇帝朱棣迁都北京,此后南北两京和两直隶并立200多年。江苏南部苏州等地,由于繁荣的纺织工业继续成为全中国的经济中心,并且是工业化和城市化程度最高的地方。同时这一带的文化水准也是全国最高的,产生的状元人数在全国科举考试中长期稳占一个很大的比重,给全国的文化性格和审美趣味带来深远的影响。扬州和淮安两座府城因为是京杭大运河上的贸易控制点,因而名列中国长江以北少数几个最繁荣的城市之中。

1645年,清朝军队攻占扬州和南京,俘虏了南明弘光皇帝,随即将南直隶改为江南省。之后,由于江南省规模过大,分设江苏省和安徽省,江苏由此得名。在清代,江苏巡抚驻扎在苏州,安徽巡抚驻扎在安庆,在南京则设有节制江苏、安徽、江西三省的两江总督。江苏、安徽两省的乡试,则始终共用同一个江南贡院,位在南京。两淮盐运使驻扎在扬州,负责管理在全国具有重要影响的两淮盐场。1840年,鸦片战争开始,以及后来的太平天国运动,都对江苏造成了很大的影响。当时太平天国还一度定都南京,改名为天京。持续多年的激烈战斗使得江苏省损失极其惨重,主要城市如南京、清江浦(今淮安市),以及苏州、扬州的繁华街道,都受到了毁灭性的破坏,也对当时的文化发展产生了一定的影响。

但明清时期江苏的音乐文化却发展良好,种类丰富,内容繁多,每个地区都拥有很多独特的地方音乐,如地方戏剧、曲艺等。在乐人方面,更是出现众多富有音乐造诣的人士,有的甚至在音乐的传承与发展中起到了不可或缺的作用。

一 乐歌

吴歌《挂枝儿》《山歌》

明代冯梦龙采录宋元到明中叶流传在民间的大量吴歌,辑录成《山歌》《挂枝儿》。清代长篇叙事吴歌的发展更为成熟繁荣,经书商刊刻、文人传抄和民间艺人的口传,保存了大量长篇叙事吴歌。

《挂枝儿》和《山歌》是明代文学家冯梦龙编纂整理的两部民间时调歌曲专集。冯梦龙(1574—1646),吴县长洲(今江苏苏州)人,字犹龙,别号龙子犹,其室名墨憨斋。《挂枝儿》,又名《童痴一弄》,共十卷,今存三百七十九首,大都是江南人依北方俗曲所作;《山歌》,又名《童痴二弄》,共十卷,三百八十首,其中包括一些上千字的长篇,绝大部分是用吴语写成的吴地民歌。《挂枝儿》中的情歌常写得热烈而曲折细致,生活的真实感极强。《山歌》也是以写男女私情为主,其放肆程度,又较《挂枝儿》为甚。这里面难免有些过分之处,但总体上还是表现了人们对不自由的生活现实的抗争。《山歌》中的长篇,大都是故事性的,说白和唱相杂,语气生动、情绪活泼的特点比那些短篇表现得更加充分,是研究吴地民间文艺的极好材料。

《挂枝儿》《山歌》也收录在《明清民歌时调集》中。《明清民歌时调集》,又称《情经》,是一部明清民歌集,共收有《挂枝儿》《山歌》《霓裳续谱》《白雪遗音》四部民歌集。

二 戏曲

(一)昆曲、苏剧

苏州是昆曲和苏剧的故乡。中国首个世界级非物质文化遗产项目昆曲,兴起于元末明初时苏州的昆山、太仓一带,自明代隆庆、万历之交,至清代康熙、嘉庆年间,昆曲由于得到革新而迅速兴盛,其时在苏州城镇、乡村,人们对昆曲迷恋到了如醉如狂的地步,组织业余班社,举行唱曲活动,一年一度的虎丘曲会,几至"倾城阖户""唱者千百"。如明代袁宏道散文《虎丘记》中描述:"每至是日,倾城阖户,连臂而至。""布席之初,唱者千百,声若聚蚊,不可辨识。"在昆曲鼎盛时期,以苏州为中心,其流布范围几乎遍及全国各大城市,独霸剧坛二百余年。昆曲的繁荣,涌现了一大批优秀的演员,也出现了一批著名的作家,为后人留下了一大批著名的传奇剧本。如昆曲《牡丹亭》《窦娥冤》,其中《牡丹亭》由著名作家白先勇于2004年4月重新主持制作,各地艺术家携手打造的"青春版"昆曲《牡丹亭》至今已经在世界各地巡演一百多场,场场爆满,并且登陆奥地利维也纳金色大厅,为昆曲的复兴,打下了坚实的基础。

(二)锡剧

锡剧俗称"无锡滩簧"。据文学记载,清代乾隆至嘉庆年间(1736—1820),无锡、江阴、武

进等地已盛行滩簧，后来在苏南地区极为流行。新中国成立后，从原有的太湖地区逐渐流传至长江三角洲。20世纪五六十年代，是锡剧的"黄金时代"，上海的嘉定、金山、青浦、奉贤等县及浙江的嘉兴、安徽的郎溪等地，有锡剧团四十余个。锡剧一跃成为华东三大剧种之一，列为江苏主要地方戏曲剧种之一。目前，江苏省内有锡剧团十多个。锡剧在民国时期被称为"新戏"，抗日战争时期被称为"文戏"，新中国成立前后被称为"常锡剧"，至1954年"华东区戏曲观摩演出大会"后开始统称为"锡剧"。

（三）淮海戏

淮海戏是一种主要流行于江苏北部的连云港市、宿迁市及淮安市、盐城市等北部城乡的戏曲剧种。源出于海州、灌云、沭阳一带流行的"拉魂腔"，因以板三弦伴奏，又称"三刮调"。早期是沿门说唱民间故事的"门头词"，清道光十年（1830年）后，艺人自由结班发展成为打地摊演出的小戏。淮海戏以沭阳方言为标准音，并结合兼顾附近的泗阳、海州乡音。有东北和西南两大表演流派，前者以唱工闻名，后者以做工见佳。

（四）淮剧

淮剧又名江淮戏，流行于江苏省、上海市和安徽省部分地区。清代中叶，江苏盐城、阜宁一带，民间流行着一种由农民号子和田歌"僮僮腔""栽秧调"发展而成的说唱形式"门叹词"，形式为一人单唱或二人对唱，仅以竹板击节。后与民间酬神的"香火戏"结合演出，被称为"江北小戏"。之后，又受徽戏和京戏的影响，在唱腔、表演和剧目等方面逐渐丰富，形成了淮剧。淮剧以盐城一带方言为基调，所以显得很柔情。早期淮剧以"老淮调"和"靠把调"为主，唱腔基本上是曲牌联缀结构，未采用管弦乐器演奏。1930年前后，戴宝雨、梁广友、谢长钰等人，又在"香火调"的基础上，开始创作了采用二胡伴奏的一些新调，因二胡用琴弓拉奏，故名"拉调"。这使淮剧的表演艺术得到了较大的提高，流动地区也从盐城、阜宁、淮安一带，逐步扩大而流布江苏全省。1912年，淮剧艺人何孔德、陈达三等，把淮剧带到上海演唱。之后，名演员何叫天又创出了"连环句"唱调，进一步丰富了"自由调"。淮剧的传统剧目有早期的生活小戏《对舌》《赶脚》《乔奶奶骂猫》等，大戏"九莲十三英"（即《秦香莲》《蓝玉莲》等9本带"莲"字的戏和《王二英》《苏迪英》等13本带"英"字的戏）和《白蛇传》《岳飞》《千里送京娘》《状元袍》《官禁民灯》等。

（五）香火戏

在盐城、阜宁一带农村，历史上有僮子做香火的巫觋活动，其内容包括祈求丰收时做的青苗会、加苗会以及延福消灾时做的太平会、火星会等。随着历史的变迁，这类演出内容不断丰富，经长期衍化，逐渐发展成为香火戏。

香火戏是一种与民间鬼神信仰联系紧密的地方小戏，又名三伙子、三可子等，最终形成于清同治元年（1862年）前后。其唱腔由流行于境内的《香火调》和淮阴、宝应等地的《淮蹦子》组成。同时，香火戏艺人常与门弹词艺人结伙搭班，故香火戏中亦有许多曲调来自门弹词。

(六)南通侗子会

从前,南通郊乡每年秋熟登场之后,总要举行"侗子会",又叫"圩塘会",由圩塘中德高望重的老者主持,选定在月中望日,邀请侗子演戏,借助"天灯",寻求欢愉。

"侗子会"开始,高竖黄龙旗,由主持者点香开坛,请来侗子围场做杂技表演:"攻火圈""钻火刀""划虎跳"……真是八仙过海,各显神通。圩塘中若有此技艺者,也可献艺凑趣。下午由主持者率领,举行一种叫"收灾"的活动来庆祝丰收。夜晚以皓月当灯,还挂荷花宫灯助明,由侗子演戏。戏目大多取材民间口头说唱,或七字唱本,以制恶扬善的劝世剧居多。

据说,清嘉庆年间,通州一侗子凭一张三寸不烂之舌,和一副响亮的嗓子,抓住患者心理说唱"包公赈粮","治愈"了县官老母的忧郁症。老母拉着儿子一起听唱本,儿子如梦初醒,减免了百姓赋税。从此,侗子身价随之而高。侗子会也随之出现,圩塘与苇塘之间还进行会演。新中国成立后,"侗子会"风俗不复存在,侗子也转为通剧艺人。

(七)戏文泥塑

1. 无锡戏文泥塑

无锡泥塑,以惠山泥人最为正宗。泥人有"粗货""细货"之分。"粗货"是用模子生产的小儿玩物;"细货"是艺人随手捏制的戏曲场景,称为"手捏戏文"。南京博物院所藏《白蛇传·水斗》,乃是清代后期手捏戏文大家丁阿金的代表作品(图7-6)。

丁阿金(1839—1922),又名增福,小名金官,无锡惠山人。自幼随母亲学做粗货泥人,16岁开始在惠山山门口设摊卖泥人。丁阿金是个戏迷,每逢戏班来惠山附近演出,他总是欣然前去观看,还主动热情为戏班做事,借此近距离观察戏曲艺人。看戏回家,丁阿金便凭记忆把剧情捏成戏文。他在捏戏文时,还经常请戏友摆架势给他看。他的好友廉炳斋是位秀才,不仅善于演唱昆腔戏,而且很喜爱以昆腔戏为题材的手捏泥人。廉炳斋同丁阿金友情深厚,常常把剧情及角色的身段、架势细致入微地向丁阿金分析解释,使阿金受益匪浅。由于丁阿金熟悉不少戏曲剧情,所以他创作的手捏戏文特别生动,胜人一筹。

图7-6 无锡惠山手捏戏文

清代中叶,惠山手捏戏文就已存在,至清晚期同治、光绪年间达到鼎盛。当时手捏戏文畅销,名家辈出,杰出代表有丁阿金、周阿生等,他们被推崇为惠山手捏戏文的奠基人。丁阿金善捏昆腔戏文,作品人物性格鲜明,生动简洁。周阿生善捏神仙佛像,作品浑朴单纯。民间流传着"要戏文,寻阿金;要神仙,找阿生"之说。如今,无锡市泥人博物馆藏有丁阿金的作品《出场》《教歌》《搜山打车》,南京博物院藏有丁阿金的作品《负荆请罪》《邯郸梦》《凤仪亭》《挑帘裁衣》等多件。

2. 苏州戏文泥塑

苏州泥塑久负盛名,宋时木渎人袁遇昌专做泥美人、泥孩儿及人物故事,彩画鲜艳,称"天下第一",在虎丘坊肆间兜卖,虽价高但依然畅销。顾禄的笔记《桐桥倚棹录》卷十一《工

作》中记载:"即顾竹峤诗所云'明知不是真脂粉,也费游山荡子钱'是也。"说的正是戏文泥塑。至明嘉靖、万历年间,昆曲开始盛行,于是戏文泥塑风行于时,戏文泥塑都很小巧玲珑,大的五六寸,小的二三寸,取材于折子戏,每组仅两三人,紧扣戏文故事情节,用夸张的手法予以塑造。它们大都为泥塑彩绘,绢衣的尤为精致,以绫罗绸缎为服,或缀以刺绣,或饰以贴花,一如舞台所见。苏州的戏文泥人也影响到其他地方。据清代李斗《扬州画舫录》卷十六《蜀冈录》记载,扬州便有"雕绘土偶,本苏州拔不倒做法。二人为对,三人以下为台,争新斗奇,多春台班新戏。如倒马子、打盏饭、杀皮匠、打花鼓之类"。至清初,苏州的戏文泥塑更为精致,《红楼梦》第六十七回,说薛蟠从苏州回来带了很多东西,其中就有"一出一出的泥人儿的戏,用青纱罩的匣子装着"。这究竟是什么折子,曹雪芹没说,故也无从考证,但"用青纱罩的匣子装着",与后来虎丘捏相的"相堂"倒是差不多的。据顾禄《桐桥倚棹录》卷十一《工作》记载:"塑真,俗呼'捏相',其法始于唐杨惠之,前明王氏竹林亦工于塑作。今虎丘习此业者不止一家";"位置之区谓之'相堂',多以红木紫檀镶嵌玻璃,其中或添设家人妇子,或美婢侍童,其榻椅几杌以及杯茗陈设,大小悉称。""捏相"是"塑真"的俗称,它始创于唐代的杨惠之,至清代,苏州虎丘捏相的艺人很多。"相堂"即摆放这些泥人的匣子,常以红木、紫檀等材料制作,并镶嵌玻璃,其中放置着家人妇子或者美婢侍童等泥人,还陈设了榻椅、几杌、杯茗等装饰,可见制作之精湛。今南京博物院藏有光绪时苏州人沈顺生、周春堂所作的《下山》《盗草》《闹海》《借扇》等戏文泥塑,还有戏曲人物头像模子,共四百三十六件,模上刻有光绪三年(1877年)字样。清末的戏文泥塑,更具浪漫主义表现手法,紧扣矛盾冲突和人物性格集中展现的瞬间,以渲染之法出之,如《教歌》一出,人物比例失诸准确,但神情生动,造型简练,线条流畅,拙朴可爱,具有独特的地方特点。特别是项琴舫,苏州捏相名门的最后一位传人,本人就擅长昆曲,故其所塑也就别有体味,一般塑匠岂能望其项背。

清代,苏州制售戏文泥塑的耍货店肆,有"老荣兴""老荣泰""金合成""江春记""沈万丰"等,一般以八出或十六出为一堂,供节日陈列,借代演戏。今苏州博物馆藏有"沈万丰"所制的《牧羊卷》《杨排风》《四杰村》《四郎探母》《打龙袍》《打金枝》等作品,生旦净末丑各式人物,眉目传神。木质底座上,还粘有红纸墨印"观西大成坊巷内"的标贴。

南京博物院历史馆还保存有清末年间的戏文泥塑,如图7-7所示:其中序号1~5均为无锡戏文泥塑,6~12是苏州戏文泥塑。1和2分别是剧目《西川图》《慈悲愿》,3~5是无锡陈桂荣所做的《双珠记》《白兔记》和《慈悲愿》,6~12分别是《出猎》《麒麟阁》《打瓜园》《借扇》《回猎》《败惇》《三闯》。这些泥塑人物形象生动,再现了清代戏剧表演的舞台风采。

图7-7 南京博物院戏文泥塑

说 唱

（一）苏州弹词

清代初年，随着江苏城市经济的繁荣，弹词在苏州十分盛行。苏州弹词是一种散韵文体结合，以叙事为主、代言为辅的苏州方言说唱艺术。弹唱以三弦、琵琶为主要乐器，演员自弹自唱，以说为主，说中夹唱，又相互伴奏、烘托。自明代末期以来，弹词在苏州地区经过长期的衍变和发展，在民间流行日益广泛。到清代乾隆年间出现了名家王周士，王周士外号"紫癫痢"，擅唱《游龙传》，吸收昆曲、吴歌的声腔，滩簧的表演，以单档起"十门角色"而闻名。乾隆皇帝南巡时，曾在苏州行宫召见王周士到御前弹唱，并赐以七品冠带，随驾回京。嘉庆时期，苏州弹词迅速发展，当时刻印传世的书目有《三笑》《倭袍》《义妖传》《双金锭》等。知名的弹词艺人增多，弹词发展史上的"前四名家"（具体说法不一）即于此时出现。他们发展了王周士的书艺，丰富了上演书目，创造了流派唱腔，拓宽了技巧思路，奠定了苏州弹词的基本形式。道光、咸丰时期，苏州出现的女子弹词以常熟人为多数，弹唱的开篇、书目、曲调和当时流传的大体相同，但多数不会说唱整部，只会说书中的一段。嘉庆、道光以来，先后出现过的名家有陈遇乾、毛菖佩、俞秀山、陆瑞廷、马如飞、赵湘舟、王石泉等，逐步积累了众多的书目，说表、弹唱艺术都有所发展，产生了多种风格流派。至同治、光绪年间，出现了苏州评弹发展史中的"后四名家"。这四名家中，三家为弹词艺人，他们使苏州弹词确立了自己的艺术体制。苏州弹词是我国重要的艺术瑰宝，于2006年5月20日，经国务院批准列入第一批国家级非物质文化遗产名录。

（二）扬州清曲

扬州清曲始于元，成于明，盛于清，又称广陵清曲、扬州小曲、扬州小唱等，是中国江苏既古老又有影响力的曲艺之一。清代康乾年间是其鼎盛期，曾流传于全国许多地区。当时的

两淮及江南地区的"小曲"以扬州为中心。扬州清曲大部分音乐源自本地小调,再次为"传自四方"的各地小调,其音乐具有民间性及地域特性。曲词题材极其广泛,曲目十分丰富。

《扬州画舫录》中记载了扬州清曲的相关知识,扬州清曲一般中间没有插白,是只唱不说的音乐形式。伴奏乐器有琵琶、三弦、月琴、檀板。大约在乾隆年间(1736年—1795年)又专称为"小唱"。当时流行的只曲有《倒搬桨》《四大景》《银纽丝》《劈破玉》等,并出现有套曲形式。扬州清曲大概存在110多个曲牌。

（三）扬州弹词

扬州弹词旧称扬州弦词,是用扬州方言说唱的一种曲艺形式,流行于扬州、镇江、南京及里下河一带。扬州弹词和扬州评话同出一流,弹词约始于明末清初,早期由一人说唱,自弹三弦伴奏,故名弦词。在清初,评话艺人往往兼工弦同,乾、嘉以后才逐渐分开,清代中叶盛行期间,发展为双档演出,称为"对白弦词",增添了琵琶伴奏,特点是说多唱少,唱词只有叙述性的表唱。扬州弹词的传统书目,已记录的有《珍珠塔》《双金锭》《倭袍记》《玉蜻蜓》《落金扇》《白蛇传》等8部。

（四）扬州评话

扬州评话,又叫扬州评词,是以扬州方言说表的古老曲种,流行于江苏北部和南京、镇江、上海等地。扬州评话始于明朝末年,发展于清朝初年,到清代中叶的时候就达到了极盛阶段。在明代万历以后,即有评话艺人活动于南京。清代,扬州评话随着扬州经济的繁荣、交通的发达而开始在扬州流行,并且已具相当规模。根据《扬州画舫录》记载,扬州评话书目丰富,长篇说部有《三国志》《东汉》《水浒记》《清风闸》《善恶图》《靖难故事》《飞跎传》《扬州话》等。

（五）南京白局

南京白局是南京地区民间的方言说唱,是南京唯一的古老说唱艺术品种。南京白局确切的历史已有600多年。南京白局形同相声,表演一般一至二人,多至三五人,说的全是南京方言,唱的是俚曲,通俗易懂,韵味淳朴,生动诙谐,是一种极具浓郁地方特色的说唱艺术。据有关资料记载,元曲曲牌中的"南京调"系白局的古腔本调,又称数板或新闻腔。

南京白局起源于明代织锦工人在南京云锦织机机房的相互自娱对唱,是南京土生土长的一种戏剧形式。清乾隆年间,位于当时南京的江宁织造署有南京云锦织机三万多台,织工们日夜辛劳,随之出现了很多机工们喜闻乐见的白局曲目,如《小上寿》《采仙桃》《金陵四十八景》《十二月花名》《十杯酒》《五更相思》《八仙过海》《相遇十个郎》等。

（六）徐州琴书

徐州琴书原名丝弦,表演方式有说有唱,以唱为主,演唱者1至6人不等。伴奏乐器以扬琴、坠子、手板为主,配以三弦、古筝、软弓胡琴、二胡、琵琶、管箫、瓷碟等。表演形式有单口、对口、三口、群口。唱腔以"凤阳歌""垛子板"为主,同时穿插使用《叠断桥》《剪靛花》《上

河调》《下河调》《呀儿呦》等几十种传统曲牌,并融进了当地民歌小调和姊妹艺术的精华,明快委婉,表现力强,乡土气息浓郁,是苏北一带人民群众所喜爱的一种曲艺形式。河北人李声振于清康熙三十五年(1696年)成书的《百戏竹枝词》中的《霸王鞭》里即有"徐沛《叠断桥》"的记载:"窄样春衫称细腰,蔚蓝首帕髻云飘。霸王鞭舞金钱落,恼乱徐州《叠断桥》。"原注:"徐沛伎妇以竹鞭缀金钱,击之节歌。其曲名《叠断桥》,甚动听。行,每覆篮帕作首妆。"先后又有《丝弦小曲》《时尚南北雅调万花小曲》《百雪遗府》《雪里梅花》等单刊本问世,曾在全国各地演唱。徐州琴书与苏州评弹、扬州评话并称为"江苏三书"。

(七)海州五大宫调

海州五大宫调是明、清俗曲的重要一脉,在连云港地区流传甚久。所谓"五大宫调"即指《软平》《叠落》《鹂调》《南调》《波扬》五支具有代表性的大调曲牌。历史上的海州地区(如板浦、惠泽、洛要等地)是淮盐的重要产区,靠盐河经淮安与运河相接,既可将淮盐源源不断运往扬州,又可将扬州的商品杂货运回。明清诸多盐商曾集居此地,他们醉心词曲及蓄养声伎的爱好,致使这些宫调牌子曲在海州被传承了下来。

四 乐人

江苏地区人杰地灵,音乐各领域的名家甚多。明清有琵琶演奏家汤应曾、华秋萍等,古琴演奏家朱权、徐上瀛、徐常遇、吴烂等。他们使得江苏地区音乐文化各个领域都熠熠生辉。

(一)李玉

李玉(生卒年不详),字玄玉,一作元玉,号苏门啸侣,又号一笠庵主人,吴县(今属江苏)人,约生于明万历末年,卒于清康熙前期,是苏州派昆曲的代表人。苏州派是继明代中叶产生的临川派与吴江派以后,在曲坛上新崛起的一个戏曲创作流派,苏州派剧作家的出现,给明末清初的曲坛带来了新的气象,在明清戏曲发展史上,又写下了灿烂的一页。苏州派是由明末清初活动于苏州一带的戏曲作家所组成的,其主要成员有李玉、朱素臣、朱佐朝、毕魏、叶时章、张大复、丘园等人。

(二)冯梦龙

冯梦龙(1574—1646),明代文学家、戏曲家(图7-8)。字犹龙,又字公鱼、子犹、耳犹,号龙子犹、墨憨斋主人、吴下词奴、姑苏词奴、前周柱史、顾曲散人、绿天馆主人等。南直隶苏州府长洲县(今江苏省苏州市)人,同其兄画家冯梦桂、其弟诗人冯梦熊并称"吴下三冯"。他的作品比较强调感情和行为,最有名的作品为《喻世明言》《警世通言》《醒世恒言》,合称"三言",三言与凌濛初的《初刻拍案惊奇》《二刻拍案惊奇》合称"三言两拍",是中国白话短篇小说的经典代表。

图7-8 冯梦龙石像

冯梦龙在小说、戏曲、文艺理论上都做出了杰出贡献。冯梦龙作为戏曲家，主要活动是更定传奇，修订词谱，以及在戏曲创作和表演上提出主张。至于冯梦龙创作的传奇作品，传世的只有《双雄记》和《万事足》两种，虽能遵守曲律，也有不少佳句，适合演出，但所写之事，缺少现实意义。冯梦龙之所以重视更定和修谱工作，是因为他看到当时的传奇作品，如王骥德《曲律》序中描述的"人翻窠臼，家画葫芦，传奇不奇，散套成套"现象十分严重。为了纠正这种弊端，使之振兴，于是他主张修订词谱，制订曲律。

冯梦龙也是通俗文学的全才，在民歌、戏曲、小说方面都有撰作。民歌方面，他亲手搜集、整理了《挂枝儿》《山歌》等民歌集，奠定了冯梦龙在通俗文学史上的地位，"挂枝儿"兴于晚明，清初余势犹盛。就在当时，因为《挂枝儿》的辑集，遂有了"冯生《挂枝儿》乐府盛传海内"。吴地的船娘樵子更爱唱那"刘二姐偷情的《山歌》"，"童痴"编完"一弄"《挂枝儿》后又编了"二弄"《山歌》，这是一部以太湖为中心的地区性民间歌曲集。《山歌》是太湖青年男女的情歌，大胆而奔放，热情又柔情。

（三）沈宠绥

沈宠绥（？—1645），约生于明万历年间，是明代的戏曲声律家。字君徵，号适轩主人，别署不棹馆，吴江（今苏州）人。家资殷富，学有渊源。年少时天资聪慧，但未入仕途，蓄养歌僮艺伎，度曲终生。他曾从乡里前辈那儿得到沈璟所撰写的《南九宫十三调曲谱》，发现它对于宫调声律虽然能够正伪辨异，但仍未能使读者知其所以然，于是在崇祯初年，蛰居于姑苏郊外虎丘山僧舍，专心致志地写作《弦索辨讹》与《度曲须知》两本书。前者专门为弦索歌唱者指明应该使用的字音和口法。书中列举了数套曲子，逐字注音，以示规范。后者则将南北曲的源流、格调、字母、发音、归韵诸种方法，一一辨析其故，使度曲者有规则可循，因此他对词曲的贡献是巨大的。沈宠绥的著作都是他毕生度曲实践经验的积累，所以至今都常常作为昆剧演员唱曲的依据。清兵南下后，他正在撰述另一部音韵专书《中原正韵》，可惜书还没来得及完稿，便需要避兵出走，不久逝世。

（四）钮少雅

钮少雅（1564—？），明代昆曲曲师。原名钮格，字少雅，又号为溪老人，长洲桐泾（今苏州）人。清顺治八年（1651年）尚且在世，以88岁高龄作《九宫正始》自序。钮氏年少时爱好曲学。25岁时，即明万历十六年（1588年）去太仓，向魏良辅弟子张小泉之侄进士张新问艺，继而跟同里的吴芍溪学。万历二十一年又跟任小全、张怀仙研习昆曲。据《芍溪老人》自序记载，钮氏自称"晨夕研磨，继以岁月。虽不能入魏君之室，而亦循循乎登魏君之堂"。此后，以曲师往来武陵、黄海、荆溪、魏塘二十年，万历四十二年返里，天启二年（1622年）杜门谢客，专门从事曲谱研究。天启五年，松江华亭戏曲家徐迎庆邀钮氏参稽汇订《南曲九宫正始》。崇祯九年（1636年）徐氏去世，此时《南曲九宫正始》编纂已历12年，易稿七遍，后由钮少雅独任继续编纂校订工作，至崇祯十五年脱稿。清顺治六年又重订谱稿，至顺治八年夏修订完成。前后共花了24年，易稿9次，在他88岁时，才完成《汇纂元谱南曲九宫正始》，共10册。主要根据元代的《九宫十三调谱》、明代的《乐府群珠》以及《传心要诀》《遏云奇选》《凝云

奇选》等古本,来考证南曲曲牌的源流。引用元人戏文甚多,收录了一些罕见的南戏曲词。钮少雅还与徐迎庆、李玉、朱素臣合作,同修《北词广正谱》。又因汤显祖《还魂记》的牌名杂糅,于是亲自订谱,字斟句酌,十载成书,题名《小雅格正牡丹亭》。另著有传奇《磨尘鉴》二卷,二十六出,存钞本,收入《古本戏曲丛刊三集》。

（五）蒋克谦

蒋克谦(生卒年不详),江苏徐州人,明代古琴家。世代书香,曾祖父为嘉靖皇太后之父,这给蒋克谦从小就提供了读书弹琴的环境。他不仅善弹琴,还秉承先人遗志,经多年努力,于1590年完成了规模浩大、文献众多的《琴书大全》一书。该书编写工作始于他的曾祖父,其总是注意收集有关文献资料,后祖父蒋轮方和父亲蒋荣亦在此基础上继承补充。蒋克谦从小跟着父辈抄写校勘,得以熟悉业务。据《琴书大全》自序记载,后来"延海内琴士参互议订,失序者理之,差讹者正之,缺文者俟之。分门析类,悉无遗厘,而为二十册"。又"捐俸薪、鸠工集材,梓之三年而业始就绪"。20卷文字包括"声律""琴制""指法""曲调""弹琴圣贤"等。另有2卷为琴谱,收琴曲62首。

（六）金琼阶

金琼阶,明末古琴家,字德宏,华亭(今属江苏)人。明朝灭亡后,他隐居于乡间,拒绝为显贵权势之人弹琴,而热心为乡民演奏,乡民并不懂古调,而为乡民鼓渔歌及牧童诗,他却丝毫没有懈怠厌倦的神色,当时人们称他为"金痴"。

（七）汤应曾

汤应曾(生卒年不详),明末琵琶演奏家,邳州(今江苏邳县)人。家贫,从陈州蒋山人学琵琶,能奏《胡笳十八拍》《洞庭秋思》等古曲百余首,尤善弹《十面埋伏》,人称"汤琵琶"。曾随边军至嘉峪、张掖、酒泉等地为士兵弹《塞上曲》。后归辞。明亡时已六十余岁,携母流落淮浦一带,不知所终。

（八）苏昆生

苏昆生(1600—1679),原名周如松,明代宗室,明末著名歌唱家,人称"南曲天下第一",河南固始人,晚明时流寓金陵(今南京)。苏昆生以善歌而出入公卿府邸和青楼妓院,曾教名妓李香君《玉茗堂四梦》等曲。左良玉守武昌时,苏昆生也以歌投其幕下。后来,南明小朝廷覆灭,左良玉病死在九江,他愤而削发入九华山为僧。清顺治七年(1650年),苏昆生随皖南名士汪如谦去杭州。顺治十二年,汪如谦故世,苏昆生去吴中以歌求食。康熙二年(1663年),受太仓王时敏的聘请,为他的家班教授曲子。康熙六年,又由吴伟业介绍,到如皋为冒襄家班教曲。苏昆生在水绘园未逗留多久,便往返于金陵、吴中之间,至康熙十八年夏,他病死于无锡惠山僧舍,享年79岁。苏昆生度曲有出神入化之妙,系魏良辅嫡派。据吴伟业为他给远在江北的冒襄所写的信中记载:"王烟老赏音之最,称为魏良辅遗响,尚在苏昆生。"王烟老即王时敏,号烟客,明末清初画家。他认为:"魏良辅遗响当在苏生。"吴伟业在《吴梅村

全集》卷第十(诗后集二)七言古诗二十九首的第一篇《楚两生行(并序)》一文中,称他的歌唱为"阴阳抗坠,分刌比度,如昆刀之切玉,叩之栗然,非时世所为工也。""楚两生"指柳敬亭和苏昆生,柳擅说书,苏擅唱曲。吴伟业的这篇文章本为苏生送行,兼寄柳生,赞美他们的高尚人格。再有,清代陈维崧所作的词《贺新郎·赠苏昆生》中记载:"苏,固始人,南曲为当今第一。曾与说书叟柳敬亭同客左宁南幕下,梅村先生为赋《楚两生行》。"可见,陈维崧赞扬他"南曲为当今第一"。苏昆生与复社、侯方域等交往密切。苏昆生的弟子有庭柏上人,得到他唱法正传的还有太仓的顾子惠、施云章等。

(九)庄臻凤

庄臻凤(约1624—约1667),字蝶庵,三山(今江苏扬州)人,清初著名琴家。幼年随父居南京,因体弱多病,从虞山请来白云先生医病兼教弹琴。后又师从徐上瀛,攻琴近三十年。庄臻凤不拘于虞山一派,兼采古浙、中州等各派之长,在艺术上具有一定的造诣。庄臻凤作有十四首琴曲,收入《琴学心声》,每首乐曲都各具特色。流传最广泛、最具代表性的是无词的《梧叶舞秋风》和收在《松风阁琴谱》中的《春山听杜鹃》。

(十)叶堂

叶堂(生卒年不详),清代作曲家、戏曲音乐家,江苏苏州人。字广明,一字广平,号怀庭。研究南北曲唱法,对昆曲唱腔的整理和创作贡献很大。叶派唱曲艺术由清传入民国,绵延不绝。他尤工音律,与冯起凤合订《吟香堂曲谱》,选录《牡丹亭》《长生殿》近百折。集毕生精力整理、制谱的巨著《纳书楹曲谱》问世,更为时人所重。据《西厢记全谱》自序记载:"乾隆甲辰岁,余谱《西厢记》问世,以从来未歌之曲,付之管弦,纵未敢言尽善,然推敲于声律之微,抑亦大费苦心矣。"叶堂曾将王实甫所作的《西厢记》全谱二卷"付之管弦",但流传不广。他清唱昆曲,造诣颇深,创叶派唱口,一时成为习曲者的准绳。叶堂鉴于所订曲谱多为冷板清歌之曲,与舞台演出尚有距离,晚年乃更行厘定,为戏曲贡献了他全部心血。

(十一)徐大椿

徐大椿(1693—1771),原名大业,字灵胎,晚号洄溪老人,江苏吴江松陵镇人。自《周易》《道德》《阴符》家言,以及天文、地理、音律、技击等无不通晓,尤精于医。在音乐方面,他的词曲之学,夙得家传,尤其精通度曲和唱曲理论,继承发展了魏良辅、沈宠绥以来各家之说。乾隆十二年,将其多年研究的成果《乐府传声》刊刻问世,深得后世曲坛推崇。

(十二)凌廷堪

凌廷堪(1755—1809),清代乐律学家。字仲子,一字次仲。生于海州(今江苏连云港),祖籍安徽歙县。六岁丧父,家境贫困。从小聪颖异于常人。年少时因偶然在朋友家里见到《词综》和《唐诗别裁集》,便借回去挑灯夜读,从此即能诗及长短句。凌廷堪不但喜爱文学,对音乐也充满了热爱,尤其对南北曲特别喜欢。之后他师从吴恒宣,研习音律学。终其毕生精力,著有《礼经释例》《燕乐考原》《梅边吹笛谱》等。其中,《燕乐考原》约成书于1804年,是

他音乐理论的代表作,是研究隋唐燕乐来源以及宫调体系的专著。他对中国古代音乐理论做出了杰出的贡献,具有极其重要的历史意义和现实意义。

(十三) 吴灴

吴灴(1719—1802后),字仕伯,扬州仪征人,清代琴师。受业于徐常遇之孙徐锦堂。乾嘉时期正值广陵派鼎盛之际,云集于扬州的名家高手日夜弹琴,切磋交流琴艺,这对吴灴有很大的帮助。其致力于琴学数十载,编琴曲82首,又吸取《律吕正义》及王坦《琴旨》等理论著作,于嘉庆七年(1802年)刊印《自远堂琴谱》12卷,收93曲,末卷30曲附有歌词。吴灴成为广陵派集大成者。

(十四) 秦维瀚

秦维瀚(约1816—约1868),字延青,号蕉庵,江苏扬州人,清代琴师。学琴于明辰和尚。经太平天国战事,扬州文人四处流散,唯独其在老师的影响下"嗜古独深"。如秦履亨为《蕉庵琴谱》所写的跋中记载:"(编者)秉性冲淡,嗜古独深。弱冠即精琴理,迨年逾五十,朝夕不倦。"他致力于编撰《蕉庵琴谱》,终于同治七年(1868年)面世。《蕉庵琴谱》计收32曲,为广陵派后期重要谱集。其中《龙翔操》因以流畅的曲调表现了翔龙飞舞、穿云破雾的情趣而至今流传。

(十五) 蒋文勋

蒋文勋(约1804—1860),号梦庵,又号胥江,江苏吴县人,清朝琴家。蒋文勋从小慕伯牙、子期之高义,十六岁时书法老师将其引荐给一位琴家谈先生,听他弹奏《平沙落雁》,但却因不得要领,听不进去。后来他向谈先生学了一首《良宵引》后,再听《平沙落雁》,则感到非常好听,与之前所听的很是不同。于是他觉悟到不亲自入门学习,是不会领悟到琴艺之奥妙的。

三年后,书法老师又介绍蒋文勋认识了名家韩桂,听了他所弹奏的《平沙落雁》《释谈章》后,感到十分心醉,每一弹一按、一上一下之间,都出人意料,于是拜韩桂为师,学习琴艺。学琴期间,韩桂教导他要老老实实地弹琴,技巧纯熟之后,会有意料之外的收获。经过努力苦练,他也进一步感悟到弹琴并非一朝一夕就能成功的。后来,戴长庚也向韩桂学琴,他经常为蒋文勋进行点评,指点瑕疵与不足,使蒋文勋受益匪浅。从此,他又拜戴长庚为师。后来,蒋文勋编写了《二香琴谱》,因韩桂字古香、戴长庚字雪香,二人字中皆有"香"字,蒋文勋就取其字,命名为"二香"。《二香琴谱》中,有蒋文勋所著的《琴学粹言》,通过对琴诗、指法、琴派、歌词的论述,表达了蒋文勋的琴学思想。

五 乐器

(一) 古琴

1. 秋声琴

秋声琴(图7-9、图7-10)为明代文物,于1956年由苏南文物管理委员会移交至南京博

物院。此古琴通长117.5厘米,隐间109.0厘米,肩宽18.6厘米,额宽17.8厘米。池、沼为长圆形,池长22.0厘米、宽3.0厘米,沼长10.2厘米、宽2.6厘米。琴轸、雁足都已遗失。此琴通体髹黑漆,有断纹。琴身呈现蕉叶形状,为蕉叶式琴,徽为蚌壳所制。池上隶铭大字"秋声",故名秋声琴。

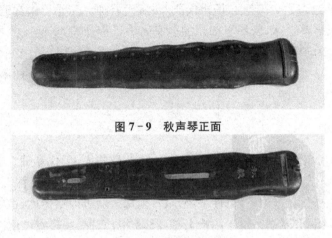

图7-9 秋声琴正面

图7-10 秋声琴背面

2. 苏州虞山琴派

虞山琴派是明清之际最为重要的古琴流派。创始人严天池,名澂,江苏常熟人。他所创立的虞山琴派本来面目应是"理论先行,兼容迟速"。其演奏风格为"博大和平,清微淡远"。

3. 金陵琴派

古琴金陵派源自于明代皇家乐官,是建立在金陵长期的古琴文化基础上的一支独特古琴派别。源自明末清初的金陵琴派,是我国古琴界颇具代表性和影响力的重要流派。在艺术与哲学理念上,金陵琴派追求主体与客体、形式与内容的完美统一。倡导通过"琴心合一"走向"天人合一",达到一种高雅精致、清澄脱俗的音乐境界。在艺术表现形式和内容上,金陵琴派突出琴歌与琴曲并存,强调继往开来,反对一味雷同,竭力表现音乐的灵魂魅力。在演奏特点和技艺表现上,金陵琴派则秉持古韵之遗,强调指法灵活细腻,演奏飘逸洒脱、跌宕起伏,尤以"顿挫"取胜,因此,在中国古琴界独树一帜。明末清初以来,金陵琴派还吸收了长久以来宫廷、官府所倡导的"清和雅正"等风韵特质,与其他不同琴派相互借鉴,相互交融,共同促进古琴艺术的全面发展。金陵琴派2007年被江苏省人民政府列入首批江苏省非物质文化遗产名录,2008年被国务院列入第二批国家级非物质文化遗产名录。

4. 广陵琴派

广陵琴派是在清初至太平天国这一段时间,以徐常遇、徐琪等人为中心形成的以江苏扬州为中心的琴派,代表琴家有徐常遇、徐琪、吴灯、秦维瀚等。这一派别在前文中已详细讲述,这里就不再赘述了。

5.《梅下横琴图》

《梅下横琴图》(图7-11)今藏上海博物馆。杜堇(生卒年不详),主要活动在成化、弘治年间。本姓陆,字惧南,号柽居、古狂、青霞亭长,丹徒(今属江苏)人。工诗文,善画人物、山

水、花卉,尤以白描人物著称。

这幅人物画主景突出,正中画一平台,台上植老梅一株,枝干虬曲如苍龙,疏花绽开。梅树下坐着一位长者,一面赏梅,一面手抚古琴,梅与人、琴均处于画幅中最为醒目的位置。人物用李公麟白描法画出,刻画精工细致,神态生动。右上方画家自题一绝:

> 梅下吟成理素徽,浅溪时度冷香微。
> 冰花亦解高人意,不等风来落君衣。

杜堇置雄峻的近峰、缥缈的远山、精致的平台于不顾,只字不提,凸显主景,诗笔着意描绘画面上的梅树和操琴的高人。首句,迅即着题,直叩"梅下横琴"题意,高人在梅树下赏梅,诗兴勃发,随口吟成赏梅诗,便调理琴弦、琴徽,将诗谱出新声。次句写琴声在溪上回响,惊动了梅花,它发出微微的幽香,浮动在清浅的溪流上,这句诗意,运化林逋咏梅名句,但更深一层,将冷香与琴声贯通起来,形成一种内在联系。第三、四句,仍写梅,说梅花听到高人的琴声,不等东风吹来,自动将花瓣洒落在高人身上,为高人助兴。诗人将梅花比拟成人,赋予它人的情感和善解人意的个性特征,为画幅增添了浓浓的感情色彩,诗句更显灵动,更有意趣,读来倍感亲切。

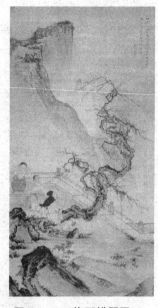

图7-11 《梅下横琴图》

6.《白描仕女图》中的古琴

《白描仕女图》(图7-12)为清朝苏州人胡锡珪所画,该画现收藏于苏州市博物馆。画中的仕女手持古琴,呈爱抚姿态,表现出对古琴的怜惜与珍爱。

图7-12 《白描仕女图》之一

图7-13 《携琴仕女图》

7.《携琴仕女图》(图7-13)

《携琴仕女图》为纸本水墨,纵127.5厘米,横55厘米,收藏于泰州市博物馆,为清代画

家黄慎所画。黄慎(1687—1768),被列为"扬州八怪"之一。初名盛,字恭寿,号瘿瓢子,别号东海布衣。幼丧父,以卖画为生,奉养母亲。初随上官周学画,后离家出游,曾多次在扬州卖画。

黄慎的人物画有很深厚的写实基础。此图中的仕女衣纹线条劲利而带方折,节奏感很强。画仕女携琴而行,呈猛然回首之态,由于体态的转动,前胸、腰及臂部处处显露得体,呈现了曲线美。

8.《幽篁坐啸图》中的古琴

《幽篁坐啸图》为清代画家禹之鼎(1647—1716)所画。禹之鼎,字尚吉,一字尚基,一作尚稽,号慎斋。江苏兴化人,后寄籍江都。此图画中人物为清代诗坛领袖渔洋山人王士祯(图7-14)。王士祯端坐于铺有裘皮的盘石上,眉清目秀,长发朱唇,横琴未弹,若有所思,具有诗人学者气质。衣纹用柳叶描,颇生动;以水墨写幽篁,有元人法;石用披麻皴。溪流向远处淡化,令人遐思,皓月当空,更增寂静雅趣。作者录王维诗以烘托画意。画前题"幽篁坐啸"四字,款署"海宁门人陈奕禧"。

图7-14 《幽篁坐啸图》

9.《仕女图》中的瑟、箫

条屏《仕女图》为绢本设色,纵90厘米,横21.2厘米,收藏于南京博物院,为画家包栋所绘。包栋(生卒年不详),字子梁、子良,号近三、苕华馆主,浙江山阴(今绍兴)人。包栋为刘咏弟子,工画人物。衣折古雅,神态生动,在改琦、费丹旭两家外,独树一帜。兼擅山水、花卉,笔意秀丽,苏、浙诗笺,多出其手。传世作品有《人物仕女图》《理鬟图》《采菱图》。

图7-15为仕女图四条屏。以湖光山色、亭台楼阁与纤秀动人的仕女形象组合在一起,形成清丽的视觉效果。图之一为《投壶图》,两个女子正在庭院之中投壶取乐。图之二为《寻梅图》,写月光如水,梅花似雪,几个未能入眠的女子正结伴前去撷取梅枝。图之三为《鼓瑟图》,古藤飞花,松泉相映,一女子临水鼓瑟,引起旁人无限遐思。图之四为《箫韵图》,烟波江上,柳色青翠,小船之上,一女正吹箫抒怀,惊起一行白鹭疾飞而去。四个画面,人物各异,背景不同,但绘景多用写意笔法,勾染点皴,隽永秀丽。人物则刻画工整,线条婉转飘逸,有"吴带"之风。

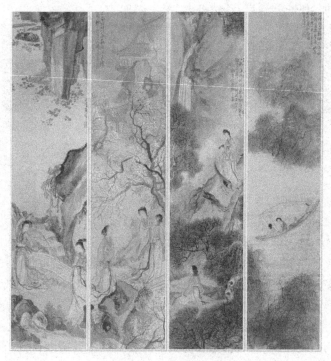

图7-15 条屏《仕女图》

(二) 琵琶、阮

1.《琵琶美人图》

明代吴伟的《琵琶美人图》画了一位手抱琵琶的女子,侧面低首,神情幽怨哀愁(图7-16)。吴伟(1459—1508),字次翁,又字士英、鲁夫、号小仙,是明代著名的画家。他本是江夏(今湖北武汉)人,童年时期流落至海虞(今江苏常熟),被钱家收养,给钱家儿子当伴读,吴伟喜欢偷偷地画画,钱家人见到后认为他是个奇才,便送他笔墨好生培养。他20岁来到金陵后,名声开始流传开来。此画中用近折描的简略笔墨勾画出人物形象,衣饰线条转折流畅,似行云流水,仅在局部以淡墨略加渲染,无任何背景,主体突出,简洁明快。现藏于美国印地安纳波里斯美术馆。

2.《听阮图》

《听阮图》为清代画家刘彦冲所画。刘彦冲(1807—1847),字咏之,四川铜梁人,幼随父居吴门(江苏苏州),师从朱昂之,而能青出于蓝。善画山水、人物、花卉,为晚清杰出的画家之一,惜年仅四十早逝,未能成大家。《听阮图》可能是根据白居易《白氏长庆集》第七十六卷《和令狐仆射小饮听阮咸》所绘。画家虽未画出弹阮者的脸部,但从人物的背影和外观特征,可以看出其专

图7-16 《琵琶美人图》

注,而听阮者的入神,都惟妙惟肖、跃然纸上(图7-17)。

图7-17 《听阮图》

(三) 箫、笛等

1.《何天章行乐图》中的箫

《何天章行乐图》是明代陈洪绶、严湛、李畹生合作的画,绢本,设色,纵25厘米,横163厘米,苏州市博物馆藏。此卷写像出自李畹生,衣冠出自陈洪绶,配景出自陈之门人严湛。图中人物为明末曾参与复社活动的何天章,后隐居,以风流高逸自许。此图何天章儒雅而平和,葛巾野服,气宇温雅,坐于松下(图7-18),斜倚着凭几,几上笔、墨、纸、砚齐备。图左边有侍女正在吹箫,可谓是蕉叶仕女,姿态婉转(图7-19);中部一美女持扇聆听,姿态优雅。图中主人公形象写实,颇有曾鲸的作风。吹箫女刻画得简练而传神,美人秀丽而含情,属陈氏本色。图中人物的衣纹勾线绵长,细劲而清圆。整幅图背景清幽,松针劲利,奇石玲珑,树石行笔简净拙雅,苍劲朴茂,古雅淡泊,是其弟子代劳。陈洪绶让其弟子辅成,应该是提携后进之意。卷后有当时江、浙、皖、豫、闽名人题词,共计37家。

图7-18 《何天章行乐图》局部一

图7-19 《何天章行乐图》局部二

2.《吹箫图》

《吹箫图》为明代画家唐寅所作,纵164.8厘米,横89.5厘米,收藏于南京博物院。唐寅(1470—1523)为明代著名画家、文学家,字伯虎,又字子畏,号六如居士、桃花庵主、逃禅仙吏等,南直隶苏州吴县人,吴中四才子之一。此画展现了当时吹箫女子的美丽神情(图7-20)。

3.《吹箫仕女图》

明代薛素素所绘的《吹箫仕女图》(图7-21)为绢本水墨,纵63.3厘米,横24.4厘米,收藏于南京博物院。薛素素为江苏苏州吴县人,被称为"明代十能才女"。图中题字"玉箫堪弄处,人在凤凰楼。薛氏素君戏笔",钤白文印"沈薛氏"。

4.《松溪横笛图》

《松溪横笛图》(图7-22)由明代画家仇英所作,该画展现了吹横笛的情景,现收藏于南京博物院。

图7-20 《吹箫图》

 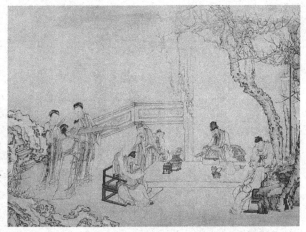

图7-21 《吹箫仕女图》　图7-22 《松溪横笛图》　　图7-23 《春夜宴桃李园图》

5.《春夜宴桃李园图》中的笙、笛、琴

《春夜宴桃李园图》由清代黄慎所画,为绢本设色,纵121厘米,横163厘米,收藏于泰州市博物馆。此图取材于李白的《春夜宴桃李园》诗意。左边分别有侍女演奏乐器笙、笛、琴,人物情态各异,动静有别,生动传神(图7-23)。

6.徐州绿釉陶仪仗俑——唢呐、鼓

在徐州博物馆展览有一套明代的绿釉陶仪仗俑,仪仗队伍中的人物形态各异、各司其职,有一些属于乐俑,手持吹奏乐器,类似于乐器唢呐等,还有正在敲鼓的俑(图7-24、图7-

25)。整套仪仗俑展示了明代仪仗队伍中鼓吹乐的大致情况。

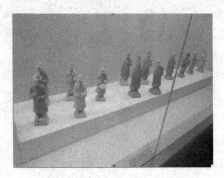
图7-24　徐州绿釉陶仪仗俑

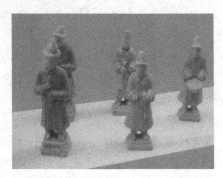
图7-25　徐州绿釉陶仪仗俑部分乐俑

本章习题

1. 名词解释:乱弹剧、板腔体、曲牌体、《闲情偶寄》。
2. 比较弋阳腔与昆山腔的特点。
3. 简述传奇剧的发展。
4. 简述昆山腔的产生、发展与衰落,并介绍其音乐特征及代表作品。
5. 简述京剧的历史发展及代表人物。
6. 简述弹词与鼓词。
7. 简述明清时期的古琴流派。
8. 比较琵琶的大曲与小曲、文曲与武曲,并举例说明。
9. 朱载堉对乐律理论的贡献体现在哪些方面?
10. 明清时期的记谱法形式有哪些?
11. 曲牌体还有什么别称?
12. 明初戏曲的四大声腔分别是什么?
13. "水磨调"是哪一种传统声腔?
14. 京剧中的四大名旦分别是哪四位?
15. 白沙细乐所用的乐器主要有哪些?
16. "临川四梦"分别为哪四部?
17. 经过川派改良的著名古琴曲是哪一首?这首古琴曲因技术难度又被称为什么?
18. 《神奇秘谱》的作者是谁?
19. 简述昆山腔的产生、发展与衰落,并介绍其音乐特征及代表作品。
20. 维吾尔族的代表性歌舞是什么?

附录

参考书目

[1] 【先秦】儒者《孝经》,载《续修四库全书·经部》,上海:上海古籍出版社,2002

[2] 【西周】周公旦《周礼》,徐正英、常佩雨译注,北京:中华书局,2014年2月北京第1版,2014年2月北京第1次印刷

[3] 【春秋】吕不韦《吕氏春秋》,北京:中华书局,2011年10月北京第1版,2013年5月北京第3次印刷

[4] 【春秋】孔子及其弟子《论语》,北京:中华书局,1990年3月第1版,2012年11月北京第7次印刷

[5] 【春秋】左丘明《国语》,陈桐生译注,北京:中华书局,2013年4月北京第1版,2013年4月北京第1次印刷

[6] 【春秋】孔子《诗经》,程俊英译注,上海:上海古籍出版社,1985

[7] 【春秋】左丘明《左传》,北京:中华书局,2012年10月北京第1版,2012年10月北京第1次印刷

[8] 【战国】墨子的弟子及后学《墨子》,载《丛书集成初编》影印本,北京:中华书局出版社,1985年新一版

[9] 【战国】管仲学派《管子》,载《四部丛刊·初编·子部》,上海:上海书店,1989

[10] 【战国】韩非子《韩非子》,北京:中华书局,2010年6月北京第1版,2014年5月第8次印刷

[11] 【战国】列御寇《列子》,景中译注,北京:中华书局,2007年12月北京第1版,2013年7月北京第8次印刷

[12] 【战国】荀况《荀子》,载《丛书集成初编》影印本,北京:中华书局出版社,1985年北京新一版

[13] 【西汉】司马迁《史记》,北京:中华书局,1959年9月第1版,1975年3月第7次印刷

[14] 【西汉】刘安《淮南子》(全二册),陈广忠译注,北京:中华书局,2012年1月北京第1版,2013年4月北京第4次印刷

[15] 【汉】孔安国、【唐】孔颖达等《尚书正义》,上海:上海古籍出版社,1990

[16] 【东汉】蔡邕《琴操》,载《中国古代音乐文献集成》(第二辑)(全十二册),北京:国家图书馆出版社,2012年10月第1版,2012年10月第1次印刷

[17] 【东汉】许慎《说文解字》,北京:中华书局,1963

[18] 【东汉】刘熙《释名》,载《四库全书·经部》影印本,上海:上海古籍出版社,1987年6月第1版,1987年6月第1次印刷

[19] 【东汉】张衡著、张震泽校注《张衡诗文集校注》,上海:上海古籍出版社,1986年6月第1版,1986年6月第1次印刷

[20] 【东汉】班固《汉书》,北京:中华书局,1962年6月第1版,1975年4月第3次印刷

[21] 【东汉】赵晔《吴越春秋》,载《丛书集成初编》影印本,北京:中华书局,1985年北京新一版

[22] 【东汉】郑玄《周礼注疏》,上海:上海古籍出版社,1990年12月第1版,1990年12月第1次印刷

[23] 【东汉】郑玄《礼记正义》,上海:上海古籍出版社,2008

[24] 【三国】谯周《古史考》,载《丛书集成初编·春秋三传异同考(及其他二种)》,北京:中华书局,1991年北京第1版

[25] 【晋】皇甫谧《帝王世纪》,载《丛书集成初编·帝王世纪》,北京:中华书局,1985年新一版

[26] 【西晋】崔豹《古今注》,载《四库全书·子部》影印本,上海:上海古籍出版社,1987年6月第1版,1987年6月第1次印刷

[27] 【东晋】王嘉撰,孟庆祥、商媺姝译注《拾遗记译注》,哈尔滨:黑龙江人民出版社,1989年4月第1版,1989年4月第1次印刷

[28] 【唐】吴兢《乐府题解》,载《中国古代音乐文献集成》(第二辑)(全十二册),北京:国家图书馆出版社,2012年10月第1版,2012年10月第1次印刷

[29] 【唐】段安节《乐府杂录》,载《中国古代音乐文献集成》(第二辑)(全十二册),北京:国家图书馆出版社,2012年10月第1版,2012年10月第1次印刷

[30] 【唐】欧阳询等《艺文类聚》,上海:中华书局,1965

[31] 【唐】令狐德棻《周书》,北京:中华书局,1971年11月第1版,1971年11月北京第1次印刷

[32] 【唐】李延寿《北史》,北京:中华书局,1974年10月第1版,1974年10月天津第1次印刷

[33] 【唐】房玄龄等撰《晋书》,北京:中华书局,1974年11月第1版,1974年11月北京第1次印刷

[34] 【唐】魏徵等《隋书》,北京:中华书局,1973年8月第1版,1973年8月北京第1次印刷

[35] 【唐】李百药《北齐书》,北京:中华书局,1972

[36] 【唐】徐坚等著《初学记》,北京:中华书局,1962

[37] 【唐】虞世南撰《北堂书钞》,载《四库全书·子部》影印本,上海:上海古籍出版社,1987年6月第1版,1987年6月第1次印刷

[38] 【唐】薛用弱《集异记》,载《四库全书·子部》影印本,上海:上海古籍出版社,1987年6

月第1版,1987年6月第1次印刷

[39]【唐】元稹《连昌宫词》,载《国文》第四册,上海:商务印书馆,1947

[40]【唐】杜佑撰《通典》,北京:中华书局,1984

[41]【唐】司马贞《补史记·三皇本纪》,载《四库全书·子部》影印本,上海:上海古籍出版社,1987年6月第1版,1987年6月第一次印刷

[42]【后晋】刘昫等撰《旧唐书》,北京:中华书局,1975年5月第1版,1975年5月上海第1次印刷

[43]【北宋】李昉等《太平御览》,北京:中华书局,1960

[44]【北宋】王溥《唐会要》,北京:中华书局,1955

[45]【宋】郭茂倩《乐府诗集》,载《四库全书·集部》影印本,上海:上海古籍出版社,1987年6月第1版,1987年6月第一次印刷

[46]【宋】陈旸《乐书》,载《中国古代音乐文献集成》(第二辑)(全十二册),北京:国家图书馆出版社,2012年10月第1版,2012年10月第1次印刷

[47]【宋】范晔《后汉书》,北京:中华书局,1965年5月第1版,1973年8月上海第2次印刷

[48]【宋】欧阳修、宋祁《新唐书》,北京:中华书局,2000

[49]【宋】薛居正等撰《旧五代史》,北京:中华书局,1976年5月第1版,1976年5月上海第1次印刷

[50]【宋】王灼撰《碧鸡漫志》,载《丛书集成初编》,北京:中华书局,1991

[51]【宋】孟元老《东京梦华录》,载《四库全书·史部》影印本,上海:上海古籍出版社,1987年6月第1版,1987年6月第一次印刷

[52]【南宋】周密《武林旧事》,载《四库全书·史部》影印本,上海:上海古籍出版社,1987年6月第1版,1987年6月第一次印刷

[53]【南宋】朱熹《仪礼经传通解》,载《四库全书·经部》影印本,上海:上海古籍出版社,1987年6月第1版,1987年6月第一次印刷

[54]【南宋】张炎《词源》,北京:人民文学出版社,1963

[55]【南宋】罗泌《路史》,四库全书·史部.上海古籍

[56]【元】脱脱《宋史》,北京:中华书局,2000

[57]【元】马端临《文献通考》,北京:中华书局,1986

[58]【明】宋濂、王濂《元史》,北京:中华书局,2000

[59]【明】朱权《神奇秘谱》,载《续修四库全书·子部》,上海:上海古籍出版社,2002

[60]【明】沈德符《万历野获编》,北京:中华书局,1959.2(2012.2重印)

[61]【明】张岱《陶庵梦忆(插图本)》,北京:中华书局,2008

[62]【明】李贽《焚书》,北京:中华书局,1974

[63]【明】顾起元《客座赘语》,北京:中华书局,1987年4月第1版,2007年8月第3次印刷

[64]【明】王骥德,陈多、叶长海注释《曲律注释》,上海:上海古籍出版社,2012

[65]【明】朱载堉《律学新说》,北京:人民音乐出版社,1986
[66]【清】余怀《板桥杂记》,上海:上海古籍出版社,2000
[67]【清】张廷玉等撰《明史》,北京:中华书局,2000
[68]【清】李斗《扬州画舫录》,北京:中华书局,1960
[69]【清】叶梦珠《阅世编》,北京:中华书局,2007
[70]【清】纳兰性德《渌水亭杂识》,载《清代学术笔记丛刊·7》影印本,北京:学苑出版社,2005
[71]【清】程允基《诚一堂琴谱》,载《琴曲集成》(第一三册)影印本,北京:中华书局,2010
[72]【清】李渔《闲情偶寄(插图本)》,北京:中华书局,2007
[73]【清】顾禄《桐桥倚棹录》,北京:中华书局,2008
[74]【清】曹雪芹、高鹗《红楼梦》,北京:中华书局,2005年4月(2011年9月重印)
[75]【清】吴伟业《吴梅村全集》,上海:上海古籍出版社,1990年12月(2013年6月重印)
[76]赵尔巽等撰《清史稿》,北京:中华书局,1977年8月第1版,1977年8月广东第1次印刷
[77]王子初主编《中国音乐文物大系·江苏卷》,河南:大象出版社,1996
[79]杨荫浏《中国古代音乐史稿》上下册,北京:人民音乐出版社,1981年2月(2011年1月重印)